中國戲劇概論

盧前／著

序

我開始寫這一部〈中國戲劇概論〉的時候，是在河南大學的八間房第三號室中。因為行篋之中，參考書籍不足；所以又攜回到江南來。終於是這樣倉卒的完成了，在三四個月以內。我起初擔任「戲劇史」這個學程，在金陵大學，是民國十六年的事。當時曾編有「中國戲劇史大綱」一種講義，因為遷徙頻仍，現在已找不著當時的底稿；這是使我對這工作，更覺得有些麻煩的了。雖然這三四年來，我在國立成都大學和河南大學，都開過這樣的學程，但都是一講了事的。當世界書局來約我寫此稿時，我抱著一個很大的希望，想寫出一部像樣些的東西。現在完成以後，我重新翻閱一過，這使我不得不有些慚愧了。

中國戲劇史之寫作，據我所知，是友人陳綬卿先生（家麟）的一部英文本最早。陳先生允許贈給我一本，幾次寫信到英國催去，始終沒有寄來。近代的，自然是要數王靜庵先生的《宋元戲曲史》了。我們就以局部來說，在中國一部專門論元雜劇，或明傳奇，或皮黃戲，或這二十年話劇運動的書籍，都還沒有；這是很可恥

的事。譬如從崑腔變到皮黃的這一節，還要日本青木正兒先生來考證。當我在成都接到青木先生贈與這幾篇論文的時候，我很感覺到慚愧和憤恨。這當然是因為人事不安定的緣故，使我們連作這樣文章的機會都沒有。局部的整理，還沒有成功，而要來寫一部正確的有系統的全部的戲曲大綱，這的確不是容易的事。以下的幾點，是我寫此稿的時候，所深感困難的：

一、唐宋以前的歌舞，一直推到上古的巫尸；我們假設這是一個系統。宋的雜戲一直變到元人的雜劇，傳奇等，在這一個系統中，我們就感覺到文徵的不足（諸宮調與雜劇的體例，不會這樣突然的產生的）。而自崑腔一變至於皮黃，在本身上雖然有很多可說的話，但又都偏到聲音的上面，活動的上面，卻缺乏文章上的聯貫。話劇更是另一個開始的事了。這四大段落，要使他如何「一串」的敘述下來，尚有待於史料的發現。現在還不能顯然的使我明白。

二、元明清三代的雜劇傳奇，這是以「曲」為中心的。我們可以從曲的起源上推論到宋，到六朝。突然去掉了南北曲的關係，敘到皮黃，話劇，這好像另外一個題目似的。我說過一個笑話：中國戲劇史是一粒橄欖，兩頭是尖的。宋以前說的是戲，皮黃以下說的也是戲，而中間飽滿的一部分是「曲的歷程」。豈非奇蹟？所以中段的敘述，無論如何比兩端來得酣暢一點，就是這個緣故。而全書的「勻稱」，便因此破壞了。

三、在中國戲劇上所受外來的影響，以及中國戲劇對外的推廣，事實上不能充分有材料，使我

們敘述一個暢快。但這是極有趣的事情。又因篇幅關係，不得多多徵引。本書有時引用別家所不大引用的話，而同時人家說得很詳細的，我只有從省。這種瞻前顧後的心理，可謂出於不得已的。我惟望戲曲史料一天天地增加起來，使將來有彌補這個缺陷的一天。

我所要感謝的，在此書中得幾位朋友的幫助不少。如鄭振鐸先生，青木正兒先生。因為他們的著述，使我有省卻許多尋找，判斷的工夫。又敘到話劇上邊，因為這是比較最近的活動，所以我敘述得簡略的很。而其中有許多敘述到的人物，皆是相熟的朋友。他們的成功與否，此時都還不能論定，所以只用一種希望的熱忱，祝他們有更大的成功；至於內容概從省節了。

此書雖寫得如此的不自稱意，但我想總有一部比較好的敘述，在將來寫得出來。好在這還是記載全部中國戲劇的第一部。我且以這種嘗試，這種磚石拋出去，去引那光芒四射的珠玉來掩飾我的讕陋。

在伏著頭，撫摩著我的病足，坐臥小樓，寫完了這部稿子，不覺已經是秋到人間，對著這江南的秋色，重憶風沙中的古城，而自歎奔驅之無寧日。此稿之成，也可作我數月來清淨生活的遺留。且以敝帚自珍，並獻給敦促我，使得我完成此書的好友劉宣閣先生。

盧冀野敘於南京

二十二年九月六日

中國戲劇概論／目次

目次

7

古文字中所見之戲劇

「戲」這個字，在《說文》上說起來，是「三軍之偏也。一曰，兵也。從戈，虗聲。」並沒有劇字。但《文選》注引《說文》云：「甚也。」文凡三見。朱駿聲謂即劇之誤字。勮，《說文》云：「務也。從力，豦聲。」如此講來，和現今所謂「戲劇」的意義，完全不相關。再從字的聲義上面去考求，戲，從虗聲。虗是什麼呢？《說文》說是古陶器。「從豆，虍聲。虍，虎文也。」想來虗必定是虎文的瓦豆。如吉金多作那一種貪獸饕餮的樣子。說文於「戲」所著兩義，王筠朱駿聲皆以為「兵也」是正義，「三軍之偏也」是「麾」之借誼。「麾」就是現在的麾字。「兵也」者，就是一種兵器。朱駿聲說：這種器已是失傳無考了。《說文》上所謂「兵也，」《太平御覽》上引作「相弄也。」《左傳》僖公九年，「夷吾弱，不好弄。」注：「弄，戲也。」這是戲弄互訓。《史記》，太

史公「報任少卿書」，有這麼一句：「固主上之所戲弄，倡優所畜。」好像和現在有些相合。其實並不自漢代始。《書‧西伯戡黎》云：「惟王淫戲用自絕。」《詩‧淇澳》：「善戲謔兮，不為虐兮。」《爾雅‧釋詁》：「戲，謔也。」舍人注戲笑，邪戲謔笑之貌。這才是戲弄誼之最古的。《廣詁‧釋詁》云：「戲，衺也。」又因為戲術的種類不一，狀態各各不同的緣故。然而為什麼虍聲而要寫作戈呢？古從戈的字，如「我」，「或」，「武」，「戟」，皆示兵力。兵得曰戈。姚茫父說：「戲始鬥兵，廣於鬥力，而泛濫於鬥智，極於鬥口，是從戈之意也。」此句話可算極詳盡的解釋。段玉裁說：「兵杖可玩弄也。故相狎亦曰戲謔。」《周官‧天官》：玉府掌王之金玉玩好兵器。鄭注：「此物皆式貢之餘財所作。」《疏》謂上大府云：「式貢之餘財，以供玩好之用。彼玩好之中，兼有金玉兵器。」這就說引申所本，而戲之從戈，既為兵器，又作弄義，所以兵可說是戲，弄兵也可說是戲。劇，從刀，豦聲。《說文》：「豦，相刌不解也。從豕虍。豕虍之鬥不舍也。一曰，虎兩足舉。所謂兩足舉，就是表示鬥的意思。豦有鬥意，鬥則用力甚，所以劇從豦聲，意思就是甚，或者疾。《漢書‧揚雄傳》：「口吃不能劇談。」注：謂疾。因為劇談必於智慧口舌相爭之地而後見。這同於戲的廣義，從刀從力，用意相同。戲之從戈，也就是示武的意思。馬夷初說：「戲，嬉也。令人嬉樂也。此以引申之誼，然必以相弄之誼為止。」從文字中尋求戲劇這一個名詞的本義，大概如此。

王、劉、許三家之起源說

戲曲的起源，說者不一。王國維說：「歌舞之興，其始於古之巫乎？」劉師培說：「頌列於詩，猶戲曲列於詩詞中也。」許之衡說：「上古之時，即有歌舞。《帝王世紀》云：黃帝使伶倫氏為《渡漳》之歌。伶倫氏乃司樂之官。」王氏主戲曲出於宗教的巫；劉氏主戲曲出於廟堂的頌；而許氏主戲曲出於樂官。三家各有其說，但以歌舞為戲曲之前身，卻是相同的。此處且將三家之言作一個簡要的說明，以見戲曲起源之繁複的情形。

王氏所謂始於古之巫。巫的起源卻很早。《楚語》上說：「古者民神不雜，民之精爽不攜貳，而又能齊肅衷正。」又說：「如此，則明神降之。在男曰覡，在女曰巫。」「及少皞之衰，九黎亂德；民神雜糅，不可方物。夫人作享，家為巫史。」巫事神是必用歌舞的。《說文》說：「巫，祝也。女能事無形以舞降神者也。象人兩袖舞形，與工同意。」《商書》：「恆舞於宮，酣歌於室，時謂巫風。」《漢書·地理志》：「陳太姬婦人尊貴，好祭祀，用史巫，故其俗巫鬼。」足見古代的巫，本以歌舞為職，以樂神人的。商俗好鬼，所以伊尹有巫風之戒。等到周公制禮，定祀典，禮有常教，樂有常節，巫風才稍殺。然而後代還見其餘習，如方相氏之毆疫，大蜡之索萬物。子貢觀於蜡，而曰：「一國之人皆若狂」，孔子告以張而不弛，文武不能。後來《東坡志林》上還有以八蜡為三代之戲禮的話。周禮廢後，巫風又盛起來，尤其是在楚越之間。王逸《楚辭章句》：「楚國南部之邑，沅湘之間，其俗信鬼而好祠。其祠必作歌樂鼓舞，以樂諸神。屈原見俗人祭祀之禮，歌舞之樂，其詞鄙俚，因為作

《九歌》之曲。」古來所謂巫，楚人叫做覡。《東皇太一》上

說：「靈偃蹇兮姣服」，《雲中君》上

說：「靈連蜷兮既留」，這兩個靈字，王逸都訓做巫。其餘靈字訓做神。《說文》：「靈，巫也。」屈

巫就字子靈，楚人叫巫為靈，不是戰國才有。於此也可知道了。古祭必有尸，宗廟之尸，以子弟為之。

據《晉語》上「晉祀夏郊，以董伯為尸。」的話看來，非宗廟之祀，也是用尸的。王氏以為《楚辭》之

靈，就是「巫而兼尸。」他說：「其詞謂巫曰靈，謂神亦曰靈；蓋群巫之中，必有象神之衣服形貌動作

者，而視為神之所憑依，故謂之曰靈，或謂之曰靈保。《東君》曰：『思靈保兮賢姱。』王逸章句，訓

保為安。余疑《楚辭》之靈保，與《詩》之神保，皆尸之異名。《詩‧楚茨》云：『神保是饗。』又

云：『鼓鍾送尸，神保聿歸。』《毛傳》云：『保，安也。』《鄭箋》亦云：『神安而饗其祭祀。』又

又云：『神安歸者歸於天也。』然如毛鄭之說，則謂神安是饗，神安是格，神安聿歸者，於辭為不

文。《楚茨》一詩，鄭孔二君皆以為述繹祭賓尸之事，其禮亦與古禮有司徹一篇相合，則所謂神保，

殆謂尸也。其曰：『鼓鍾送尸，神保聿歸』，蓋參互言之，以避複耳。知《詩》之神保為尸，則《楚

辭》之靈保可知矣。至於浴蘭沐芳，華衣若英，衣服之麗也；緩節安歌，竽瑟浩倡，歌舞之盛也；乘

風載雲之詞，生別新知之語，荒淫之意也。是則靈之為職，或偃蹇以象神，或婆娑以樂神，蓋後世戲

劇之萌芽，已有存焉者矣。」

劉氏在他所作《原戲》中說：「頌即形容之容。《詩譜》云：頌之言容也。《釋名》云：頌，容

也。《漢書‧儒林傳序》云：徐生以頌為禮官大夫。注云：頌讀為容。阮芸臺云：頌，正字，容，借

字。」《籀文》本作額，而《說文》訓作貌。頌，容貌也。從頁，公聲。《詩大序》云：「頌者，美盛

德之形容，以其成功告於神明者也。」在上古時，最崇祀祖敬宗，不得不追溯往跡。故《周頌》三十一篇所載之詩，上自郊社明堂，下至藉田祈穀，旁及岳瀆星辰之祀。悉與祭禮相同。是頌也者，祭禮之樂章。不獨是樂歌，而且是樂舞。《左傳》：「夫舞所以節八音，以行八風，」是以歌節舞，又以舞節音。和今日戲曲以樂器與歌者舞者相應一樣。《禮記・內則》云：「十三舞勺，成童舞象，二十舞大夏。」注云：「先學勺，復學舞，文武之次。大夏，樂之文武兼備者也。」《文王世子》云：「春夏教干戈，秋冬教羽籥，皆於東序。」注：「干戈萬舞，象武也。羽籥文舞，象文也。」足見舞還有文武之分。後代之戲曲，扮演古事，當從此演化而成的。《仲尼燕居篇》：「下而管象示事也。」示事者，有容可象之謂也。此即戲曲之始。劉氏同時以《樂記》上有「執其干戚，習其俯仰屈伸，容儀得莊焉。行其綴兆，要其節奏，行列得正，進退得齊焉」的記載，以為即是後世戲曲持器械之始。又以《尚書大傳》上有古制樂歌，皆假設賓主的話，武王克殷，亦有雜演夏廷故事的事證；以為即是後世戲曲妝扮人物之始。

許氏則從樂工立論，因《呂氏春秋》，《淮南子》之類，屢言伶倫作樂之事。所以後世稱樂人叫做伶官。《五代史》有《伶官傳》，優伶得名，應本乎此。許氏說：「蓋古者天子設專員以典理樂章，代有專官。《堯典》云：「帝曰夔，命汝典樂。」以後設官以司樂者，史不絕書。其典樂者，即總管也。而其下諸樂工，即優伶也。當時歌舞，其態度極莊重，故登之清廟明堂，視為大典。然《周禮》春官有帗舞，羽舞，皇舞，旄舞，干舞，人舞之文；已開後世戲劇之漸矣。」許氏是以樂工推到優伶，以歌舞推進到戲曲。與王劉二家仍有相合之處。總之，綜合三家之說，可知在古代歌舞之中，已含有很濃厚的

「戲曲意識」。謂之為戲曲不可，而又不可不承認這些事實為後來戲曲所本。至於已成形的戲曲，究起於何時？因為什麼樣原因，形成這樣的「戲曲型」？這的確是戲曲史上一大問題。又非三家之說所可解決的了。

梵劇在中國戲上之印跡

戲曲的形式，到元代差不多完全成熟了。通常說起來，以為是從蒙古輸入的。這最是奇異的事，何以與印度的戲曲情形相符呢？本來在中古時代，中國與近西的交通，已成極平常的事實，又安知不受外來的影響。現在且把梵劇本身進化的程式，作一說明，便知梵劇與中國戲是如何的相似了。一般人是承認印度戲劇，在很早的時候，受希臘的影響的。梵語裏名戲為「那吒迦」（Nataka），優伶為那吒：（Nata）這兩個字，都是從Nat（Snrit）變來。Nat是「舞」的意思。在《內典》中譯「那吒迦」為「遊戲」，「邀戲」，或「以歌說吉事」；譯「那吒」為「俳兒」。演唱「梵劇」，當離不了三樣要素。

一、樂歌，二、舞蹈，三、就是科白。梵劇的體例，始於笈云朝，公元三一九年，在中國晉元帝太興二年光景。據呂德教授（Lüders）在新疆吐魯番發現梵本中所找出的三本戲文，是貴霜朝，迦賦色迦王的詩歌供奉馬鳴菩薩造的。可知梵劇的淵源甚遠。在《普曜經》中也曾說佛陀具有演戲的技能。像《妙法蓮華經》，經文都是問答體，已是戲曲科白的表示了。學者都以為梵劇體例的形成，是與大乘佛教的發

展同時，而且有直接關係。馬鳴以後，印度造劇的人，有婆娑（Bhāsa），客利多娑（Kalidāsa），一直到游陀羅（Candra），戒日王（Harsa），和摩醯因陀羅毘克羅摩婆摩（Mahendravikramavarmam），是與玄奘同時的人。梵劇中歌文音節是有一定的，與中國後來的戲曲同。劇材大概可以分三種：一，叫做波羅迦陀（Prakhyata），即是「傳說」。二，叫做鄔特波陀耶（Utpatya），即是「創作」。三，叫做靡色羅（Misar）即是「雜串」。傳說與中國「傳奇」之義同，而雜串就與「豔段」相類。梵劇的齣頭多少，是沒有一定的。平常的齣頭只標明「第一」，「第二」，不用標名。有標名的，不是作者所定。這與元雜劇又相同。元雜劇只注明「第一折」，「第二折」，也不要標名的。梵劇的賓白，不純用雅語，又不純用俗語。最優美的語言，是雅俗參半。與中國戲曲所用語式，雅中有俗，俗中有雅一樣。惟有王，婆羅門，將官，相國，學士，用雅語的。印度的雅語，就是所謂散瑟紇栗多（Samskrta）。王后，貴女也都要用雅語，比丘尼和藝士有時用雅語。至於平常的女人和下流人都用俗語，俗語就是婆羅紇栗多（Prakrta）。上流人中有時也用一些俗語，俗語不必限在那一地方的方言，各地土語都可應用的。在賓白這一點上，中國戲曲和梵劇又很相近。在舞臺的動作上梵劇也和中國戲一樣有些事不完全表演出來，只以意示的。譬如一齣戲，前後隔幾十年的事情，往往加一楔子。又有許多方法幫助劇情的進展，如作夢，書信，後臺問答，圖畫真容，醉酒，喬裝之類，中國戲中，也常常見的。其次，講到腳色，主角叫拏耶伽（Nayaka），字源從尼（Ni）來，是引領的意思。中國宋代戲頭，引戲和末尼之意相同。末尼之「尼」，在中國沒有確解，不知是不是與這梵語的「尼」有關。女主角叫拏葉迦（Nāyika），有美麗的容貌，德行才藝都好。劇中人名除主角外，都有一定稱謂。劇中重要的女配角，當以「授」

（datta），「軍」（Sena），「成就」（Siddhā）為尾字。奴婢諸人就用對象的名字，如「小醜鴨」（Kalahaūsa），「珊瑚」（Mandārika）之類。隱士就多用犍陀（Ghanta）為名。場名如考者，也等於婢女名「春梅」，「梅香」，役人名「張千」，「李萬」之類。凡此種種梵劇和中國戲相同者極多。

總之，中國成形的戲曲，不是很早就有的。而梵劇的情形同於中國戲，這不能不說是一件奇蹟。固然不能說中國戲是出於梵劇的。然而作一個簡單的比較，我們已感覺有無窮的興味。這是值得在此提出來的一段材料。

戲與曲與戲曲及其作用

戲的意識，在上古之世，是早已潛伏在巫，尸和廟堂頌舞，樂官的裏面，如以上三家所說的。但戲曲卻不是很早形成的。這個原故很簡單，就是：戲曲是戲與曲合組而成的。有戲無曲，和有曲無戲，在歷史上是顯然有的事實。唐宋的曲，不是戲曲的曲，但唐宋有唐宋的戲。小令套數，所謂散曲的，是詩歌的曲，算不了戲曲。在這一點上，近來的文學史作家，都沒有給他一個很明晰的界限。譬如說元代的雜劇，往往就稱做元曲；其實元曲並不是元的戲曲所能包含。我的意思，是在金元之間的時候曲才成立，而戲恰演進到此就借曲的宮調裝入，於是成功戲曲。所以散曲戲曲雖然兩事，但有散曲才有戲曲

的。日本青木正兒教授與我的意思頗不相合，我們曾往來書札討論過。在我答書中有一段話：「曲之名曲，不獨名之曰戲或劇者，以其有曲也。（屠長卿《曇花夢》僅有白文，祇可以謂之為戲）有曲，則文白相生；而曲為主。來書所謂去賓白則與散曲無異，大致尚合，惟令曲非盡調所可為者（前嘗見有譜新水令一支者，於律亦云謬矣）。散套與戲曲所異者，一代言，一不代言，大抵不代言者為先。」實在，曲因作戲而其效益廣，其律益細。戲因有曲，而其體始成，其風始盛。我們知道把戲與曲分開，然後才能明瞭金元以前的戲是戲的雛型；以及皮黃興起以後的戲，文學價值所以減少的緣故。無論如何金元明和清初的戲曲，是最可寶貴的。

在這兒，我再從民族的心理上，把戲的進展解釋一下。有一部分是世界戲劇史上所共有的現象。如戲劇是起於人類模仿的本能。由崇拜自然，脫露到性的發洩。而近世以經濟的立場上來推論戲劇的，以為自私有財產逐漸發達，人類為著自己生活的關係，把崇拜自然而獻媚自然的歌舞，逐漸荒廢。而一部分的人保存著崇拜自然的心，於是變通辦法，就由這一部分人專來擔任這一種事，便成為專業了。因為私有財產發達的結果，操著經濟權的支配階級，在生活滿足之外，逐漸想到聲色的娛樂。最先是他們用自己的權力，指揮自己的奴隸，來取得自己的歡樂。既而有一般不能獨立生活的人，為自己生活計，就去學歌舞這一套技術，不在祭祀死的神面前去用，而在支配經濟的活的神的面前去獻媚，這就是優伶一天一天旺盛，而巫覡所以衰落的原因。青木正兒就是這樣主張的。近人持此論者頗多。其實在古代的中國，所謂經濟的支配階級，何嘗如現在人這樣的推測。在中國有許多藝術，在民間自然的發生，比西洋從宗教上產生的藝術還要多些。而所謂「廟堂禮樂」，也不能不承認這一種政治的力量。姚茫父推原

曲樂之推進，他說：「權輿既祛，先民斯作。世次草昧，凡百無解；惟知縱欲，罔有節度。自然之樂，蠢蠢最先。然而兩間氣化，皆有定則；百骸勤動，皆有定數；品物利用，皆有定性。離此常經，即成牾悟。縱而反抑，因之自限。自然之禮，又寓此矣。人生於有限，勞而後存，以時休息，不忘其適。擇於其所限，因以自遭，於是娛樂之具生焉。樂之興趣，已進一等。逮所歷已多，知識漸啟，乃酌其勞逸，劑以甘苦。興居必節，嗜欲必度，生之秩序，遂以鏨然。禮起細微，茲其太始。如斯簡易，似無與於禮樂。然大樂必易，大禮必簡；曷得以多貶少，致薄古人。夫一身所遭，乘除於此，推而衍之，至於萬數。當夫人群始通，戰爭既厭，先之以講信，繼之以修睦。林林之眾，暫得休息，皆恃禮樂，以為經紀。農事有作，益臻明備，禮樂混合，相參為用，人之所至，禮必至焉。三五以來，至於改革，政刑有所不及，禮樂為之彌縫。原其創造，夫豈一人之力，亦積勢使然。聖者聰明先察，因勢利導，為之文飾，以盡其美而已。故夫禮樂者，道德之式也。節文歌舞者，禮樂之式也。式有長短，義無差池。儒者知之而不能作，眾人由之而不能知。禮樂之民，雖無政刑，未有亂者。禮樂毀滅，大亂必作。」姚氏這一番議論，就是說：「初期的戲，所謂歌舞，是補政刑之不及，正式代表禮樂的。」這是從戲的作用去推論出來，未可就當作戲本身的起源。

參考書目

姚華 《說戲劇》

馬尊匏 《戲源》

王國維 《戲曲考原》

王國維 《宋元戲曲史》第一章

劉師培 《舞法起於祀神考》

劉師培 《原戲》

許之衡 《戲曲史》（戲曲之起源章）

許地山 《梵劇體例及其在漢劇上底點點滴滴》

盧前 《郭禿解》

盧前 《答青木正兒書》

青木正兒 《支那近世戲曲史》第一章

姚華 《曲海一勺》（原樂第三章）

一、戲曲之起源

19

二、戲曲之萌芽

優伶及侏儒

優伶的名稱，夏代以後才發生。據《路史》上說：「帝履癸廣優揉戲奇偉，作《東歌》而操《北里》。」《列女傳》：「夏桀既棄禮義，求倡優侏儒狎徒，為奇偉之戲。」不過漢人所記，未必可信。《左傳》襄公二十八年，「慶氏以其甲環公宮，陳氏鮑氏之圉人為優，慶氏之馬善驚，士皆釋甲束馬而飲酒，且觀優，至於魚里。」《正義》云：「優者，戲名也。」史游《急就篇》云：「倡優俳笑。」

《樂記》：「今夫新樂進俯退俯，姦聲以濫，溺而不止，倡優侏儒，獿雜子女。」大概從樂工一變而為優伶，是由莊重的歌舞，變到奇異的歌舞。裏面有滑稽調笑，與樂工是不相同的。比較可信的記載，在春秋之世，晉之優施，楚之優孟，皆很著名。《國語》上說：「驪姬使優施飲里克酒，中飲，優施起舞，乃歌曰：『暇豫之吾，吾不如烏；烏人皆集於苑，己獨集於枯。』」《穀梁傳》：「頰谷之會，齊

人使優施舞於魯君之幕下。」《史記‧滑稽列傳》：「優孟者，故楚樂人也。為孫叔敖衣冠，抵掌談語，像孫叔敖，楚王及左右不能別也。」這是後代裝飾古人的濫觴。秦之優旃，據《史記》說：「優旃者，秦倡侏儒也。善為笑言；然合於大道。」《左傳》上宋華弱與樂轡少相狎，長相優。注：「優，調戲也。」優本有調笑之義，所以優人之言，無不以調笑為主。大概巫與優的分別：巫是樂神的，優是樂人的。優伶侏儒與樂工的分別：樂工但主歌舞之事，而優伶侏儒除了歌舞，還要會滑稽調笑。優伶與侏儒，據王國維考證，二而一者也。古代優人本就以侏儒充任。《樂記》稱「優侏儒」。頖谷之會，孔子所誅的，在《穀梁傳》謂之「優」，而《孔子家語》、何休《公羊解詁》，均作「侏儒」。《史記‧李斯列傳》：「侏儒倡優之好，不列於前。」和上面所引《滑稽列傳》：「秦倡侏儒」，所以優旃自稱：「我雖短也，幸休居。」這都可以證明侏儒即是優伶。《晉語》：「侏儒扶盧」，韋昭注：「扶，緣也。盧，矛戟之秘，緣之以為戲。」恐怕在歌舞調笑之外，優伶還有的有競技的本領。或者漢代「尋橦戲」就是從這「扶盧」進步的，也未可知。

漢代的歌舞與角抵

　　《漢書‧禮樂志》：「漢高祖既定天下，作風起之詩，令沛中僮兒百二十人唱而歌之。」從高祖以後，到孝惠帝時，以沛宮作為原廟，令歌習吹以相和，常以百二十人為員。及漢武帝，立「樂府」，用

李延年為協律都尉，作《十九章》之歌，使童男女七十人歌之。聚幼童來習歌，這就與後來的「科班」性質一樣。這「樂府」的組織，對於曲樂很有關係。當時樂府種類就很多，如「橫吹」、「相和」、「清商」三曲，多採故事，歌舞相兼。橫吹曲中如：《劉生洛陽公子行》；相和曲如：《王昭君》、《楚妃歎》、《王子喬》、《秋胡行》；清商曲如：《子夜》、《莫愁》、《巴渝》、《長史變》、《督護歌》、《楊叛兒》之類，皆有故事。尤以「羅敷採桑」、「昭君出塞」，為後來所常用的劇材。

在《禮樂志》上又有「朝賀置酒，陳前殿房中，有常從倡三十人，常從象人四人。」這幾句話，與《鹽鐵論》裏「戲倡舞像」，大概是一回事。據孟康注：「象人，若今戲魚蝦獅子者也。」韋昭注：「著假面者也。」這一般戴假面具扮鳥獸之形的，用張衡《西京賦》上話可以證明，賦曰：「總會仙倡，戲豹舞羆，白虎鼓瑟，蒼龍吹篪。」這就是假面之戲。「女媧坐而長歌，聲清暢而委蛇，洪崖立而指揮，被毛羽之襳襹。度曲未終，雲起雪飛。」又是歌舞的人，扮古人的形象了。李尤《平樂觀賦》有曰：「有仙駕雀，其形蚴虯，騎驢馳射，狐兔驚走，侏儒巨人，戲謔為偶。」明明寫的俳優作「神怪戲」。平樂觀是漢代大娛樂場，張衡李尤並賦其事，可算得漢代戲劇的史料。至於角抵戲，是始於武帝元封三年。《史記‧大宛傳》：「安息以黎軒善眩人獻於漢，是時上方巡狩海上，乃悉從外國客，大觳抵，出奇戲諸怪物，及加其眩者之工；而觳抵奇戲歲增變甚盛，益興，自此始。」應劭說：「角者，角技也。抵者，相抵觸也。」文穎曰：「名此樂為角抵者，兩兩相當，角力角技藝射御，故名角抵，蓋雜技樂也。」角抵所包含甚廣，即後世所謂百戲，《西京賦》說：「烏獲扛鼎，都盧尋橦，衝狹燕濯，胸突銛鋒，跳丸劍之揮霍，走索上而相逢。」就是寫角技角力的情況。又說：「巨獸之為蔓延，舍利之化仙

中國戲劇概論

２２

車，吞刀吐火，雲霧杳冥」，所謂加眩者之工而變者也。眩人約略等於現在所謂幻術。在漢元帝的時

候，曾罷角抵戲，然宮禁雖不用，而民間早已流傳這一種藝術了。又後來的傀儡戲，樂府雜劇以起於

漢祖平城之圍。杜佑《通典》說：「窟礧子作偶人以戲，善歌舞，本喪家樂也。漢末始用之於嘉會。」

此說是本於應劭的《風俗通》。漢時大概已有這一種傀儡戲的了。不過漢代傀儡戲是如何的辦法，現在

已無從考證。現在說起傀儡戲來，是從六朝開始。因為六朝的傀儡戲才開始扮演故事的。

魏晉曲樂及角抵餘風

魏明帝的時候，又恢復漢代「平樂觀」的樣子。據《魏志‧明帝紀》裴注引《魏略》的話：「帝

引穀水過九龍殿前，水轉百戲；歲首，建巨獸，魚龍蔓延；弄馬倒騎，備如漢西京之制。」又《齊王

紀》注引《世說》及《魏氏春秋》：「司馬文王鎮許昌，征還，擊姜維，至京師，帝於平樂觀以臨。軍

過，中領軍許允，與左右小臣謀，因文王辭，殺之，勒其眾以退大將軍，已書詔於前。文王入，帝方

食栗，優人雲午等唱曰：『青頭雞，青頭雞』，青頭雞者，鴨也。（謂押詔書）帝懼不敢發。」裴注引

《魏書》：「司馬師等《廢帝奏》亦云：『使小優郭懷、袁信，於廣望觀下作遼東妖婦，嬉褻過度，

道路行人掩目。』」太后《廢帝令》亦說：「日延倡優，恣其醜謔」這時候的倡優，也是歌舞戲謔如

故。作什麼「遼東妖婦」，大約就是角抵的餘風而已。晉代的優戲，可考的更少了。只有《太平御覽》

卷五百六十九引《趙書》上的話：「石勒參軍周延為館陶令，斷官絹數萬匹，下獄，以八議宥之。後每大會，使俳優著介幘，黃絹單衣。優問：汝何官在我輩中？曰：正坐取是，入汝輩中以為笑。」《樂府雜錄》也載此事，並云：「參軍始自後漢館陶令石耽。」後漢之世，還沒有參軍的官。此事雖非演故事，但演時事，又以調謔為主。而唐宋以後，腳色裏叫做參軍的，當本乎此。從魏晉到南朝的優戲，實在沒有多少進步。但樂曲欲有很大的變遷。現在先從魏晉的曲樂說起。

原來南北曲，大家說起來，都說曲出於詞，詞是長短句的，但漢代樂府早已是長短句的了。如《巫山高》、《君馬黃》、《戰城南》、《有所思》、《臨高臺》之類，其中用「妃呼豨」「收中吾」，據近人曹君直（元忠）的考證，已是聲詞並寫。所謂「聲詞並寫」，就是唱曲的腔，後人記腔的時候，與曲詞混在一起，連寫出來了。這是漢代的《鼓吹鐃歌曲》。漢魏之間的曲樂，便有些不同了。如：《平陵東》、《駕虹蜺》、《上謁》、《豔歌》、《何嘗行》，雖然純是長短句，但文義較為古樸。晉及六朝間，才又漸趨時尚，由樸而華，由質而文。像梁元帝的《折楊柳》、陳後主的《隴頭曲》、鮑照的《白紵曲》，這一派是與五古七古的詩體相類。梁簡文帝的《烏棲曲》、陳後主的《烏棲曲》一派，是開唐人七絕的作法，漢晉以前所沒有的。至於梁武帝《江南弄》，和《鳳臺曲》，昭明太子《採蓮曲》，就是南北曲所本的了。六朝的曲樂，雖一方面保留漢代樂府的遺留，但是同時已開南北曲的先河。本來漢樂府流傳到魏晉間的，只有《清商曲》，又名《清商三調》。就是：平調、清調、和瑟調，漢魏相繼，至晉不絕。永嘉之亂，中朝舊曲，散落江右。而清商舊樂，猶傳江左。這就是所謂梁宋新聲。

在此處簡要的說起來，南朝是曲發達，而北朝是戲發達。因為合歌舞以演一事的戲，是始於北齊的。

中國戲劇概論　24

北齊歌舞戲與隋代劇場

　　北齊在中國戲的歷史上，的確是一個重要的時代。

北齊蘭陵王長恭，才武而面美，常著假面以對敵，嘗擊周師金墉城下，勇冠三軍，齊人壯之。為此舞以效

其指揮擊刺之容，謂之《蘭陵王入陣曲》。」又崔令欽《教坊記》所記《踏搖娘》的事，極有趣味。記

曰：「《踏搖娘》，北齊有人名蘇䭾鼻，實不仕而自號為郎中。嗜飲酗酒，每醉輒毆其妻，妻銜悲訴於鄰

里。時人弄之。丈夫著婦人衣，徐步入場行歌。每一疊，旁人齊聲和之云：『踏搖和來，踏搖苦和來。』

以其且步且歌，故謂之踏搖，以其稱冤，故言苦。及其夫至，則作毆鬪之狀，以為笑樂。」《舊唐書·音

樂志》與《樂府雜錄》，故記此事。一以蘇為隋人。一以為後周人。北齊與後周隋，相去時間很近，而

《教坊記》又記載這樣詳盡，大概說是北齊時事，不會過差的。《蘭陵王入陣曲》與《踏搖娘》皆是有歌

有舞，而且有故事，可算得優戲的創例，與前此迥乎不同了。這裏還有一原因：因為魏、齊、周，皆是外

族來入主中國，與西域諸國，交通極便，如龜茲、天竺、康國、安國的樂，這時都已到中國了。譬如《撥

頭》這一齣戲，就足以證明外國戲劇的輸入。《舊唐書·音樂志》上說：「《撥頭》者，出西域胡人，為

猛獸所噬，其子求獸殺之，為此舞以象之也。《樂府雜錄》謂之『缽頭』，此語之為外國語之譯音，固不

待言。且於國名，地名，人名三者中，必居其一焉。其入中國，不審在何時。」《北史·西域傳》上，有

拔豆國。去代五萬一千里。據王國維考證，五萬一千里是錯誤的。《北史·西域傳》，雖以大秦之遠，去

代不過三萬九千四百里，拔豆上之南天竺國，去代不過三萬一千五百里，疊伏羅國去代不過三萬一千里，

此處五萬一千里，王氏疑是三萬一千里之誤。隋唐二志，已無此國名。想來在後魏初年交通以後，不是因滅亡了，就是彼此隔絕了。如使「撥頭」同「拔豆」是同音異譯，而此戲又出於拔豆國，或者由龜茲等國傳入中國，不過不應在隋唐之後，或者北齊時候已有此戲。《蘭陵王》、《踏搖娘》，就是模仿這《撥頭》而來的罷。

《魏書‧樂志》上說：「太宗增修百戲，撰合大曲」凡此歌舞戲，自是百戲裏面的。《隋書‧音樂志》說：「齊武平中，有魚龍爛漫，俳優侏儒，」又說：「奇怪異端，百有餘物，名為百戲。周明帝武成間，朔旦會群臣，亦用百戲。及宣帝時，徵齊散樂人並會京師為之。」再下面一段，描寫戲場的建築，優伶之盛，差不多可以空前了。「至煬帝大業二年，突厥染干來朝，煬帝欲誇之，總追四方散樂，大集東都。自是每歲正月，萬國來朝，留至十五日，於端門外建國門內，綿亙八里，列為戲場。百官起棚夾路，從昏至旦，以縱觀，至晦而罷。伎人皆衣綿繡繒綵，其歌舞多為婦人形，鳴環珮，飾以花毦者，殆三萬人。」所以柳彧上書，說：「鳴鼓聒天，燎炬照地，人戴獸面，男為女服，倡優雜技，詭狀異形。」

薛道衡《和許給事善心戲場轉韻詩》所歌詠的，看起來與張衡《西京賦》，李尤《平樂觀賦》有過之無不及呢。隋煬帝是一個恣情聲伎的君主，與後來的唐玄宗，同是中國戲曲中的重要人物。《隋書‧音樂志》上說：「煬帝矜奢，頗玩淫曲，御史大夫裴蘊，揣知帝情，奏括周、齊、梁、陳樂工子弟及人間善聲調者，凡三百餘人，並付太樂。咸來萃止。其哀管新聲淫弦巧奏。皆出鄴城之下，高齊之舊曲也。」又：「煬帝大製豔篇，辭極淫綺，令樂正白明達造新聲，刱《萬歲樂》、《藏鉤樂》、《七夕相逢樂》、《投壺樂》、《舞席同心髻》、《玉女行觴》、《神仙留客》、《擲磚續命》、《鬪雞子》、《鬪百草》、《泛龍舟》、《還舊宮》、《長樂花》，及《十二時》等曲，掩抑摧藏，帝說之無已。隋時，立九

部之樂：一，謙樂。二，清商。三，西涼。四，扶南。五，高麗。六，龜茲。七，安國。八，疏勒。九，康國。西涼以下都是外國樂。差不多集南朝清樂，北朝謙樂之大成。設立「清商署，」專主其事。這於曲樂上是一大改進。又煬帝開運河，起迷樓。這二大工程，對於戲曲也有相當的關係。《煙花記》說：「煬帝既開運河，因作龍鳳舸，集童男女數百人，連袂踏歌，更制新聲。如《安公子》、《望江南》、《龍女思元》等曲，皆由運河駕幸揚州時所製也。」《大業拾遺記》上說：「帝築迷樓，其內造十六院外，復有數十；或泛輕舟畫舸，習采菱之歌。或升飛橋閣道，奏春遊之曲。每值月明之夜，帝與宮人，歌管達曙，諸府事乃置《清夜遊》之曲。」煬帝自己既妙通音律，所以隋代在曲樂上的進展，是必然的事了。

唐代的歌舞戲及曲樂

　　唐代的歌舞戲，有本於前代的，有自創的。本於前代的，一是《代面》出於北齊。在前面已說過的了。《樂府雜錄》鼓架部條：「有《代面》，始自北齊神武弟，有膽勇，善戰鬥，以其顏貌無威，每入陣，即著面具，後乃百戰百勝，戲者衣紫腰金執鞭也。」二是《鉢頭》，出於西域。《樂府雜錄》鼓架部條：「《鉢頭》，昔有人父為虎所傷，遂入山尋其父屍，山有八折，故曲八疊；戲者被髮素衣，面作啼，蓋遭喪之狀也。」這裏的記載，比較前面說的詳細些。三是《踏搖娘》，出於北齊或周隋。《樂府雜錄》鼓架部條：「蘇中郎，後周士人蘇葩，嗜酒落魄，自號中郎；每有歌場，輒入獨舞。今為戲者，著緋帶帽面正赤，蓋狀

27

其醉也。郎有《踏搖娘》。」和前面所說，略有出入。四是參軍戲，出於後趙。《樂府雜錄》俳優條：「開

元中，黃幡綽、張野狐弄『參軍』，始自漢館陶令石躭。躭有贓犯，和帝惜其才，免罪；每宴樂，即令衣白

夾衫，命俳優弄辱之。經年乃放，後為『參軍』，誤也。開元中，有李仙鶴善此戲，明皇特授韶州同正參

軍，以食其祿。是以陸鴻漸撰詞，言韶州參軍，蓋由此也。」趙璘《因話錄》，又有『參軍椿』的話。他

說：「蕭宗宴於宮中，女優有弄假官戲，其綠衣秉簡者，謂之『參軍椿』。」范攄《雲溪友議》上說：「元

積廉問浙東，有俳優周季南季崇，及妻劉採春，自淮甸而來，善弄陸參軍，歌聲徹雲。」一直到五代史和

姚寬《西溪叢語》上還有提到參軍戲的話。《五代史・吳世家》：「徐氏之專政也，楊隆演幼懦，不能自

持，而知訓尤凌侮之。嘗飲酒樓上，命優人高貴卿侍酒。知訓為參軍，隆演鶉衣髽髻為蒼鶻。」姚寬引《吳

史》：「徐知訓怙威驕淫，調謔王，無敬長之心。嘗登樓狎戲，荷衣木簡，自稱參軍，令王髽髻鶉衣，為蒼

頭以從。」至於唐代所自創的戲，為《樊噲排君難戲》，在《唐會要》三十三卷上有這麼一段：「光化四年

正月，宴於保寧殿，上製曲，名曰《贊成功》。時鹽州雄毅、軍使孫德昭等，殺劉季述反正，帝乃製曲以褒

之。仍作《樊噲排君難戲》以樂焉。」宋敏求《長安志》：「昭宗宴李繼昭等將於保寧殿，親制《贊成功》

曲以褒之，仍命伶官作《樊噲排君難戲》以樂之。」《排君難》，又作《樊噲排闥劇》。陳瑒《樂書》：

「昭宗光化中，孫德昭之徒刃劉季述，始作《樊噲排闥劇》。」滑稽戲方面又有很顯著的進步。大都優人隨

地隨時自由說出一些極有趣味的話，而含有深刻的意義，這就是「諷諫」的遺留，除了戲劇價值以外，還有

政治的意味，值得稱述的。（王國維所輯《優語錄》專收這一種記錄）「侍中宋璟，疾負罪

而妄訴不已者，悉付御史臺治之。謂中丞李謹度曰：『服不更訴者出之，尚訴未已者且繫』由是人多怨者。

會天旱，優人作魃狀，戲於上前，問魃何為出？對曰：『奉相公處分。』又問何故？對曰：『負罪者三百餘人，相公悉以繫獄抑之，故魃不得不出。』上心以為然。《舊唐書·文宗紀》：「太和六年二月己丑寒食節，上宴群臣於麟德殿，是日，雜戲人弄孔子。帝曰：『孔子古今之師，安得侮黷？』亟命驅出。」高彥休《唐闕史》：「咸通中，優人李可及者，滑稽諧戲，獨出輩流；雖不能託諷匡正，然智巧敏捷，亦不可多得。嘗因『延慶節』緇黃講論畢，次及倡優為戲，可及乃儒服險巾，褒衣博帶，攝齊以升講座，自稱三教論衡。其隅坐者問曰：『既言博通三教，釋迦如來是何人？』對曰：『是婦人。』問者驚曰：『何也？』對曰：『金剛經云：敷座而坐，或非婦人，何煩夫坐，然後兒坐也。』上為之啟齒。又問曰：『太上老君何人也？』對曰：『亦婦人也。』問者益所不喻。乃曰：『道德經云：吾有大患，是吾有身，及吾無身，吾復何患？倘非婦人，何患乎有娠乎？』上大悅。又問文宣王何人也？對曰：『婦人也。』問者曰：『何以知之？』對曰：《論語》云：沽之哉！沽之哉！吾待賈者也。向非婦人，待嫁奚為？』上意極歡，寵錫甚厚。翌日，授環衛之員外職。」唐無名氏《玉泉子真錄》：「崔公鉉之在淮南，嘗俾樂工集其家僮，教以諸戲。一日其樂工告以成就，且請試焉。鉉命閱於堂下，與妻李坐觀之。僮以李氏妬忌，即以數僮衣婦人衣，曰妻曰妾，列於傍側。一僮則執簡束帶，旋辟唯諾其間。張樂命酒，不能無屬意者，李氏未之悟也。久之戲愈甚，悉類李氏平昔所嘗為；李氏雖少悟，以其戲偶合，私謂不敢，而然且觀之。僮志在發悟，愈益戲之。李果怒罵之曰：『奴敢無禮，吾何嘗如此？』僮指之，且出，曰：『咄咄！赤眼而作白眼，諱乎？』鉉大笑，幾至絕倒。」孫光憲《北夢瑣言》：「光化中，朱樸自《毛詩》博士登庸，恃其口辯，可以立至太平。由藩邸引導，聞於昭宗，遂有此拜。對敭之日，面陳時事數條，每言臣為陛下致之。泊操大柄，無以施展，自是

恩澤日衰，中外騰沸。內宴日，俳優穆刀陵作念經行者，至御前曰：『若是朱相，即是非相。』翌日出官。」從這幾條看來，可知當時的俳優，簡直是臺諫之流。可見唐人看戲劇很重，李調元《雨村劇話》說：「唐杜牧《西江懷古詩》：『魏帝縫囊真戲劇，』劇即戲也。可見唐人看戲劇二字入詩始見此。」其實戲劇二字在唐人已成術語了。關於樂曲，在唐代也是一個變遷的中心時代，現在把那幾個著名的樂曲，附述於此。第一是《霓裳羽衣曲》，其曲現在已不可見，但據白居易的〈霓裳羽衣舞歌答元微之〉這一首詩看來，卻可想見其節奏形態之一斑。王灼《碧雞漫志》說是西涼創作，明皇潤色的。而《唐書·禮樂志》說是西涼節度使楊敬述進獻，凡十二遍。《唐會要》：「天寶十三載改《婆羅門》為《霓裳羽衣》。」足見西涼所獻，還是從婆羅門來的。唐人小說中說到《霓裳羽衣》還有許多神話，我們且不去管他，但曲牌中有所謂《舞霓裳》的，欲從此得名的。其次是《六么》，一作《綠腰》。元微之《琵琶歌》曰：「綠腰散序多攏撚，」又「管兒還為彈綠腰。」段安節《琵琶錄》：「貞元中，康崑崙琵琶第一手，兩市各鬥聲樂，崑崙登東綵樓，彈新翻《羽調綠腰》，自謂無敵。曲罷，市西樓上，出一女郎，抱樂器云：我亦彈此曲。下撥聲如雷，絕妙入神。崑崙拜女為師，女郎更衣出，乃僧善本，俗姓段也。」《六么》本也是舞曲。沈亞之作《盧金蘭墓誌》：「為綠腰玉樹之舞，」這句話可以證明的。現在曲調中有《六么令》、《六么序》、《六么遍》，其名皆出於此。其次如《涼州》、《梁州》、《伊州》、《甘州》，皆是天寶樂曲，以邊地為名的。開元《傳信記》上說：「《西涼州歌》，此曲寧王憲曰：音始於宮，散於商，成於角徵羽，斯曲也，宮離而不屬，商亂而加暴，君卑逼下，臣僭犯上，恐一旦有播遷之禍。及安史之亂，其言果應云。」《明皇雜錄》：「上初自巴蜀回，夜來乘月登樓，命妃侍者紅挑歌

《涼州》，即妃所製。上親御玉笛，倚樓和之，曲罷，無不感泣。因廣其曲，傳於人間。」現在南北曲中有《梁州》，沒有《涼州》。不過《梁州》、《涼州》，似是二曲。李頻詩：「聞君一曲古《梁州》，驚起黃雲塞上愁。」李益有《夜上西城聽梁州曲》詩：「鴻雁新從北地來，聞聲一半卻飛回。金河戍客腸應斷，更在秋風百尺臺。」聲音之淒切，從此詩中，可以知道了。《伊州》在王建詩中有「側商調裏唱《伊州》」的句子。唐人詩中還有「一曲《伊州》淚萬行，」「唐伶還為唱《伊州》」的話。至於《甘州》，調亦甚古。薛逢詩：「老聽笙歌亦解愁，醉中因遣合《甘州》。」現在詞曲中都有《八聲甘州》曲，還有《甘州》歌，大約也都出於唐代的甘州的，他如《荔枝香》、《念奴嬌》、《清平樂》、《雨淋鈴》、《春光好》、《水調歌》、《還京樂》、《夜半樂》、《凌波神》、《西河長命女》、《河滿子》、《菩薩蠻》、《楊柳枝》之類，多是出於開元天寶之間，關於唐玄宗當時的情事，他的名稱，至今在詞中或曲中還遺留著。說起唐玄宗，他的確是戲曲史上重要的人物。到如今梨園中相傳所祀之神，即唐明皇，含有報本追遠的意思，因為他創了這多的樂曲。這時的歌曲，大都兼舞，並或有演故事的，與後來戲曲不相同處，就是有唱而無白，究竟不是成熟的戲曲罷了。在這許多唐人樂曲之中，有後來南北曲中完全採用的。雖則在當時名之為「詞」，然而已開曲體了。許守白（之衡）曾經把他比勘一過。例如下面這幾首：

李白《憶秦娥》

蕭聲咽，秦娥夢斷秦樓月。秦樓月，年年柳色，灞陵悲別。

樂遊原上清秋節，咸陽古道音塵絕。音塵絕，西風殘照，漢家陵闕。

此調現在用作南曲商調引子，句格音節，與此全是一樣的。

零陵香草露中秋。

君問二妃何處所？

湘水流，湘水流，九疑雲物至今愁。

劉禹錫《瀟湘神》

此調現在用作南曲雙調引子，句調音節，與此完全是一樣的。不過改名「搗練子。」大概最初製曲的時候，牌名的更易，可以隨便的。

思悠悠，恨悠悠，恨到歸時方始休，月明人倚樓。

汴水流，泗水流，流到瓜洲古渡頭，吳山點點愁。

白居易《長相思》

此調沈寧庵的《南曲譜》雖然沒有，而陸天池的《明珠記》就用過的。《九宮大成譜》以入南曲商調引子，句格音節，與此完全是一樣的。

王建《宮中調笑》

團扇，團扇，美人病來遮面。

玉顏憔悴三年，誰復商量管弦？

弦管，弦管，春草昭陽路斷。

此調沈寧庵《南曲譜》雖然沒有，而沈壽卿《三元記》就用過的。《九宮大成譜》以入南曲小石引子，句格音節，與此全是一樣的。卻用《如夢令》作牌名。

李白《菩薩蠻》

平林漠漠煙如織，寒山一帶傷心碧。

暝色入高樓，有人樓上愁。

玉堦空佇立，宿鳥歸飛急。何時是歸程？長亭更短亭。

此調今入北曲正宮，李玄玉《北詞廣正譜》就收入的。不過沒有換頭，句格音節，與此全是一樣的。

白居易《憶江南》

江南好，風景舊曾諳。日出江花紅勝火，春來江水綠如藍，能不憶江南？

此調李玄玉《北詞廣正譜》也把他收入，作北曲《大石調》。又名《歸塞北》。句格音節，與此又全是一樣的。

從這六調看來，可知南北曲中所用的牌調，有很早的是唐人就有的了。而《涼州》諸曲，與宋代的戲曲，極其相似。我們也可舉例於此。

涼州曲

涼州第一

漢家宮裏柳如絲，上苑桃花連碧池。聖壽已傳千歲酒，天文更賞百僚詩。

第二

朔風吹葉雁門秋，萬里煙塵昏戍樓。征馬長思青海北，胡笳夜聽隴山頭。

第三

閑篋淚沾襦，見君前日書。夜臺空寂寞，猶見紫雲車。

排遍第一

三秋陌上早霜飛，羽獵平田淺草齊。錦背蒼鷹初出按，五花驄馬餧來肥。

第二

駕鴦殿裏笙歌起，翡翠樓前出舞人。喚上紫微三五夕，聖明方壽一千春。

伊州曲

伊州第一

秋風明月獨離居，蕩子從戎十載餘。征人去日殷勤囑，歸雁來時數寄書。

第二

形闈曉闢萬鞍回，玉輅春遊薄晚開。渭北清光搖草樹，州南嘉景入樓臺。

第三

聞道黃龍戍，頻年不解兵。可憐閨裏月，遍照漢家營。

第四

千里東歸客，無心憶舊遊。掛帆遊白水，高枕到青州。

第五

桂殿江烏對，鷗屏海燕重。祗應多釀酒，醉罷樂高鐘。

入破第一

千門今夜曉初晴，萬里天河徹帝京。璨璨繁星駕秋色，棱棱霜氣韻鐘聲。

第二

長安二月柳依銥，西出流沙路漸微。闕氏山上春光少，相府庭邊驛使稀。

二、戲曲之萌芽

35

第三

三秋大漠冷溪山，八月嚴霜變草顏。捲旆風行宵渡磧，銜枚電埽曉應還。

第四

行樂三陽早，芳菲二月春。閨中紅粉態，陌上看花人。

第五

居住孤山下，煙深夜徑長，轅門渡綠水，遊苑繞垂楊。

唐大和曲

大和第一

國門卿相舊山莊，聖主移來宴綠芳。簾外輾為車馬路，花間踏出舞人場。

第二

國鳥尚含天樂囀，寒風猶帶御衣香。為報碧潭明月夜，會須留賞待君王。

第三

庭前鵲繞相思樹，井上鶯歌爭刺桐。含情少婦悲春草，多是良人學轉蓬。

第四

塞北江南共一家，何須淚落怨黃沙。春酒半酣千日醉，庭前還有落梅花。

第五徹

我皇膺運太平年，四海朝宗會百川。自古幾多明聖主，不如今帝勝堯天。

水調歌曲

水調歌第一

平沙落日大荒西，隴上明星高復低。孤山幾處看烽火，壯士連營候鼓鼙。

第二

猛將關西意氣多，能騎駿馬弄琱戈。金鞍寶鉸精神出，笛倚新翻水調歌。

第三

王孫別上綠珠輪，不羨名公樂此身。戶外碧潭春洗馬，樓前紅燭夜迎人。

第四

隴頭一段氣長秋，舉目蕭條總是愁。祇為征人多下淚，年年添作斷腸流。

第五

雙帶仍分影，同心巧結香。不應須換彩，意欲媚濃妝。

入破第一

細草河邊一雁飛，黃龍關裏掛戎衣。為受明王恩寵甚，從事經年不復歸。

第二

錦城絲管日紛紛，半入江風半入雲。此曲只應天上有，人間能得幾回聞。

第三

昨夜遙歡出建章，今朝綴賞度昭陽。傳聲莫閉黃金屋，為報先開白玉堂。

第四

日晚笳聲咽戍樓，隴雲漫漫水東流。行人萬里向西去，滿目關山空自愁。

第五

十年一遇聖明朝，願對君王射細腰。乍可當熊任生死，誰能伴鳳入雲霄。

第六徹

閨獨無人影，羅屏有夢魂。近來音耗絕，終日望君門。

這兒所謂第一第二，就是表示每曲之若干疊，後來曲中所用的「排遍」、「入破」等名詞，於此已發見了，這都是表示節拍緊緩的。現在在南曲裏有「入破第一」、「第二」、「袞第三」、「歇拍」、「中袞第五」、「出破」等調名，也是同本乎此。「徹」，就是後來的尾聲。宋人也沿用此名的。曲中每首文義不相聯屬，是因為採集當代詩人的名詩入曲，如：「聞道黃龍戍」是岑參所作，「錦城絲管日紛紛，」是杜甫所作的。在當時大概以五言七言絕句為主，長短句還沒有後來那樣的普遍罷了。唐代的滑稽戲與樂曲，雖然如此發達，但還不能脫離萌芽的時代。

五代滑稽戲之零星記載

滑稽戲始於開元，到晚唐的時候，已經極盛了。實際同歌舞戲比較起來，很有分別，略如下表：

滑稽戲	言語為主	諷時事	隨意動作	隨時／地扮演
歌舞戲	歌舞為主	演故事	應節舞蹈	永久扮演

其中轉變的關係，在「參軍戲」上。關於五代滑稽戲的遺留，散見於各筆記中，現在附舉四條於此。一，《北夢瑣言》：「劉仁恭之軍。為汴帥敗於內黃。爾後汴帥攻燕，亦敗於唐河。他日命使聘汴，汴帥開宴，俳優戲醫病人以譏之，且問病狀內黃，以何藥可瘥？其聘使謂汴帥曰：內黃可以唐河水浸之，必愈。賓主大笑。」二，錢易《南部新書》：「王延彬獨據建州，稱偽號，一日大設，為伶官作戲辭云：只聞有泗州和尚，不見有五縣天子。」三，鄭文寶《江南餘載》：「徐知訓在宣州，聚斂苛暴，百姓苦之。入觀，侍宴，伶人戲作綠衣大面若鬼神者。旁一人問誰？對曰：我宣州土地神也。吾主人入觀，和地皮掘來，故得至此。」四，《江南餘載》又一條：「張崇帥廬州，人苦其不法。因其入觀，相謂曰：渠伊必不來矣。崇聞之，計口徵渠伊錢。明年又入觀，人不敢交語，唯道路相目，捋鬚為慶而已。崇歸，又徵捋鬚錢。其在建康，伶人戲為死而獲譴者曰：焦湖百里，一任作獺。」可見五代時的俳優，依然和唐代一樣，可以自由謔弄，諷刺當路。

參考書目

許之衡《戲曲史》（隋唐時之戲曲及其曲詞結構法章）

許之衡《中國音樂小史》（唐代樂曲內容概說章）

王國維《宋元戲曲史》第一章

王國維《優語錄》（王忠慤公遺書本）

吳梅《中國戲曲概論》

朱謙之《中國音樂文學小史》（文學與音樂之關係第六節）

鹽谷溫《支那文學概論講話》（第五章第二節）

盧前《唐代歌舞考證》

盧前《南北曲溯源》

三、宋戲之繁盛

唐五代滑稽戲的遺留

到了宋代，滑稽戲之風仍盛，此皆唐五代的遺留。在當時叫做「雜劇。」後來元雜劇之得名，當本乎此。這種滑稽戲的記載，散見於各家筆記中的很多。王國維所纂集的有三十八則，現在舉前二則，作其例證。一，劉攽《中山詩話》：「祥符天禧中，楊大年、錢文僖、晏元獻、劉子儀，以文章立朝，為詩皆宗李義山，後進多竊義山語句。嘗內宴，優人有為義山者，衣服敗裂，告人曰：吾為諸館職撏撦至此。聞者歡笑。」二，范鎮《車齊紀事》：「賞花、釣魚、賦詩，往往有宿構者。天聖中，永興軍進山水石適至，會命賦山水石，其間多荒惡者，蓋出其不意耳。中坐，優人入戲，各執筆若吟詠狀，其一人忽仆於界石上，眾扶掖起之。既起，曰：『數日來作賞花釣魚詩，準備應制，卻被這石頭擦倒。』」左右皆大笑。翌日，降出其詩，令中書銓定，祕閣校理韓義最為鄙惡，落職與外任。」從這二則故事看來，

可以知道宋代滑稽戲的一斑了。這一種風氣，雖一直到近百年的戲曲之中還有痕跡保留著，但總不如宋代集其大成。

宋代雜戲的紛起

宋代的小說，風行一時，雖與戲曲不無有相當的關係，但究非戲曲形成的主因。現在且把幾種雜戲提出來說。一說。第一是傀儡，在前面我曾說過一些。在宋代傀儡是盛極了。種類也極多，有什麼懸絲傀儡，走線傀儡，杖頭傀儡，藥發傀儡，肉傀儡，水傀儡等等分別。《夢粱錄》上說：「凡傀儡敷衍煙粉靈怪鐵騎公案史書歷代君臣將相故事話本，或講史，或作雜劇，或如崖詞。」──大抵弄此，多虛少實，如「巨靈神」「朱姬大仙」等也。」這是敷演故事的，與滑稽戲迥乎不同了。第二是影戲，這是宋以前所沒有的。《事物紀原》上說：「宋朝仁宗時，市人有能談三國事者，或採其說加緣飾，作為影人，始為魏吳蜀三分戰爭之象。」《東京夢華錄》所記京瓦伎藝，有影戲，喬影戲的話，南宋時極盛的。《夢粱錄》上說：「有弄影戲者，元汴京初以素紙彫簇，自後人巧工精，以羊皮雕形，以綵色裝飾，不致損壞。──其話本與講史書者頗同，大抵真假相半。公忠者雕以正貌，奸邪者刻以醜形，蓋亦寓褒貶於其間耳。」這也是演故事的。以上兩種，不但是演故事，並且用形象表示出來。

不過還是人來表演罷了。用人來表演的有三種：一是三教，《東京夢華錄》上說：「十二月，即有貧者三教人，為一伙，裝婦人神鬼，敲鑼擊鼓，巡門乞錢，俗呼為打夜胡。」二是訝鼓，《續墨客揮犀》上說：「王子醇初平熙河，邊陲寧靜，講武之暇，因教軍士為訝鼓戲，數年間，遂盛行於世。」這一種訝鼓的舞裝動作與文詞，大概就是出於子醇所作。子醇與西人對陣時，兵還未交，子醇就命軍士百餘人，裝為訝鼓隊，繞出軍前，虜見皆愕眙，於是進兵奮擊，獲大勝。訝鼓還另有過這麼一種作用。在《朱子語類》上，也曾提到過訝鼓這個名詞。他說：「如舞訝鼓，其間男子婦人僧道雜色，無所不有，但都是假的。」三是舞隊，《武林舊事》上記舞隊的情形，也和三教訝鼓差不多。不過名目極繁，現在且排列如次：

査査鬼（査大）　李大口（一字口）　賀豐年　長瓢歛（長頭）　兔吉（兔毛大伯）　吃遂

大憨兒　麤妲　麻婆子　快活三郎　黃金杏　瞎判官　快活三娘　沈承務　一臉膜　貌兒相公

洞公觜　細妲　河東子　黑遂　王鐵兒　交椅　夾棒　屏風　男女竹馬　男女杵歌　大小斫刀鮑老

交袞鮑老　子弟清音　女童清音　諸國獻寶　穿心國入貢　孫武子教女兵　六國朝　四國朝　過雲社

緋綠社　胡安女　鳳阮稽琴　撲蝴蝶　回陽丹　火藥　瓦盆鼓　焦鎚架兒　喬三教　喬迎酒　喬親事

喬樂神（馬明王）　喬捉蛇　喬學堂　喬宅眷　喬像生　喬師娘　獨自喬　地仙　旱划船　教象　裝態

村田樂　鼓板　踏橇（一作踏蹺）　撲旗　抱鑼裝鬼　獅豹蠻牌　十齋郎　耍和尚　劉袞　散錢行貨郎

打嬌惜

這許多舞隊，大約是巡迴演出的。未必與後代的舞臺劇，完全一致。但後來戲名中頗有與此名目相同，足見不是與後代戲曲無關。三教、訝鼓、舞隊，這三種總算是戲曲的支流了。

宋代歌舞戲之成熟

滑稽戲與雜戲，既如上述，此處便開始說歌舞戲了。宋代是詞體成熟的時期，同時也是歌舞戲成熟的時期。如歐陽修之《採桑子》十一首述西湖之勝，趙德麟之《商調蝶戀花》十首述「會真」之事，重疊一調，連續而歌；詞與戲已接近了。只是徒歌不舞，還算不得是戲曲。與戲曲最有關係的，還數「隊舞。」《宋史‧樂志》上說「每春秋聖節三大宴，小兒隊、女弟子隊各進雜劇隊舞，實始於宋。」宋人孟元老《東京夢華錄》記聖節典禮云：「小兒隊舞選十二三歲小兒二百餘人，列四行。每行，隊頭一名。四人簇擁，並著小隱士帽，著緋綠綠紫青生色花衫，各執花枝排定。先有四人，裏腳帕頭者，擎一綵殿子，內金貼字牌，播鼓而進，謂之隊名牌。牌上一聯語，如：九韶翔綵鳳，八佾舞青鸞之句。樂部舉樂，小兒隊舞步進前，直叩殿陛。參軍色作語問小兒。班首近前進口號，雜劇人皆打和畢，樂作，群舞合唱，且舞且唱。又唱『破子』軍，小兒班首入進『致語，』勾雜劇入場，一場兩段，內殿雜戲為有使人在座，不敢深作諧謔，惟用群隊裝其似像市語，謂之『拽串。』雜戲畢，參軍色作語，放小兒隊。又

群舞《應天長》曲子，出場。女弟子隊舞雜劇，與小兒略同。惟節次稍多。此徽宗聖節典禮也。」這裏所說的「致語」，又叫做「念語」，又叫做「樂語。」大都用駢體四六文作的。宋人文集中，常常可以看見「樂語」的。現在摘東坡興龍節集英殿宴樂語數段，便可以知道致語的一斑了。

勾小兒隊　魚龍奏技，畢陳詭異之觀。髫齔成童，各效迴旋之妙。嘉其尚幼，有此良心，仰奉宸慈。教坊小兒入隊。

勾雜劇　金奏鏗純，既度九韶之曲。霓裳合散，又陳八佾之儀。舞綴暫停，優伶間作。再調絲竹，雜劇來歟！

放小兒隊　遊童率舞，逐物性之熙怡。小技畢陳，識天顏之廣大。清歌既闋，疊鼓頻催。再拜天街，相將歸去。

勾女童隊　垂鬟在側，斂袂稍前。豈知北里之微，致獻南山之壽。霓旌坌集，金奏方諧。上奏威顏。兩軍女童入隊。

問女童隊　摻撾屢作，旋夏前臨。顧遊女之何能，造彤庭而獻技。欲知來意，宜悉奏陳。詼笑雜陳，示儇同於眾樂。金絲再舉，雜劇來歟！

勾雜劇　清淨自化，雖莫測於宸心。談笑雜陳，示儇同於眾樂。金絲再舉，雜劇來歟！

放女童隊　分庭久立，漸移愛日之陰。振袂再成，曲盡迴風之態。龍樓卻望，鼉鼓頻催。再拜天階，相將歸去。

其餘如「教坊致語」、「小兒致語」、「女童致語」，都是與此形式相同的。至於「口號」，欲是用一首七言詩作的。現在也舉一首口號為例：

凜凜重瞳日月新，四方驚喜識天人。共知若木初生旦，且種蟠桃不計春。請使黑山歸屬國，給扶黃髮拜嚴宸。紫星應在紅雲裏，試問清都侍從臣。

我們看東坡所作樂語，此風直到元代還有。南宋集中，很有不少名篇。例如《真西山集》，就有四篇，關乎使者有三篇之多。一，金國賀正旦使人，到關紫宸殿宴，致語口號勾合曲詞。二，與上同。三，金國報登位使人到關集英殿宴致語口號勾合曲詞。其餘一篇是端慶節集英殿宴用的。如此可知「致語口號勾合曲詞」這種「隊舞」，在當時國際上，是如此隆重的禮儀了。實則後來崑劇演全本戲，最先用一副末出場，念誦數語，略述吉祥通篇的話頭。或者略述戲劇大意。副末念畢入場，才演戲劇正文。這在元明人叫做「家門」或「開場」的，就是從「致語」演化的。到清代都保留這種遺風。現在取乾隆時通用的選的曲本《綴白裘》裏面一段副末開場，以資比較。

春到杏梅爭豔，夏來柳陰荷香。中秋皓月桂飄香，冬至雪花飄颭。百歲光陰如箭，逢時作樂何妨。休將名利鎖愁腸，且聽笙歌嘹亮。

中國戲劇概論　**46**

不過一個用駢文詩，一個用詞，兩下只有這一點不同而已。又周密《武林舊事》上有「排當樂次」者，就是現在「戲單」的濫觴。又有些像演戲的幕表。這是在舞臺的史料中，很可珍貴的一頁呢。撮錄如下：

初坐

樂奏　觱篥起《上林春引子》王榮祖

第一盞

觱篥起《萬歲梁州曲破》齊汝賢　舞頭豪俊邁舞尾　范宗茂

第二盞

觱篥起《臨壽永歌曲子》陸恩顯　琵琶起《捧瑤巵慢》王榮祖

第三盞

玉軸琵琶獨彈《福壽永康》寧俞達　拍　王良卿　觱篥起《慶壽新》周潤　進談子笛哨　潘俊

扠鼓　朱堯卿　拍王良卿進念致語

第五盞

笙獨吹《長生寶宴樂》侯璋　拍　張亨　笛起《降聖樂慢》盧寧　雜劇　周朝清　以下做三京下

書斷送遶池遊

第六盞

箏獨彈《叢仙歡》陳儀　拍　謝用方　響起《堯階樂慢》劉民和　進聖花金寶

第七盞

玉方響獨打《聖壽永》余勝　拍　王良卿　箏起《出牆花慢》吳宣　雜手藝祝壽進香仙人趙喜

這與最近秋浦周明泰《幾禮居戲曲叢書》第二種《五十年來北平戲劇史材》裏所輯戲單，同一意義。但是從這最古的戲單中，我們可以知道宋代的戲劇情形了。以下，我將詳述宋時已成熟的歌舞戲所謂「傳踏」的。傳踏亦名轉踏，又名纏達。《宋史・樂志》：「小兒隊凡七十二人，其隊各十。一曰柘枝隊，二曰劍器隊，三曰婆羅門隊，四曰醉鬍勝隊，五曰君臣萬歲隊，六曰兒童感聖樂隊，七曰玉兔渾脫隊，八曰異域朝天隊，九曰兒童解紅隊，十曰射鵰回鶻隊；女弟子隊，凡一百五十三人，其隊各十。一曰菩薩蠻隊，二曰感化樂隊，三曰拋球樂隊，四曰佳人剪牡丹隊，五曰拂霓裳隊，六曰採蓮隊，七曰鳳迎樂隊，八曰菩薩獻香花隊，九曰綵雲仙隊，十曰打球樂隊。」其裝飾各由隊名而異，如佳人剪牡丹隊，就穿紅生色砌衣，戴金冠，剪牡丹花。採蓮隊，就執蓮花。菩薩獻香花隊，就執香花盤。且歌且舞，是為隊舞。其中所歌的曲詞，兼詠故事。如《碧雞漫志》所說石曼卿作的《拂霓裳轉踏》，述開元天寶遺事。隊中的拂霓裳隊或者就是歌舞這種《拂霓裳轉踏》的。又有用調笑令所作的《調笑轉踏》。秦觀、晁補之、毛滂、鄭僅，都有此作，現在從曾慥《樂府雅詞》中摘錄鄭僅所作於下：

良辰易失，信四者之難併。佳客相逢，突一時之盛會。用陳妙曲，上助清歡，女伴相將，調笑入隊。（此即上述蘇東坡樂語之類）

秦樓有女字羅敷，二十未滿十五餘。金鐶約腕攜籠去，攀枝折葉城南隅。使君春思如飛絮，五馬徘徊芳草路。東風吹鬢不可親，日晚蠶飢欲歸去。

歸去，攜籠女，南陌春愁三月暮。使君春思如飛絮，五馬徘徊頻駐。蠶飢日晚空留顧，笑指秦樓歸去。

石城女子名莫愁，家住石城西渡頭。拾翠每尋芳草路，採蓮時過綠蘋洲。五陵豪客青樓上，醉倒金壺待清唱，風高江闊白浪飛，急催艇子操雙槳。

雙槳，小舟蕩，喚取莫愁迎疊浪。五陵豪客青樓上，不道風高江廣。千金難買傾城樣，那聽繞樑清唱。

繡戶朱簾翠幕張，主人置酒宴華堂。相如年少多才調，消得文君暗斷腸。斷腸初認琴心挑，么絃暗寫相思調。從來萬曲不關心，此度傷心何草草。

草草，最年少，繡戶銀屏人窈窕。瑤琴暗寫相思調，一曲關心多少。臨邛客舍成都道，苦恨相逢不早。（以下尚有九曲，不備錄）

放隊

新詞宛轉遞相傳，振袖傾鬟風露前。月落烏啼雲雨散，遊童陌上拾花鈿。

前有勾隊詞，後面以一詩一曲相間，後以放隊詞作結，放隊詞就是一首七絕。像晁補之所作，並無放隊詞。大約宋初體格是如此的。到北宋末年，便有些不同了。《夢梁錄》上說：「在京時，只有纏令纏達。有引子尾聲為纏令，引子後只有兩腔，迎互循環，間有纏達。」所謂引子就是從勾隊之詞變出，而放隊之詞，變為尾聲。在這纏達（即轉達）之外，還有大曲。大曲之名，自南北朝就有了。唐代的樂曲，也有大曲之名，載在《教坊記》。宋代的大曲，也從教坊出來的。所奏之曲有十八調，四十六曲。《文獻通考》及《宋史・樂志》，具載其目。大曲的遍數，有多至二十。各遍之名不同。《碧雞漫志》說：「凡大曲有散序，靸，排遍，攧，入破，虛催，實催，袞遍，歇拍，殺袞始成一曲，謂之大遍。」《夢溪筆談》說：「所謂大遍者，有序、引、歌、歙唯、哨催、攧、袞、破、行中腔、踏歌之類，凡數十解。」這裏所說擷、破、催、袞等字當指舞的節拍而言，至今破、袞、歇拍、遍在崑曲中，還有這樣名稱。茲舉曾布《水調歌頭大曲》為例：

水調歌頭（曾布）

排遍第一

魏豪有馮燕，少年客幽并。擊球鬥雞為戲，遊俠久知名。因避仇來東郡，元戎逼屬中軍。直氣凌

中國戲劇概論　50

貔虎，須臾叱吒風雲，懍懍座中生。偶乘佳興，輕裘錦帶，東風躍馬，往來尋訪幽勝，遊冶出東城，堤上鶯花掩亂，香車寶馬縱橫。草軟平沙穩，高樓兩岸春風，笑語隔簾聲。

排遍第二

袖籠鞭敲鐙，無語獨閑行。綠楊下，人初靜，煙淡夕陽明。窈窕佳人，獨立瑤階，擲果潘郎，瞥見紅顏，橫波盼，不勝嬌軟倚雲屏。曳紅裳頻推朱戶，半開還掩似欲倚，咿啞聲裏，細訴深情。因遣林間青鳥，為言彼此心期，的的深相許，竊香解佩，綢繆相顧，不勝情。

排遍第三

說良人滑將張嬰，從來嗜酒回家，鎮日長酩酊。長醒，屋上鳴鳩，空門梁間客燕相驚。誰與花為主，蘭房從此，朝雲夕雨，兩牽縈。似遊絲狂蕩，隨風無定，奈何歲華荏苒，歡計苦難憑。惟見新恩繾綣，連枝比翼，香閨日日為郎，誰知松蘿托蔓，一比一毫輕。

排遍第四

一名還醉，開戶起相迎。為郎引裾相庇，低首略潛形。情深無隱，欲郎乘間起佳兵。授青萍，茫然撫弄，不忍欺心。爾能負心於彼，於我必無情。熟視花鈿不足，剛腸終不能平。假手迎天意，一揮霜刃，窗間粉頸斷瑤瓊。

排遍第五

鳳凰釵寶玉凋零，慘然悵，嬌魂怨，飲泣吞聲。還被凌波喚起，相將金谷同遊，想見逢迎處，揶揄羞面，妝臉淚盈盈。醉眠人醒來，晨起血凝。蟒首但驚，喧白鄰里，駭我卒難明。致幽囚推

三、宋戲之繁盛　51

究，覆盆無計哀鳴。丹筆終誣服，圜門驅擁，銜冤垂首欲臨刑。

排遍第六

帶花徧向紅塵裏，有喧呼攘臂，轉身辟眾，莫遣人冤。彷彿縲紲，自疑夢中，聞者皆驚歎為不平。割愛無心，泣對虞姬，手戮傾城寵，翻然起死，不教仇怒負冤聲。

排遍第七攧花十八

義城元靖賢相國，嘉慕英雄士，賜金繒。聞此事頻歎賞，封章歸印請贖馮燕罪，日邊紫泥封詔，閶境赦深刑。萬古三河風義在，青簡上，眾知名。河東注，任流水滔滔水涸名難泯。至今樂府歌詠，流入管弦聲。

在大曲裏的水調歌頭與詞中的水調歌頭，字數韻數，都不相同。裏面又有平仄通押處，這是與南北曲相合的。在曾慥《樂府雅詞》中又有董穎《薄媚大曲》比較的更長了。從排遍第八起經入破以至到殺衰，是詠西施的故事。

薄媚（董穎）

排遍第八

怒潮捲雪，巍岫布雲，越襟吳帶如斯，有客經遊，月伴風隨。值盛世觀此江山美。合放懷何事卻

興悲？不為回頭舊谷天涯，為想前君事，越王嫁禍獻西施，吳即中深機。闔廬死，有遺誓，勾踐

必誅夷。吳未干戈出境，倉卒越兵，投怒夫差。鼎沸鯨鯢，越遭勁敵。可憐無計脫重圍，歸路茫

然，城郭邱墟，飄泊稽山裏，旅魂暗逐戰塵飛，天日慘無輝。

排遍第九

自笑平生，英氣凌雲，凜然萬里宣威，那知此際，熊虎塗窮，來伴麋鹿卑棲。既甘臣妾，猶不

許，何為計？爭若都燔寶器，盡誅吾妻子，徑將死戰決雄雌，天意恐憐之。偶聞太宰正擅權，貪

略市恩私，因將寶玩獻誠；雖脫霜戈，石室囚縶憂嗟，又經時。恨不如巢燕自由歸，殘月朦朧，

寒雨瀟瀟，有血都成淚，備嘗嶮厄反邦畿，冤憤刻肝脾。

第十攧

種陳謀，謂吳兵正熾，越勇難施。破吳策唯妖姬。有傾城妙麗，名稱西子，歲方笄算夫差惑此，

須致顛危。范蠡微行，珠貝為香餌，苧蘿不釣釣深閨。吞餌果殊姿，素肌纖弱，不勝羅綺。鸞鏡

畔，粉面淡勻。梨花一朵瓊壺裏，嫣然意態嬌春。寸眸剪水，斜鬟鬆翠。人無雙，宜名動君王，

翠履容易，來登玉陛。

入破第一

窣湘裙，採漢珮，步步香風起。斂雙蛾，論時事，蘭心巧會君意。殊珍異寶，猶自朝臣未與，妾

何人被此隆恩。雖令效死，奉嚴旨，隱約龍姿忻悅，更把甘言君說。辭俊美，質娉婷，天教汝眾美

兼備。聞吳重色，憑汝和親，應為靖邊陲。將別金門，俄揮粉淚，靚粧洗。

第二虛催

飛雲駛向香車，故國難回睇。芳心漸搖，遙邇吳都繁麗。忠臣子胥，預知道為邦崇，諫言先啟，願勿容其至。周亡褒姒，商傾妲己，吳王卻嫌胥逆耳。才經眼便深恩愛，東風暗綻嬌蕊，綵鸞翻妒伊，得取次于飛共戲。金屋看承，他宮盡廢。

第三衰遍

華宴夕，燈搖醉粉，菡萏籠蟾桂。揚翠袖，含風舞，輕妙處，驚鴻態，分明是瑤臺瓊榭，闔苑蓬壺景，盡移此地。花繞仙步，鶯隨歌吹。寶帳煖，留春百和，馥郁融鴛被。銀漏永，楚雲濃，三竿日猶腥霞衣。宿醒輕腕嗅，宮花雙帶繫，合同心時波下比目，深憐到底。

第四催拍

耳盈絲竹；眼搖珠翠，迷樂事，宮闈內。爭知漸國勢陵夷，奸臣獻佞，轉恣奢淫。天譴歲屢饑，從此萬姓離心解體。越遣使陰窺虛實，蚤夜營備。兵未動，子胥存，雖堪伐尚畏忠義。斯人既戮，又且嚴兵捲土赴黃池，觀釁種蠹，方云可矣。

第五衰遍

機有神，征鼙一鼓，萬馬襟喉地。庭喋血，誅留守。憐屈服，斂兵還。危如此，當除禍本，重結人心；爭奈竟荒迷。戰骨方埋，靈旗又指，勢連敗，柔荑攜泣，不忍相拋棄。身在兮心先死，宵奔兮兵已前圍，謀窮計盡，唳鶴啼猿，聞處分外悲。丹穴縱近，誰容再歸。

第六歇拍

哀誠屢吐，甬東分賜，垂暮日，置荒隅。心知愧，寶鍔紅委，鷺存鳳去，辜負恩憐，情不如虞

姬。尚望論功，榮歸故里。降令日，吳無赦汝，越與吳何異？吳正怨，越方疑，從公論，合去妖

類。娥眉宛轉，竟殞鮫綃，香骨委塵泥！渺渺姑蘇，荒蕪鹿戲。

第七煞袞

王公子，青春更才美，風流慕連理。耶溪一日，悠悠回首凝思，雲鬟煙鬢，玉珮霜裾，依約露妍

姿。送目驚喜，俄遷玉趾，同仙騎洞府歸去。簾櫳窈窕戲魚水，正一點犀通，遽別恨何已。媚魄

千載，教人屬意，況當時金殿裏。

在宋大曲中，這是最長的了。陳暘的《樂書》上說：「優伶常舞大曲，唯一工獨進，但以手袖為

容，躡足為節。其妙串者，雖風騫鳥旋，不踰其速矣。然大曲前後疊不舞，至入破，則羯鼓、襄鼓、大

鼓，與絲竹合作，句拍益急。舞者入場，投節制容，故有催拍、歇拍，姿勢俯仰，百態橫出。」可見大

曲是兼有歌舞的。在東坡只作勾放樂語，到鄭僅、董穎又只作歌詞。把樂語和歌詞合起來的，《鄮峰真

隱漫錄》。所載史浩的大曲，其中諸曲下，各載歌演之狀，視前所引尤詳。史浩是鄮人；曲中寫他鄮山

甬水，四明里第的，是他的《壽鄉詞》。曲牌的名稱，叫做「採蓮」。

在《鄮峰真隱漫錄》中，還有「劍舞」，（王國維《宋元戲曲史》所引為例者）「柘枝舞」，（許

之衡《鐵曲史》所引為例者）此處不再徵引，只說一個大概罷。劍舞之初，二舞者「對廳」（對廳就是

坐姿勢預備的意思）立衲上，樂部唱劍器曲破，二舞者作舞，同唱《霜天曉角》，唱畢，樂部唱《舞劍器曲破》一段，別二人漢裝者出，對坐，「竹竿子」（引導的人即參軍之遺）念語，其詞就是「鴻門宴」故事。又唱《舞劍器曲破》一段，一人左立者上衲舞，作刺漢裝者之勢，又一人舞進步翼蔽之。舞罷，二舞者（漢裝的）並退。復有兩唐裝者出，對坐，舞者一人，換女裝，竹竿子念語，其詞就是杜甫所詠的公孫大娘舞劍器故事。樂部唱《舞劍器曲破》一段，唐裝者退。二舞者一男一女對舞，結《劍器曲破徹》，竹竿子復念詩，念畢，出隊。這就是「劍舞」。柘枝舞之初，五人對廳，一直立，竹竿子念引隊詞，吹引子半段，入場，連吹《柘枝令》，分作五方舞。舞畢，竹竿子念致語，「花心」（五人中一直立的，叫做花心）出念答語，各念答數言，吹《三臺》一遍，又吹「射雕」遍連「歌頭」。吹「朵肩」遍，又吹「畫眉」遍，眾唱《柘枝令》。眾舞畢，竹竿子念致語，吹《柘枝令》遣隊。這就是「柘枝舞。」二舞之名，並見《宋史·樂志》，內容卻不詳，當以史浩所載為最詳盡的了。這裏面致語用四六。後來傳奇第一折正生出場的白語用四六，叫做「定場白」的，當本於此了。

宋樂曲中南北曲之先聲

《宋史·樂志》：「太宗洞曉音律，前後親制大小曲，及因舊曲絳新聲者，三百九十。」後來南北曲中有好些，即由此而生，其中名與南北曲同者，如《上林春》、《囀林鶯》、《金錢花》之類。還

有在宋人集其文體已與曲極相當者，如楊誠齋的《歸去來辭》，（是不是大曲，現在已不可知了）純用「代言體」，與戲曲的體裁，更為相近，而且每曲只填半闋，不用換頭，可以說是「曲的先聲」了。

歸去來辭引（楊萬里）

儂家貧甚訴長饑，幼稚滿庭闈。正坐瓶無儲粟，漫求為吏東西。偶然彭澤近鄰圻，公秫滑流匙。葛巾勸我求為酒，黃菊怨冷落東籬。

五斗折腰誰能許事，歸去來兮！老圃半榛茨，山田欲蕪薉。念心為形役又奚悲？獨惆悵前迷不諫，後方追覺，今來是了，覺昨來非。扁舟輕颺破朝霏，風細慢吹衣。試問征夫前路，晨光小、恨熹微。乃瞻衡宇載奔馳，迎候滿荊扉。已荒三徑存松菊，喜諸幼入室相攜。有酒盈尊，引觴自酌，庭樹遣顏怡。

容膝易安棲，南窗寄傲睨。更小園日涉趣尤奇，儘雖設柴門長是閉斜暉，縱遲觀矯首，短策扶持，浮雲出岫豈心達，鳥倦亦歸飛。

翳翳流光將入，孤松撫處淒其。息交絕友壑山溪，世與我相違。駕言復出何求者，曠千載今欲從誰。親戚笑談，琴書觴詠，莫遣俗人知。

近遯又春熙，農人欲載菑，告西疇有事要耘耔。萬物得時如許，此生休笑吾衰。

欣欣花木向榮滋，泉水始流漸。

寓形宇內幾何時，豈問去留為？委心任運無多慮，顧遑遑將欲何之？

大化中間，乘流歸盡，喜懼莫隨伊。

富貴本危機，雲鄉不可期。趁良辰孤往恣遊嬉。獨臨水登山，舒嘯更哦詩，除樂天知命了，復奚疑？

此引一共十二曲，並不註明牌調。現在我們考證將來：第一，第四，第七，第十，這四首彷彿是《朝中措》。第二，第五，第八，第十一，這四首彷彿是《一叢花》。至於第三，第六，第九，第十二，這四首是很難說的，很有些像《南歌子》，不過末二句了。但是在北宋的大曲，大都由數支或十數支同名的曲牌，聯綴成一套，而南宋就有合數曲牌成一套的了，如這一套《歸去來引》就開其端。不過，所用還是詞牌，風格介於詞曲之間。如高承的《事林廣記》中所載的《圓社市語》，純然是曲的風格了。這是從詞變到曲的一段極重要的史料。

圓社市語〔中呂宮〕（無名氏作）

〔紫蘇丸〕

相逢閒暇時，有閒的打喚瞞兒，呵喝囉囉聲嗽道謙廝，俺喋歡喜，才下腳，須和美，試問伊家有甚夾氣？又管甚官場側背？算人間落花流水。

〔縷縷金〕

把金銀錠打旋起，花星臨照我，怎躲避？近日間遊戲，因到花市簾兒下，瞥見一個表兒圓，咱每便著意。

〔好女兒〕

生得寶妝蹺，身分美，繡帶兒纏腳，更好肩背，畫眉兒入鬢春山翠，帶著粉鉗兒，更綰個朝天髻。

〔大夫娘〕

忙入步，又遲疑，又怕五角兒衝撞我沒蹺踢。綱兒儘是札，圓底都鬆例，要拋聲忒壯果難為，真個費腳力。

〔好孩兒〕

供送飲三盃先入氣，道今宵打歇處。把人拍惜，怎知他水脈透不由得你。咱們只要表兒圓時，復地一合兒美。

〔賺〕

春遊禁陌，流鶯往來一梭戲，紫燕歸巢，葉底桃花綻蕊。賞芳菲，蹴鞦韆高而不遠，似踏火不沾地，見小池風擺，荷葉戲水。素秋天氣。正翫月斜插花枝，賞登高佳料沙羔美。最好當場落帽，陶潛菊繞籬。仲冬時，那孩子忌酒怕風，帳幙中纏腳忒稔膩。講論處下梢團圓到底，怎不則劇。

〔越恁好〕

勘腳并打二，步步隨定伊，何曾見走衰。你與我，我與你，場場有踢，沒些拗背。兩個對壘，天生不枉作一對腳頭，果然廝稠密密。

〔鵲打兔〕

從今後一來一往，休要放脫些兒。又管甚攪閒底拽，閒空白打賺廝，有千般解數，真個難比。

〔尾聲〕

五花叢裏英雄輩，倚玉偎香不暫離，做得個風流第一。

在這一套的前面有一段「遏雲要訣，」又「遏雲致語」《鷓鴣天》一首。遏雲是南宋歌社名。想來這套的作者，當是南宋時人。《武林舊事》上說：「二月八日，為相川張王生辰，霍山行宮朝拜極盛，百戲競集，如緋綠社（雜劇），齊雲社（蹴球），遏雲社（唱賺）等。」「唱賺道賺，而詞中又有賺詞」，這又是《夢梁錄》上的話。可見這市語便是賺詞之類。圓社者，謂蹴球。大概是遏雲社的人，歌詠齊雲社的事。從大體看來，頗似北曲；因為用一宮調的曲子聯為套數，是北曲的定例。但就曲牌看來，卻似南曲。《縷縷金》、《好孩兒》、《越恁好》，均在南中呂宮，《紫蘇丸》〔泣顏回〕在南仙呂宮。《鵲打兔》南北曲並存，只是《大夫娘》是南北曲所並無的。南北曲的形式材料，在南宋的時候總算粗具了。

官本雜劇段數的名目

在《武林舊事》上所載宋官本雜劇段數，有二百八十本。其中用大曲的一百零三，用法曲四，用諸宮調二，用普通詞調三十五。在一百零三本大曲中：

有以「六么」名者，如《崔護六么》、《王子高六么》……共二十本。

有以「瀛府」名者，如《索拜瀛府》、《醉院君瀛府》……共六本。

有以「梁州」名者，如《三索梁州》、《詩曲梁州》……共七本。

有以「伊州」名者，如《鐵指甲伊州》、《裴少俊伊州》……共五本。

有以「新水」名者，如《桶擔新水》、《澆水新水》……共四本。

有以「薄媚」名者，如《簡帖薄媚》、《鄭生遇龍女薄媚》……共九本。

有以「大明樂」名者，如《土地大明樂》、《三爺老大明樂》……共三本。

有以「降黃龍」名者，如《列女降黃龍》、《雙旦降黃龍》……共五本。

有以「胡渭州」名者，如《看燈胡渭州》、《單番將胡渭州》……共四本。

有以「石州」名者，如《單打石州》、《和尚那石州》……共三本。

有以「大聖樂」名者、如《塑金剛大聖樂》、《柳毅大聖樂》……共三本。

有以「中和樂」名者，如《霸王中和樂》、《馬頭中和樂》……共四本。

有以「萬年歡」名者，如《托合萬年歡》、《喝貼萬年歡》……共二本。

有以「熙州」名者，如《迓鼓熙州》、《二郎熙州》……共三本。

有以「道人歡」名者，如《打拍道人歡》、《越娘道人歡》……共四本。

有以「長壽仙」名者，如《打勘長壽仙分頭子長壽仙》……共三本。

有以「劍器」名者，如《病爺老劍器》、《霸王劍器》……共三本。

有以「延壽樂」名者，如《黃傑進延壽樂》、《義養娘延壽樂》……共二本。

有以「賀皇恩」名者，如《催粧賀皇恩扯籃兒賀皇恩》……共二本。

有以「採蓮」名者，如《唐輔採蓮》、《病和採蓮》……共三本。

有以「彩雲歸」名者，如《夢巫山彩雲歸》、《青陽觀碑彩雲歸》……共二本。

此外《保金枝》、《嘉慶樂》、《慶雲樂》、《君臣相遇樂》、《泛清波》、《千春樂》、《罷金鉦》，各一本。法曲的四本，是：《碁盤法曲》、《孤和法曲》、《藏瓶法曲》、《車兒法曲》，諸宮調的二本，是《諸宮調霸王》、《諸宮調卦冊兒》，普通詞調三十五本，現在所知的三十本，茲列如下。對於詞調的名稱，以括弧明之。

《打地鋪》〔逍遙樂〕 《病鄭和》〔逍遙樂〕 《崔護》〔逍遙樂〕 《甕澗》〔逍遙樂〕

《四鄭》〔舞楊花〕 《四偌》〔滿皇州〕 《浮漚》〔暮雲歸〕 《五柳》〔菊花新〕 《四

季》〔夾竹桃〕〔醉花陰〕《爨》〔木蘭花〕〔月當廳〕《爨》〔醉還醒〕

《爨》〔撲蝴蝶〕《爨》

兒〕〔二郎神〕〔變〕

中行〕《三登樂》《院公狗兒》

《打三教》

《滿皇州》〔卦鋪兒〕〔探春〕《卦鋪兒》《三哮》〔好女

《大》〔雙頭蓮〕《小》〔雙頭蓮〕《三笑》〔月

〔二郎神〕《二郎神》《三教》《安公子》〔普天樂〕《打三教》

《三姐》〔醉還醒〕《三姐》〔黃鶯兒〕《賣花》〔黃鶯兒〕

兒〕〔滿皇州〕

另外有不見宋詞，而見於後來金元曲調的九本：

《四小將》〔整乾坤〕〔掉孤舟〕《爨》〔慶時豐〕《卦鋪兒》《三哮》〔上小樓〕

〔鶻打兔〕《變二郎神》《雙羅羅》〔啄木兒〕《賴房錢》〔啄木兒〕《園城》〔啄木

兒〕〔四國朝〕

從這麼多大曲、法曲、諸宮調、詞曲調，所構成的宋雜劇看來，已遠非滑稽劇所能比較的了。一方面是成熟的歌舞戲，一方面卻已開金元戲曲的塗徑。在這些大曲法曲的名稱上，我們可知大抵以故事連綴曲名而成，如前面所說《馮燕》、《西子》二大曲，我們就可叫它做「馮燕水調歌頭」「西子薄媚」的。這許多官本雜劇，雖著錄在宋末，但其中有些在北宋就已有的。如「王迴字子高」，是神宗元豐以前之作。《雲麓漫抄》：「王迴字子高，舊有周瓊姬事，胡徵之為作傳作六么。」《萍洲可談》：「王迴美姿容，有才思，今六么所歌奇俊王家郎者，乃迴也。元豐初，蔡持正舉之可任監司，神宗忽云：此

乃奇俊王家郎乎。持正叩頭請罪。」可見有的是始於北宋的了。

像後世傳奇，整本的戲文，在宋代的還有幾本，我們可以考證出來。像《王煥》、《樂昌分鏡》、

《王魁》、《趙真女蔡中郎》四種。

一、《王煥》　劉一清《錢唐遺事》：「賈似道少時，佻儻尤甚。自入相後，猶微服閒行於伎家。

至戊辰己巳間，《王煥》戲文盛行於都下，始自太學，有黃可道者為之。」此戲在度宗、咸淳

四五年間，早已盛行。明，沈璟《南曲譜》引《王煥傳奇》中〔紫蘇丸〕一曲：「煙花隊裏曾

經歷，那門庭煞知端的，近日來可笑女孩兒，心如飛絮難尋覓。」《南曲譜》所引曲文有很古

的，也有宋人曲子在內。此曲或者就是《王煥》戲文中的。

二、《樂昌分鏡》　元，周德清《中原音韻》：「沈約之韻，乃閩浙之音，南宋都杭，吳興與切

鄰。故其戲文，如《樂昌分鏡》等類唱念呼吸，皆如《約》韻。」《南曲譜》引《分鏡傳奇》

〔瓦盆兒〕一曲：「出賣菱花，幸得見賢。尋取消息，只因詠詩篇。豈擬夫人回嗔作喜，幸得

見憐。怎知今日輻輳，兩下菱花，闞合成一片。夫婦再得團圓。再得重相見，百歲諧繾綣。」

疑也是宋戲文中的原曲。

三、《王魁》　明，葉子奇《草木子》：「俳優戲文始於《王魁》，永嘉人作之。識者曰：若見永

嘉人作相，國當亡。及宋將亡，乃永嘉人陳宜中作相。」《南曲譜》引《王魁傳奇》〔熙州

三臺〕一曲：「晚來雲淡風輕，窗外月兒又明。整頓閣兒新飲三杯，自遣悶情。久聞倩館芳

中國戲劇概論

64

名。猛拚一醉千金，活脫似昭君，行來的便是桂英。」《南曲譜》云：「舊傳奇，」想來就是原文。

四、《趙真女蔡中郎》　明，祝允明《猥談》：「南戲出於宣和之後，南渡之際，謂之『溫州雜劇。』予見舊牒，其時有趙閎夫榜禁，頗述名目，加趙真女蔡中郎等亦不甚多。」宋，劉後村詩：「身後是非誰管得？滿村聽唱蔡中郎。」元初，岳伯川《鐵拐李雜劇》曲云：「你學那守三貞趙真女，羅裙包土將墳臺建。」足見其中故事與《琵琶記》中趙五娘一般，宋時已有此戲文，不是從高則誠《琵琶記》才有這故事的。

明徐充《暖姝由筆》：「有白有唱者，名雜劇，用弦索者名套數。」雜劇之名，宋初已有的。《夢梁錄》說汴京教坊大使孟角球曾做雜劇本子，大抵有白有唱始於宋代，是無可疑的，所惜，今無傳者，不能使我們明其真象罷了。宋戲還有一種叫「爨」的。《武林舊事》載諸爨名目：有《縣水爨》，《天下太平爨》，《百花爨》等四十三種，「爨」，國名。宋徽宗見爨國人來朝，裹巾傳粉，於是命優人模仿，皆用五色裝演，故叫「五花爨弄。」又叫「豔段」的，別作「焰段，」取其如火焰，易明易滅的意思。又叫「雜扮」的或曰「雜班，」就是雜劇後散段。凡此名目，不為不多。宋代戲劇之繁盛，已可略知；而金元戲曲，也就從此產生出來。

參考書目

王國維《優語錄》
王國維《宋大曲考》
王國維《宋元戲曲史》第三、四、五三章
許之衡《戲曲史》（宋之戲曲及其曲詞結構法）
許之衡《中國音樂小史》第八、十七二章
吳梅《中國戲曲概論》
盧前《曲話叢鈔》
青木正兒《支那近世戲曲史》第二章
盧前《南北曲溯源》

四、金代的院本

關於諸宮調的話

「諸宮調」並不是金代的產物，前面有宋代的諸宮調，後面有元代的諸宮調。但是宋的諸宮調已無傳本，而最可據的諸宮調，就是金代的作品，所以我在此地敘述一下。諸宮調比之元代戲劇，雖同一敷演故事，但諸宮調只有說唱兩部分，較元戲少扮演一層，所以諸宮調是沒有動作的，何以叫做諸宮調呢？因為用的是詞曲，每段唱詞，必有一定牌子，每一牌子必有一定的宮調，現在將幾個牌子相聯成套式，每套短短的，時而屬這宮調，時而屬那宮調，沒有一定。把許多宮調的短套聯貫起來唱，內容演一件故事，雜以說白，乃名曰諸宮調。王國維引《碧雞漫志》：「熙寧元豐間，澤州孔三傳，始創諸宮調古傳，士大夫皆能誦之。」又引《夢梁錄》：「說唱諸宮調，昨汴京有孔三傳編成傳奇靈怪，入曲說唱。」又引《東京夢華錄》記崇觀以來瓦舍伎藝，有孔三傳《耍秀才》諸宮調。並提及《武林舊事》所

載諸色伎藝人，諸宮調傳奇有高郎婦等四人。王氏總括表示兩種意見：第一，諸宮調之體，南北宋都有。宋代的樂曲，多用一曲反復歌唱，或一曲的多遍聯貫歌唱，若用多曲相聯，形成合曲（即後世所謂套曲）體例的，則前有沿於唐的鼓吹，後有興於南宋的賺詞。至於興自北宋，且用通常樂曲成套的，便是諸宮調了。第二，諸宮調乃小說的支流，而被以樂曲的。其內容總是傳奇說怪，演著一件故事。友人任二北另外有說法。他道：「所謂宮調，就是音階的高低之別。詞曲中黃鐘宮大石調等，猶如西樂內的F調，G調之類。我國宋金元的音樂中，凡是成牌調的，必有他所系屬的宮調之特性表示出來，不容含糊。所以每曲必須結聲先正確以後，宮調才能正確。但一般歌唱者與製曲者，往往把結聲弄錯了，張炎在《詞源》內，因有結聲正訛一節。可是《詞源》這書的傳本中，很多錯字，把裏面所以正訛的，又弄訛了。虧得《事林廣記》裏，有一段論詞曲宮調結聲的，很足以校訂《詞源》結聲正訛之訛。《廣記》在這一段後面說：『右數宮調腔韻相似，極易訛入別調。若結聲不分，即謂之走腔；驅駕高下不勻，即謂之諸宮調。故分別用聲、清、濁、高、下、折與不折以辨之。』可見每唱一曲，若結聲錯誤，便是走腔；若有意聯合許多不同的宮調，不同結聲的曲子，貫串唱來，驅駕其高下不勻，而別成一格，那便是結宮調了。二北又集《詞源》《都城記勝》《樂府指迷》上的話，列為三點：

一、嘌吟說唱及驅駕虛聲兩層，與縱弄宮調——即諸宮調——一層，是在一件事中所驅駕的。應可分作二端：一在每一調內，乃各種添字的虛聲，一在諸調之間，乃調尾各種高下不勻的結聲，所嘌唱的，也就是這種虛聲。

中國戲劇概論

6
8

二、虛聲既多，拍眼必繁。所以用手調兒（疑同後世的綽板）之外，且必點鼓面，後世歌曲鼓板，並用的情形，早見於此了。

三、這種促拍虛聲的嘌唱，在宋元之間，還認為一種不規矩的俗唱。當時叫果子。唱要曲兒的人，所唱令詞、小曲等都已用它，原不止諸宮調裏才用；可是到了諸宮調裏，這種唱法，乃大為完備。合王任二家之言，可知諸宮調有五個特點：（一）合曲成套，（二）縱弄宮調，這兩點是關於體制的。（三）驅駕虛聲，（四）嘌吟說唱，這兩點是關於唱法的。（五）傳奇說唱，這是關於內容的。於此可知諸宮調這種體制，其成因如何了。原來宋人通用的樂曲，有大曲散詞兩種，諸宮調處於與大曲相反，而又補散詞所不及的。或許當時唱大曲感有不便，唱散詞又有許多遺憾，事實上不得不創諸宮調這種新體，以應需要。下面的比較表，可知其大概。

類別	體制	宮調	音譜	歌品	內容	文體	附文
散詞	單只或分唱	各宮調分唱	虛聲襯字少	有雅有俗	寫情景詠故事	賦與比	詩文
大曲	聯遍	各宮調分唱	虛聲襯字少	雅唱	演故事	有敘事無代言	詩文
諸宮調	合曲成套	多宮調聯唱	虛聲襯字多	俗唱	演故事	有敘事有代言	詩文說白

改聯遍為合曲，改長套為短套，加虛聲，加襯字，吸收語料以便於代言，不足之處，再插以說白；凡此皆反大曲所有的情形，而諸宮調於是成立。可惜孔三傳所編，高郎婦所唱的《要秀才》諸宮調之類，連一個字現在看不見了。不然只要有一點相當的材料，我們便可以把大曲，諸宮調，和後來的雜劇，作一貫的研究了。若照《董西廂》情形，推想宋代諸宮調，一定不是純粹散詞，不是純粹大曲；而是散詞大曲的混合物。並且所取的散詞與大曲，一定加上纏聲（即虛聲）以便嘌唱。就是散詞中的短調，一定改成纏令；長調及大曲各遍，一定改成序子之類的。

《董西廂》諸宮調

《董西廂》真是一部奇書。胡元瑞、焦理堂、施北研筆記中，均有考訂，訖不知為何體。沈德符《野獲編》，以為金人院本模範，這完全是妄測的。以王國維的考訂，確為諸宮調，有三個證據：

一、《西廂記》序曲中有：「比前賢樂府不中聽，在諸宮調裏卻著數」語，則作者本人目此曲為諸宮調。

二、元凌雲翰《柘軒詞》中賦崔鶯鶯西廂事有：「翻殘金舊日諸宮調本，才入時人聽」語。則金人所賦諸宮調之中，曾有《西廂》的作品。

三、試拿選入於《雍熙樂府‧九宮大成》中的元王伯成《天寶遺事》的散套，觀察它的體例，和《董西廂》大致相同。然而元鍾嗣成《錄鬼簿》於王伯成條下注云：「有《天寶遺事》諸宮調行於世。」《天寶遺事》既是諸宮調，則《西廂》亦為諸宮調無疑。

最奇的，在《董西廂》中所用的牌調，詞曲雜糅；套式也與北曲套式不合。所以《北詞廣正譜》，雖然引了他許多曲調，而每宮調之前的套數分題，就是套式舉例內，卻未引他一套。足見鈕少雅、李玄玉都不承認《董西廂》內的套式為北曲套式，與同書中對於《天寶遺事》，既引曲文，又錄套式，就迥乎不同了。任二北說：「我們即以後世的眼光來看，試問把詞曲間的牆壁打通，使二者混和雜糅起來，確就是由詞變曲的一個初步。在他以前，曲調尚未形成，曲調正是因為先有了他，然後才由他遞嬗而來的。若嚴格的論起牌調的性質來，他於詞曲之間，實在進退失據，都沒有他的地位。」吾師吳瞿安先生生平用力此書最勤，他在跋屠隆刻本《董西廂》說：「董詞開元劇先聲，通本雜綴市語，不取類書故實，而樸茂渾厚，自出高王之上。書中不分齣目，最為創格，未識當時搊彈家如何起畢焉。所用諸牌，率不經見，與元人套曲不同。且多用換頭，又與元劇衹取前疊者大異。中如《醉落魄》、《點絳脣》、《蘇幕遮》、《踏莎行》、《哨遍》、《賞花時》、《玉抱肚》、《古輪臺》、《鬥鵪鶉》、《粉蝶兒》、《一枝花》等，為元明詞家習用外。餘則離奇糅雜，頗難是正。若《哈哈令》、《倬倬戚》、

《喬捉蛇》、《文序子》、《文如錦》類，止見董詞，更無他曲可證。自來考證北詞元劇，而詳元劇，而解元之作，或多遺漏。凌次仲《燕樂考原》曾錄董詞，李玄玉《北詞廣正譜》亦間引之，皆未備載其目。獨莊親王《九宮大成譜》全錄董詞，所失載者，僅《渠神令》一枝而已。余嘗為貴池劉葱石較勘此書，酌分正襯，期月卒業。蓋讀此書者，未有如余之勤且嫥也。書中同牌各曲，往往互異。如《文如錦細端詳》曲，下疊多『戴著頂上』一語；《忑心聰》曲下疊，『若見花容』下少三字句一；《好心斜》曲上疊『道忑姐姐體呆』下少四字句一；《吳音子張生因僧》曲，與《相國夫人》曲上疊末句，同作七字，而《張生心迷》與《鶯鶯從頭》二曲則作四字，《滿江紅》、《清河君瑞》曲下疊多『一言賴語都是』一句，《雙聲疊韻燭熒煌》曲下疊多『今夜甚長』一句。又如《應天長》、《雪裏梅》、《還京樂》諸調，前後詞輒有相差太遠者，令人無從校核。又有《三煞》、《閒花啄木兒》兩調，長短互異。余所分析者，未必可據，而如《大成》之模糊夾雜，反足貽誤後學耳。余囊見閔遇五、黃嘉惠、湯玉茗諸本，自謂董詞刻本，藏弄已富。今又得此刻，乃知舊刻之不見著錄者甚多也。」此跋已將《董西廂》的特點，說得頗詳。此處再具體一點，寫出幾條來：

一、全書共一百九十四節：仙呂宮五十四，般涉調十四，黃鐘宮十六，高平調九，商調四，雙調十九，中呂宮二十五，大石調二十八，正宮九，越調七，道宮二，小石調一，南呂宮五，羽調一。

二、一百九十四節內，一調獨立者五十二，其餘為一百四十二套。其中一調一尾者九十六，兩調一尾者十二，三調一尾者二十一，四調一尾者三，六調一尾者二，八調一尾者一。惟有第一百八十一節黃鐘《閒花啄木兒》第十一套，由第一至第八八調，並各與其他一調

中國戲劇概論

72

相間，第八之後，則聯以尾聲，全套共十六調。

三、每節一韻。

四、除尾或煞外，各調多作兩遍或三遍。惟第七十五節南呂《瑤臺月》後，以《三煞》為尾，而《三煞》並非三調，乃一調的三遍。

五、第一百五十二節之尾曰錯煞；第一百七十節之尾曰緒煞；第一百八十四節為中呂《安公子煞》、《賺》、《渠神令》、《尾》四調組成。

六、所用調中注明為「纏令」或「纏」的，凡二十二：《醉落魄》、《點絳脣》、《香風合》、《虞美人》、《上西平》、《哨遍》、《文序子》、《喜遷鶯》、《伊州袞》、《甘草子》、《快活年》、《碧牡丹》、《侍香金童》、《降黃龍袞》、《河傳》、《梁州》、《廳前柳》、《風合合》、《憑蘭人》、《一枝花》。

七、說白在各套曲文之後。惟第十八節大石調《吳音子》兩遍之間，亦插說白。

八、開端一節注明「引辭」第二節曰「斷送引辭，」而第一百七十二節正宮《梁州令》調名下，亦有「斷送」二字。

任二北從這八點上，很有新的推論，見所著《天寶遺事諸宮調考評》中。又明張大復《梅花草堂筆談》：「董解元西廂，吳中百年前罕見全文。文壽承家得之西山汪氏，首尾俱缺。其後何拓湖得完書於楊南峰，而三吳好事者，皆著一編矣。又數十年袁石公為吳令，酷嗜之，稱為几上之書，而此譜益著。海虞嚴伯良索《周氏全集》，付之剞劂；然急於成書，疏於考訂，未為善本，識者憾之。予嘗見顧明公

手寫一冊，字畫遒楷，圈線截然。云錄之馮嗣宗家，今不知所在。」又黃鵠

山人張羽雄飛序屠刻本，有云：「關氏春秋，世所故有，余既校而刻之矣。

而董記號為最古，尤不可少者，乃廢格無傳，又為之傷其不遇也。往歲，三

橋文君為余言，西山汪氏有元刻本，嘗借錄之，然恨其首尾俱缺，舛謬殊

甚，無從校補，每用病焉。拓湖何君晚得抄本，則南峰楊氏所藏，末有題

語，因賴以考訂異同，修補遺脫，而董氏之書於是復完。」據此，我們可知

道董西廂的板本源流：

吳瞿安先生評其文：「樸茂渾厚，自出高王之上。」此處我且摘錄一

段，且為「易調」之例。在下曲這一節中，已連易五宮調了。

〔黃鐘〕（侍香金童）清河君瑞，邸店權時住。人沒個親知為伴侶。

欲待散心沒處去，正疑惑之際，二哥推戶。張生急問道：都知聽說不

問賢家別事故，聞說貴州天下沒有甚希奇景物，你須知處。（尾）二

哥不合盡說與，開口道不彀十句，把張君瑞送得來腌受苦。

〔高平調〕（木蘭花）店都知說：一和道國家修造了數載餘過，其間

蓋造的非小可。想天宮上光景賽他不過，說謊後小人圖甚麼。普天之

中國戲劇概論

74

附表

（一）西山汪氏元刻本 ＼　／ 暖江室刊本

　　　　　　　　屠隆刊本

　　　楊南峰藏抄本 ／　＼ 奢摩他室曲叢本

（二）《周氏全集》本——嚴伯良刊本

（三）馮嗣宗藏本——顧明卿寫本

下更沒兩座，張生當時聽說破，道：譬如閒走與你看去則個。

〔仙呂調〕〔醉落魄〕綠楊影裏，君瑞正行之次。僕人順手直東指，道：兀底一座山門，君瑞定睛視。見琉璃碧瓦浮金紫，若非普救怎如此？張生心下猶疑貳，道：普天之下，行來不曾見這區宇。

〔尾〕到跟前方知是覷，牌額分明是勅賜。寫著籀箕來大六個渾金字。

〔商調〕〔玉抱肚〕普天下佛寺無過普救，有三簷經閣，七層寶塔，百尺鐘樓。正堂裏幡蓋，懸在畫棟迴廊下，簾幕金鈎。一片地是琉璃瓦，瑞雲浮。千梁萬斗，寶階數尺是琉璃甃。重簷相對，一謎地是寶粧就。

佛前的供妝金間玉，香煙嫋嫋噴瑞獸。中心的懸壁，周迴的畫像，是吳生親手。金剛揭帝骨相雄善，神菩薩相移走，張生覷了，失聲的道：果然好，頻頻的稽首。欲待問是何年建，見梁文上明寫著垂拱二年修。

〔尾〕都知說得果無謬，若非今日隨喜後，著丹青畫出來，不信道有。

〔雙調〕〔文如錦〕景清幽，看罷絕盡塵俗意，普救光陰出塵離世，明晃晃輝金碧，修完齊楚。有長松矮柏，名葩異卉。時潺潺流水，湊著千竿翠竹，幾塊湖石，瑞煙微浮屠千丈，高接雲霄。

行者道：「先生本待觀景致，把似這裏閒行隨喜，塔位轉過，迴廊見個竹簾兒掛起，到經藏北法堂西，廚房南面，鐘樓東裏，向松亭那畔花溪，這壁粉牆掩映幾間，寮舍半亞朱扉。正驚疑，張生覷見了魂不逐體。

（尾）瞥然見了如風的，有其心情更待隨喜，立掙了渾身森地。

這個書生，姓張名拱，字君瑞，西洛人也。」略似宋人平話體裁，常常用作書人口氣，不全作代言體的。

不獨宮調連易，韻也是屢換。全書體例都如此。道白也與後來戲曲不同，開首白云：「此本話說唐時，

劉知遠諸宮調

　　諸宮調，我們原來只知金代有一本《董西廂》，元代有一本《天寶遺事》，沒有第三本的。但是最近有一部新材料，就是《劉知遠》諸宮調的發現。這一本殘本，在俄國列寧格勒學士院藏著，這的確是世間孤本。日本狩野君山，過列寧格勒時，把它發現了，視為珍寶。後來由尼夫斯基（N. Nevsky）請求列寧格勒大學，把它攝成影本為狩野君山六十歲稱壽禮品。於是我們才知道世間還有這一部諸宮調，給我們觀賞，雖然只是殘本。它的全本約有十二回。現存的是五回，四十二葉，每回首尾，都有題目：知遠走慕家莊沙佗村入舍第一（共十二葉內第三第四葉缺）

知遠別三娘太原投事第二（共十一葉內第二葉缺）

知遠充軍三娘剪髮生少主第三（第一第二二葉存）

知遠投三娘與洪義廝打第十一（共十葉內第一第二第三三葉存）

君臣弟兄子母夫妻團圓第十二（共十二葉無缺）

從這第十二回標目看來，可知業已完結，而且最後一曲，結尾有：「曾想此本新編傳，好伏侍聰明英賢。有頭尾結末劉知遠」這樣的句子。此書與《董西廂》相似。且以所用曲牌來比較：

一、與《董西廂》一致的，有：

〔仙呂〕《醉落托》（托一作魄）、《整花冠》、《戀香衾》、《繡帶兒》、《一斛叉》、《勝葫蘆》、《六么令》、《想思會》、《整乾坤》（一作黃鐘）；〔中呂〕《牧羊關》、《安公子》；〔正宮〕《文序子》、《甘草子》；〔南呂〕《瑤臺月》、《一枝花》、《應天長》；〔道宮〕《解紅》；〔黃鐘〕《出隊子》、《雙聲疊韻》、《耍孩兒》、《牆頭花》、《沁圓春》、《哨遍》、《麻婆子》、《蘇幕遮》；〔越調〕《玉抱肚》；〔商角〕《定風波》（一作商調）；〔大石〕《玉翼蟬》、《紅羅襖》。

二、董西廂中所未見的，有：

〔中呂〕《柳青娘》、《木笪綏》、《拂霓裳》、《酥棗兒》；〔正宮〕《錦纏道》；〔黃

鐘〕《快活年》、《願成雙》、《女冠子》、《喬牌兒》；〔越調〕〔商調〕《廻戈
樂》、《拋球樂》；〔大石〕《伊州令》；〔高平〕《駕新郎》；〔歇指〕《沈摭兒》、《永遇
樂》、《耍三臺》。

至於見於《董西廂》而不見於《劉知遠》的，有七十種。因為《劉知遠》僅存全書三分之一左右，
《董西廂》所有，當然非《劉知遠》書中所能盡有，不獨如此，《劉知遠》在體例上，較《董西廂》單純
得多。在這殘存的七十六套之中，我們來檢查每套的編曲法式，如下三種：（一）由「隻曲」和「尾聲」
組成的六十三套。（二）僅有「隻曲」而缺「尾聲」的，九套。（三）連結數曲附有「尾聲」的，三套。
還有一點與《董西廂》相似。就在曲牌上，有「纏令」二字的注明。如《應天長纏令》、《安公子
纏令》、《戀香衾纏令》之類。用韻方面，《劉知遠》與《董西廂》，大體是與南宋紹興年間所編《菉斐軒
詞林韻釋》及元人《中州音韻》，《中原音韻》一致的。據日本長澤規矩說，也從版本上的鑒定，認為《劉
知遠》諸宮調必是金代的產品，如此這兩本書在戲曲史上，可算我的兩大貢獻。此處我且摘錄《劉知遠
上一段，以便從文字方面給讀者一個認識，可以與《董西廂》作一比較。下面是原書第十一的一節：

知遠笑道：：不用布裾三兩幅，恁兒身穿錦繡衣，小禿廝兒也不是偏兒聽我說。
〔仙呂〕〔繡帶兒〕昨日個向莊裏臂鷹走犬，引著諸僕吏打獵為戲，因渴交人買水，郭彥威將身
去欲取水。陌見伊家成佑甚驚悸，前者作夢火坑，見伊將身立。稱言救我離此地。他心疑忌喚到

根底。○問伊因甚著麻衣，青絲發剪得肩齊。伊把行蹤去跡細說真實。他垂雙淚，騎馬便歸城內。甚儞卻抵諱？問我兒安樂存亡，到地道不知？儞須曾見眉眼兒腮口和鼻。比我只爭些年紀，如今恰是一十三歲。

（尾）恁子母說話整一日，直到了不辨個尊卑，儞嬌兒便是劉衙內。想你窮神怎做九州安撫使。知遠恐他妻不信。懷中取一物伊觀。三娘見喜不自勝。真個發跡也。體掛布衣番作錦繡。插頭草索變作金冠。是甚物？是九州安撫使金印。三娘接得懷中槎了。

（黃鐘）（出隊子）知遠驚來。魂魄俱離殼。前來扯定告嬌娥。金印將來歸去呵。紅日看看西下落。三娘變得嗔容惡。罵薄情聽道破。儞咱實話沒些個。且得相逢知細琐。發跡高官非小可。

（尾）金印奴家緊藏著。休疑怪不與伊呵。又怕是脫空謾唬我。知遠再取。三娘終不與。知遠收則收著。不管無失。不限三日。將金冠霞帔依法取儞來。儞聽祝付。

（般涉）（麻婆子）是日知遠頻頻的又祝托。又告三娘子如今聽信我。無印後怎結束。上面有八個字。解說著事務多。被儞一生在村泊。不知國法事如何。有多少蹺蹊處。不忍對儞學

（仙呂）（醉落托）三娘告啟。劉知遠伊自參詳。我因伊喫盡兄打桄。今日告遷。實印我收藏。

（尾）此貴實勞覷著，若還金印有失挫，儞向并州做經略。三娘見道。牢收金印。告兒夫聽。知遠聽說相偎傍。雖著麗衣。體上有餘香。孤眠每夜何情況。一十三歲阻鸞凰。

（尾）抱三娘欲意窩穰，六地權牙牀。這麻科權作青羅帳，三娘言夫婦雖團圓

起拜知遠，兒夫肯發慈悲，行救度三娘離火坑，再三告早來取我。

其渾樸處，又何讓董西廂呢？

院本的名目

院本這個名稱，也是始於金。什麼叫做院本呢？《太和正音譜》上說：「行院之本也。」行院是倡伎的居處，所演唱之本就是院本。陶九成《輟耕錄》，所載院本名目，六百九十種。其中子目分為：

一、《和曲院本》（十四本）

二、《上皇院本》（十四本）

三、《題目院本》（二十本）

四、《霸王院本》（六本）

五、《諸雜大小院本》（一百八十九本）

六、《院么》（二十一本）

七、《諸雜院爨》（一百零七本）

八、《衝撞引首》（一百零九本）

九、《拴搐豔段》（九十二本）

十、《打略拴搐》（八十八本）

十一、《諸雜砌》（三十本）。在《打略拴搐》中，有《星象名》、《果子名》、《草名》……《和尚家門》、《先生家門》、《秀才家門》……等。當是一種遊戲技藝，如《三教迓鼓》之類的。我們從所著曲名分析起來，屬於大曲的有十六，在曲名上加括弧以示別：

《上墳》〔伊州〕 《燒花》〔新水〕 《駱駝》〔熙州〕 《例良》〔瀛府〕 《賀貼》〔萬年歡〕 《擶糜》〔降黃龍〕 《列女》〔降黃龍〕（以上是《和曲院本》） 《進奉》〔伊州〕（是《諸雜大小院本》） 《鬧夾棒》〔六么〕 《送宣道》〔人歡〕 《搊絲》〔延壽樂〕 《諢老》〔長壽仙〕 《背箱》〔伊州〕 《酒樓》〔伊州〕 《抹麵》〔長壽仙〕 《羹湯》〔六么〕（以上是《諸雜院爨》）。

屬於法曲的有七：《月明》〔法曲〕 《鄆王》〔法曲〕 《燒香》〔法曲〕 《送香》〔法曲〕（以上是《和曲院本》） 《鬧夾棒》〔法曲〕 《望瀛》〔法曲〕 《分拐》〔法曲〕（以上是《諸雜院爨》）

屬於詞曲調的，有三十七：《病鄭》〔逍遙樂〕《四皓》〔逍遙樂〕（以上是《和曲院

本》）〔春從天上來〕（《上皇院本》）〔楊柳枝〕（《題目院本》）〔似娘兒〕

〔醜奴兒〕〔馬明王〕〔鬥鵪鶉〕〔滿朝歡〕〔花前飲〕〔賣花聲〕〔隔簾聽〕

〔擊梧桐〕〔海棠春〕〔更漏子〕（以上《諸雜大小院本》）〔逍遙樂〕《打馬鋪》〔夜

半樂〕〔打明皇〕〔集賢賓〕《打三教》〔喜遷鶯〕《剔草鞋》〔上小樓〕《哀頭子》

《單兜》〔望梅花〕〔雙聲疊韻〕〔河轉〕《迓鼓》〔和〕〔燕歸梁〕〔謁金門〕

《爨》（以上《諸雜院爨》）〔憨郭郎〕〔喬捉蛇〕〔天下樂〕〔山麻稭〕〔搗練

子〕〔淨瓶兒〕〔調笑令〕〔鬥鼓笛〕〔柳青娘〕（以上是《衝撞引首》）〔歸

塞北〕〔少年游〕（以上《拴搐豔段》）〔春從天上來〕〔水龍吟〕（以上《打略拴

搐》）

在《拴搐豔段》中，有一本名《諸宮調》，想來就是以諸宮調敷演的。這院本名目裏，不但有簡易

的戲劇，而且還雜著不少說唱雜戲在裏頭，例如：《講來年好》、《講聖州序》、《講道德經》、《講

蒙求爨》、《講心字爨》。大約就是「說經」、「諢經」一類的玩意兒。還有如：《訂注論語》、《論

語謁食》、《攪鼓孝經》、《唐韻六帖》。都是這一類的，又有：《背鼓千字文》、《變龍千字文》、

《捽盒千字文》、《錯打千字文》、《木驢千字文》、《埋頭千字文》。是取周興嗣《千字文》中的

話，演一故事，以悅觀眾耳目的。在後來南曲賓白之中，間或還用著。又如：《神農大說藥》、《講百果爨》、《講百花爨》、《講百禽爨》。也不外這說唱一類的遊戲。院本名目的大略情形既如上述，再將王氏所以認為是金人所作的四種證據，分述如下：

一、《輟耕錄》云：「金有雜劇院本諸宮調。院本雜劇，其實一也。國朝院本雜劇，始釐而二之。」（《輟耕錄》作者陶宗儀，是元、黃巖人。此處國朝二字，當然指的元朝。）今此目之與官本雜劇段數同名者十數種，而一謂之雜劇，一謂之院本，足明其為金之院本，而非元之院本。

二、中有《金皇聖德》一本，明為金人之作，而非宋元人之作。

三、如《水龍吟》、《雙聲疊韻》等之以曲調名者，其曲僅見於董西廂，而不見於元曲。

四、與宋官本雜劇名例相同，足證其為同時之作。其中說到開封的不少。因為開封是宋之東都，金之南都。金宣宗貞祐後便遷居來了，所以演宋汴京故事很多，《上皇院本》是不必說了。如鄆王、蔡奴，是汴京的人。金明池、陳橋，是汴京的地方。與宋官本雜劇同名的，或者還是北宋時作的。在戲劇上宋金有割不開的地方，雜班之名，大概由北而南。譬如蔡中郎故事，在南方便有「負鼓盲翁正作場」的記載；而蔡伯喈一本，唱賺之作，大概由南而北。又為院本名目中所有的。

腳色名稱的增加

腳色名稱在唐代只有參軍、蒼鶻。到了宋金二代，便漸漸的增加起來。《輟耕錄》上說：「院本則五人，一曰副淨，古謂之參軍。一曰副末，古謂之蒼鶻，鶻能擊禽鳥，末可打副淨，故云。一曰引戲，一曰末泥，一曰孤裝，又謂之『五花爨弄。』」明寧獻王朱權卻說色目有九種：一曰正末，當場男子謂之末，俗謂之末泥。二曰副末，古謂蒼鶻。三曰狙，當場之妓曰狙，狙，猿之雌也，俗呼曰旦。四曰靚，傅粉墨者，謂之靚，獻笑供諂者也。五曰靚，傅粉墨者，謂之靚，獻笑供諂者也。古謂參軍，俗呼為淨。六曰鴇，鴇似雁而大，無後趾，俗呼為獨豹者是也。七曰狚，狚，猿屬，貪獸也。八曰捷譏，古謂之滑稽，院本中便捷譏譎者也，俳優稱為樂官。九曰引戲，即院本中之狙也。這九色除了末旦孤旦之外，其餘就在元曲中也找不著的。朱權所論，是據古曲而言，好多後來便沒有了。今人所知道的，是生旦淨丑。元曲中有正末，沒有「生」名，與朱權所說很相合。但是另有沖末，小末。旦有正旦，老旦，大旦，小旦，色旦，搽旦，外旦，旦兒這些名稱。丑淨二色名，與今日相同，此外又有卜兒，邦老，孛老，俫兒等名目。有許多俗字，如卜兒，就是娘兒，娘字俗寫作奵，刻的人再把偏旁去掉，遂成卜字了。孛老，男子之老者，即老詩之意，也是省筆字。俫兒是小童，元人《貨郎旦》劇中李春郎前稱俫兒，後稱小末。大概是在前春郎年幼，是童子，後來長大起來，所以前面用俫兒色。又《青樓集》裏謂張奔兒為風流旦，李嬌兒為溫柔旦，在旦色加以形容的詞頭，更是不可解的事了。宋金腳色中，還有些奇異的，如謂秀才為「酸。」還有什麼「爺老，」大概是用契丹語

罷。他如「廝」、「偌」、「哮」、「鄭」、「和」，都令人不解其義。雖然自身未必是腳色名，但必有某腳色適當去扮他。副淨副末二色名，在北宋人著述中可以見到。黃山谷《鼓笛令》詞云：「副淨傳語木大，鼓兒裏且打一和。」王直方詩話中，歐陽公致梅聖俞簡云：「正如雜劇人，上名下韻不來，須副末接續。」《夢梁錄》說：「末泥色主張，引戲色分付，副淨色發喬，副末色打諢。」發喬，是喬作愚謬之態，以供嘲諷。打諢則益發揮之以成笑謔。主張分付，皆編排命令之事，大約自身是不復演劇的。

腳色既然這麼多，而宋官本雜劇和金院本二目之中又多歌曲，究竟當時歌者與演者，是不是一人呢？想來，滑稽戲的言語是必演者自言，自唱歌曲與否，還要看此時已否有了代言體的戲曲為斷，若僅敘事體之曲，則歌唱與動作，還是分為兩事。說至此處，我要補敘幾句關於唱《董西廂》諸宮調的話，至於終篇，悉能歌之。」當時已矜為難得，豈有到了南北曲唱法失傳的時候，還有盧兵部家會有人唱元人北曲以前的古董唱法？何況又有數十人之多，這是絕不可信的事。倘使我們能找出趙長白的全文，再把「磨唱」和「馬上歘」弄明白了，就可找出諸宮調的唱法來。因為由腳色說到唱法，我在此附帶寫幾句；這問題，須待他日來解決。

張大復說：「先君云：『予髮未燥時，曾見之盧兵部許。一人援弦，數十人合坐，分諸色目而遞歌之，謂之磨唱。』盧氏盛歌舞，然一見後，未有繼者，趙長白云：一人自唱，非也。」這真是笑話。諸宮調明明是敘事體，雖然有一部分代言體，也在說白之中的，如何分色目？又如何分唱起來？還有焦循《劇說》引張氏這一節話，並注云：「按今之馬上歘本此。」張氏所謂趙長白的話，「一人自唱，」比較是可信的。董西廂諸宮調在元鍾嗣成《錄鬼簿》上就說：「胡正臣獨於董解元《西廂記》自吾皇德化，

本章參考書目

王國維《宋元戲曲史》第五第六兩章

任二北《天寶遺事諸宮調考評》

許之衡《戲曲史》（金之戲曲及宋金以來腳色之名稱）

任二北《南宋詞音譜拍眼考》

青木正兒《劉知遠諸宮調考》

吳梅《霜厓曲跋》

王國維《古劇腳色考》

王元生《元劇腳色考》

吳梅《中國戲曲概論》

盧前《曲話叢鈔》

盧前《南北曲溯源》

中國戲劇概論

86

五、元代的雜劇

《天寶遺事諸宮調》

鍾嗣成《錄鬼簿》：「王伯成，涿州人。有《天寶遺事諸宮調》行於世。」在元代，據我們現在知道的，有這麼一部諸宮調。雖然今日已看不見傳本，明清以來各家目內，都沒有著錄。但是乾隆初年編《九宮大成譜》的時候，還根據原書，考訂種種。如何到現在不足二百年，便已沒有傳本，真令人可疑。或者總有一天可以發現的。任二北和日本倉石武四郎都有《天寶遺事》的輯本，倉石武四郎的纂稿，我不知道是什麼情形；二北所輯的材料底來源，一共五部書，其分量如下表：

類別	雍熙樂府	大和正音譜	北詞廣正譜	九宮大成譜	詞林摘豔
套式					
套曲	五十六	十一	六十六	一	一
零調		二	十四		

結果是五十九套全的，七套殘的，一共六十六套。猜謎似的把他排列起來，於是元代的唯一的這一部《天寶遺事諸宮調》，可以將它的大概公佈於世了。王氏另有兩種雜劇。（《張騫泛浮槎》，及《李太白貶夜郎》，）在當時也是行於世的；但名聲遠不如《天寶遺事》之大。

雜劇體制之構成

現在要談一談雜劇的成功了。（此處雜劇二字，與宋雜劇意義不同。）到了雜劇的完成，而中國戲曲的進步，才顯然的到了成形的時期。這裏有兩個大原因，一是曲的方面，一是曲的作用方面。原來在宋大曲中，雖遍數很多，但是前後都是一曲，次序不能顛倒，字句不能增減的；所以運用起來，很來感覺不便的。用諸宮調是不拘於一曲了，只要同在一宮調的曲子，都可以用；但是一宮調中雖然也有聯

至十餘曲的，不過大都用二三曲為止；常常移宮換韻，轉變的多，所以減少雄肆的氣度。到了元雜劇便完全不一樣了，每劇普通用四折，每折易一宮調，每宮調的曲子必定在十曲以上。（雖然近來有人懷疑一劇四折的規定，他們以為作劇者或者本來不分折的，但究竟證據薄弱，不足以推翻舊說。）因此較大曲自由多了，較諸宮調雄肆多了。而且在正宮的《端正好》、《貨郎兒》、《煞尾》，仙呂宮的《混江龍》、《後庭花》、《青歌兒》，南呂宮的《草池春》、《鵪鶉兒》、《黃鐘尾》，中呂宮的《道和》，雙調的《折桂令》、《梅花酒》、《尾聲》等，字句可以增減。（這在製曲者，名之為「增句格。」王國維說：「皆字句不拘，」這是不對的。實際上有一定式，在定式上可以增句。例如《折桂令》定式是十句，可以增至十七句。所增之句，也有規定的。）這的確是樂曲上一大進步。何以又說曲的作用上有進步呢？就是由敘事體演為純粹的代言體。從現存的宋大曲看來，都是敘事體。金代的諸宮調，雖有代言的，但大體也是敘事體，只有元雜劇是科白敘事，曲文代言。到了曲文是純粹的代言體，才是純正的戲曲產生的時候。這些曲調是如何產生呢？據周德清《中原音韻》所紀，有三百三十五調。

現在把它們分析起來，出於大曲的十一：

計：黃鐘（二十四） 正宮（二十五） 大石調（二十一） 小石調（五）

仙呂（四十二） 中呂（三十二） 南呂（二十一） 雙調（一百）

越調（三十五） 商調（十六） 商角調（六） 般涉調（八）

《降黃龍袞》(黃鐘)《小梁州》《六么遍》(以上正宮)《催拍子》(大石)《伊州遍》

(小石)《八聲甘州》《六么序》《六么令》(以上仙呂)《普天樂》(《宋史·樂志》太

宗撰大曲有《平普天樂》，此或其略語也)《齊天樂》(以上中呂)《梁州第七》(南呂)

出於唐宋詞者七十有五：

《醉花陰》《喜遷鶯》《賀聖朝》《畫夜樂》《人月圓》《拋球樂》《侍香金

童》《女冠子》(以上黃鐘宮)《滾繡球菩薩蠻》(以上正宮)《歸塞北》(即詞之

《望江南》)《雁過南樓》(晏殊《珠玉詞·清商怨》中有此句，其調即詞之清商怨)

《念奴嬌》《青杏兒》(宋詞作《青杏子》)《還京樂》《百字令》(以上大石)

《點絳唇》《天下樂》《鵲踏枝》《金盞兒》(詞作《金盞子》)《憶王孫》《瑞

鶴仙》《後庭花》《太常引》《柳外樓》(即《憶王孫》)(以上仙呂)《粉蝶兒》

《醉春風》《醉高歌》《上小樓》《滿庭芳》《剔銀燈》《柳青娘》《朝天子》

(以上中呂)《烏夜啼》《感皇恩》《賀新郎》(以上南呂)《駐馬聽》《夜行船》

《月上海棠》《風入松》《萬花方三臺》《滴滴金》《太清歌》《搗練子》《快

活年》(宋詞作《快活年近拍》)《豆葉黃》《川撥棹》(宋詞作《撥棹子》)《金盞

兒》《也不羅》(原注即《野落索》，案其調即宋詞之《一落索》也)《行香子》《碧

《玉簫》 《驟雨打新荷》 《減字木蘭花》 《青玉案》 《魚游春水》 （以上雙調） 《金

蕉葉》 《小桃紅》 《三臺印》 《耍三臺》 《梅花引》 《看花回》 《南鄉子》

《糖多令》 （以上越調） 《集賢賓》 《逍遙樂》 《望遠行》 《玉抱肚》 《秦樓月》

（以上商調） 《黃鶯兒》 《踏莎行》 《垂絲釣》 《應天長》 （以上商角調） 《哨遍》

《瑤臺月》 （以上般涉調）

其出於諸宮調中各曲者，二十有八：

《出隊子》 《刮地風》 《寨兒令》 《神仗兒》 《四門子》 《文如錦》 《啄木兒煞》

（以上黃鐘） 《脫布衫》 （正呂） 《茶蘼香》 《玉翼蟬煞》 （以上大石） 《賞花時》

《勝葫蘆》 《混江龍》 （以上仲呂） 《迎仙客》 《石榴花》 《鵲打兔》 《喬捉蛇》

（以上中呂） 《一枝花》 《牧羊關》 （以上南呂） 《攪箏琵》 《慶宣和》 （以上雙

調） 《鬥鵪鶉》 《青山口》 《憑欄人》 《雪裏梅》 （以上越調） 《耍孩兒》 《牆頭

花》 《急曲子》 《麻婆子》 （以上般涉調）

此外如《六國朝》（大石），《憨郭郎》（大石），《叫聲》（中呂），《快活三》（中呂），

《鮑老兒》、《古鮑老》（中呂），《四邊靜》（中呂），《喬捉蛇》（中呂），《撥不斷》（仙

呂），《太平令》（仙呂），也是宋代舊曲，或者宋時習用語。照此看來，元曲有不少是前代樂曲的遺

留。就是曲的配置，也不少是用舊法的。例如《夢梁錄》所說宋之纏達，引子後只有兩腔，迎互循環。

迎互循環，在元曲中很可找出來，如馬致遠《陳摶高臥》劇第一折：（仙呂）

《點絳唇》　《混江龍》　《油葫蘆》　《天下樂》　《醉中天》　《後庭花》　《金盞兒》

《醉中天》　《金盞兒》　《賺煞》

（正宮）

在第五曲之後，不是用金盞兒，後庭花二曲迎互循環麼？在同劇的第四折，我們更可尋出明顯的例子：

《端正好》　《滾繡球》　《儻秀才》　《滾繡球》　《儻秀才》　《叨叨令》　《儻秀才》

《滾繡球》　《儻秀才》　《滾繡球》　《儻秀才》　《三煞》　《三煞》　《煞尾》

除了中間所插《叨叨令》一曲外，差不多就是《滾繡球》、《儻秀才》二曲迎互循環的，至於元劇的劇

材，也有很多取諸古劇的。王國維曾列一表，現在就拿王氏的表示例：

元雜劇		宋官本雜劇	金院本名目	其他
作者	劇名			
關漢卿	姑蘇臺范蠡進西施		范蠡	董穎薄媚大曲
同	包待制三勘蝴蝶夢		蝴蝶夢	
同	隋煬帝捧龍舟		捧龍舟	
同	劉盼盼鬧衡州		劉盼盼	
高文秀	劉先主襄陽會		襄陽會	
白樸	裴少俊牆頭馬上	裴少俊伊州	鴛鴦簡牆頭馬	
同	崔護謁漿	崔護六么，崔護逍遙樂		
庾天錫	隋煬帝風月飾帆舟		捧龍舟	
同	薛昭誤入蘭昌宮		蘭昌宮	
同	封騭先生黑上元	封涉中和樂		
李文蔚	蔡逍遙醉寫石州慢		蔡逍遙	

作者	劇名	宋官本雜劇	金院本名目	其他
李直夫	尾生期女湑藍橋		湑藍橋	
吳昌齡	唐三藏西天取經		唐三藏	
同	張天師斷風花雪月	風花雪月爨	風花雪月	
李壽卿	船子和尚秋蓮夢		船子和尚四不犯	
王實父	韓彩雲絲竹芙蓉亭		芙蓉亭	
同	崔鶯鶯待月西廂記	鶯鶯六幺		董解元西廂記諸宮調
尚仲賢	海神廟王魁負桂英	王魁三鄉題		·宋末王魁戲文
同	鳳凰坡越娘背燈	越娘道人歡		
同	洞庭湖柳毅傳書	柳毅大聖樂		
同	崔護謁漿	見前		

元雜劇

中國戲劇概論　94

元雜劇		宋官本雜劇	金院本名目	其他
作者	劇名			
同	張生煮海		張生煮海	
史九敬先	花間四友莊周夢		莊周夢	
鄭光祖	崔懷寶月夜聞箏		月夜聞箏	
范康	曲江池杜甫遊春		杜甫遊春	
沈和	徐駙馬樂昌分鏡記			南宋樂昌分鏡戲文
周文質	孫武子教女兵			宋舞隊有孫武子教女兵
趙善慶	孫武子教女兵			同上
無名氏	珠砂擔滴水浮漚記	浮漚傳永成雙浮漚暮雲歸		
同	逞風流王煥百花亭			宋末王煥戲文
同	雙鬪醫		雙鬪醫	
同	十樣錦諸葛論功		十樣錦	

元雜劇在曲調上，曲式上，和劇材上，蹈襲前代的如此之富，才構成這樣偉大的體制，足見天下是沒有無種子的花果的。

劇壇的收穫與作劇家的地理底分佈

元人的雜劇，共分十二科：一，神仙道化。二，林泉邱壑。三，披袍秉笏。四，忠臣烈士。五，孝義廉節。六，叱奸罵讒。七，逐臣孤子。八，鏺刀趕棒。九，風花雪月。十，悲歡離合。十一，煙花粉黛。十二，神頭鬼面。

劇材不出這十二科的範圍。據現在最流傳的劇本，計算起來，是一百十六種，讓我來列舉如次：

（一）關漢卿作的：《西蜀夢》、《拜月亭》、《謝天香》、《金線池》、《望江亭》、《救風塵》、《單刀會》、《玉鏡臺》、《詐妮子》、《蝴蝶夢》、《竇娥冤》、《魯齋郎》、《西廂》。

（二）高文秀作的：《雙獻功》、《諕范睢》、《遇上皇》。

（三）鄭廷玉作的：《疏者下船》、《後庭花》、《忍字記》、《冤家債主》、《看錢奴》。

（四）白樸作的：《梧桐雨》、《牆頭馬上》。

（五）馬致遠作的：《青衫淚》、《岳陽樓》、《陳摶高臥》、《漢宮秋》、《薦福碑》、《任風子》、《黃粱夢》。

（六）李文蔚作的：《燕青搏魚》。

（七）李直夫作的：《虎頭牌》。

（八）吳昌齡作的：《風花雪月》、《東坡夢》。

（九）王實甫作的：《西廂記》、《麗春堂》。

（十）武漢臣作的：《老生兒》、《玉壺春》、《生金閣》。

（十一）王仲文作的：《救孝子》。

（十二）李壽卿作的：《伍員吹簫》、《度柳翠》。

（十三）尚仲賢作的：《柳毅傳書》、《氣英布》、《單鞭奪槊》。

（十四）石君賢作的：《秋胡戲妻》、《曲江池》、《紫雲亭》。

（十五）楊顯之作的：《瀟湘夜雨》、《酷寒亭》。

（十六）紀君祥作的：《趙氏孤兒》。

（十七）戴善甫作的：《風光好》。

（十八）李好古作的：《張生煮海》。

（十九）張國寶作的：《公孫汗衫》、《薛仁貴》、《羅李郎》。

（二十）石子章作的：《竹塢聽琴》。

五、元代的雜劇

（二十一）孟漢卿作的：《魔合羅》。

（二十二）李行道作的：《灰闌記》。

（二十三）王伯成作的：《貶夜郎》。

（二十四）孫仲章作的：《勘頭巾》。

（二十五）康進之作的：《李逵負荊》。

（二十六）岳伯川作的：《李鐵拐》。

（二十七）狄君厚作的：《介子推》。

（二十八）孔文卿作的：《東窗事犯》。

（二十九）張壽卿作的：《紅梨花》。

（三　十）宮天挺作的：《范張雞黍》。

（三十一）鄭光祖作的：《周公攝政》、《王粲登樓》、《倩女離魂》、《㑯梅香》。

（三十二）金仁傑作的：《追韓信》。

（三十三）范康作的：《竹葉舟》。

（三十四）曾瑞作的：《留鞋記》。

（三十五）喬吉作的：《兩世姻緣》、《揚州夢》、《金錢記》。

（三十六）秦簡夫作的：《破家子弟》、《趙禮讓肥》。

（三十七）蕭德祥作的：《殺狗勸夫》。

中國戲劇概論

98

（三十八）朱凱作的：《昊天塔》。

（三十九）王曄作的：《桃花女》。

（四十）楊梓作的：《霍光鬼諫》。

（四十一）李致遠作的：《還牢末》。

（四十二）楊景賢作的：《馬丹陽》。

（四十三）無名氏：《七里灘》、《博望燒屯》、《張千替殺妻》、《小張屠》、《陳州糶米》、《玉清庵》、《風魔蒯通》、《爭報恩》、《來生債》、《珠砂擔》、《合同文字》、《衣錦還鄉》、《小尉遲》、《神奴兒》、《清風府》、《馬陵道》、《漁樵記》、《舉案齊眉》、《梧桐葉》、《隔江鬥智》、《盆兒鬼》、《百花亭》、《連環計》、《抱妝盒》、《碧桃花》、《泣江舟》。

據涵虛子所錄元劇有五百多種。但現今所存的，只有明萬曆間，臧晉叔編刻《元曲選》一百種，（其中有六種是明初人作的）日本影印《元刊雜劇》三十種，（其中有十三種與臧刻同。）又南京國學圖書館影印的《元明雜劇》，元人雜劇總算賴此以傳了。至於與臧刻同時的無名氏的《元人雜劇選》，海寧陳與郊的《古名家雜劇》與金陵唐氏世德堂彙刊之本，（唐刊現在僅存三殘本）我們已不可得見。然而就其所傳的看來，已是驚人的事業。或說元朝本以詞曲考試士子，此話是很難說的，因為《元史・選舉志》，並無明文。只是臧晉叔《元曲選敘》，清吳偉業《北詞廣正譜》序，毛奇齡《詞話》上說到。這種話頭，頗難置信，現在看《元曲選》中第四折臨末，往往有頌揚的話，如鄭德輝《㑇梅香》

劇，末云：「端的個美哉壯哉，這都是聖裁，願萬萬載民安國康！」王實甫《麗春堂》劇末云：「從今後四方八荒，萬邦齊仰，賀當今聖上！」喬夢符《金錢記》：「想草茅遇遭這聖朝，知甚日把隆恩補報！」如此情形，與清代試帖詩臨末抬頭頌聖，是一樣的；或者人家以此推想元曲是考試用的，似乎也不算是充分的證據罷。

《太和正音譜》說：「漢卿為雜劇之始，」假使雜劇果是關漢卿所創，那麼創作的年代，應在金天興到元中統這二三十年之間。與關漢卿同時的人，有楊顯之，費君祥，梁進之，石子章和王實甫。王國維曾把元劇分為三大時期。

第一期　蒙古時代

關漢卿　楊顯之　張國賓（實一作賓）　石子章　王實父　高文秀　鄭廷玉　白樸　馬致遠　李

文蔚　李直夫　吳昌齡　武漢臣　王仲文　李壽卿　尚仲賢　石君寶　紀君祥　戴善甫　李好

古　孟漢卿　李行道　孫仲章　岳百川　康進之　孔文卿　張壽卿

這是屬於創造的時期，作者大都是北方人。時代在太宗取中原以後，而在至元一統以前。

第二期　一統時代

楊梓　宮天挺　鄭光祖　范康　金仁傑　曾瑞　喬吉

之間。

這是繼起的時期了。作者以南方人為多，或者就是北人僑居南方的。時在至元後到至順「後至元」之間。

第三期　至正時代

秦簡夫　蕭德潤　朱凱　王曄

這已到漸衰的時期了，這時的作品，較第一期的產量，也少起來。

再從這班劇作者的籍貫看來，要以大都為最盛，其次是真定、東平。再其次才數到襄陵、平陽、杭州、嘉興。

（一）屬於大都的，有：王實父、關漢卿、庾天錫、馬致遠、王仲文、楊顯之、紀君祥、費君祥、費唐臣、張國賓、石子章、李寬甫、梁進之、孫仲章、趙明道、李子中、李時中、曾瑞、王伯成。

（二）屬於真定的，有：白樸、李文蔚、尚仲賢、戴善甫、侯正卿、史九敬先、江澤民。

（三）屬於東平的，有：陳無妄、高文秀、張時起、顧仲清、張壽卿、趙良弼。

（四）襄陵，有：鄭光祖；平陽，有：石君寶、于伯淵、趙公輔、狄君厚、孔文卿、李行甫；杭州，有：金仁傑、范康、沈和、鮑天佑、陳以仁、范居中、施惠、黃天澤、沈拱、周文質、蕭德祥、陸登善、王曄、王仲元；嘉興，有：楊梓。

四大家之劇作

元劇四大家，是：關漢卿、白樸、馬致遠、鄭德輝。

關漢卿，號已齋叟，大都人。官太醫院尹。明，楊維楨《元宮詞》云：「開國遺音樂府傳，白翎飛上十三弦。大金優諫關卿在，《伊尹扶湯》進劇編。」於此可見關漢卿曾事金朝，而又在元開國初期。不過《伊尹扶湯》這本劇，據《錄鬼簿》說，是鄭德輝所作。《太和正音譜》評關漢卿的曲，「如瓊筵醉客」。又云：「觀其詞語，乃可上可下之才。」大概因他是雜劇創始的人，所以排在前列。他所作雜劇有六十三種之多。現在存的有：《魯齋郎》、《蝴蝶夢》、《竇娥冤》、《玉鏡臺》、《救風塵》、《望江亭》、《金線池》、《謝天香》（以上見《元曲選》），《拜月亭》、《詐妮子》、《單刀會》、《西蜀夢》（以上見《元劇三十種》），《續西廂》。元人紀載，有時以《西廂》為漢卿作，這是錯誤的。王元美《曲藻》中，已論辨得很清楚，無容再說。其所以誤為漢卿的，因《續西廂》是漢

卿作的。其中如:「裙染榴花,睡損胭脂皺。紐結丁香,掩過芙蓉扣。線脫珍珠,淚濕香羅袖。楊柳眉顰,人比黃花瘦。」

這可算俊語如珠。但金人瑞曾詆諆甚力,因為元人用本色處,就非淺人所可深賞了。再如《謝天香》第三折:

(端正好)「我往常在風塵為歌妓,不過多見了幾個筵席,回家仍作個自由鬼,今日倒落在無底磨牢籠內。」

有人說:「漢卿諸作,大都雄豪爽朗,不屑為靡麗之語,放筆直幹,惟意所之。」這也未必盡然。這一首自然可以說雄豪爽朗,但像前一首,何嘗不是是靡麗之詞呢?王國維說:「關漢卿一空倚傍,自鑄偉詞,而其言曲盡人情,字字本色,故當為元人第一。」又「以唐詩喻之,則漢卿似白樂天。」又「以宋詞喻之,則漢卿似柳耆卿。」又明寧獻王《曲品》,躋馬致遠於第一,而抑漢卿於第十。蓋元中葉以後,曲家多祖馬、鄭,而祧漢卿,故寧王之評如是,其實非篤論也。關於漢卿在元劇之地位,我們也於此可知了。

白樸字蘭谷,又字太素,號仁甫,真定人。父華字文舉,金樞密院判,在金史中有傳。元白世為通家,白樸從小是養育在元遺山家。他的《天籟集》,在王博文的序上就說元白通家故事,遺山曾有詩贈樸,有「元白通家舊,諸郎獨汝賢」的話。後來他官禮儀院太卿,贈嘉議大夫。《正音譜》評他的曲,

「如鵬搏九霄，」又云：「風骨磊塊，詞源滂沛。」他所作共十六種。以《梧桐雨》為最著名，其次是《牆頭馬上》。（此二種同見《元曲選》）。《御水流紅葉》、《箭射雙雕》二劇，只各存一折（見《雍熙樂府》）了。《泗上亭長》也有一套在《雍熙樂府》中，不過筆致不類其他諸作，有人疑心不是白樸作的。王國維說：「白仁甫，馬東籬高筆雄渾，情深文明。」又以唐詩喻之，「仁甫似劉夢得，」以宋詞喻之，「仁甫似蘇東坡。」可以知道他在四家中如何的重要了。友人鄭振鐸說：「《梧桐雨》是一篇極高超的悲劇；無數的中國悲劇，其結果總是止於團圓或報仇，即關漢卿的《竇娥冤》、馬致遠的《漢宮秋》，也是大圓滿快人意的結束；無數的敘唐明皇楊貴妃的故事的文字，其結果也都是止於幻造的大團圓之境地，如陳鴻的《長恨歌傳》乃有葉法善的《傳語》，洪昇的《長生殿》乃以天上的重圓結束全劇，全失了悲劇的意境。獨仁甫此劇，則為最完美的悲劇，其全劇乃在唐明皇於楊貴妃死後的悲歡聲中而收局。他寫明皇的悲懷，甚為著力，使人讀完了此劇，也為之感傷無已，試舉其一段：

正末（扮明皇做睡科）唱（儻秀才）「悶打頦，和衣臥倒，軟兀剌方才睡著。」（旦上云）「妾身貴妃是也，今日殿中設宴，宮娥，請主人赴席咱。」（正末唱）「忽見青衣走來報道，太真妃將寡人邀宴樂。」（正末見旦科云）「妃子你在那裏來？」（旦云）「今日長生殿排宴，請主人赴席。」（正末云）「吩咐梨園子弟齊備著。」（旦下）（正末做驚醒科云）「呀，元來是一夢。分明夢見妃子，卻又不見了。唱（雙鴛鴦）「斜軃翠鸞翹，渾一似出浴的舊風標，映著雲屏一半兒嬌。好夢將成還驚覺，半襟清淚濕鮫綃。（蠻姑兒）懊惱，窨約驚我來的，又不是樓頭過

雁，砌下寒蛩，簷前玉馬，架上金雞；是兀那窗兒外梧桐上雨瀟瀟，一聲聲灑殘葉，一點點滴寒

梢，會把愁人定虐。」

這一場夢境，這一陣滴落於梧桐上的雨點，使全劇增添了不少的活氣。在《牆頭馬上》敘裴少俊

與李千金的戀史，也有不少的俊語，如：「榆散青錢亂，梅攢翠豆肥。輕輕風趁蝴蝶隊，霏霏雨過蜻蜓

戲，融融沙暖鴛鴦睡。落紅踐踏馬蹄塵，殘花醞釀蜂兒蜜。」

馬致遠，號東籬，大都人。江浙行省務官。元代有兩個馬致遠，一為秦淮人，馬文璧之父。父子善

畫，錢牧齋《列朝詩集》有張以寧題為「致遠清溪曉渡圖」，那不是這曲家的馬致遠。《正音譜》評他

的曲「如朝陽鳴鳳」，又云：「其詞清雅典麗，可與靈光相頡頏，有振鬣長鳴，萬馬皆瘖之意。」王國

維以唐詩喻之：「東籬似李義山。」以宋詞喻之：「東籬似歐陽永叔。」所作雜劇共十五種。現在的只

有《漢宮秋》、《薦福碑》、《任風子》、《誤入桃源》、《岳陽樓》、《青衫淚》、《陳搏高臥》、

《黃粱夢》八種。大都是屬於神仙道化科的。惟《漢宮秋》不同，的確也是最好的一種，所以臧選把它

首列。其寫景之工，例如第三折：

（梅花酒）「呀，對著這迴野淒涼，草色已添黃。兔起早迎霜，犬褪得毛蒼，人搠起纓槍，馬負

著行裝，車運著餱糧，打獵起圍場。他他他傷心辭漢主，我我我攜手上河梁。他部從入窮荒，我

鑾輿返咸陽。返咸陽過宮牆，過宮牆繞迴廊。繞迴廊近椒房，近椒房月昏黃。月昏黃夜生涼，夜

生涼泣寒螿。泣寒螿綠紗窗，綠紗窗不思量。」（收江南）「呀，不思量便是鐵心腸。鐵心腸也愁淚滴千行，美人圖今夜掛昭陽，我那裏供養，便是我高燒銀燭照紅妝。」

（尚書云）「陛下回鑾罷，娘娘去遠了也。」（駕唱）

（駕鴛鴦煞）「我煞大臣行，說一個推辭謊，又則怕筆尖兒那火編修講。不見那花朵兒精神，怎趁那草地裏風光，唱道，竚立多時，徘徊半晌。猛聽的塞雁南翔，呀呀的聲嘹亮，卻原來滿目牛羊，是兀那載離恨的氈車，半坡裏響。」

他如《任風子》第二折，《端正好》，「添酒力晚風涼，助殺氣秋雲暮，尚兀自的腳趄趄醉眼模糊，他化的我一方之地都食素，單則俺殺生的無緣度。」也都是「明白如畫，而言外有無窮之意。」

鄭光祖，字德輝，平陽襄陵人，以儒補杭州路吏。他已是屬於第二期的作家了。《錄鬼簿》上說他是：「名聞天下，聲振閨閣，伶倫輩稱鄭老先生，皆知其為德輝也。」《正音譜》評他的曲，「如九天珠玉。」王國維以唐詩喻之：「德輝似溫飛卿。」以宋詞喻之：「德輝似秦少游。」所作雜劇共十九種。現在所存的。有：《㑳梅香》、《王粲登樓》、《倩女離魂》（見《元曲選》。）又《周公輔成王攝政》（見《元劇三十種》中）。《王粲登樓》劇中，有一支詞是膾炙人口的。

（迎仙客）雕簷紅日低，畫棟綵雲飛。十二玉闌天外倚，望中原，思故國，感慨傷悲，一片鄉心碎。

《㑳梅香》劇中一支（寄生草），也是很好的。其中有兩句是：

「不爭琴操中單訴你飄零，卻不道窗兒外更有個人孤零。」

又《六么序》裏有兩句：「卻原來群花弄影，將我來諕一驚。」是如何的蘊藉。在《倩女離魂》第三折中，其寫男女之離情，如：

（醉春風）「空服偏腦眩藥不能痊，知他這膽瓶病何日起。因他上得。得，一會家縹渺呵，忘了魂靈。一會家精細呵，使著軀殼。一會家混沌呵，不知天地。」

（迎仙客）「日長也愁更長，紅稀也信尤稀，春歸也奄然人未歸。我則道相別也數十年，我則道相隔著數萬里；為數歸期，則那竹院裏刻徧琅玕翠。」

誠如王國維所謂「詞為彈丸脫手，後人無能為役」的了。

元雜劇家之總檢討

所有的雜劇家，實在不能出這四家的範圍。此處且按著前面所分三期，敘述大概。四大家已有三家是

在這第一期內。除了關、白、馬，我們不能不數到王實甫，實甫也是大都人。《正音譜》評他的曲，「如花間美人。」又云：「鋪敘委婉，深得騷人之趣。極有佳句，如玉環之出浴華池，綠珠之採蓮洛浦。」所作有十四種。現存的除了《西廂》外，在《元曲選》裏只有《麗春堂》一劇，又《芙蓉亭》還存一折，在元曲中如明閔遇五所刻《六幻西廂》本後面附著。其餘的都已散佚了。關於《西廂》的評論，可以說盈篇累牘，人所諗悉。此處我不再贅敘了。楊顯之也是大都人。《正音譜》評他的曲，「如瑤臺夜月。」所作雜劇八種，現存的只《臨江驛》、《酷寒亭》二種罷了。《酷寒亭》，原題是《蕭縣君風雪酷寒亭》，《元曲選》作《鄭孔目風雪酷寒亭》。張國賓也是大都人，共作三雜劇：《公孫汗衫記》、《薛仁貴衣錦還鄉》、《羅李郎大鬧相國寺》。國賓是一個教坊，而他的文章頗不弱，現在這三種，都在《元曲選》中，我們隨手就可諷誦的。石子章也是大都人，《正音譜》評他的曲，「如蓬萊瑤草。」所作雜劇二種：《秦翛然竹塢聽琴》，現存了《雙獻頭》之外，如《趙元遇上皇》（見《元劇三十種》）三種。文秀作劇，最喜歡用李逵作中心人物，除《雙獻頭》之外，如《黑旋風詩酒麗春園》、《黑旋風大鬧牡丹園》、《黑旋風敷衍劉耍和》、《黑旋風鬥雞會》、《黑旋風喬教學》、《黑旋風窮風月》、《黑旋風借屍還魂》，大概是一種遊戲，並非本諸事實的。這許多故事，可惜我們無從得見。鄭廷玉，彰德人，《正音譜》評他的曲子，「如佩玉鳴鸞。」所作的雜劇二十四種，只存下《疏者下船》、《後庭花》、《忍字記》、《看錢奴》、《冤家債主》五
《元曲選》中，至於《黃貴娘秋夜打窗雨》這一種，已不可見了。高文秀，東平人，府學生，《正音譜》評其曲，「如金瓶牡丹。」所作雜劇有三十四種。現在所存的，是《誶范睢》、《黑旋風雙獻頭》（並見

中國戲劇概論

種，在《元曲選》內。廷玉所譜，多折獄的事情，就開龍圖公案等劇的先聲。詞筆老辣，可謂文情相副。

李文蔚，真定人，江州路瑞安縣尹。《正音譜》評他的曲，「如雲壓蒼松。」所作雜劇十二種，只有《燕青搏魚》一種，存《元曲選》裏。其餘《擔水澆花旦》一種，有幾支曲子，見《北詞廣正譜》，全套已不可見。李直夫，女真人。即蒲察李五。《正音譜》評他的曲，「如梅邊月影。」所作十二種雜劇，在《元曲選》中存著的，只有《虎頭牌》一劇。寫金代的風俗，要算直夫寫得最多的。吳昌齡，西京人。《正音譜》評他的曲，「如庭草交翠。」所作十一種，在《元曲選》中存《張天師》、《東坡夢》二種。《鬼子母揭缽記》有一折，見《納書楹曲譜》。《唐三藏西天取經》一名《西遊記》，這一本雜劇的體例，與通常四折一本是不相同的。在《九宮大成譜》中《取經》曲有十幾套，文字的氣勢和《天師》、《東坡》二劇相類，或者就是《西遊記》的一部分。武漢臣，濟南府人。《正音譜》評他的曲，「如遠山疊翠。」所作十三種雜劇，只《玉壺春》、《老生兒》、《生金閣》三種，存在《元曲選》中。《玉壺春》喜用詞藻，在元曲中是獨開一派的。王仲文，大都人。《正音譜》評他的曲，「如劍氣騰空。」所作十種，只《救孝子》一劇，存《元曲選》中。李壽卿，太原人。將仕郎除縣丞。《正音譜》評他的曲，「如洞天春曉。」又曰：「其詞雍容典雅變化幽玄，造語不凡，非神仙中人，孰能致此。」所作雜劇十種，以《伍員吹簫》、《度柳翠》二劇最有名（並見《元曲選》）。《鼓盆歌莊子歎骷髏劇》，有幾支曲存在《北詞廣正譜中》，其餘都亡佚了。尚仲賢，真定人，江浙行省務官。《正音譜》評他的曲，「如山花獻笑。」所作也有十種。《尉遲恭三奪槊》（一作《尉遲恭單鞭奪槊》），《柳毅傳書》二劇，存在《元曲選》中。石君寶，平陽人。《正音譜》評他的曲，「如羅浮梅雪。」所作十種，存在《元曲選》中的，是《秋

胡戲妻》，《曲江池》二種。《曲江池》最好，所譜鄭元和李亞仙的故事，至今還在人口耳之間。至於

諸宮調《風月紫雲亭》一種，戴善甫也有同題之作，現在存《元劇三十種》中的，未題姓氏。是戴作？

還是石作？我們無從斷定了。紀君祥，名天祥，大都人。《正音譜》評他的曲。「如雪裏梅花。」所作六

種，只有《趙氏孤兒》獨存《元曲選》中。這是一本世界聞名的戲曲。譯名為「L'orphelin de la Maison de

Tchao.」見R.P.de Premare。法譯「Description de L'Empire de la Chine」本（1735），又單行本（1755）。英

譯本「Miscellaneous pieces relating to the Chinese」（1762）。Voltaire的「L'orphelin de la Chine」一七五五

年，在歐洲曾上演過。Stanislas Julien另外還有法文重譯本（1834）。戴善甫，真定人，江浙行省務官。

《正音譜》評他的曲，「如荷花映水。」所作五種劇，在《元曲選》中存的，是《陶秀實醉寫風光好》一

種。其餘盡佚。李好古，保定人（一作西平人）。《正音譜》評他的曲，「如孤松掛月。」所作三種，存

《元曲選》中的，只《張生煮海》一種。尚仲賢也有這同題之作，但尚作已佚，無從比較兩家的優劣了。

孟漢卿，亳州人，所作的，就是存《元曲選》中《張鼎智勘魔合羅》的一種。李行道，絳州人。所作一

種，《包待制智勘灰闌記》存《元曲選》。孫仲章（一說姓李），大都人，《正音譜》評他的曲，「如秋

風鐵笛。」所作三種，只《河南府張鼎勘頭巾》，這一種在《元曲選》中。岳伯川，濟南人（或云鎮江

人），《正音譜》評其曲，「如秀林翹楚。」所作二種：《呂洞賓度鐵拐李岳》（見《元曲選》），《羅

光遠夢斷楊貴妃》，已佚。但《北詞廣正譜》引《雍熙樂府》中《馬踐楊貴妃》一套，下注岳伯川作，疑

即《夢斷貴妃》中的一折。康進之（或云姓陳），棣州人，所作二種，都是黑旋風故事，與高文秀有同

癖。《梁山泊黑旋風負荊》，現存《元曲選》中。《黑旋風老收心》的一種，已佚了。孔文卿，平陽人。

所作一種，《秦太師東窗事犯》，今存《元劇三十種》中。張壽卿，東平人，浙江省掾吏，所作一種，《謝金蓮詩酒紅梨花》，今存《元曲選》中。第一期的作家（照王表所列），及其作品，略如上述。

第二期的作家，除鄭光祖外，便首推宮天挺。天挺字大用，大名開州人。歷學官除釣臺書院山長。為權豪所中，後來獲辨明白，也不再見用。卒於常州。《正音譜》評他的曲，「如西風雕鶚。」王國維說一切曲家，都不出關、白、馬、鄭四家的範圍。「唯宮大用瘦硬通神，獨樹一幟。」以唐詩為喻，「大用則似昌黎。」以宋詞為喻，「大用似張子野。」其地位之重要，可以窺見了。所作雜劇六種，今存二種：《范張雞黍》，見《元曲選》。《嚴子陵垂釣七里灘》，見於《元劇三十種》。楊梓，海鹽人，官至浙江路總管。追封弘農郡公，諡康惠。元姚桐壽《樂郊私語》上說：「海鹽少年多善歌樂府，皆出於澉川楊氏。當康惠公梓存時，節俠風流。善音律，與貫雲石交善。雲石翩翩公子，無論所製樂府散套，駿逸為當行之冠。即歌聲高引，可徹雲漢。而康惠獨得其傳，以故楊氏家僮，無有不善南北歌調者。由是州人，往往得其家法，以能歌名於浙右云。」所作雜劇三種：《霍光鬼諫》（存《元劇三十種》中）、《敬德不伏老》（《九宮大成譜》中尚存一折）、《豫讓吞炭》（見《元明雜劇》）。范康，字子安，杭州人。《錄鬼簿》上說他「明性理，善講解，能詞章，通音律。」《正音譜》評他的曲，「如竹裏鳴泉。」所作二種：《陳季卿悟道竹葉舟》（見《元曲選》）、《曲江池杜甫遊春》（已佚），他因為王伯成有《李白貶夜郎》，有李不可無杜，於是作此劇。鍾嗣成說他「編《杜子美遊曲江》，一下筆即新奇；」可惜現在不可得見了。金仁傑，字志甫，也是杭州人。天曆元年，授建康崇寧務官，第二年便死了。《正音譜》評其曲，「如西山爽氣。」所作七種，只有《蕭何追韓信》一劇尚

存。（見《元劇三十種》中）另有與孔文卿同題之作《東窗事犯》，也在《三十種》中，很難斷定是那一個所作的了。曾瑞，字瑞卿，大興人。住在錢塘，隱於市井，自號褐夫，能畫。所作《王月英月夜留鞋記》一種，尚存《元曲選》中。喬吉（一作喬吉甫）字夢符，號笙鶴翁，又號惺惺道人，太原人，住在杭州。至正五年二月死的。《正音譜》評他的曲，「如神鰲鼓浪。」所作十一種劇，現存三種：《金錢記》、《揚州夢》、《玉簫女》，並存《元曲選》裏。許之衡說他「俊偉不群，洵元曲中大家。」

明，鬱藍生《曲品》中又著錄他的一部傳奇，名《金縢記》，已佚。這是第二期的作家。

第三期的作家。秦簡夫，里居已不可考。《正音譜》評他的曲，「如峭壁孤松。」所作五種，今存的，是《東堂老》、《趙禮讓肥》二種（並見《元曲選》）。亡友雙流劉鑒泉（著有《推十齋曲論》），至謂《東堂老》為元劇第一。文筆之蒼老，取材之謹嚴，用意之深刻，誠如孤松一樣。蕭德祥，號復齋，杭州人。以醫為業。善作南曲，所作五種，只有《殺狗勸夫》，忽存《元曲選》中。朱凱，字士凱，里居也不可考了。所作二種，《昊天塔孟良盜骨》，見《元曲選》。《醉走黃鶴樓》，已佚。王曄，字日華，杭州人，作劇三種，《臥龍崗》、《雙賣華》，都佚，只存《元曲選》中一種。就是《破陰陽八卦桃花女》，說周公得兒媳的故事，極神奇。第三期的作家，確是很零落的了。

據《正音譜》所載元劇家一百八十七人，其中未必是完全作劇的。所列劇本五百六十六本，也不盡是元人所作。不過此處所舉三期的作家，缺漏極多，只就王氏所舉，加以補綴而已，至於其餘諸家，有鍾嗣成的《錄鬼簿》可按，每劇的摘句，也可以去看程羽文的《曲品》（見《曲話叢鈔》）。不再在此處，占去珍貴的篇幅了。

元曲之傳播於海外的，除了《趙氏孤兒》，還有好多種。因為這是含有國際性的，我且附記於此，以便有志之士，加以校閱，以免使元代戲曲在國外失了它的本來面目。

武漢臣的《老生兒》，是John Francis Davis譯的，名為「An Heir in his old age」（1817）。後來法人A Bruguire de Sorsum重譯為法文本名「Les trois Etages Consacores conte moral」（1819）。

馬致遠的《漢宮秋》，也是J.F.Davis譯的，名「The Sovrow of Han」（1829）。

鄭光祖《㑇梅香》是M.Bozin法譯本。名「Les Intrigues d'une Soubrette」（1838）。又另一個單行本（1835）。

關漢卿的《竇娥冤》，「Le Ressentiment de Teon Ngs」。

無名氏的《貨郎旦》，「La Chanteuse」。

張國寶的《合汗衫》，「La Tunique Confrontee」。

皆是M.Bazis的譯品。

李行道的《灰闌記》，「L'Histoire du Cercle de Craie」（1832）。

王實甫的《西廂記》，「L'Histoire du Pavillon d'occident」（1873-78）。

無名氏的《連環計》，「La Mort de Tong tcho」。

鄭廷玉的《看錢奴》，（譯名不詳）。

以上都是S.Julien的法譯本。《看錢奴》還有一種英譯本「The Slave of the Treasures Heguards」。

無名氏的《來生債》，是P.C.de Bussy的法譯本。名「Le Savetier et le Finanoier（1905）。

此外見於《中國書志》的譯本，還有十幾種，此處略舉一班。至於日譯本，有岡島獻太郎的《西廂記》（僅有八折），明治二十七年刊本。金井保三的《西廂》（大正年刊）。岸春風樓的《西廂》是新的譯本了。宮原民平還有譯注的《西廂》。此外《竇娥冤》、《倩女離魂》、《老生兒》都是宮原民平譯的，見《古典劇大系》中。

本章參考書目

寧獻王《太和正音譜》（中國書店石印本）

鍾嗣成《錄鬼簿》（暖紅室刊本，《王忠慤公遺書》補注本，中國書店石印本）

臧晉叔《元曲選》（商務印書館石印本）

無名氏《元刊雜劇三十種》（上海樸社影印本）

無名氏《元明雜劇》（南京國學圖書館石印本）

王國維《宋元戲曲史》（第八章至十三章）

許之衡《戲曲史》（元之戲曲及諸曲家略史章）

吳梅《元劇略說》

吳梅《元劇研究（上）》

任二北《天寶遺事諸宮調考評》

盧前《曲話叢鈔》

羅體基《元雜劇諺語語鈔》（尚友書塾本）

蔡瑩《元雜劇聯套述例》（商務本）

六、元代的傳奇

《永樂大典》本戲文三種

從宋金戲曲，進步到元代的雜劇。但雜劇究竟是很短小的。其時有比較長的體制，那就是傳奇。

原來在北曲以外的南曲，也是興起於宋之末季。北曲的歌法，一套曲子是由一人獨唱到底，而彌補這個缺陷的，正是南曲。南曲除了獨唱的方式以外，有接唱的，合唱的，接合唱的，同唱的。合唱的往往一支曲中，前半獨唱，後半由兩人唱；而同唱的就是兩人一同唱完這一支曲子。我們談傳奇，先談一談戲文。所謂戲文，我在敘述宋戲的時候，曾提到《王魁戲文》，《趙貞女戲文》等，在那時所謂「永嘉雜劇」的，便是南曲的先聲。戲文的體例，就開始和雜劇不同。戲文是齣數不定的。（齣是原來在雜劇裏叫做折的）不像雜劇那樣通常四折。最近發現的戲文三種，是葉玉虎先生從英國買回來的《永樂大典》卷一萬三千九百九十一，「戲（戲文二十七）」三本。《永樂大典》一共二萬二千八百七十七卷，凡例

目錄六十卷，共計一萬二千冊。自明成祖永樂元年開始修的，成於永樂六年。這寫本是一向藏於宮中的。嘉靖時作正副兩本，副本放在翰林院。一直到清代嘉慶時，宮中失火，焚掉了正本。而咸豐以後，存在翰林院的副本，又漸漸的零星的散失了。義和團之變，被外國軍隊，一掠幾盡。據繆荃孫《永樂大典考》上說，後來只得有三百多冊。其中自卷一萬三千九百六十五，到一萬三千九百九十一，裏面共編入戲文三十三種。葉氏所得的三種是：：《小孫屠》（古杭書會編選）、《張協狀元》（九仙書會編）、《宦門子弟錯立身》（古杭才人新編）。著作的年代，我們不能確定，但總不出元代，或者還在《琵琶記》成功以前；因為從這三種的編制上看來，決不是傳奇製作以後的東西。《小孫屠》這種題材，在元雜劇中，也有這麼同題的一種。戲文約大數齣，說開封孫必貴的故事。必貴有一位哥哥必達，侍母在家，愛上了妓女李瓊梅，便娶回來；而瓊梅另有情人。情人殺了她的婢女，把她藏起來，說必達殺妻，遂被陷下獄。必貴回來又被殺，被神救了他。結果必達發現瓊梅，告到包龍圖那兒，其事始大白。《宦門子弟錯立身》，也有與此同題的雜劇。戲文約六齣，是說女真人延壽馬的事。壽馬戀一女優王金榜，他把金榜，一天帶至書齋，為父所見。壽馬懼，遂同逃於外，金盡，乃以演院本度日。後來他的父親督政經過一處，在旅中無聊，召演院本者，恰遇壽馬。於是為兩人配為夫婦。《張協狀元》是比較長的，約有三十齣之多。《南九宮譜》曾引一種張叶，與此或同是一題材。這戲文是說西川張協，上汴京應考。路過五雞山，遇盜受傷。投一古廟中，廟中一貧女，為之看護，後來配成夫婦。張協既入京，中了狀元，遊街時又被王德用女見了，贈絲鞭給張協，欲締婚好，協不受，德用女憤死。張協奉命任梓州僉判，再過五雞山，見貧女，又生厭心，以刀斬之，棄之而去。而女並未死，被德用認為養女。原來德用

以生女故，故意到梓州任通判，以圖報復張協，後來以養女，偽稱已女，仍嫁了張協，夫婦團圓。《小孫屠》，是曲多白少，《張協狀元》的白文，便冗長得多。而且開傳奇駢偶之例。如：

（末白）小客肩擔五十秤，背負五十斤。通得諸路鄉談，辦得川廣行貨。沖煙披霧，不辭千里之迢遙；帶雨冒風，何惜此身之跋涉。

一個做小生意的人，說出這樣文句，實在令人可笑。這三種的戲文，曲辭固然平凡，全局的排場也非常幼稚。當時北曲雜劇之所以盛，而南曲之所以不能爭勝，可以知其原故了。

南曲的淵源

戲文與傳奇，同是以南曲為基礎，南曲之淵源於宋，是無可疑的。而據《南曲譜》看來，可知南曲也較北曲的淵源為古。可惜元人不曾有南曲譜留下來，今之《南曲譜》大都出明清之手，最早的是沈寧庵的《南九宮譜》二十二卷。李維楨序說是出於陳白二譜。其中的註，新增的很多。裏面「犯曲」（就是「集曲」）不計，（「集曲」）在南曲譜多不完備，最完備的要算明珠珊瑚閣中所藏的一部稿本，現在已歸我的飲虹簃書庫了。據吳瞿安先生說就是《隨園曲譜》底本。）仙呂宮曲六十九、羽調九、正宮

四十六、大石調十五、中呂六十五、般涉一、南呂八十四、黃鐘宮四十、越調五十、商調三十六、雙調八十八、附錄三十九;一共五百四十三曲。把他分析起來,(據王國維考證)「出於大曲者二十四」:

〔劍器令〕(仙呂引子)　〔八聲甘州〕(仙呂慢詞)　〔梁州令〕　〔齊天樂〕(以上正宮引子)　〔普天樂〕(正宮過曲)　〔長壽仙〕(以上大石調過曲)　〔疑即大聖樂〕　〔薄媚〕(以上南呂引子)　〔梁州序〕　〔大勝樂薄媚衰〕(以上南呂過曲)　〔降黃龍〕(黃鐘過曲)　〔入破〕　〔出破〕(以上越調近詞)　〔新水令〕　〔雙調引子〕　〔六么令〕(雙調過曲)　〔薄媚曲破〕(附錄過曲)　〔入破第一〕　〔破第二〕(雙調引子)　〔哀第三〕　〔中衰第五〕　〔煞尾出破〕(以上黃鐘過曲,見《琵琶記》)。(七曲相連,實大曲之七遍,而亡其調名者也。

其出於唐宋詞者一百九十:

〔卜算子〕　〔番卜算〕　〔探春令〕　〔醉落魄〕　〔天下樂〕　〔似娘兒〕　〔鷗鴣天〕(以上仙呂引子)　〔碧牡丹〕　〔望梅花〕　〔鵲橋仙〕　〔唐多令〕　〔桂枝香〕　〔河傳序〕　〔惜黃花〕　〔春從天上來〕(以上仙呂過曲)　〔感庭秋〕　〔河傳〕　〔喜還京〕　〔杜韋娘〕　〔桂枝香〕(以上仙呂慢詞)　〔天下樂〕　〔喜還京〕　〔聲聲慢〕(以上仙呂近詞)

〔浪淘沙〕〔羽調近詞〕〔燕還巢〕〔七娘子〕〔破陣子〕〔瑞鶴仙〕〔喜遷鶯〕

〔縱山月〕〔新荷葉〕（以上正宮引子）〔玉芙蓉〕〔錦纏道〕〔子桃紅〕〔三字令〕

〔傾盃序〕〔滿天紅急〕〔醉太平〕〔雙鸂鶒〕〔洞仙歌〕〔醜奴兒近〕（以上正宮

過曲）〔安公子〕（正宮慢詞）〔東風第一枝〕〔少年遊〕〔念奴嬌〕〔燭影搖紅〕

（以上大石引子）〔沙塞子〕〔沙塞子急〕〔念奴嬌序〕〔人月圓〕（以上正宮

〔驀山溪〕〔烏夜啼〕〔醜奴兒〕（以上大石慢詞）〔插花三臺〕〔大石近詞〕〔粉蝶

兒〕〔行香子〕〔菊花新〕〔青玉案〕〔尾犯〕〔剔銀燈引〕〔金菊對芙蓉〕（以

上中呂引子〕〔泣顏回〕（見《太平廣記》，有〔哭顏回〕曲）〔好事近〕〔駐馬聽〕

〔古輪臺〕〔漁家傲〕〔尾犯序〕〔丹鳳吟〕〔舞霓裳〕〔山花子〕〔千秋歲〕

（以上中呂過曲）〔醉春風〕〔賀聖朝〕〔沁園春〕〔柳梢青〕（以上中呂慢詞）

〔迎仙客〕（中呂近詞）〔哨遍〕（般涉調慢詞）〔戀芳春〕〔女冠子〕〔臨江仙〕

〔一翦梅〕〔意難忘〕〔薄倖〕〔生查子〕〔于飛樂〕〔步蟾宮〕

〔滿江紅〕〔上林春〕〔滿園春〕（以上南呂引子）〔賀新郎〕〔賀新郎衰女冠子〕

〔解連環〕〔引駕行〕〔竹馬兒〕〔繡帶兒〕〔瑣窗寒〕〔阮郎歸〕〔浣溪

沙〕〔五更轉〕〔滿園春〕〔八寶妝〕（以上南呂過曲）〔賀新郎〕〔木蘭花〕

〔烏夜啼〕（以上南呂慢詞）〔絳都春〕〔疎影〕〔瑞雲濃〕〔女冠子〕〔點絳唇〕

〔傳言玉女〕〔西地錦〕〔玉漏遲〕（以上黃鐘引子〕〔絳都春序〕〔畫眉序〕

〔滴滴金〕 〔雙聲子〕 〔歸朝歡〕 〔春雲怨〕 〔玉漏遲序〕 〔傳言玉女〕 〔侍香金童〕 〔天仙子〕（以上黃鐘過曲）

〔祝英臺近〕（以上越調引子）

〔三臺令〕

〔二郎神慢十二時〕（以上商調引子）

〔二郎神〕 〔集賢賓〕 〔鶯啼序〕 〔黃鶯兒〕（以上商調過曲）

〔永遇樂〕 〔熙州三臺〕 〔解連環〕（以上商調慢詞）

〔真珠簾〕 〔花心動〕 〔謁金門〕 〔惜奴嬌〕 〔寶鼎現〕

〔海棠春〕 〔夜行船〕 〔賀聖朝〕 〔秋蕊香〕 〔梅花引〕（以上雙調引子）

〔畫錦堂〕 〔紅林檎〕 〔醉公子〕（以上雙調過曲）

〔柳梢青〕 〔夜行船序〕 〔惜奴嬌〕 〔品令〕 〔豆葉黃〕 〔字字雙〕 〔玉交枝〕 〔玉抱肚〕 〔川撥棹〕（以上仙呂入雙調過曲）

（以上雙調慢詞）

〔帝臺春〕（附錄引子）

〔鶴沖天〕 〔疎影〕（以上附錄過曲）

〔浪淘沙〕 〔霜天曉角〕 〔金蕉葉〕 〔杏花天〕 〔澆地遊〕

〔鳳凰閣〕 〔高陽臺〕 〔憶秦娥〕 〔逍遙樂〕 〔擊梧桐〕

〔滿園春〕 〔高陽臺〕 〔集賢賓〕

〔驟雨打新荷〕（小石調近詞）

〔風入松慢〕

〔柳搖金〕 〔月上海棠〕

〔紅林檎〕 〔泛蘭舟〕

出於金諸宮調者十三：

〔勝葫蘆〕 〔美中美〕（以上仙呂過曲） 〔石榴花〕 〔古輪臺〕 〔鶻打兔〕 〔麻婆子〕 〔茶蘼香傍拍〕（以上中呂過曲）

〔一枝花〕 〔南呂引子〕 〔出隊子〕 〔神仗兒〕

〔啄木兒〕　〔刮地風〕（以上黃鐘過曲）　〔山麻稭〕（越調過曲）

出於南宋唱賺者十：

〔賺〕　〔薄媚賺〕（以上仙呂近詞）　〔賺〕　〔黃鐘賺〕（以上正宮過曲）　〔大石過曲〕　〔本宮賺〕　〔梁州賺〕（以上南呂過曲）　〔賺〕（南呂近詞）　〔本宮賺〕　〔越調過曲〕　〔入賺〕（越調近詞）

同於元雜劇曲名者十有三：

〔青哥兒〕（仙呂過曲）　〔四邊靜〕（正宮過曲）　〔紅繡鞋〕　〔紅芍藥〕（以上中呂過曲）　〔紅衫兒〕（南呂過曲）　〔水仙子〕（黃鐘過曲）　〔禿廝兒〕　〔梅花酒〕（以上越調過曲）　〔綿搭絮〕（越調近詞）　〔梧葉兒〕（商調過曲）　〔五供養〕（雙調過曲）　〔沈醉東風〕　〔雁兒落〕　〔步步嬌〕（以上仙呂入雙調過曲）　〔貨郎兒〕（附錄過曲）

其有出於古詞曲所未見，而可知其出於古者，如左：

〔紫蘇丸〕（仙呂過曲）。《事物紀原》（卷九）吟叫條：「嘉佑末，仁宗上仙，四海過密，故市井初有叫果子之戲，蓋自至和嘉佑之間，叫『紫蘇丸』，洎樂工杜人經十叫子始也。京師凡買一物，必有聲韻，其吟哦俱不同；故市人採其聲調，間以辭章，以為戲曲也。」則《紫蘇丸》，乃北宋叫聲之遺，南宋賺詞中猶有此曲。

〔好女兒〕　〔縷縷金〕，〔越恁好〕，（均中呂過曲）均見南宋賺詞。

〔耍鮑老〕（中呂過曲）　又（黃鐘過曲）　〔鮑老催〕（黃鐘過曲），見第八章鮑老兒條。

〔合生〕（中呂過曲）

〔杵歌〕（中呂過曲）　〔園林杵歌〕（越調過曲），《事物紀原》（卷九）有杵歌一條。又《武林舊事》（卷二）舞隊中有男女杵歌。

〔大迓鼓〕（南呂過曲）

〔劉袞〕（南呂過曲）　〔山東劉袞〕（仙呂入雙調過曲），《武林舊事》（卷四）雜劇三甲，

六、元代的傳奇　　123

內中只應一甲五人，內有次淨劉袞。又（卷二）舞隊中有劉袞，又金院本名目中有《調劉袞》一本。

〔太平歌〕（黃鐘過曲）　南宋宮本雜劇段，《錢手帕纏》，下註小字《太平歌》。

〔蠻牌令〕（越調過曲）

〔四國朝〕（雙調引子）

〔破金歌〕（仙呂入雙調過曲）　此詞云破金，必南宋所作。

〔中都俏〕（附錄過曲）　金以燕京為中都。元世祖至元元年又改燕京為中都，九年改大都，則此為金人或元初遺曲也。

以上十八章。其為古曲或自古曲出，蓋無可疑，此外想尚不少。總而計之，則南曲五百四十三章中，出於古典者凡二百六十章，幾當全數之半；而北曲之出於古曲者，不過舉其三分之一，可知南曲淵源之古也。所以就淵源說，南曲是決不晚於北曲的。

中國戲劇概論　124

琵琶記傳奇

《琵琶記傳奇》的作者高明，字則誠。浙江瑞安人。蔣一葵《堯山堂外紀》上說：「高拭，字則成作《琵琶記》者。或謂方谷真，據慶元時，有高明者，避地鄞之櫟社，以詞曲自娛。——案高明，溫州瑞安人，以春秋中至正乙酉第，其字則誠，非則成也。或曰，二人同時同郡，字又同音，遂誤耳。」的確，有很多的人把高明當作了高拭。王元美《藝苑巵言》就說：「南曲高拭，遂掩前後，」這實在是一個錯誤。則誠是元末至正五年的進士，此書當成功在五年前。《留青日札》上說：「高皇帝微時，嘗奇此戲。」明太祖起兵，在至正十二年閏三月，此記之作，必在十二年之前，《日札》上又說：「初，東嘉以伯喈為不忠不孝，夢伯喈謂之曰，公能易我為全忠全孝，當有以報公。遂以全忠全孝易之。東嘉後果發解。」據此，此記作成，必在中進士第以前。那麼《琵琶記》的完成，自然不是至正五年以後的事了。琵琶記的取名，有人說則誠完全是諷刺王四的，王四是他的朋友，登第後，棄其妻而贅於太師不花家，故用琵琶二字，暗含四個王字。元人呼牛為不花，所以謂之牛太師。像這樣穿鑿的話，是最不可信的。這一段故事，且作一個簡略的敘述如次：

蔡邕與趙五娘結婚了兩個月，父親要他上京應舉，他不得不去。到京以後，果然中了狀元。而當時的一位牛太師要招他作個女婿，他不肯，上表求歸。但太師請天子主婚，不准他的假。他只得勉強的與牛女配合。這時，他家中，自他一出來，日漸窮迫。趙五娘侍奉二老，自己只能吃糠。

不幸二老相繼而死，五娘剪髮營葬，用麻裙包土築墳。於是背一面琵琶和翁姑的真容，入京尋夫去了。既到牛府，與牛小姐相見，遂留居府中。蔡邕回府，牛小姐告訴一切，邕知父母俱亡，哭著要見五娘。他們又回家去掃墓，此後牛小姐，趙五娘同度其安樂生活，全劇於是告終了。

姚福《青溪暇筆》云：「明太祖嘗聞則誠名，遣使徵辟不就。太祖嘗云，五經四書，如五穀不可缺，《琵琶記》如珍羞百味，富貴家其可無邪？」可見《琵琶記》這二十四齣的一部傳奇，是如何的為當時所愛重了。王國維論《琵琶》的文章，說他「獨鑄偉詞，其佳處殆兼南北之勝。」趙五娘吃糠的一節，文字是如何的動人，如：

（商調過曲）（山坡羊）（旦）亂荒荒不豐稔的年歲，遠迢迢不回來的夫婿，急煎煎不耐煩的二親，軟怯怯不濟事的孤身體。衣典盡寸絲不掛體，幾番拚死了奴身已，爭奈沒主公婆教誰看取。思之，虛飄命怎期。難捱，實丕丕災共危。

（前腔）滴溜溜難窮盡的珠淚，亂紛紛寬解的愁緒，骨崖崖難扶持的病身，戰兢兢難捱過的時和歲。這糠，我待不吃你呵，教奴怎忍饑？我待吃你呵，教奴怎生吃？思量起來，不如奴先死，圖得不知親死時。思之虛飄飄命怎期，難捱，實丕丕災共危。

（雙調過曲）（孝順歌）（旦）「嘔得我肝腸痛，珠淚垂。喉嚨尚兀自牢嗄住。糠那，你遭礱被

椿杵，篩你簸揚你，吃盡控持，好似奴家身狼狽，千辛萬苦皆經歷！苦人吃著苦滋味！兩苦相逢，可知道欲吞不去。」

（前腔）（旦）「糠和米本是相依倚，被簸揚作兩處飛。一貴與一賤，好似奴家與夫婿，終無見期。丈夫便是米呵，米在他方沒處尋！奴家便似糠呵，怎的把糠來救得人饑餒？好似兒夫出去，怎的教奴供膳得公婆甘旨？」

（前腔）（旦）「思量我生無益，死又值甚底？不如忍饑死了為怨鬼。只一件公婆老年紀，靠奴家相依倚，只得苟活片時。片時苟活雖容易，到底日久也難相聚，漫把糠來相比。這糠尚兀自有人吃，奴家的骨頭，知他埋在何處？」

相傳則誠填詞，案上所燒雙燭，填至喫糠一齣，兩支燭光交而為一。吳舒鳧《長生殿傳奇》也說到「則誠 居櫟社沈氏樓，清夜案歌，几上蠟炬二枚，光交為一，因名其樓曰瑞光。」雖然是近於神話，但於此也可知《琵琶記》所博得的聲譽了。《琵琶記》的譯本，是出於法人 M. Bazin 之手。名為：L. Histoire du Luh（1841）。元明的傳奇，只有《琵琶記》是流傳海外的。

《荊》，《劉》，《拜》，《殺》，四大傳奇

《荊釵記》，清高奕《傳奇品》上說，是元柯丹邱所作。黃文暘《曲海》，也是如此說的。王國維《曲錄》，卻作明寧獻王撰。徐渭《南詞敘錄》說有兩個本子，一是宋元間無名氏的舊篇，一是明李景雲撰。想來總是元末明初的作品。《荊釵記》的故事，是敘述王十朋與錢玉蓮訂婚約，以荊釵為聘禮。

時有富人孫汝權見玉蓮貌美，欲娶之。她的繼母與姑母成婚。十朋入京赴試，他的母親與玉蓮同住岳家，他中了狀元，萬俟丞相欲招他為婿，他也不從。汝權正在京，改寫十朋家信，說已娶萬俟女，要休玉蓮。玉蓮於是投江自殺。又為錢安撫救起，改為女兒，同赴福建任。十朋聞玉蓮死訊，異常悲痛，萬俟丞相因他不肯就婚，遂將他改調廣東潮陽僉判。饒州本缺，換了一位王士宏。玉蓮請錢安撫派人到饒州打聽十朋消息。回來人說王僉判死了（把士宏誤作十朋）。後來十朋升任吉安，安撫要將玉蓮嫁他，他不肯。經了好些波折，十朋才同玉蓮重圓了。此段故事，據《歐江佚志》說，是宋時史浩門客，造以誣王十朋和孫汝權的。《荊釵記》文章頗能動人。王國維評他「近俗而時動人。」如第十三齣「時祀，」就非常之好。

（沽美酒）「紙錢飄，蝴蝶飛，紙錢飄，蝴蝶飛。血淚染，杜鵑啼，睹物傷情越慘悽。靈魂恁自知，靈魂恁自知。俺不是負心的，負心的隨著燈滅！花謝有芳菲時節，月缺有團圓之夜；我呵，徒然間早起晚寐，想伊念伊。妻，要相逢，除非是夢兒裏，再成婚契！」

（尾聲）「昏昏默默歸何處？哽哽咽咽思念你，直上姮娥宮殿裏。」

劉是《白兔記》，因為敘述劉知遠的故事，這是與劉知遠諸宮調同一題材的。說劉知遠被繼父逐了，飄遊於外，被李文奎招回家去。文奎有二子洪一，洪信；一女，三娘。一天，他見知遠晝臥，火光透天，知他將來必大貴，就把三娘嫁他。文奎死後，洪一逐知遠，又逼寫休書。他為守瓜園，得了石匣裝的頭盔衣甲，兵書寶劍。他就別妻出去，建立功業。三娘在家，受不盡兄嫂磨折，不久，生下一子，名咬臍郎。兄嫂要害其子，三娘偷偷的託賣老嫗去，送與知遠。知遠這時又娶了岳氏，便留孩子下來。後來，知遠討賊立功，封九州安撫使，咬臍郎已長大，出外遊獵，因趕白兔，到沙陀村，遇了三娘。後來知遠接她去了。又把兄嫂追住，並且取香油麻布，點了通天燭。劇情便止於此。這劇作者也難考出，大約也是元末明初的作品。其文辭之樸質，為四大傳奇之最。想來未必出於文人之手的。

（一枝花）「昔日做朝內官，今日做山中寇。俺只為朝中奸詐多，有功的恨殺為仇，殺功的即便封侯，因此上撇了名鎖利勾。」（見第二十五齣）

（江兒水）「那日因遊獵，見村中一婦人，滿懷心事從頭訴，裙布釵荊慘悽楚。蓬頭跣足身落薄，卻元來親娘生母。爹爹，你負義辜恩，全不念糟糠之婦。」（見第三十二齣）

《拜月亭》是施惠作。惠字君美，杭州人。《錄鬼簿》上說他：「居吳山城隍廟前，以坐賈為業。

——每承接款，多有高論。詩酒之暇，惟以填詞和曲為事，有《古今砌話》，亦成一集，其好事也如

此。」這段故事，是這樣的：蔣世隆與妹瑞蓮，在家讀書。當時蒙古侵略金人。金臣陀滿海牙主不遷

都，以其兒子興福禦敵；大臣聶賈主遷都避元之鋒。金主信聶賈，殺陀滿海牙。興福避難，一日，入蔣

氏園中，世隆知其故，遂和他拜了弟兄。興福過一山，為盜所推，作了頭領。尚書王鎮，奉命緝盜。

有一女，名瑞蘭。此時金正遷都，各處大亂，蔣世隆與瑞蘭，以及瑞蘭母女都飄流奔走，世隆失散了妹

妹，瑞蘭失散了母親。世隆叫著瑞蓮，偏遇了瑞蘭，假作夫婦，同路走。王母叫著瑞蘭，偏遇了瑞

蓮，認了母女，也一路逃了。世隆二人過一山，為盜捉去；盜魁正是興福。贈金作別，到了一家旅舍，

正式成了婚。世隆忽生了病，王鎮剛經過此地，聽瑞蘭說婚事，大怒，強迫瑞蘭跟他回去。鎮到官驛，

遇到了妻子和瑞蓮。後來，元軍已退，金庭赦免諸罪，舉行貢舉，興福約了世隆，各中了文武狀元。鎮

奉旨招兩狀元為婿。那知世隆與瑞蘭俱不從命。鎮請世隆到府中宴會，認了妹妹，又說明瞭一切，才與

瑞蘭重圓。一班人批評，《拜月亭》是四傳奇中最出色的，且高出《琵琶記》。但王國維以為《拜月

亭》的佳處，都出於以卿的《閨怨佳人拜月亭》。實則他的文章，很有好的。如《萍跡偶合》中……

（銷金帳）「黃昏悄悄助冷風兒起。想今朝，思向日，曾對這般時節，這般天氣。羊羔美酒，銷

金帳裏。兵亂人荒，遠遠離鄉裏。如今怎生，怎生街頭上睡！」

（前腔）「初更鼓打，哽咽寒角吹，滿懷愁分付與誰？遭逢這般磨折，這般離別，鐵心腸打開，打開鷺狐鳳隻，我這裏恓惶，他那裏難存濟。翻覆，怎生，怎生獨自睡！」

（前腔）「鼕鼕二鼓，敗葉敲窗紙，響撲簌聒悶耳。誰楚這般蕭索，這般芩寂，骨肉到此，伊東我西去。又無門住，又無依倚。傷心，怎生，怎生街頭上睡！」

《殺狗記》，是徐畹作。畹字仲由，淳安人，明洪武初徵秀才。有《巢松閣集》。他自己說：「吾詩文未足品藻，惟傳奇詞曲，不多讓故人。」《殺狗記》是據蕭德祥《殺狗勸夫》而作，吳瞿安先生頗懷疑此劇出於仲由之手的。他說：「余嘗讀其小令曲滿庭芳，──語之俊雅，雖東籬小山，亦未多遜，不知所作傳奇，何以醜劣乃爾。或者《殺狗》久已失傳，後人偽託仲由之作，屬入歌場中耳。」這很是一個疑問。現在且把這個故事，簡單的敘述一下。孫華與結拜兄弟柳龍卿、胡子傳二人，日耽酒色。華弟孫榮，勤謹好學，不為柳胡所喜，被華驅逐出去。榮初在旅店借居，金盡，窮途無路，遂乞食為生。雪夜，華醉歸，臥雪中幾凍死。榮看見了，救醒，送回家中。華見榮，不獨不感，且打罵不已。華妻楊月真，屢諫不聽。清明節，有老僕藉掃墓機會，又勸華，華更恨榮。後來楊氏出一計策：買了一隻狗，殺死了，穿上人的衣服，乘夜放在家門口。華這夜又醉歸，踏狗上，滿身染了血，以為一個死人，驚得無計可施。去找柳胡，柳胡畏罪不來，於是楊氏勸華招榮。榮來，慨然自任，自將屍體背去埋了。華才感榮之至誠，招他回家。不再和胡柳往來。胡柳怨恨，想報復，把孫華殺人事告到官，裁判下來，真相大明，胡柳以誣告得罪，而孫榮之悌，楊氏之義，都與以表彰。文如：

（宜春令）「心間事難推索，我官人作事全不知錯。存心不善，結交非義謀兇惡。更不思手足之

親，把骨肉埋在溝壑。嚇得人戰戰競競，撲簌簌淚珠偷落。」（見第二十五齣）

這樣樸質的文筆，當然不能如《拜月》、《琵琶》之受人的欣賞。但四大傳奇畢竟還是齊名的。在

《鴛鴦縧傳奇》，第二十齣上，有一支《小桃紅》曲詞說到這四部傳奇，道：「古曲到今朝，『拜』和

『荊』狗尾貂。『劉』和『殺』無人曉也。四大家分建旗旄，俟知音示爾曹。」

此外元傳奇，還有一鱗一爪，我們可以看見。據鈕少雅所刻《牡丹亭》中，考訂的地方，曾引在元

人南戲，如：

元柳耆卿傳奇引曲云：

（小蓬萊）古道西風瘦馬，瓜期緊，行色奔波。青山萬疊，白雲萬里，回首天涯。

（柳耆卿傳奇）徐渭《南詞敘錄》亦記載的。而未言何代，得此可證明為元人作。

元《王瑩玉傳奇》引曲云：

（朝元歌十至十四）齊唱采菱歌，同攀攀露荷，廝並嬌娥，照影蒼波。雙雙俊也，伊共我。

（《王瑩玉傳奇》，各曲籍未見其名。少雅引此云：是元傳奇。所引朝元歌只此數句，以上之句

未引）

元楊實《錦香囊傳奇》引曲云：

（稱人心）翻思向日孤軒，旅懷縈繫。良宵永倦，聽漏遲。擁單衾欹半枕，輾轉無寐。誰知道今日相逢，何嘗如魚得水！（換頭）論歡娛能有幾？忒破體，被爹娘百端罵詈。告娘行休歎息，姻緣不至，休得唱分別，佳詞聒得我情懷戚戚。

（楊實《錦香囊》之名，各曲籍亦未見載。）

鈕氏所引的，還有《王祥》、《王十明》、《陳光蕊》、《古西廂》諸傳奇，但未言朝代，所以此處無從提及。但元代的傳奇，在此處已可窺見其一斑了。

本章參考書目

徐渭《南詞敘錄》（《讀曲叢刊》，曲苑本）

高明《琵琶記》（《六十種曲》本，暖紅室本，坊間石印本）《荊釵記》、《白兔記》、《拜月亭》、《殺狗記》
（《六十種曲》本，暖紅室本）。

王國維《宋元戲曲史》（第十四十五兩章）

許之衡《戲曲史》（元之戲曲及諸曲家略史章）

青木正兒《支那近世戲曲史》（第一編第三四兩章）

盧前《曲話叢鈔》

七、明代的雜劇

明代初年的雜劇家

　　有人說元代是雜劇的時代，而明代是傳奇的時代了。其實這句話不盡可信的。如何的不可信？我們可以以事實來證明。現在從明的初年說起，明初與元末，實在不易分畫得明白。據《太和正音譜》所舉明初十六家，有許多就是生於元末的。這十六人是王子一、劉東生、谷子敬、湯舜民、楊景言（言一作賢）、賈仲名、楊文奎、王文昌、藍楚芳、陳克明、李唐賓、穆仲義、蘇復之、楊彥華、夏均政、唐以初。《正音譜》是著於洪武三十一年，這十六家當然不全是明代生出來的人。在賈仲名的《續錄鬼簿》上記載這同時的作家很不少。向來我們以為沒有什麼材料，可以考證這班作家的；現在有了此書，已足彌其缺憾了。賈仲名的時代，恰好上接至正，下到永樂。他是山東人，工吟詠。在燕王時，仲名與湯舜民、楊景言都受其寵遇。仲名後來遷居蘭陵，自號雲水散人。所作雜劇共十四種，現存只《荊楚臣重對

玉梳記》、《鐵拐李度金童玉女》、《蕭淑蘭情寄菩薩蠻》（這三種皆見《元曲選》）、《呂洞賓桃柳升仙夢》（見《古名家雜劇》）四種而已。王子一，又作汪元亨，所作雜劇，現存《劉晨阮肇桃源洞》一種。劉東生名兌。曾有《月下老世間配偶》之作。賈仲名以為「極為駢儷，傳誦人口，」可是現在已無從得見。現在所可見的，是他的《金童玉女嬌紅記》。《嬌紅記》本於元清江宋梅洞所作同名的說部。在這部雜劇中，把申生與嬌娘的戀愛，寫得深切極了。谷子敬，金陵人。樞密院掾史。知醫明易，所作雜劇五種，只存下《呂洞賓三度城南柳》。此劇與仲名的《鐵拐李》，同是染上一些道教的色彩。湯舜民，名式，一作咸，象山人，號菊莊，曾補象山縣吏。所作雜劇已失傳了。楊文奎，《正譜》評他的詞「如匡廬疊翠，」所作雜劇有四種，現存於《元曲選》中者，只有《翠紅鄉兒女兩團圓》一種。李唐賓，廣陵人。號玉壺道人。官淮南省宣使，所作只存《李雲英風送梧桐葉》一劇，在《元曲選》中。唐以初，名復，京口人。號冰壺道人。以後住金陵，吟詩，曉音律。所作雜劇有《陳子春四女爭夫》。現在也已失傳了。此外藍楚芳，當時有個蘭楚夢，西域人，我疑心就是他。與劉廷信在武昌唱和。一時有元白之目。不過他的雜劇，已不可知。楊彥華，名賁，滁陽宦族，自號春風道人。永樂初，為趙府記室。他的雜劇，也已不可考了。所謂明初十六家者，我們所可知道的如此。其中也有以傳奇名者，如蘇復之；散曲名者，如陳克明；此處都不再敘述。據《續錄鬼簿》所要補入的，還有丁埜夫，西域人。朱經，字仲誼，隴人。金文質，湖州人。陳伯將，無錫人。這幾位所作雜劇我們連題目都不知道的。

兩宗室

其次，比較要慎重提出的，是兩位王爺：一，寧獻王朱權。他是太祖第十六子。洪武間就封大寧。永樂，改封南昌。涵虛子，丹邱先生，臞仙，都是他的別號。所作雜劇有十二種，可惜連一種，到現在我們都不能見到。其一，是周憲王朱有燉。他是周定王長子，洪熙元年襲封，景泰三年死的（1377-1452）。所作雜劇，總名是《誠齋樂府》。原刊本現在藏在長洲吳氏的，有二十二種之多。北平圖書館藏的，有二十五種。董氏誦芬室所印《雜劇十段錦》中，有八本，是有燉之作。現存合計是三十一種。

據《百川書志》。著錄《誠齋》三十一本，名目與現存相同，這是多麼可喜的事！在《列朝詩集》說到《誠齋》諸作：「音律諧美，流傳內府，至今中原弦索多用之。李夢陽《汴中元宵絕句》曰：中山孺子倚新妝，趙女燕姬總擅場。齊唱憲王新樂府，金梁橋外月如霜。」可見當時的盛況。鄭振鐸君，據北平藏本各劇序文上，考出他所作劇的先後。我且排列如次：

永樂二年　作《張天師明斷辰勾月》

四年　作《甄月娥春風慶朔堂》

六年　作《惠禪師三度小桃紅》

《神后山秋獮得騶虞》

十四年　作《關雲長義勇辭金》

二十年　作《李妙清花裏識真如》

宣德四年　作《群仙慶壽蟠桃會》

五年　作《洛陽風月牡丹仙》

六年　作《天香圃牡丹品》

《美因緣風月桃源景》

七年　作《瑤池會八仙慶壽》

《孟浩然踏雪尋梅》

八年　作《紫陽仙三度常椿壽》

《劉盼春守志香囊怨》

《趙貞姬身後團圓夢》

《黑旋風仗義疏財》

《豹子和尚自還俗》

九年　作《清河縣繼母大賢》

《東華仙三度十長生》

《十美人慶賞牡丹園》

十年　作《呂洞賓花月神仙會》

其餘的八種，序上未署年月，無從斷知其年代。日本青木君將《誠齋雜劇》，分為五類。第一是「道釋劇。」關於神仙度脫，慶壽之類的故事皆是。如《惠禪師》、《李妙清》、《紫陽仙》和《小天香半夜朝元》，都是度脫劇。如《瑤池會》、《蟠桃會》、《仙官慶會》、《得騶虞》等，是慶壽劇。如《張天師明斷辰勾月》，卻是女仙劇了。從「長壽」進步到「成仙不死，」所以這一類的戲劇，就是為表示這願望而產生了。第二是「妓女劇。」以妓女作對象，用來描寫調情的事。如《劉盼春守志香囊怨》、《李亞仙花酒曲江池》、《美姻緣風月桃源景》、《宣平巷劉金兒復落娼》、《甄月娥春風慶朔堂》、《蘭紅葉從良煙花夢》，都是代表這一類的。寫這類故事，往往落入一個呆板的公式去。這公式是：一個妓女愛上一個秀才，兩人恩愛非常；忽然有一個富豪要奪此妓，假母為財帛而同意，將逐秀才。逼妓女歸富豪，妓女不肯，經過許多困難，仍然與這秀才團圓了事。這類「妓女劇，」大都不出此式範圍。其中以《香囊怨》為最傑出，因為不以團圓了事，所以含有淒豔的悲劇底味兒。《香囊怨》是敘開封妓女劉盼春和周恭的故事。周恭與她相愛，有鹽商陸源要想奪她去。半年之後，周父知道了，不准周恭出外。因為經濟的壓迫，她在各處賣唱，周恭知道了，偷偷地寄一封情書，附一闋詞寄給她。她珍重的把它放到香囊中，旦夕不離。最後假母因窮得無賴，逼她嫁陸源。於是她自經而死。周恭聞信前往，見火葬時，獨香囊不被燒去，信詞都在裏面。從此周恭便立志不娶了。能這樣打破公式的收場，所以異乎其他諸作。在《桃源景》

正統四年　作　《河嵩神靈芝慶壽》

《南極星度脫海棠仙》

七、明代的雜劇

139

一戲，插入些蒙古人，作蒙古語，唱蒙古歌；也是有特殊情調的一幕。三是「牡丹劇。」指《洛陽風月牡丹仙》、《天香圃牡丹品》、《十美人慶賞牡丹園》等而言。想來，這些雜劇是供賞花讌飲用的。劇情都簡單，而以歌舞為主，《牡丹仙》一劇，因歐陽修《洛陽牡丹記》一文而作，於是便以他為劇中主角，想來，這些雜劇是供賞花讌飲用的。

四是「節義劇，」如《清河縣繼母大賢》，如《趙貞姬身後團圓夢》，都是代表作。《繼母大賢》寫異母兄弟王謙王義的故事。後母以前母所生子王謙孝悌正直，而自己的兒子王義殺人，於是便欲為王謙洗雪，於是為官所感動，申告上司，表彰母德。《團圓夢》寫的趙官保殉其父母指腹所定之未婚夫錢鎖兒，後來東嶽神感兩人的情義。使兩人在死後團圓。這類雜劇，便是提倡節與義的。五是「水滸劇，」如《黑旋風仗義疏財》，如《豹子和尚自還俗》，寫的梁山泊上人物，故名「水滸劇，」但是這兩個故事並不見於現在所流傳的小說《水滸傳》上。《仗義疏財》，是說一位趙都巡要奪劉撇古的女兒，被李逵、燕青見了，救了撇古。後來趙都巡又到劉家村來，李逵便妝了新娘，嫁過去。把趙都巡全家殺得落花流水。一直敘到張叔夜招安宋江為止。《豹子和尚》是魯智深的故事。他被宋江打了四十大板，氣得再在清靜寺出家為僧。宋江教李逵勸他還俗，不肯。叫智深妻子去勸，也不肯。最後叫人去打他母親，他一憤而破戒打人；於是才回山寨。此劇極生動可愛。六是零星諸作，如《關雲長義勇辭金》，寫關羽離曹而去的故事。如《攔判官喬斷鬼》，是敘徐行的古畫，被裱畫師佔有，行幽憤而死；後來陰府判官為之伸冤，將裱畫師下地獄。此劇說三教源流，和論畫法的地方，頗有趣味。如《孟浩然踏雪尋梅》，是用李太白來陪著浩然，詠詩爭長，以破向日「白也詩無敵」之舊說的。他如《漢相如獻賦題橋》，寫司馬相如卓文君故事。第一折文君夜奔，第二折兩人成婚，第三折，文君當壚，相如應試，文君送至升仙橋，相如賦詩橋

柱。第四折相如獻賦於武帝。此劇是合關漢卿、屈子敬《升仙橋相如題柱》雜劇而作。在《雜劇十段錦》中還有一篇《善知識苦海回頭》，向來也以為憲王之作，據周瑝《金陵瑣事》：「陳魯南有《善知識苦海回頭記》行於世。」松澤老泉《彙劇書目外集》，記四大史雜劇目錄：「《善知識苦海回頭記》，明陳石亭著。」原來陳魯南名沂，石亭也是他的別署。上元人，又自號小坡。正德進士，官太僕寺卿。《苦海回頭》，寫的是胡仲淵為丁謂所譖，貶到雷州。召還以後，辭官出家，成了正果。比較是有一點意義的故事。

北雜劇的殘餘

　　從朱有燉到陳沂，中間有六七十年。與陳沂同時的，還有幾家。陳鐸字大聲，金陵將家子，他是明代的一大散曲家。所作雜劇《花月妓雙偷納錦郎》、《鄭耆老義配好姻緣》二本，現在已佚去了。康海字德涵，號對山，武功人。弘治十五年狀元，授翰林院修撰。正德中，因為他與劉瑾交往，落職。他怎樣與劉瑾交往呢？為的李夢陽被瑾置諸獄，出片紙，曰：對山救我。瑾以海是同鄉狀元，頗以結交為榮，於是海去見瑾，救了夢陽，而海以此故，在瑾事敗時，便坐此削職為民了。夢陽並不幫助他，所以相傳《中山狼》一劇，即康海譏夢陽而作，在第三折中一支《天淨紗》道：

　　「俺為您扎了身軀，俺為您受了憂虞。剛把您殘生救取，早把俺十分飽覷，這瘦形骸打點充鋪。」

充滿了憤怨的情緒，尤其是第四折末尾一支《太平令》：

「怪不得那私恩小惠，卻教人便叫揚疾；若沒有個天公算計，險些兒被么魔得意。俺只索含悲忍氣，從今後見機莫癡。呀，把這負心的『中山狼』做傍州例。」

更可以看出他的倖倖之意來。他罷官三十年，卒於嘉靖十九年，年六十六。在另一方面，這《中山狼》故事，是有世界性的，印度、高麗都這樣的傳說，不過施恩之人，非皆東郭先生，負恩之獸，非皆狼而已。鄭振鐸君曾列一表（見《小說月報・中國文學研究號外》），如下。這故事極普遍，不勞再贅及表了。

《中山狼》院本是王九思作。九思字敬夫，號渼陂，鄠縣人。弘治內辰進士，授檢討。他因為交劉瑾，遷升高位。瑾敗以後，降壽州同知。勒致仕。歸家以後，以厚貲募國工，杜門學唱數年，盡其技以出。他是與康海同負盛名的。這一部《中山狼》只有一折，雜劇從此就看出轉變的痕跡來了。他另有《杜子美沽酒遊春》一本，《盛明雜劇》作《曲江春》。敘杜工部遊曲江，在賈婆婆酒店中遇見衛太郎，為著罵李白杜甫的詩，二人爭執起來。賈婆婆驅杜工部出門，典衣沽酒，另在一家店中遇岑參，約遊渼陂。翌日，至釣魚臺，正遇丞相房琯來迎，時工部陞為翰林學士。大家欲敬賀，而工部有隱居之志。相傳此劇譏李西涯而作。罵杜甫即所以罵西涯。有人說九思貶後所以不復起用，即為此劇故。其曲中如：「三三兩兩廝搬弄，管什麼皂白青紅。把一個商伯夷生扭做虞四凶。兀的不笑殺了懵懂，怒殺了天公。」以及「甘心兒不聽景陽鐘，」都是憤激不平之氣。到了這時，北劇已漸漸衰落，王驥德說，金

中國戲劇概論　142

元之北詞，其法今復不能悉傳。可見當時北劇之凌替，原來北劇南戲，相對而稱，雜劇當然不必說明北字，然而此非其時了。沈德符《顧曲雜言》說得好：「嘉隆間，度曲知音者有松江何元朗，蓄家僮習唱，一時優人俱避舍。以所唱俱北詞，尚得金元遺風。予幼時猶見老樂工二三人，其歌童也，俱善弦索，今絕響矣。何又教女鬟數人，俱善北曲，為南教坊頓仁所賞。頓曾隨武宗入京，盡傳北方遺音，獨步東南。暮年流落，無復知其技者，正如李龜年江南晚景。其論曲，謂南曲簫管，謂之唱調，不入弦索，

故事來源	施恩的人	忘恩的獸	獸所遇之困厄	初次遇見之二或三物	最後遇見之人可物
中山狼傳及中山狼雜劇	東郭先生	狼	趙簡子打獵	牛，杏樹	杖藜老子
中山狼院本	東郭先生	狼	趙簡子打獵	牛，杏樹	土地神
列那狐的歷史（文基譯本）	人	蛇	落於網中	烏鴉，熊與狼	狐
Steele的潘約故事	婆羅門	虎	落於陷阱中	Pipae樹，水牛	豹兒
西伯利亞的故事	Kirghiz	蛇	鶴的捉食	牛，榆樹	狐
高麗的神仙故事Griffin	和尚	虎	落於陷阱中	大樹，石神	青蛙
Asbjornsen&Moe的挪威的民間故事	龍		被壓於大石下	狗，馬	狐

不可入譜。近日沈吏部所訂《南九宮譜》盛行，而《北九宮譜》反無人閱，亦無人知矣。」又：「自吳人重南曲，皆祖崑山魏良輔，而北詞幾廢。今惟金陵尚存此調。然北派亦不同，有金陵，有汴梁，有雲中，而吳中以北曲擅場者，僅見張野塘一人。故壽州產也。亦與金陵小有異同處。頃甲辰年，馬四娘以生平不識金閶為恨。因挈其家女郎十五六人來吳中，唱《北西廂》全本。其中有巧孫者，故馬氏粗婢，貌甚醜，而聲遏雲。於北曲關捩竅妙處，備得真傳，為一時獨步。他姬曾不得其十一也。四娘還里中，即病亡。諸妓星散。巧孫亦去為市媼，不理歌譜矣。今南教坊有傅壽者，字靈修，工北曲，其親生父家傳誓不教一人，壽亦豪爽，談笑傾座，若壽復嫁去，北曲真同廣陵散矣。」可見北曲之寥落，所以這時的劇作，俱染南風。即如折數，此時多者至七八折，少者至一折。雜劇原來一本敘一事，或合數本敘一事；從沒有四折之中分敘述四事的，而此時也有了「楔子」在此時變成傳奇的「副末開場」樣子了。在王驥德《曲律》卷四，有幾句話，說得很明白。他道：「余昔譜《罵后》劇，曲用北調而白不純用北體，為南人設也。已為《離魂》，並用南調。鬱藍生謂自爾作祖，當一變劇體。後為穆考功作《救友》。又於燕中作《雙鬟》及《招魂》二劇，悉用南體，知北劇之不復行於今日也。」原來在北劇唱曲，四折是每一個主角唱的，到這時候，因受南戲的影響，唱的角色，自由多了。在題材上，又不像專門寫包龍圖、李逵、鄭元和、尉遲恭之類民間的中心人物；而改寫文人所愛的故事，俾作劇者可以借劇中人以洩其自己的心志。於是北劇那種蒜酪之風，遂不可復。此後的雜劇，非復是以前所謂的雜劇了。

中國戲劇概論

144

徐渭及其四聲猿

　　在明代的雜劇中，有一怪傑。他在後來的雜劇上最重要。他是誰呢？就是山陰徐渭。渭字文清，一字文長，號青藤道士，天池山人，有時署田水月。他所作雜劇，名《四聲猿》，有全集附刻本，李告辰本，暖紅室本。胡宗憲督師浙江時，招致他入幕府，�掌書記。時胡氏有勢，一時將宦，莫敢仰視。渭以書生與相抗衡。戴敝烏巾，衣白布澣衣，非時闔門而入，長揖就座，奮袖縱談。幕中有事，急，召之不至，夜深開戟門以待。偵者還報，徐秀才方泥飲大醉，叫呶不可致，宗憲聞之，顧稱善。文長知兵，好奇計。宗憲餌王徐諸虜，用間鉤致，皆用文長說。及宗憲被殺，文長懼被禍，佯狂而去。後因殺繼室，坐罪論死，賴張元忭力救，才得免。卒年七十二。袁宏道《瓶花齋集》說到他：「文長放浪麴糵，恣情山水，走齊、魯、燕、趙之地，窮覽朔漠。其所見山奔海立，河起雲行，風鳴樹偃，幽谷大都，人物魚鳥，一切可驚可愕之狀，一一皆達之於詩。其胸中又有一段不可磨滅之氣，英雄失路，托足無門之悲。當其放意，平疇千里，偶爾幽峭，鬼路秋墳。善作書，筆意奔放如其詩，誠八法之散聖，字林之俠客也。間以其餘旁及花草竹石，皆超逸有致」。王驥德評他的雜劇道：「至吾師徐天池先生所為《四聲猿》而高華爽俊，穠麗奇偉，無所不有，稱詞人之極則，追躡元人。」又：「徐天池先生《四聲猿》，故是天地間一種奇絕文字。《木蘭》之北，與《黃崇嘏》之南，尤奇中之奇。先生居與余僅隔一垣。作時，每了一劇，輒呼過齋頭，朗歌一過，津津意得。余拈所警絕以復，則舉大白以釂，賞為知音。中《月明度柳翠》一劇，係先生早年

之筆。《木蘭》、《禰衡》得之新創。而《女狀元》則命余更覓一事，以足四聲之數，余舉楊用修所稱黃崇嘏《春桃記》為對。先生遂以春桃名嘏。今好事者以《女狀元》並余舊所譜《陳子高傳》稱為《男皇后》，並刻以傳，亦一的對，特余不敢與先生匹耳。先生好談詞曲，每右本色。於《西廂》《琵琶》皆有口授心解。獨不喜《玉玦》，目為板漢。先生逝矣，邈成千古。以方古人，則蘇長公其流哉。」又「山陰徐天池先生瑰瑋濃郁，超邁絕塵。《木蘭》、《崇嘏》二劇，刳腸嘔心，可泣神鬼，惜不多作。」（皆見《曲律》）而沈德符《顧曲雜言》有不滿之意，他說：「徐文長渭《四聲猿》盛行，然以詞家三尺律之，猶河漢也。」這未免太苛刻了。《狂鼓史漁陽三弄》，在《四聲猿》中，是一折的短劇。是說禰衡不久要上天作天官了，判官察幽，請他把當日擊鼓罵曹的事，實地演出來。其中《油葫蘆》、《天下樂》兩支曲文，最沈痛。

（油葫蘆）第一來逼獻帝遷都，又將伏后來殺。使鄧應去拿。唉，可憐那九重天子，救不得一渾家。帝道：后少不得你先行，咱也只在目下。更有那兩個兒又不是別樹上花，都總是姓劉的親骨血，在宮中長大。卻怎生把龍雛鳳種，做一甕鮓魚蝦。

（天下樂）有一個董貴人，是漢天子第二位美嬌娃。他該甚麼刑罰？你差也不差！你肚子裏又懷著兩三月小娃娃，既殺了他的娘，又連著胞一搭。把娘兒們兩口砍做血蝦蟆！

中國戲劇概論　146

《玉禪師翠鄉一夢》，是二折的雜劇。第一折，是妓女紅蓮去破玉通禪師的法體。第二折《玉通投胎去到柳宣教家做女兒》，名喚柳翠。也陷為娼妓，以報前仇。幸虧師兄月明和尚把她喚醒。在《湖墨雜記》上：「今俗傳《月明和尚度柳翠。》」就是這個故事了。二折末尾《收江南》一支，袁中郎評為「石破天驚，語語叫絕」的，真是絕世奇文。

〔收江南〕（旦）師兄，和你四十年好離別。（外）師弟，你一霎時做這場。（合）把奪舍投胎，不當燒一寸香。（旦）師兄，俺如今要將。（外）師弟，俺如今不將。（合）把要將不將，都一齊一放。（外）小臨安，顯出俺黑風波浪。（旦）潑紅蓮，露出俺粉糊粘糙。（合）柳家胎，漏出俺血團氣象。（此下外起旦接，一人一句。）（外）俺如今改腔換妝。俺如今變娼做娘。弟所為，替虎張窄羊。兄所為，把馬韁細韁。這滋味，蔗漿拌糖。那滋味，蒜秧擠薑。避炎途，趁太陽早涼。設計較，如海洋鬥量。再簸春白梁米糠。莫笑他郭郎袖長。精哈哈帝皇霸強。好糊塗，平良馬臧。英傑們，受降納疆。吉凶事，弔喪弄璋。任乖刺，嗜菖吃瘡。幹功德，掘塘救荒。佐朝堂，三綱一匡。顯家聲，金章玉璫。假配合，雲床月窗。真配合，鴛鴦鳳凰。頹行者，敲璫打梆。苦頭陀，柴扛硝房。這一切萬椿百忙。都只替無常背裝。捷機鋒刀槍鬥鎧，鈍根苗蜈蜋跳牆。肚疼的假孀，海虎張窄羊。兄所為，把馬韁細韁。報怨的幾章，鴟鴞。填幾座鵲潢寶扛。幾乎做鴇乘乃堂。費盡了啞倥妙方。才成就滾湯雪燙。兩兄弟一雙雁行。老達摩裹糧渡江。腳根踹蘆蔣葉黃。雲時到西方故鄉。依舊嚼果匡雁王。遙望見實幢法航。搬下了一囊，賊臟。交還他放光，洗腸。（合唱）呀，才好合著掌，回話祖師方丈。

七、明代的雜劇

147

《雌木蘭替父從軍》，也是二折的劇。本於古詩木蘭辭。劇中較詩的本事，略有增加。如擒賊，如

姓花名弧，如嫁王郎，都是以作者之意給她添上的，其收尾：

眼。」

「我做女兒則十七歲，做男兒倒十二年；經過了萬千瞧，那一個解雌雄辨，方信道辨雌雄的不靠

此又為後來吳偉業的「畢竟婦人家難決雌雄，則願那決雌雄的放出個男兒勇」之所本了。《女狀元辭凰得鳳》，是五折的劇。按《十國春秋》，黃崇嘏好男裝，以失火繫獄。邛州刺史周庠，愛其豐采，欲妻以女。崇嘏乃獻詩云：「幕府若容為坦腹，願天速變作男兒！」庠驚召問，乃黃使君之女。幼失父母，與老嫗同居。庠命攝司戶參軍，已而罷歸，不知所終。文長此劇欲把她變成狀元，後來嫁給周丞相的兒子。在《四聲猿》中此劇最少生氣，根本就是戲罷了。《四聲猿》之外，文長還有一本《歌代嘯》，較《四聲猿》本色得多。前有凡例七則，有云：「此曲以描寫諧謔為主，一切鄙談猥事，俱可入調，故無取乎雅言。」四句「正名」是：

沒處洩憤的，是冬瓜走去，拿瓠子出氣。

有心嫁禍的，是丈母牙疼，炙女婿腳跟。

眼迷曲直的，是張禿帽子，教李禿去戴。

胸橫人我的，是州官放火，禁百姓點燈。

借這每一句俗語，拍合一個故事。又以此四故事，用張李二和尚為中心，一氣將它聯貫起來，結構極趣。雖然間有斧鑿之痕，大體是很自然的。書前有袁石公的序：「《歌代嘯》不知誰作，大率描景十七，摛詞十三，而呼照曲折，字無虛設。又一皆本地風光，似欲直問王關之鼎，說者謂出自文長。」卷頭又題著「山陰徐文長撰。」想來出於文長，是無可疑議的。

明雜劇之總檢討

在文長以前的雜劇家，如楊慎之有《洞天元記》、《太和記》；李開先的《園林午夢》；汪道昆的《大雅堂雜劇》；梁辰魚的《紅線紅綃》，都應提及的。楊慎字用修，號升庵，新都人。官翰林院修撰。謫戍雲南三十多年，始終未召還。他所作雜劇，就是《宴清都洞天元記》一本，和《太和記》六本。《洞天元記》據《劇說》說，是敘的「形山道人收崑崙六賊事，所以闡明老氏之旨。」可惜已沒有傳本了。《太和記》，現在也不可得見。但知《太和記》是六本，一本四折，每折敘一事，共二十四事，按一年二十四節令排列的。呂天成《新傳奇品》，也著錄一種《太和記》：「每齣一事，似劇體，

按歲月，選佳事，裁制新異，詞調充雅，可謂滿意。」但此書作者是許潮。許潮所作，現存《盛明雜劇》中者，有《武陵春》、《蘭亭會》、《寫風情》、《午日吟》、《南樓月》、《赤壁遊》、《龍山宴》、《同申會》八種。想來或是《太和記》中短劇。惟沈編《盛明雜劇》二集於許作《武陵春》上，註了幾句：「弇州誚升庵多川調，不甚諧南北本腔。說者謂此論似出於妬。今特遴數劇以商之知音者。」《蘭亭會》下又直註升庵。大概當時把《太和記》就未分別明白，究是楊作，抑是許作：未能定奪。焦循為《割肉遺細君》劇，在《劇說》上說：「今得楊升庵所撰《太和記》，是折乃出其中。」足見楊氏本有此作。

「許氏，楊氏各有一《太和記》。」我們現在也只可如此說。李開先，是嘉靖八才子之一。所作雜劇，名《一笑散》。現存《園林午夢》一種。開先字伯華，號中麓。所藏曲籍，在當時稱第一，有「詞山曲海」之目。《列朝詩集》云：「伯華弱冠登朝，奉使銀夏，訪康得涵、王敬夫於武功，鄠杜之間。賦詩度曲，引滿稱壽。二公恨相見晚也。罷歸，置田產，蓄聲妓，徵歌度曲。為新聲小令，擪彈放歌，自謂馬東籬、張小山無以過也。為文一篇輒萬言，詩一韻輒百首，不循格律，詼諧調笑，信手放筆。所著詞多於文，文多於詩。又改定元人傳奇樂府數百卷；蒐集市井入豔詞，詩禪，對聯之屬，多流俗瑣碎，士大夫所不道者。嘗謂古來才士，不得乘時利用，非以樂事繫其心，往往發狂病死。今借此以坐銷歲月，暗老豪傑耳。」於此可知他是別有懷抱，故所作不能免「詞意浮淺」之譏了。汪道昆字伯玉，號南溟，歙縣人。除義烏知縣，歷襄陽知府，福建副使，按察使。擢右僉都御史，巡撫福建改郧陽，進右副都御史，巡撫湖廣，召拜兵部侍郎。與王世貞同時，為後五子之一。所作有《大雅堂雜劇》四種。又《太函集》，他的詩文頗不得好評。沈德符說：「汪文刻意摹古，僅有合處，至碑板記事之文，時援古語，以證今事，

中國戲劇概論

150

往往扞格不暢。其病大抵與歷下同。弇州晚年甚不服之。嘗云，余心服心陵之功，而口不敢言，以世所爭惡也；予心悱怀太函之文，而口不敢言，以世所爭好也。」錢謙益說：「伯玉名成之後，肆意縱筆，拖沓潦倒，而循聲者猶目之曰大家。於詩本無所解，沿襲士子末流，妄為大言欺世。」沈德符評他的雜劇也不好，他說：「北雜劇已為金元大手筆勝場，今人不復能措手。曾見汪太函四作，為《宋玉高唐夢》、《唐明皇七夕長生殿》、《范少伯游五湖》、《陳思王遇洛神》，都非當行。」按其中《七夕長生殿》應作《張京兆戲作遠山》，或者沈氏記錯了。四劇各一折，在律上完全不合此劇規例。有引子以未來開場；唱曲又不限主角一人，這是受南戲的影響。而且故事的趣味少，抒情成分多；實開文人案上之劇的先河。

梁辰魚是一大傳奇家，他卻也有兩種雜劇：《紅線女》及《紅綃》。這兩個故事，本於唐代「傳奇文，」至今還流行著。同時胡汝嘉另有一《紅線記》，可惜不傳了。汝嘉，字懋禮，號秋宇，金陵人。顧起元《客坐贅語》中說到「其《紅線》雜劇，大勝梁辰魚。」沈璟《屬玉堂十七種傳奇》、《十孝記》與《博笑記》，卻是雜劇的體裁。《十孝記》是每事一齣。「博笑」體與「十孝」類。沈自晉說：「《十孝記》係先詞隱作，如雜劇體十段。」實在以黃香、郭巨、緹縈、閔子、王祥、韓伯俞、薛包、張孝、張禮、徐庶等十人孝親故事，分敘成編的。顧大典又有《風教編》一種，也是雜劇合集。《列朝詩集》說：「副使家有諧賞園，清音閣亭池佳勝，妙解音律，自按紅牙度曲。今松陵多蓄聲伎，其遺風也。」呂天成說：「道行俊度獨超，逸才早貴，菁華綴元白之豔，瀟灑挾蘇黃之風。曲房姬侍如雲，清閣宮商和雪。」又：「《風教編》一記分四段，傚四節，趣味不長，然取其範世。」可惜其書不傳，不知所譜是何故事？原來沈采的《四節記》，是按四時景節，分作四劇的。卻開了明代雜劇的一個奇例。

與徐文長同時，或後於文長的劇作家也不少。如梅鼎祚的《崑崙奴》，與辰魚《紅綃》同劇材，皆本裴鉶之文，曲白駢整，據說文長曾經潤色過的。陳與郊，王陽最是能手，其昭君出塞一劇，是足與東籬《漢宮秋》相頡頏的。又《文姬入塞》，是因蔡琰《悲憤詩》及《胡笳十八拍》而發，說她棄了二子回中原來的故事，這是一折很出色的雜劇。我最愛它「鴛集御林春」末尾的二句：「明夜冷蕭蕭是風耶雨耶，教我娘兒怎寧貼。」別子的那一段情景，讀之令人酸鼻。《袁氏義犬》一劇，本《南史袁粲傳》。其事既雅，文亦足以副之。王衡，字辰玉，太倉人，錫爵之子。官翰林院編修。所作三劇：《鬱輪袍》、《真傀儡》、《葫蘆先生》。《鬱輪袍》是敘唐王維事。《真傀儡》劇下作綠野堂無名氏編，實則出辰玉手。敘宋杜衍事。《葫蘆先生》一名《沒奈何》，未見傳本。陳與郊《義犬》中插《沒奈何》全文，不知即此作否？案憲祖作雜劇九種：《易水寒》、《團花鳳》、《北邙說法》。《夭桃紈扇》、《碧蓮繡符》、《丹桂鈿合》、《素玉梅蟾》。（此四種，合稱《四豔記》）《金翠寒水記》、《灌將軍使酒罵座記》、《易水寒》寫的英雄，而《四豔》寫的兒女；在《北邙說法》中卻表見出他的佛家思想來。《金翠寒衣，本《剪燈新話翠翠傳》。寫竇嬰灌夫都有生氣，可惜收場差了一些。汪驥德，字伯良，會稽人。所作有《男王后》、《離魂》、《雙招》、《救友》、《鬢魂》。現在只有《男王后》一劇存在《盛明雜劇》一集中。惟此劇是他早年的手筆，用北曲寫成。《男王后》說的，是陳子高改妝事。最可笑在收尾時，從臨川王陳蒨口中說出這段說白來：「我看那做劇戲的，也不過借我和你這件事，發揮他些才情，寄寓他些嘲諷。今日座中君子卻認不得真哩。」這真是以戲為戲了。汪廷訥有《廣陵月》一種，敘唐韋青與張才人遇合事。車廷遠有《四夢記》：《高唐》、《南柯》、《邯鄲》、《蕉

鹿》。現在只存《蕉鹿》，是演《列子》中鄭人得鹿失鹿的故事。《四夢記》之聯合四事，與《四節》仍

出一轍的。任遠，字梔齋，號蓬然子，上虞人，徐復祚的《一文錢》，是用佛經故事。王澹有《櫻桃園》

一劇。澹字澹翁，自號澹居士，會稽人。陳汝元也是會稽人，字太乙，著《紅蓮債》一劇。事與《櫻鄉

夢》相似，而主角是蘇東坡與佛印。林章，字初文，福清人，所作《青虹記》，已佚。余翹，字聿雲，池

州人。有《賜環記》、《鎖菩薩》二劇，都不傳。黃方胤，字醒狂，金陵人，著《陌花軒雜劇》。《劇

說》云：「《陌花軒雜劇》凡十折：曰倚門，四折。再醮一折，淫僧一折，偷期一折，督伎一折，孌童一

折，懼內一折。皆舉市井猥俗，描摹出之。」孫源文，字南公，號笨庵，無錫人，著《餓方朔》一劇，

《劇說》云：「《餓方朔》四齣，以西王母為主宰，以司馬遷、卜式、李陵、李夫人等串入。悲歌慷慨之

氣，寓於俳諧戲幻之中，最為本色。」陸世廉，字起頑，號生公，又號晚庵，長洲人。宏光時官祿卿。著

《西臺記》，敘謝皋羽慟哭事，今已不傳。茅維字孝若，歸安人，自號僧曇。著《蘇園翁》、《秦

庭築》、《金門戟》、《雙合歡》、《鬧門神》等五劇。《劇說》說：「《鬧門神》，謂除夕夜，新門

神到任，舊門神不讓，相爭也。曲中《紫花兒》序云：誰將俺畫張紙裝的五彩冷面皮，意氣雄起豎劍眉。

闊口顰氅，手擎著加冠進爵，刀斧彭排。奇哉。剛買就，遍街人驚駭。盡道俺龐兒古怪。滿腹精神，倜儻

胸懷。《金蕉葉》云：俺且眼偷瞧桃符好乖，那戴頭盔將軍忒呆；只你幾年上都剝落了顏色，甚滋味全無

退悔。《小桃紅》云：少不得將苕帚兒刷去塵埃，把舊門神摔碎扯紙條兒滿地端。化成灰，非俺莫面情挈

帶，只你風光過來，威權齻齡，到今日回避也應該。」又《金門戟》一劇，演的是「辟戟諫董偃事，皆本

正史。」明代的雜劇，大概如是。比較重要的，此處都已敘述了。至於入清的作家，這兒不再贅及。

明雜劇家之地理的分佈

這一代的雜劇家，以浙人為最多，蘇皖籍也不少。此處簡要的列為一表，以便檢閱。掛一漏萬，在所不免。而傳奇家另在下章敘述，其沒有雜劇者，也不便列入。

浙江省十四人

卓人月、徐士俊（杭州）陳與郊（海寧）金文質、凌濛初（湖州）徐渭（山陰）王澹、孟稱舜、陳汝元、王驥德（會稽）車任遠（上虞）呂天成、葉憲祖（餘姚）茅維（歸安）

江蘇省十三人

谷子敬、陳沂、陳鐸（或作邳州）、胡汝嘉、黃方胤（南京）李唐賓（江都）陳伯將、孫源文（無錫）陸世廉（長州）梁辰魚（崑山）徐復祚（常熟）王衡（太倉）沈自徵（吳江）

安徽省五人

汪道昆（歙）汪廷訥（休寧）梅鼎祚（宣城）佘翠雲（池州）寧獻王（鳳陽）

山東省二人

馮惟敏（臨朐）　李開先（章丘）

陝西省二人

康海（武功）　王九思（鄠）

四川省一人

楊慎（新都）

湖南省一人

許潮（靖州）

福建省一人

林章（福清）

河南省一人

周憲王（開封）

本章參考書目

賈仲名《續錄鬼簿》（天一閣鈔本）

呂天成《曲品》（暖紅室刊本）

王驥德《曲律》（讀曲叢刊本重訂曲苑本）

沈泰《盛明雜劇》初二集（武進董康新刊本）

鄒式金《雜劇新編》（清初刻本）

許之衡《戲曲史》（明清諸曲家略史及其作品章）

青木正兒《支那近世戲曲史》（第一篇第四章及第二篇之一部）

鄭振鐸《插圖本中國文學史》（戲曲之部）

盧前《短劇論》一卷（稿本）

中國戲劇概論

156

八、明代的傳奇

明代初年的傳奇家

本書第六章末所述四大傳奇。其中一部分是產於明初的，我在前面已經說過。此處將繼此有所敘述。與四大傳奇同為元末明初名作的，還有《金印記》一種。（有《玉夏齋傳奇》十種本，李卓吾評本，暖紅室刊本）玉夏齋本題作《金印合縱記》，一作《黑貂裘》。《曲品》說得好：「寫世態炎涼曲盡，真足令人感喟發憤。近俚處，具見古態。」此記敘述蘇秦、張儀的事，此類故事，稍讀中國書者，都頗熟悉；其末尾以蘇秦掛六國相印歸來，仍裝出窮迫樣子，家人仍不睬他，結果取出金印，大家才驚而謝罪。故以金印題名。其中如逼釵、尋夫、刺股、背劍、金圓等齣，至今還演出在梨園之中。還有一部《趙氏孤兒記》與元人《趙氏孤兒》雜劇同題材，也是與《金印》差不多的時候底產品。無名氏作，有萬曆間富春堂刊本，但極少見。又《牧羊記》，敘蘇武事。在《綴白裘》、《醉怡情》中共收八齣，

至今猶存。這許多不知名者所作傳奇，當時還不少。但究不若邱濬、邵燦諸大家的作品。邱濬字仲深，

瓊州人。景泰五年進士。官至大學士。諡文莊。著有：《瓊臺集》、《五倫全備》、《忠孝記》、《投

筆記》、《舉鼎記》、《羅囊記》。其中以《投筆記》流傳最廣，因有富春堂、文林閣、世德堂、羅懋

登注釋、魏仲雪批評五個本子之多。《曲品》上說：「《投筆》詞平常，音不叶，俱以事佳而傳耳。」

又：「《五倫》，大老鉅筆稍近腐。」評意不甚好，與王世貞的「不免腐爛」之評相同。原來《五倫全

備》，就是取五倫備於一家之意。用伍倫全，伍倫備兩位兄弟來盡忠孝節義之事。這故事顯然是湊合的

（《五倫記》，現存世德堂刊本一種）。《投筆》卻寫班超從戎，遠征西域之事。《舉鼎記》只有傳鈔

的本子，寫的秦穆公欲併諸國，行門寶會於臨潼，幸伍子胥舉鼎，展雄助力，眾諸侯始得脫身。《羅囊

記》現已不存，在胡文煥《群音類選》中，尚存《相贈羅囊》、《春遊錫山》、《劉公賞菊》、《羅囊

重會》四齣。可知其敘的是以羅囊為線索的一部戀愛劇。比較起來，《投筆記》最有生氣，《舉鼎記》

亦能狀出伍員之勇，非盡若《五倫》之迂腐也。邵燦字文明，宜興人。（《曲品》作常州人）《曲品》

上說：「常州邵給諫既屬青瑣名臣，乃習紅牙曲技，調防近俚，局忌入酸。選聲儘工，宜騷人之傾耳；

採事尤正，亦嘉客所心賞。」這句話的是確評。《香囊記》在傳奇上的重要，就是因為它能夠一面掃盡

《殺狗》、《白兔》之俗，所謂「調防近俚」。鑄辭之典雅，所以「宜騷人之傾耳」了。只是在情節上

仍不免有所拘泥，雖「嘉客所心賞，」然不免如《藝苑卮言》之所言：「《香囊》雅而不動人。」徐渭

云：「《香囊》乃宜興老生員邵文明作。」他究竟是老生員呢，抑或作過給諫？非所得知了。但傳奇中

自有了《香囊》，此後便有了沈湯，崑腔以後的正宗，大都是受此記的影響。不獨曲文之整，便對白也

工整起來。如第八齣之排歌：「放達劉伶，風流阮宣，休誇草聖張顛，知章騎馬似乘船，蘇晉長齋繡佛前。」

難怪徐渭說他：「習《詩經》，專學杜詩；遂以二書語句，勻入曲中，賓白亦是文語，又好用故事。作對子最為害事。」所謂正中其病了。又第二十三齣上有「舌能翻高就低，語皆駢四儷六。」其敘述張九成忤權姦被謫以外，陷胡庭十年，不失臣節；終於得王侍御之救，晝錦榮歸。所以如此收場，因為受《五倫記》之指示，談忠說孝，善得善報之故。璨自言此記：「續取《五倫》新傳，標記《紫香囊》。」這「續取」兩字，是不可忽視的。《香囊記》有世德堂、繼志齋，和《六十種曲》三個本子，又李卓吾評本，不甚難得。在《曲品》中列入「能品」者，還有沈采、姚茂良。沈采字練川，吳縣人。所作有《千金記》、《還帶記》，及《四節記》。《曲品》說：「沈練川名重五陵，才傾萬斛；記遊適則逸趣寄於山水，表勛猷則熱心暢於干戈。元老解頤而進卮，詞豪擱指而擱筆。」《四節記》誠如《曲品》所云：「一記分四截自此始，」可惜不能見到了。《千金記》敘韓信事，即《南詞敘錄》：「韓信築壇拜將」一劇。其中寫項羽的楚歌，別姬，極能動人。《還帶記》敘裴度未遇時事。說一天，裴度在香山寺拾得玉帶，還給原主；以此陰德，後來得中進士，做宰相。所作有《雙忠記》、《金丸記》、《精忠記》。但《曲品》云：「武康姚靜山僅存一帙，惟覩《雙忠》筆能寫義烈之剛腸，詞亦達事態之悲憤。求人於古，足重於今。」同時在卷下，能品八、九、十三種下注云：「以上三本武康姚靜山作。」兩相對勘，《金丸》、《精忠》是否姚作，頗難決斷。《雙忠記》據《曲品》，有「境慘情悲，詞亦充暢」之評。因為張巡、許遠守睢陽，的是好題目。其中如第十三折，召募

勇士時，一支〔四邊靜〕，可見其激昂慷慨之致：「逆胡狂獗殊猖獗，生民困顛越。募士遠行師，終將破虜穴。裹創飲血臥霜月，一劍靖邊塵，歸來朝金闕。」

《精忠記》是敘岳武穆事。與宋元戲文《秦檜東窗記》，元雜劇《秦太師東窗事犯》同題材。此記有《六十種曲》本，富春刊本，別名《岳飛破虜東窗記》（汲古閣本）。其中略有小異同，或經改編者。《金丸記》，據《曲品》：「元有《抱盒》劇，此詞出在成化年。曾感動宮闈，內有佳處可觀。」此即敘李宸妃生子，為妃所換事。如盒隱，潛龍，拷問前情等齣，文辭略同元劇。與前面所說《金印記》同列於妙品者，尚有王濟的《連環記》。濟字雨舟，浙江烏鎮人，官橫州通判。《曲品》上說到《連環記》：「詞多佳句，事亦可喜。原有《奪戟》劇亦妙。」此記近來始發見，有傳鈔本。此外如沈受先、徐霖、陳羆齋、徐時敏等，且附於此處。沈受先字壽卿，里居不詳。有《銀瓶記》、《三元記》、《龍泉記》、《嬌紅記》。《曲品》皆列入「具品。」而《銀瓶》下未著作者姓氏，餘三種皆歸壽卿。《三元記》在明初有二本，受先此作即《南詞敘錄》所著錄之《馮京三元記》。另有《商輅三元記》。此記敘賈人馮商，四十無子，妻勸納妾。原來妾父張公，貨女償官的，商問知，即還其女。因此得佳兒，高捷三元。《曲品》上說：「馮商還妾一事盡有致，近插入三事，改為四德，失其故矣。」徐渭評其文多市井語。如：

（桂枝香）「聽他哀情凄慘，使我勃然色變。你雙親衰老無兒，何忍把你天倫離間。小娘子不須淚漣，不須淚漣，把你送歸庭院。」

中國戲劇概論　160

倒也本色可愛。此劇現在尚存《六十種曲》中。《龍泉記》，據《曲品》云：「情節闊大，而局不緊，是道學先生口氣。」《嬌紅記》：「此傳盧伯生所作，而沈翁傳以曲；詞意俱可觀，以申嬌之不終合也，而合之，誠快人意。第傳申嬌之妒紅，紅之汙嬌，生之感鬼。生之遠別。種種情態，未經描寫，亦堪恨恨。」兩記是如此的有缺點的。徐霖，字髯仙，應天人。據《金陵瑣事》：「徐霖少年數游狹斜。所填南北詞，大有人情，語語入律。娼家皆崇奉之。吳中文徵仲題畫寄徐，有句云：「樂府新傳桃葉渡，彩毫遍寫薛濤箋，乃實錄也。武宗南狩時，伶人臧賢薦之於上。令填新曲，武宗極喜之，余所見戲文《繡襦》、《三元》、《梅花》、《留鞋》、《枕中》、《種瓜》、《兩團圓》，數種行於世。」又「武宗屢命以官，辭而不拜。中更事變，拂衣遂初。既歸而名益震，詞翰益奇。因此記敘竟以隱終。」《繡襦記》，《曲品》列入「作者姓名有無可考。」朱竹垞歸之薛近兗作。因《曲品》有「嘗聞《玉玦》出而曲中無宿客，及此記出而客復來」的話。《玉玦記》敘妓女之薄情；而此記敘鄭元和、李亞仙事。所以造出妓女出金求近兗作此記以雪《玉玦》之事。鄭振鐸很堅決的主張，以相信周暉的記載，歸徐霖為宜。又說《商輅三元記》那樣俚俗之語，決不會出之《繡襦記》作者之手的。徐作當另有一本《三元記》。鄭君可謂徐氏知己了。陳羈齋，里居不詳。所作《躍鯉記》，即《南詞敘錄》所載《姜詩得鯉》。《姜詩孝母》，本行孝戲文所常見之情，但敘其出婦，在蘆林相會中，懇摯陳情，讀之當生感動。《繡襦記》有李卓吾、陳眉公兩家評本（分二本）凌氏朱墨本，暖紅室本。而《躍鯉記》，只有富春堂本。在《南詞敘錄》著錄，李景雲編《鶯鶯西廂記》一本，鄭振鐸疑是即吳門李日華。當不是萬曆時的李君實。徐時敏作《五福記》，敘徐勉之救溺、還金、拒色、行義之事。獲報

享福，善因善果。明初傳奇，照以上所敘，已能得一個大概。至於無名氏之作，如《南詞敘錄》所著錄之《玉簫兩世姻緣》、《張良圯橋進履》、《高文舉》，至今尚存。《玉簫》，當即《唐韋皇玉環記》（有富春堂、慎餘堂、《六十種曲》本子）。《圯橋進履》，當即《張子房赤松記》。（有金陵唐氏刊本）《高文舉》，當即《高文舉珍珠記》（有文林閣本）。又有本於唐伯亨戲文的《八不知犀合記》。（在《群音類選》中，有《陳櫃調姦》、《夜宴失兒》二齣）。到了嘉靖的時候，劇壇的光景，便大不相同了。

崑腔之創作

　　正德以前，南戲作家，無名的既多，而詞又多鄙近。《南詞敘錄》上說：「永嘉雜劇興，則又即村坊小曲而為之，本無宮調，亦罕節奏，徒取其畸農布女順口可歌而已。諺所謂隨心令者，即其技歟？」故南戲，明人往往也叫做「亂彈。」就因它沒有一定的音律。又各囿於地域，同一戲文，而各地的歌唱的腔調不同。當時，有餘姚，海鹽等很複雜的腔調。陸容《菽園雜記》云：「嘉興之海鹽，紹興之餘姚，寧波之慈溪，臺州之黃岩，溫州之永嘉，皆有習為倡優者。名曰戲文子弟。」《南詞敘錄》云：「今唱家稱弋陽腔，則出於江西、兩京、湖南、閩、廣，用之；稱餘姚腔者，出於會稽、常、潤、池、太、揚、徐，用之；稱海鹽腔者，嘉、溫、湖、臺，用之。惟崑山腔止行於吳中。」湯顯祖《宜黃縣戲

《神清源師廟記》云：「南則崑山之次為海鹽，吳浙音也，其體局靜好，以拍為之節；江以西，弋陽；其節以鼓，其調喧。至嘉靖而弋陽之調絕，變為樂平，為徽，青陽。」北戲唱時，是以簫管為主，誠如《顧曲雜言》所說：「今吳下皆以三弦合南曲，而簫管叶之。」這就是指崑腔而言。

陸容是成化弘治間人，以上歷舉各地腔名，而無崑腔之名；想來崑腔是始於成化之後。說它是創於正德也可；不過盛行是嘉靖時事，到萬曆時便代替北劇了，侵入北方了。徐渭《南詞敘錄》：「今崑山以笛管笙琵，按節而唱南曲者，字雖不應，頗相諧和，殊為可聽。亦吳俗敏妙之事，或者非之以為妄作。請問【點絳唇】、【新水令】是何聖人之作？」又「崑山腔止行於吳中，流麗悠遠，出乎三腔之上，聽之最足蕩人，妓女尤妙。此如宋之嘌唱，即舊聲而加以泛豔者也。隋唐正雅樂，詔取吳人充弟子習之，則知吳之善謳，其來久矣。」徐氏在嘉靖三十八年，為此書時，崑腔之盛於吳中，這一段話，是對不瞭解崑腔的人說的。到了沈德符時，「自吳人重南曲，皆祖崑山魏良輔，而北詞幾廢。」五六十年間，崑腔的勢力，便大盛起來。可惜這位大音樂家，——創作崑腔的人，其生平，我們不能詳細地知道了。下面的兩段文章，可以作崑腔小史讀，不可忽略的。

「南曲蓋始於崑山魏良輔云。良輔初習北音，絀於北人王友山。退而鏤心南曲，足跡不下樓十年。當是時南曲率平直無意致。良輔轉喉押調，度為新聲，疾徐高下清濁之數，一依本宮，取字唇齒間，跌換巧掇，恒以深邈助其淒淚。吳中老曲師如袁髯、尤駝者，皆瞠目以為不及也。——而同時婁東人張小泉，海虞人周夢山，競相附和。惟梁溪人潘荊南獨精其技，至今雲仍不絕於梁

八、明代的傳奇

163

溪矣。合曲心用簫管，而吳人則有張梅谷，善吹洞簫，以簫從曲，皆與良輔遊。而梁溪人陳夢萱，顧渭濱，呂起渭輩，並以簫管擅名。」——余懷《寄暢園聞歌記》。

魏良輔別號尚泉，居太倉南關，能諧聲律，若張小泉、季敬坡、戴梅川之類，爭師事之。梁伯龍起而效之，考證元劇，自翻新調，作江東白苧浣紗諸曲，又與鄭思笠精研音理。云小虞、鄭梅泉、王七輩雜轉之，金石鏗然，譜傳藩邸戚畹；金紫熠燴之家，取聲必宗伯龍氏，謂之崑腔。張進士新勿善也，乃取良輔校本，出青於藍，偕趙瞻雲、雷敷民，與其叔小泉翁，踏月郵亭，往來倡和，號「南馬頭曲」。其實稟律於梁，而自以其意稍為韻節。崑腔之用，不能易也」——胡應麟《少室山房筆叢》。

梁辰魚誠然是第一個利用崑腔作劇的大家。在他先後，也有不少作家。青木正兒君從崑曲興起，分為四大時期：一，初期。二，極盛時期。三，後期。四，衰落期。後期及衰落期，是一大部分已入清，此處我且斟酌損益，就明代的範圍，把它分為湯、沈以前，和湯、沈以後，二大時期。這不過表示湯、沈二家在明代的重要而已。

湯、沈以前的諸作家

在前章敘雜劇中所提及的李開先，是在梁辰魚較前的一個作家。他所作傳奇有三種。《寶劍記》、《斷髮記》，及《登壇記》。《寶劍記》有李氏原刊本，藏吳興周氏家。據《曲海書目提要》說，是敘林沖被高俅父子陷害事。《曲品》上說：「傳林沖事，亦有佳處。此公熟於北劇，作此記謂弇州事。相似《琵琶》？答曰：但當令吳工老曲師謳之乃可。」列之「具品」之一。《斷髮記》卻列入「能品」之末。評曰：「事重節烈，詞亦佳，非草草者。且多守韻，尤不易得。」是敘唐李德武與妻裴叔英事。相別十年，父逼李妻再嫁，妻斷髮絕食以明志，事本《唐書烈女傳》。《藝苑卮言》說：「伯華所為南劇《寶劍》，《登壇記》，亦是改其鄉先輩之作。二記余見之，尚在《拜月》、《荊釵》之下耳。」陸采，字子元，號天池，一號清癡叟，蘇州人。性豪邁，日夜酣飲高歌，不修舉業。卒年四十。所作有五種傳奇：一，《明珠記》。二，《懷香記》，有《六十種曲》本。三，《南西廂》，有暖紅室本。四，《椒觴記》。五，《易鞋記》。《易鞋記》有文林閣本。《明珠記》，是他十九歲時之作。或謂是陸粲之作，託名於采。此記敘王仙客劉無雙離合事。《懷香記》敘賈謐女偷香贈韓壽事。《易鞋記》敘程鉅夫與妻離合事，本《輟耕錄》。《南西廂》，因為不滿李日華作而為之，但也不能出色。《椒觴記》或

北人作南戲，本難出色的。鄭若庸，字中伯，號虛舟，崑山人。所作有《玉玦記》、《大節記》、《五福記》。現在只存《玉玦記》，敘王商夫婦事，寫妓女李娟奴的沒良心，欺騙王商。《曲品》上評《玉玦》說：「典雅工麗，可詠可歌，開後人駢綺之派。每折一調，每調一韻，尤為先獲我心。」

八、明代的傳奇

165

作顧戀儉作。同時有盧柟，字次楩，一字子木，大名人。作《想當然傳奇》，（近有北平圖書館石印本），敘劉一春遇雙美事。或說實在是王漢恭作，托柟之名。在萬曆間盛行的，又有《鳴鳳記傳奇》是王世貞作。世貞字元美，號鳳州，又號弇州山人，太倉人。嘉靖進士，時只十九。官至刑部尚書。此作實寫嚴嵩之非，以劇書家國大事，是此記開其例的。其概略可於第一齣家門〔滿庭芳〕一詞中見之：

「元宰夏言，督臣曾銑，遭讒竟至典刑。嚴嵩專政，誤國更欺君。父子盜權濟惡，招朋黨濁亂朝廷。楊繼盛剖心諫諍，夫婦喪幽冥。忠良多貶斥。其間節義，並著芳名。鄒應龍抗疏，惑悟君心，林潤復巡江右，同戮力激濁揚清。誅元惡，芟夷黨羽，四海慶升平。」

屠隆字長卿，又字緯真，號赤水，官禮部主事。他是一個著名的「山人，」所作傳奇有《彩毫》、《曇文》、《修文》三記。《彩毫記》，敘李白事。《曇文記》，敘木清泰修道事，或說此記迎合西寧侯宋世恩而作。《修文記》敘蒙曜一家成仙事，陰以曜自喻。《曲品》卷下評此三記：「曇花，赤水以宋西寧侯嬲戲事敗官，故托木西來以頌之，意猶感宋德。或曰盧相即指吳縣相公，孟家韋即指糾之者。才人喪檢亦常事，何必有恚心耶？其詞華美充暢，世情極醒，但律以傳奇局格，則漫衍乏節奏耳。」

「修文，赤水晚修仙」為點者所弄。文人入魔，信以為實；然以一家夫婦子女，託名演之，以窮其幻妄之趣。其詞固足採也。」「《彩毫》此赤水自況也。詞采秀爽，較《曇花》為簡潔。」後來鄭之文又取屠隆與寇四兒的事，譜為《白練裙傳奇》。與《修文》、《曇花》同時，有新安鄭之珍的《目蓮救母

行孝戲文》又《東郭記》，據《傳奇品》與《傳奇叢考》，作汪道昆撰，近來對於作者頗有懷疑，但此

記的確是一部極有味的傳奇。把《孟子》中於陵仲子和那位有一妻一妾的齊人，作一個對照的表出，諧

謔滑稽，不可多得，無怪許之衡氏推為《六十種曲》之最。與梁辰魚同時，還有一重要作家，就是張鳳

翼。鳳翼字伯起，號靈虛，長洲人。與弟燕翼、獻翼，時稱「三張。」所作《紅拂》、《祝髮竊符》、

《灌園》、《窮屠》、《虎符》六記，合名《陽春六集》。另有《平播記》一種，共七種。《紅拂記》，敘

是他新婚一月中之所為，敘李靖紅拂妓事。《灌園記》，本於《史記‧田敬仲世家》。《虎符記》，敘

花雲在太平抗戰事。《竊符》，全本已不可見。《平播記》，是受總兵李應祥厚禮而為之。此記與《窮

屠記》都已佚去。《祝髮記》本《南史徐摛傳》。敘摛子孝克孝親之事，此記是因萬曆十四年母夫人八

旬壽誕而作的。其次便要說這時代最重要的梁辰魚了。辰魚字伯龍，崑山人。所作諸劇，傳誦一時。王

世貞有詩贊曰：「吳閶白面冶遊兒，爭唱梁郎雪豔詞。」《蝸亭雜訂》云：「梁伯龍風流自賞，修髯美

姿容，身長八尺，為一時詞家所宗。豔歌清引，傳播戚里間。白金文綺，異香名馬，奇技淫巧之贈，絡

繹於道。歌兒舞女，不見伯龍，自以為不祥也。其教人度曲，設大案西向坐，序列左右，遞傳疊和。所

作《浣紗記》，至傳海外，然止此不復續筆。《浣紗》初出，梁遊青浦時，屠隆為令，以上客禮之，即

命優人，演其新劇為壽。每遇佳句，輒浮大白。演至出獵有所謂擺開擺開者。屠厲聲

曰：此惡句當受罰。蓋已預備污水，以酒海灌三大盃。梁氣索，強盡之，吐委頓。次日不別竟去。」

《浣紗記》，敘吳越興亡，以范蠡、西施為主角，一名《吳越春秋》。王世貞評云：「滿而妥，間流冗

長。」呂天成亦云：「羅織富麗，局面甚大。第恨不能謹嚴，中有可減處，當一刪耳。」《浣紗記》，

當然算不了怎麼偉大的作品，不過在當時的確是典型的作品。汪廷訥字昌期，一字無如，自號坐隱先生，無無居士，休寧人，官鹽運使。他是一個多量的作家，所作《環翠堂樂府》，有十八種。現在只知道十五種；《長生》、《同昇》、《獅吼》、《天書》、《三祝》、《種玉》、《義烈》、《彩舟》、《投桃》、《二閣》、《七國》、《威鳳》、《飛魚》、《青梅》、《高士》。《長生記》，敘一個虔敬呂仙而得子成道的人。《同昇記》寫三教講道度人事。與屠隆的《修文》、《曇花》，是同類的荒唐底事。《獅吼記》，敘陳季常妻柳氏奇妒，極為可笑。《三祝記》，敘范仲淹微時事。《種玉記》，敘霍中孺事。《義烈記》，敘漢末黨禍事。《天書記》，敘孫、龐鬥智事。他這些傳奇，除《六十種曲》中有《獅吼》、《種玉》二劇外，其餘都見環翠堂原刊本中。周暉《續金陵瑣事》云：「陳所聞工樂府，除《濠上齋樂府》外，尚有八種傳奇，《獅吼》、《長生》、《青梅》、《同昇》、《飛魚》、《彩舟》、《種玉》。今書坊汪廷訥皆刻為己作，余憐陳之苦心，特為拈出。」使此語屬實，那麼汪氏這些傳奇，未必是自己作的了。梅鼎祚字禹金，宣城人。他是一個結束駢儷之風的人。他所作《玉合記》，可算駢儷的傳奇，登峰造極之作。《玉合記》敘韓翃章臺柳事，又有《長命縷》敘單符郎、邢春娘事。《曲品》評《玉合》道：「詞調組詩而成，從《玉玦》派來，大有色澤；伯龍極賞之。恨不守音韻耳。」其中差不多無句不對，無語沒典，以致板重，使得駢儷趨於絕路。幸在萬曆中出了湯顯祖與沈璟，一振詞壇，放出異樣的光彩來。所以我另在下節，專敘這時代的雙傑。有了主文的湯氏，有了主律的沈氏，然後傳奇才有新的生意了。

湯顯祖與沈璟

青木正兒君以沈氏為吳江派的首領，以湯氏為玉茗堂派的首領。以兩派對峙的大勢，一直敘述到傳奇的末日，這兩派始終還對峙著。雖然未能肯定的說：後來的作家，不入於楊必入於墨。但這兩家是足以籠罩一切的。湯的天才，優於沈氏；沈的提倡之功，優於湯氏。現在先從湯氏說起。湯顯祖字義仍，號若士，又自號清遠道人，臨川人。年二十一，舉於鄉。萬曆癸未成進士。官禮部主事，上疏劾首輔申時行，謫廣東徐聞典史，遷遂昌知縣。《列朝詩集》說他「窮老蹭蹬，所居玉茗堂，文史狼藉，賓朋雜坐。雞塒豕圈，接跡庭戶，蕭閒詠歌，俯仰自得。」所作傳奇：《還魂記》、《邯鄲記》、《南柯記》、《紫釵記》，合稱「四夢。」又《紫簫記》共五種。王驥德評其曲：「臨川湯奉常之曲，當置法字不論，盡是案頭異書。所作五傳，《紫簫》、《紫釵》，第修藻豔，語多瑣屑，不成篇章。《還魂》，好處種種，奇麗動人。然無奈腐木敗草，時時纏繞筆端。至《南柯》、《邯鄲》二記，則漸削無類，俛就矩度。布格既新，遣辭復俊。其掇拾本色，參錯麗語，境往神來，巧湊妙合，又視元人別一蹊徑。技出天縱，非由人造。使其約束和鸞，汰其賸字累語，規之全瑜，可令前無作者，後鮮來哲。二百年來一人而已。」又：「臨川尚趣，直是橫行；組織之工，幾與天孫爭巧。而屈曲聱牙，多令歌者齚舌。吳江曾為臨川改易《還魂》字句之不協者。呂吏部玉繩以致臨川。臨川不懌，復書吏部曰：使惡知曲意哉。余意所至，不妨拗折天下人嗓子。」沈德符也說：「湯義仍《牡丹亭夢》一齣，家傳戶誦，幾令《西廂》減價。奈不諳曲譜，用韻多任意處，乃才情自足不朽也。」顯祖諸劇之不合律，

幾乎為當時人所公認的了。然而「四夢」，決未因此少減其聲光。現在將「四夢」敘述一個大概。

《牡丹亭》是五十五齣的一部傳奇。寫杜麗娘與柳夢梅事。杜寶之女麗娘，未議婚姻；一天，在花園中遊覽，忽動懷春之念。迷迷惝惝入夢，夢見書生柳夢梅，即成婚好。誰知夢回睡醒，都成幻影。從此沈思自歎，日漸消瘦，自畫一像，以寄所懷，未幾，一病而死。柳夢梅本來實有其人，一天，拾得麗娘畫像。把它供奉起來，被麗娘的魂尋到，遂與他相聚，成為夫妻。夢梅偷開其棺，麗娘便復活過來，一同在外地居住。夢梅剛赴試，偏遇寇亂。寇平後，夢梅中了狀元，攜麗娘與她父母重見，此記遂了。其間寫女子懷春，最多名句：

（皂羅袍）「原來姹紫嫣紅開遍，似這般都付與斷井頹垣。良辰美景奈何天，賞心樂事誰家院？朝飛暮捲，雲霞翠軒，雨絲風片，煙波畫船，錦屏人忒看的這韶光賤。」

（好姐姐）「遍青山啼紅了杜鵑。那荼䕷外，煙絲醉軟。牡丹雖好，他春歸怎占的先！閒凝眄，聽生生燕語明如翦，嚦嚦鶯聲溜的圓。」

童伯章先生論此文曰：「深閉幽閨之女孩，偶然涉跡園林，花花草草，鶯鶯燕燕，都非常見之物，新感觸，舊幽鬱，相混而發，乃有一種無可名言之情緒，絪縕腦中。此情緒，非愁非怨，非恨非瞋，而一切罪業魔障，皆由此為動因。此情緒，雖以善剖心理之佛祖，以相宗百法例之，將無可歸納，卻被心靈手敏之文人，輕輕描出。然又一無痕跡，只是隱約流露於聲中言外，誠妙文也。善治己情者，在時照

中國戲劇概論　170

見此無可名言之情緒而對治之，此曲情之旖旎嫵媚者。」梁廷枏也說：「玉茗『四夢』，《牡丹亭》最佳，《邯鄲》次之，《南柯》又次之，《紫釵》則強弩之末耳。」此評頗可代表大多數人的欣賞。在《靜志居詩話》上說：「其《牡丹亭》曲本，尤極情摯，人或勸之講學。笑答曰：諸公所講者性，僕所言者情也。」世或相傳云：剌曇陽子而作。然太倉相君實先令家樂演之。且云：「吾老年人，近頗為此曲悵悵。」假令人言可信，相君雖盛德有容，必不反演之於家也。當日婁江女子俞二娘酷嗜其詞，斷腸而死。故義仍作詩哀之云：「畫燭搖金閣，真珠泣繡牕。如何傷此曲，偏只在婁江！」又《七夕答友》詩：「玉茗堂開春翠屏，新詞傳唱《牡丹亭》。傷心拍遍無人會！自招檀痕教小伶！」曇陽子事，詳沈瓚《近事叢殘》中（此書近有《明清珍本小說》本）。又弇州史料：「女曇陽子以貞節得仙，白日昇舉。」想來曇陽子是當時盛傳的一件事，因為也有還魂之說，所以才附會到《還魂記》上。實際，與《還魂記》本身沒有關係的。

《南柯記》一共四十四齣，本於唐李公佐的《南柯太守傳》。敘淳于棼夢入蟻國，招為駙馬，榮任南柯太守。後來公主病卒，與敵戰敗，遂失王意，鐵羽還鄉，原來一夢。其後淳于棼請僧追薦蟻國眾生，齊得昇天。與公主又約在忉利天中重聚，於是他加意修行，終成善果。《邯鄲記》一共是三十三齣，本於唐沈既濟的《枕中記》。敘山東盧生鬱鬱寡合，一日與呂仙相遇旅邸，呂仙授以枕，盧倚枕而臥，遂入夢境：中進士，為達官，富貴榮華，謫遷憂患，都已歷過，壽至八十，一病才死。不覺從夢中醒來，主人炊黃粱飯尚未熟，盧生大悟，於是從呂仙入山修道，為一個掃蟠花落花的仙童。其中「一度世」，今樂工易名「三醉」，文、樂，並有飄然出塵之概。尤其是習唱的《紅繡鞋》一支：「趁江鄉落

霞孤鶩，弄瀟湘雲影蒼梧。殘暮雨，響菰蒲，晴嵐山市語，煙水捕魚圖，把世人心閒看取。」在「雲陽

論斬」的一段，就是「死竄」這一齣，是如何的慘淡：

（刮地風）「噯呀！討不得怒髮衝冠兩鬢華，把似怎試刀痕，頸玉無瑕。雲陽市好一抹凌煙畫。

俺也曾施軍令斬首如麻，領頭軍該到咱。幾年間回首京華，我到到了這落魂橋下，則怎這狠夜叉

閑吊牙。甚生天斷頭閒話，啊呀，天嗄！再休想片時刻得爭噁哈差。劊子手，怎把俺虎頭燕頷高

提下，還只怕血淋侵，展污了俺袍花。」

童伯章先生論此文曰：「盧生既戰勝吐蕃，師還，以功入相，同列忌之，誣以通番，朝命執赴雲陽

市斬首，旋赦謫戍崖州。此曲，為法場上行刑時語。《邯鄲夢傳奇》，所演皆夢境事。全書宗旨，在喚

醒富貴中人，使知百年有盡，不如學仙。故此曲，痛言功名富貴，與罪戮為鄰。無瑕玉頸，輕試刀痕。

幸則畫凌煙閣，不幸則斬雲陽市。繁盛京華，中有落魂橋。虎頭燕頷，是封侯相，亦即是聶縣物。宰相

袍花，轉瞬血污。文詞奇峭，佐以事實之表演，誠足為熱中富貴者，下灌頂醍醐。舊謂黃鐘富貴纏綿，

此曲，富貴而悲慘矣。」《紫釵記》五十三齣，本於唐蔣防的《霍小玉傳》。詩人李益與小玉，有白頭

之誓，後來分別，小玉便相思成病，勢將危死，有俠客黃衫客強益重至小玉家，二人重相見，原傳是說

小玉訴益負心而死。此記卻以團圓結束。《紫簫記》是三十四齣的傳奇，所敘李、霍之事，小玉既嫁李

益，益到朔方參軍去了。這年七夕，益歸，與二星一樣的歡聚了。五劇大略如此。朱竹垞說：「義仍填

詞妙絕一時，語雖斬新，源實出於關馬鄭白。」其實也未必盡然呢。

沈璟字伯英，號寧庵，又號詞隱，吳江人，萬曆甲戌進士。官至光祿寺丞，精音律，所編《南九宮譜》，為南曲立一標的。所作傳奇，有十七種之多，合稱《屬玉堂傳奇》。但大都未刻之稿，散佚故多。

其名為：《紅蕖》、《分錢》、《埋劍》、《十孝》、《雙魚》、《合衫》、《義俠》、《分柑》、《鴛衾》、《桃符》、《珠串》、《奇節》、《鑿井》、《四異》、《結髮》、《墜釵》、《博笑》。另有改湯作《牡丹亭》的《同夢記》。《十孝》、《博笑》，並非傳奇，在說雜劇時，曾經提到。《義俠記》是他最著名的一種。敘武松事。《曲品》說：「《義俠》激烈悲壯，具英雄氣色。

但武松有妻似贅，葉子盈添出無緊要。西門慶鬥殺，先生屢貽書於余云：此非盛世事，秘弗傳。乃半野商君得本已梓，吳下競演之矣。」《紅蕖記》，只有殘文，存《南詞新譜》中。據《曲品》，我們知道其所敘的，是鄭德璘事。《埋劍》，本唐人《吳保安傳》。《曲品》說：「《埋劍》，敘郭飛卿事，描寫交情，悲歌慷慨。」今有北平圖書館影印繼志齋本。《分錢記》已佚，但據《曲品》，知道：「《分錢》全效《琵琶》，神色逼似。」《雙魚記》，敘劉符郎邢春娘事。《合衫記》，今未見，是敘公孫合汗衫事。《鑿井》，聞有內府鈔本。敘劉天義裴青鸞事，本元《碧桃花》一劇。

《分柑記》，已佚。《四異記》，敘喬太守亂點鴛鴦譜的故事。《鑿井記》、《珠串記》，都不能見。《珠串記》，據《曲品》謂：「崔郊狎一青衣，賦侯門如海詩，事足傳。寫出有情景，第其妻磨折處不脫套耳。」《奇節記》、《結髮記》，事已難考。《墜釵記》，又名《一種情》。《曲品》說：「興慶事甚奇，又與賈女雲華，張倩女異。先生自遜謂不能作情語，乃此情語何婉切也。」《曲品》頌沈璟，

八、明代的傳奇

173

至稱為曲中之聖。道：「沈光祿，金張世裔，王謝家風。生長三吳歌舞之鄉，沈酣勝國管弦之籍。妙解音律，花月總堪主持，雅好詞章，僧妓時招佐酒。束髮入朝而忠鯁，壯年解組而孤高。卜業郊居，遯名詞隱。嗟曲流之汎濫，表音韻以立防。痛詞法之蓁蕪，訂全譜以辟路。紅牙館內，臈套數者百十章，屬玉堂中，演傳奇者十七種。顧盼而煙雲滿座，咳唾而珠玉在豪。運斤成風，游刃餘地，詞壇之庖丁。此道賴以中興，吾黨甘為北面。」沈德符說：「沈寧庵吏部後起，獨恪守詞家三尺，如庚清真文，桓歡寒山，先天諸韻，最易互用者，斤斤力持，不少假借，可稱度曲申韓。」王驥德對他卻也有不滿地評語：「詞隱傳奇，要當以《紅蕖》稱首。其餘諸作，出之頗易，未免庸率。然嘗與余言，歉以《紅蕖》為非本色。殊不其然。生平於聲韻官調，言之甚悉。顧於已作，更韻更調，每折而是。良多自恕，殆不可曉耳。」然而無論如何，沈璟總是與湯顯祖足以相抗衡的人物。其於劇曲提倡之功，終不可沒的。

湯沈之追逐者及其他作家

沈璟家，差不多是一門鼎盛。子弟幾無不知曲者，不過自晉、自徵最著罷了。二人皆璟侄。自晉有《南詞新譜》，是補正璟《南九宮譜》而作。自晉字伯明，又字長康，號鞠通生。沈自友「鞠通生傳」云：「海內詞家旗鼓相當，對幟而角者，莫若吾家詞隱先生與臨川湯若士先生。水火既分，相爭幾於怒詈。生蟬緩其間，錦囊彩筆，隨詞隱為東山之遊。雖宗尚家風，著詞斤斤尺矱，而不廢繩簡，兼妙神情，

甘苦匠心，朱碧應度。詞珠宛如露合，文冶妙於丹融，兩先生亦無間言矣。」他所作傳奇，《耆英會》，

是不傳了。《翠屏山》，事本《水滸傳》，楊雄石秀殺潘巧雲。《望湖亭》，敍錢萬選代其表兄顏伯雅

去相親，被留婚媾，因此錯誤，卻終與高氏女完婚。受沈璟影響深者，還有呂天成、卜世臣。呂天成字

勤之，號鬱藍生，別號棘津。餘姚人，著《曲品》外，作《雙棲》、《雙閤》、《四相》、《四元》、

《神劍》、《二釐》、《神女》、《金合》、《戒珠》、《三星》諸記。幾有二三十種之多，但俱不存。

王驥德《曲律》云：「勤之童年，便有聲律之嗜。既為諸生，有名，兼工古文詞。與余稱文字交垂二十

年。每抵掌談詞。日昃不休。孫太夫人好儲書，於古今戲劇，靡不購存。然宮調字句平仄，競競挖奇，不少假借。所著傳奇，

始工綺麗，文藻煜然。最服膺詞隱，改轍從之，稍留貿易。故勤之泛瀾極博。

又說：「勤之製作甚富，至摹寫麗情藝語，尤稱絕技。世所傳《繡榻野史》、《閒情別傳》，皆其少年遊

戲之筆。」「自詞隱作《詞譜》，而海內斐然向風。衣缽相承，尺尺寸寸，守其榘矱者二人，曰吾越鬱

藍生，曰橋李大荒逋客。鬱藍《劍神》、《二釐》等記，並其料段轉折似之。而大荒《乞麾》至終帙不

用上去疊字。然其境益苦而不甘矣。」卜世臣，字大匡，一字大荒，秀水人。所著有《冬青記》、《乞

麾記》二傳奇。冬青寫唐珏葬宋帝骨殖事。《乞麾》，敍杜牧之恣情酒色事。可惜皆已不存。王驥德自

己僅有一本《題紅記》，是他少年時作，或改其祖爐峰先生之《紅葉記》而成。《題紅》，敍于祐韓夫

人紅葉題詩事，頗為湯氏所讚賞的。在湯沈之世，作家之眾，傳奇之多，當然不勝記述的，但有些重要

的人和書。此處也不能不有所陳敍。陳與郊字廣野，號玉陽仙史（王驥德也有此號），海寧人，官太常

寺少卿。所著《診癡符》四種傳奇，託名高漫卿，或稱任誕軒。一，《靈寶刀》，寫林冲始末，本於李

開先《寶劍記》。二，《騏麟瀏》，寫韓世忠、梁夫人始末，本於無名氏《韋皇玉環記》。以上三種，多就他人之作，改編而成。三，《鸚鵡洲》，寫韋皇玉簫女始末，本《太平廣記》所書「櫻桃青衣」一節。四種全本，在今日殊難見得。四，《櫻桃夢》，可謂自創之作。事本《太平廣記》所書「櫻桃青衣」一節。此記也是寫韓世忠、梁夫人的事。許自昌，字玄祐，吳縣人。所作城人。有《雙烈記》一種，今尚存。張四維字冶卿，號五山秀才，元傳奇，有《水滸記》、《橘浦記》、《靈犀珮》、《弄珠樓》、《報主記》。只有《水滸記》敘宋江事的，流傳最廣。《橘浦記》最近日本有影印本，敘柳毅傳書事，添了不少穿插。《弄珠樓》、《靈犀珮》，另有命陽王異之作，王本於許，抑許本於王？不敢斷定了。徐復祚，字陽初，號墓竹，又號三家村老，常熟人。有《紅梨記》、《宵光劍》、《梧桐雨》、《祝髮記》等傳奇。現在只《紅梨記》流行著。《紅梨》本元劇《詩酒紅梨記》。《宵光劍》，聽說人間還有此書，但無從細讀了，但知敘衛青的事。還有前面所說作《白練裙》的鄭之文，他也與顯祖相熟。之文字應民，一字豹先，南城人。《白練裙》外，尚有《旗亭記》、《芍藥記》。《旗亭》，至今尚存。高濂，字深甫，號瑞南，錢塘人。所作以《玉簪記》為最出名。事本張於湖誤宿女貞觀。陳妙常和潘必正相悅的事。其中如「琴挑」、「偷詩」、「秋江」諸齣，近日梨園猶有演之者。此外尚有《節孝記》一本，《曲品》說：「陶潛之《歸去》，令伯之《陳情》，分上下帙，別是一體。」周朝俊，字夷玉，鄞縣人。所作有《紅梅記》。敘裴生遇賈似道妾的魂，被救成配事。王玉峰，松江人。作《焚香記》。敘王魁桂英事。此事在戲文中已習見的了，但此記在結果上變成了「王魁不負桂英。」周履靖，字螺冠，秀水人。有《錦箋記》一本，敘梅玉與柳淑娘相愛事。以「箋」為始戀，中經磨折，卒能團圓。情節未能動人，因為太平凡了。朱鼎，

字永懷，崑山人。有《玉鏡臺記》。事本關漢卿《溫太真玉鏡臺記》。寫國家大事，慷慨激昂。如《新

亭對泣》、《聞雞起舞》、《中流擊楫》諸齣，讀之奮發，在傳奇中寫這樣的情節的，惟清代的《桃花

扇》差足比擬。顧大典，字道行，吳江人。所作傳奇，有《青音閣四種》：一，《青衫記》，本馬致遠

的《青衫淚》，敘白居易裴興娘事。二，《葛衣記》，敘任昉子西華貧無所歸事。三，《義乳記》，敘

後漢李善義僕事。四，《風教編》，我在上章說雜劇時提過了。現存只有《青衫記》。葉憲祖字美度，

一字相攸，號桐柏，別號六桐，又號槲園居士。紫金道人，餘姚人。所作傳奇，有敘魚玄機事的《鸞鎞

記》。敘竇娥事的《金鎖記》。《玉麟記》、《雙修記》，皆不可見。但《雙修》是純正的宗教劇。他

喜用辭藻，便少真意，也是美中不足。王穉登，字百穀，吳縣人。所作傳奇《全德記》，敘竇禹鈞積德

多子，如馮道詩所謂：「燕山竇十郎，教子以義方，靈椿一株老，仙桂五枝芳。」金懷玉，字爾音，會

稽人。所作傳奇九種：《香球》、《寶釵》、《望雲》、《完福》、《妙相》、《摘星》、《繡被》、

《八更》、《桃花》。《望雲記》敘狄仁傑事。《妙相記》，據《曲品》說：「俗稱為賽目蓮。」只此

二記，猶有傳本，餘均佚。懷玉之作，頗以諧俗稱。沈鯨，字涅川，平湖人。所作有《雙珠記》、《易

鞋記》、《鮫綃記》、《青瑣記》。《雙珠》，敘王楫事。《易鞋》，與陸采所作同。陸作，沈作，頗

難決斷。《鮫綃》，敘魏必簡及沈瓊英遇合事。《青瑣》，敘賈午事。吳世美，字叔華，烏程人，作

《驚鴻記》，敘楊貴妃事。陳汝元字乙，會稽人。著《金蓮記》，敘蘇軾事。又《紫環記》，已佚。

車任遠，有《彈鋏記》，敘馮驩事，亦佚。謝讜，號海門，上虞人。著《四喜記》，敘宋郊、宋祁兄弟

事。單本，字槎仙，會稽人。著《露綬記》，及《蕉帕記》。《蕉帕》尚存，敘西施化狐事。徐元，字

叔回，錢塘人，著《八義記》，敘程嬰、公孫杵臼事。楊珽，字夷白，也是錢塘人。著《龍膏記》、《錦帶記》。《龍膏記》尚存，敘張無頗得起死回生藥事。胡文煥，字德文，號全庵，除編《群音類選》外，作傳奇四本：敘呂不韋事的《奇貨記》，敘苻世業事的《犀珮記》，敘趙簡子事的《三晉記》，和一本《餘慶記》，都已失傳了。陸江樓，號心一山人，杭州人。有敘何文秀修行事的《玉釵記》。《曲品》於萬曆間傳奇家，所載的還很多。但是有的其書已不存，有的連書名都沒有記下來，此處都從略了。那一班作手，以江浙人為最多。此處我更提出一個吳縣人來，他在傳奇中的地位，比徐渭在雜劇中還要重要。他是誰呢？就是馮夢龍。夢龍字猶龍，一字耳猶，有時署名龍子猶。所作傳奇，有《雙雄記》，敘丹信、劉雙結義。《萬事足》，敘陳循賢妻。他所訂《墨憨齋新曲》十種，除此二記外，都經過他的改竄。那八種是：《精忠旗》、《楚江情》、《女丈夫》、《灑雪堂》、《酒家傭》、《量江記》、《新灌園》、《夢磊記》。此外改湯顯祖的《牡丹亭》為《風流夢》，又改《邯鄲記》。改李玉的《人獸關》、《永團圓》。又改《殺狗記》。他的確是明末曲壇一個怪傑。不獨於曲就是曲之外，他所編訂改動的書，也真不少。明末曲家紛起，決非短簡所可盡；有些入清才死，為敘述便利計，留在清代傳奇中去補敘。至於無名氏的戲曲，在《六十種曲》中就不少。富春堂、文林閣所刊傳奇，也多無名氏作。只有商氏半野堂刻的《箜篌記》，相傳是出於凫筆的。這許多無名氏作品，與前面所說有作者姓名而無書名的，我們彙集起來，加以考訂；必可專成一本三四百頁以上的鉅制。明代傳奇如此的盛況，與元雜劇將永遠同其光榮；使治戲曲沿革者，也同此致其歆羨。（這一代傳奇作家的籍貫底統計，鄭振鐸曾有一表，見所著《文學大綱》第三冊，第二十四章中）

附明代傳奇作家籍貫表

南直隸（江南）：

沈采（吳縣） 王世貞（太倉）

邵深（常州） 鄭若庸（崑山） 沈璟（吳江）

梁辰魚（崑山） 張鳳翼（長洲） 顧大典（吳江）

陸采（長洲） 馮夢龍（吳縣） 黃伯羽（上海）

陸弼（江都） 顧希雍（崑山） 顧仲雍（崑山）

陸濟之（無錫） 朱從龍（句容） 楊柔勝（武進）

徐復祚（常熟） 朱鼎（崑山） 吳鵬（宜興）

盧鶴江（無錫） 張景嚴（溧陽） 沈祚（溧陽）

王玉峰（松江） 李素甫（吳江） 吳千頃（長洲）

黃廷俸（常熟） 朱寄林（蘇州） 鄒玉卿（長洲）

蔣麟徵（長洲？） 陸世廉（長洲） 王翔千（太倉）

王鳴九（吳縣） 許自昌（吳縣） 周公魯（崑山）

程子偉（江都） 馬守真（金陵）

顧采屏（崑山）

以上今江蘇

梅鼎祚（宣城）
汪廷訥（休寧）
佘聿雲（池州）

吳大震（休寧）
程麗先（新安）
龍渠翁（安慶）

阮大鋮（懷寧）
汪宗姬（徽州）

以上今安徽

浙江
王濟（烏鎮）
姚茂良（武康）
陳與郊（海寧）

李日華（嘉興）
卜世臣（秀水）
單本（會稽）

屠隆（鄞縣）
龍膺（武陵）
葉憲祖（餘姚）

戴子晉（永嘉）
陳汝元（會稽）
車任遠（上虞）

沈鯨（平湖）
秦雷鳴（天台）
謝讜（上虞）

張太和（錢塘）
錢直之（錢塘）
章大倫（錢塘）

金無垢（鄞縣）
高濂（錢塘）
程文修（仁和）

吳世美（烏程）
史槃（會稽）
祝長生（海鹽）

汪錂（錢塘）
吳文煥（錢塘）
呂文（金華）

陸江樓（杭州）
王恒（杭州）
張從懷（海寧）

楊珽（錢塘）
黃維楫（天台）
朱期（上虞）

顧瑾（杭州？）　　　　楊之炯（餘姚）　　趙於禮（上虞）

鄒逢時（餘姚）　　　　謝天佑（杭州）　　吾邱瑞（杭州）

金懷玉（會稽）　　　　王翊（嘉興）　　　沈嵊（錢塘）

姚子翼（秀水）　　　　許炎南（海鹽）　　李九標（武陵）

庾庚（杭州）　　　　　周朝俊（鄞縣）

　　　其他　　　　　　鄭之文（南城）　　馮之可（彭澤）

以上江西

湯顯祖（臨川）　　　　張四維（元城）　　以上直隸

盧枬（大名　濬縣）

許潮（靖州）　　　　　謝廷諒（湖廣）　　以上湖廣

邱濬（瓊州）　　　　　以上廣東

李玉田（汀州）　　　　以上福建

王異（合陽）　　　　　以上陝西

李開先（章邱）　　　　以上山東

李雨商（河南）　　　　以上河南

本章參考書目

呂天成《曲品》

王驥德《曲律》（讀曲叢刊本、曲苑本）

黃文瑒《曲海總目提要》（大東書局本）

閔世道人《六十種曲》（原刊本，道光翻刻本）

唐氏《富春堂所刊傳奇》

唐氏《文林閣所刊傳奇》

唐氏《世德堂所刊傳奇》

陳氏《繼志齋所刊傳奇》

鄭振鐸《插圖本中國文學史》（戲曲之部）

青木正兒《支那近世戲曲史》（第二篇）

九、清代的雜劇

清劇之四大時期

鄭振鐸在所刊《清人雜劇初集》的序上說：「嘗觀清代三百年間之劇本，無不力求超脫凡蹊，屏絕俚鄙。故失之雅，失之弱，容或有之。若失之俗，則可免譏矣。考清劇之進展，蓋有四期：順康之際，實為『始盛』。吳偉業、徐石麟、尤侗、嵇永仁、張韜、裘璉、洪昇、萬樹諸家，高才碩學，詞華雋秀，所作務崇雅正，卓然大方。梅村《通天臺》之悲壯沈鬱，《臨春閣》之疏放冷豔，尤堪弁冕群倫。西堂之《離騷》、《琵琶》、坦庵之《花錢》、《浮施》權六之《霸亭》、《薊州》，留山之《續騷》，殷玉之《湖亭》，並屬謹嚴之品，為後人開闢荊荒，導之正塗。雍乾之際，可謂『全盛。』桂馥、蔣士銓、楊潮觀、曹錫黼、崔應階、王文治、厲鶚、吳城，各有名篇，傳誦海內。心餘、笠湖、未谷，尤稱大家，可謂三傑。心餘《西江祝嘏》，以枯索之題材，成豐妍之新著，苟非奇才，何克臻

此。笠湖《吟風三十二劇》，靡不雋永可喜，相傳演唱《罷宴》一劇時，某大吏感動，為之輟席。而

《偷桃》之語妙天下，《錢神廟》之憤懣激昂，求之前賢，實罕其匹。未谷《後四聲猿》亦曠世悲劇，謔而

絕妙好詞，如斯短劇，關馬徐沈之履跡，蓋未曾經涉也。蝸寄才調未遒，然《麴缸笑》諸作，謔而不

虐，易俗為雅，厥功亦偉。短劇完成，應屬此時。風格辭采，以及聲律，並臻絕頂，為元明所弗逮。降

及嘉咸，流風未泯，然豪氣漸見消殺，當為『次盛』之期。於時，有舒位、石韞玉、梁廷柟、許鴻磐、

徐爔、周樂清、嚴廷中諸家，麗而弗秀，新而不遒，譬諸美人，豔乃在膚。然鐵雲之《修簫譜》，新妍

若夭桃初放，花韻菴主人之《花間九奏》，佳者未讓桂蔣。至若徐爔之《寫心雜劇》以十八短劇自寫身

世，創空前之局。藤花亭主之《小四夢》，曲律容有或乖，而情文仍然並茂。獨文泉《秋槎》，才弱識

淺，頗呈枯竭之致。《補天八劇》，強攫陳跡，彌其缺憾，未免多事，更感索然。《判豔珞殿》，其意

境尤顯竊前修，殊乏創意。下逮同光，則為『衰落』之期。黃燮清、楊恩壽、許善長、張薊雲、陳娘、

袁醰、徐鄂、范元亨、劉清韻諸家，所作雖多合律，蓋寡取材，亦現捉襟露肘之態，頗見迂腐，殊少情

致。蓋六七百年來，雜劇一體，屢經蛻變，若由蠶而蛹，而蛾，已造其極，弗復能化。同光一期雜劇，

成蛾之時也，然殭而未死，間有生意。韻珊《凌波》，窈窕多姿。《玉獅十種》，不少雋作。瞿園、坦

園，時見性靈。善長、薊雲，亦有新聲。是雜劇之於清季，實亡而未亡也。」這可謂清代雜劇之鳥瞰。

他所分始盛，全盛，次盛，衰落四大時期，至為明顯。然亦有未可成為定論者。我且舉其中比較重要的

作家，敘述一番：吳偉業字駿公，號梅村，別署灌隱主人，江蘇太倉人。崇禎四年進士，授翰林院編

修，遷南京國子監司業。福王時拜少詹事，與馬士英、阮大鋮等不合，辭官歸里。入清，本不預備再出

任，但以清廷之嚴促，不得已赴京，授國子監祭酒。然而他為此事非常傷心，到臨死的時候，還有「更一錢不值何須說」之歎。康熙十年卒，年六十三。遺命在墓前樹碣曰：「詩人吳梅村之墓，」不提官銜，正是為此。所作雜劇，有《臨春閣》、《通天臺》二種。《臨春閣》敘的是女節度使洗夫人及陳後主張麗華事。洗夫人以女子典軍，聲威震時；而麗華為後主掌文詔。一日在《臨春閣》賜宴，頗極一時之歡。隋既滅陳，麗華死。洗夫人從此也解甲入山去了。一共四齣，在第四齣中，洗夫人哭麗華處，又爽縱，又悲壯。如：

（東原樂）娘娘，你恨血千年痛，悲歌五夜窮。便算是有文無祿做個詩人塚，消不得一碗涼漿五粒松。誰似你魂飄凍，止留得女包胥向東風一慟。

《通天臺》共二齣，是敘梁元帝時左丞沈炯事。炯身經家國覆亡之痛，一日，登漢武帝通天臺遺址，醉後，歌哭無端，痛訴他的情懷。在第一齣的末了：

你看雲山萬疊，我的臺城官闕不知那裏，只得望南一拜。（生拜介）

（賺煞尾）則想那山遠故宮寒，潮向空城打，杜鵑血揀南枝直下。偏是俺立盡西風搔白髮，只落得哭向天涯，傷心地付與啼鴉，誰向江頭問荻花！難道我的眼呵，盼不到石頭車駕，我的淚呵，灑不上修陵松檟，只是年年秋月聽悲笳！

這兒寫的不是沈炯，簡直寫的是他自己，我們看這段曲文，其中直直是哭聲了。徐石麟，（麟一作麒）字又陵，號坦庵，湖州人。流寓在揚州，工詩詞製曲，兼能續事。女延香，通音律，石麟每一曲成，高聲吟哦，使女指摘聲律。揚州在順治二年，為清兵所陷，石麟冒死入城，取出他的稿本。他所作雜劇共四種：《買花錢》、《大轉輪》、《浮西施》、《拈花笑》。《買花錢》，敘南宋俞國寶湖上題詞遇高宗事。《大轉輪》是一部荒唐遊戲的作品，說有一貧生司馬貌，苦學無成，夢中忽至天帝前，天帝責其不敬。又命判漢四百年疑獄，司馬生昂然上坐，判項羽韓信彭越等案，居然絲毫不爽。於是天帝命孫權、曹操、周瑜、孫策，送其還家，太子丹等即羊祜、杜預、王濬前身，而司馬貌，即後來改名之司馬懿。《拈花笑》，是寫妻姜嫉妒之事。《浮西施》，即范蠡功成身退，攜西子泛江的故事。尤侗，字同人，後改名展成，號悔庵，又號艮齋，江蘇長洲人。順治間貢生，蹭蹬場屋幾十年，天下皆稱之為老名士。康熙十八年，舉博學鴻詞科，授翰林院檢討，入史館修明史，康熙四十三年卒，年八十七。所作雜劇有《讀離騷》、《吊琵琶》、《桃花源》、《黑白衛》、《清平調》五種。《讀離騷》四折，譜屈原事。把楚詞中「天問」、「卜居」、「九歌」、「漁父」以及宋玉之「招魂」組織成曲，此劇曾在內府演過的。《桃花源》四折，譜陶淵明事，以「歸去來辭」起，以作詩自祭，入桃源洞成仙為止。《吊琵琶》四折，譜王昭君事，與馬致遠《漢宮秋》差不多。不過此劇以蔡文姬祭青塚為結罷了。《黑白衛》，是比較最出色的一種。據尤侗自敘：「王阮亭最喜《黑白衛》，攜至雉皋，付冒辟疆家伶，親為顧曲。吳中士大夫家，往往購得鈔本，而宮譜失傳；雖梨園父老，不能為樂句，可

概也。」彭孫遹恭維此劇，至於說讀了《黑白衛》，「勝讀龍門一傳。」原來聶隱這段事，本已夠動人的了。《清平調》一名《李白登科記》，譜李白中狀元事。誠如杜于皇的序上說：「惟梨園弟子，多扮狀元；而狀元之抱負，亦無以遠過於扮者」之滑稽有味。嵇永仁，字留山，號抱犢山農，無錫人。生員。范承謨總督福建的時候，延入幕府。耿精忠反，把承謨繫獄，永仁等也同時被執。在獄三年，與承謨一同遇害。所作《續離騷》，即獄中之所為也。獄中無筆，只取炭屑書在紙背上，或者壁上。亂平以後，人家才鈔錄出來。許旭《閩中紀略》謂：「留山才最敏速，性又機警，在幕中輒唱和為樂。所著醫書，盈尺積几。尤善音律，制小劇引喉作聲，字字圓潤。逆旅之中，藉以遣懷導鬱，雖骨肉兄弟，無以過也。《續離騷》有范承謨書後，及同難會稽王龍光，榕城林可棟，雲間沈上章諸人題詩。承謨謂《續離騷》慷慨激烈，氣暢理該，真是元曲，而其毀譽含蓄，又與《四聲猿》爭雄矣。」《續離騷》中包含四短劇：一，《劉國師教習扯淡歌》。敘劉基與張三豐對酌，以《扯淡歌》侑觴。二，《杜秀才痛哭泥神廟》。寫杜默哭項王廟事，此事明沈君庸有《霸亭秋》之作，永仁後又有張韜的《霸亭廟》。沈失之穠麗，張失之板滯，當以永仁所作，為最活潑自然。我愛他開始的一段，就覺得非常的沉痛。

大王，你便在烏江享受血食，卻不盼殺了江東父老也。

（駐馬聽）父老江東，眼盼旌旗在目中。壺漿擔奉，淒淒的魂斷戰場空，實指望車如流水馬如龍。誰承想羊欺猛虎鴉欺鳳，下場頭誰送終。血染丹楓，淚滴波濤湧。

三，《癡和尚街頭笑布袋》，寫癡和尚在街頭歌笑，本布袋和尚歌意。四，《憤司馬夢裏罵閻羅》，寫司馬貌夢中罵閻王事，與前面所說《大轉輪》同。不過石麟重在斷獄，永仁重在謾罵，二劇各有精神。永仁此劇四折，折敘一事，是受《四聲猿》很大的影響的。至於專模擬《四聲猿》而作，甚或標明「後」或「續」字樣的，還有幾家，將於下節說明。

四聲猿的模擬者

洪昇的雜劇《四嬋娟》、《天涯淚》、《青衫濕》。萬樹的雜劇《珊瑚球》、《舞霓裳》、《藐姑仙》、《青錢賺》、《焚書鬧》、《罵東風》、《三茅宴》、《玉山庵》。我們既無從得見，不敢妄逞臆說。又王夫之的《龍舟會》，宋琬的《祭皋陶》雜劇，現在倒也流行，不勞詳敘。此處我所要說者，就是那些以四件事作成一本的雜劇。這些作家，很可以看出他們的確是有意的模擬《四聲猿》的。第一，如《續四聲猿》。作者張韜，字權六，號紫徽山人，浙江海寧人。生平事蹟，不甚可考。只知道他曾司訓烏程。又和毛際可、徐倬、韓純玉幾個人往還而已。此劇自序云：「猿啼三聲，腸已寸斷，豈更有第四聲，況續以四聲哉？但物不得其平則鳴，胸中無限牢騷，恐巴江巫峽間，應有兩岸猿聲啼不住耳。徐生莫道我饒舌也。」這是顯然的步徐渭後塵。劇中包含《杜秀才痛哭霸亭廟》、《戴院長神行薊州道》、《王節使重續木蘭詩》、《李翰林醉草清平調》四種。其中《薊州道》寫戴宗與李逵同

往薊州訪公孫勝，宗在途中，作弄李逵，事全本《水滸》，頗有趣味。《木蘭詩》寫王播貴後，至木蘭院重續早年所題「慚愧闍黎飯後鍾」句，事見《唐摭言》。其餘二種，與稊作、尤作相同。再有以《後四聲猿》名者，作者為桂馥。時間略後於權六。馥字冬卉，號未谷別署老莟，山東曲阜人。乾隆庚戌，年已五十五歲，才成進士，後為滇南永年令，卒於官，年七十。他不但是一個作劇家，而且是一個經學大師。他這本《後四聲猿》，是道光己酉年才刻出來，刻者憐芳居士，即以此劇繼承徐渭。在序上說：「引商刻羽，侘色揣聲，寫萬不得已之情，淒然紙上。令讀者如過巴東三峽，聽啼雲嘯月之聲，無否耶？」其中包含《放楊枝》北調一套，《題園壁》南調一套，《謁府帥》北調一套，《投圊中》南調一套。這四段題材，卻極富有詩趣。王定柱在此書的序上謂：「先生才如長吉（《投圊》中本事），望如東坡（《謁府帥》本事），落落不自得，乃取三君軼事，引宮按節，吐臆抒感。與青藤爭霸風雅。獨《題園壁》一折，意於戚串交遊間，當有所感，而先生曰無之，要其為猿聲一也。」我們於此，可知作者之意。本來陸務觀出妻這段故事，是值得為之悵惘的，以這垂暮的衰翁，來寫這樣一段的情懷，是很可注意者。此外，一本包含四故事以模擬《四聲猿》的，還有裘璉的《四韻事》、曹錫黼的《四色石》。就是後來舒位的《修簫譜》，也還逃不出這個範圍。裘璉，字殷玉，號蔗村，別署廢莪子，浙江慈溪人。生而孤露，聰敏過人，二十補博士弟子。援例入太學，蹭蹬場屋之中，有五十年之久。一直到康熙甲午，才舉順天鄉試，

次年成進士改庶常，他已七十多歲了。他所作劇曲，一定不少。在《四韻事》之首，自題《玉湖樓第三種傳奇》；想來還有第一第二的。《四韻事》是以四件不相涉的事。四個短劇合組而成的。其實在他之前，還有黃兆森的《四才子》，以杜牧為主角的《夢揚州》雜劇，和以王維為主角的《鬱輪袍》雜劇，至今還存在。《四韻事》呢？一，是《昆明池》。敘上官婉容侍唐中宗，評詩於池上事。二，是《集翠裘》。敘狄仁傑與張昌宗雙陸贏集翠裘事。三，是《旗亭館》。敘王昌齡、王之渙、高適旗亭聞伎歌詩事。璉自稱：「予亦用此自娛耳。」此《四韻事》者，本沒有什麼寄託，但曲文倒還工穩。又其中每種有總評，折評，在他家書中不多見。譬如《集翠裘》第一折後，其折評曰：「譜入韻事，要從唐太宗覺魏鄭公婦媚處想來。曲白俱有氣力，確是《天池子》對手。」足見他也曾以徐渭為模擬的對象咧。曹錫黼，字菽圃，上海人。與兄容圃，並有才名。錫黼早歲得功名，乾隆間仕員外郎。歿年不滿三十。所作雜劇除以崔護謁漿的故事，所寫《桃花吟》四折外，便是《四色石》了。《四色石》是：《張雀網廷平感世》，敘翟公去官，賓客冷落；復官後，客又大集。《序蘭亭內史臨波》，敘王羲之宴集蘭亭事。《宴滕王子安檢韻》，敘王勃作滕王閣序事。《寓同谷老杜興歌》，敘杜甫寓於同谷，感時歌吟事。以杜甫為劇中主角的，恐怕此劇以外，不可多見呢。舒位的《修簫譜》，我附在此地說一說。舒位字立人，號鐵雲，大興人。他是乾隆三十年生的，死於嘉慶二十年的，較以上諸家晚得多了。他二十四歲中了舉，會試屢不第，遂絕意仕進。他所作《瓶笙館修簫譜》，也是包含四種：一，《卓女當壚》。二，《樊姬擁髻》。三，《酉陽修月》。四，《博望訪星》。據《鷗波漁話》，在嘉慶十三四年的時候，舒位會試落第以後，流落在北

京。剛剛有一位朋友叫做畢筆珍，客於禮親王邸，舒與畢同精音律，偶有所作，輒付邸中樂部演習。王給潤筆之資，有時有千金之鉅。《修簫譜》當即作於此時。《卓女當壚》，是寫司馬相如與文君開酒店的事；這故事太為人所熟悉了，不必再說。但舒氏此劇的白文，極其幽默，非他種所能及。姑舉末段為例：

(末指淨介) 官人認得這人麼？(生) 依稀。(淨轉介) 慚愧。(末) 請商量。(生) 承孚帶。

(末) 縣令有言，(生) 丈人無賴。(淨) 如今學楚囚。

(生) 當日非秦贅。(淨向末) 願將家業平分，(末向生) 可肯生涯略改？

(生向淨) 三生有幸可依從？(末向淨) 一言既出休翻悔！(淨) 為我即日拜覆本官。(末) 問你幾時再添令愛？(各大笑介) (合) 不枉了《國風》好色，《大學》生財。

這簡直是絕妙好詞，《樊姬擁髻》是本《伶元飛燕外傳》中事，敘伶元和樊姬讀飛燕往事，當戒色淫。《博望訪星》，敘張騫溯黃河至天河，訪問牛郎織女。《酉陽修月》，卻以月中吳剛奉嫦娥命，督理諸仙修理月缺事。其中《訪星》一齣，在不久的時候，還出演於梨園。或說舒位尚有《琵琶賺》、《桃花人面》等雜劇，但未刊行。《修簫譜》也是這《四聲猿》式的作品。我們雖未能一一搜集起來，卻於此知道「四聲猿式」的雜劇，在當時是最流行的。

短劇大家楊潮觀

楊潮觀，字宏度，號笠湖，無錫人。乾隆元年舉人。任四川邛州知州。他就卓文君妝臺，蓋了一座舞臺，自寫短劇，每一折成，即付伶人。他所著《吟風閣》，共三十二種雜劇。卷首附小序，自敘作劇之旨。一折的雜劇，到了他才集其大成，案頭場上，兩得其便。如橄欖之在口，以少許勝多許，而其味彌雋永。與西方的獨幕劇性質相同，不過此有曲文，更饒詩意。此處且錄其小序：

《新豐店》，思行可也。命世無人，而馬周巷遇，為世美談。敷陳其事，聊慰夫懷才未試者。

《大江西》，思任運也。江行萬里，消受無邊風月，懷古之餘，倚帆清嘯，忘其於役之遙。

《行雨》，思濟世之非易也。以學養才，斂才歸道，非大賢以上，其孰能之？

《黃石婆》，思柔節也。《易》用剛，《黃老》用柔。光武言吾治天下，亦欲以柔道行之，柔勝剛，弱勝強，柔之時義大矣哉！

《快活山》，思分定也。即榮啟期之意，而長言之，至樂性餘，至靜性廉，雖異「伐木」之旨，其亦神聽和平者乎？

《錢神廟》，思狂狷之士也。豐嗇由天，狂者胸中無物，若狂而不狷，君子奚取焉？

《晉陽城》，思雪讒也。溫郎固英物，在當時國士無雙，而有絕裾之謗。求忠臣於孝子門，吾決其必不然；而事或有因，如茲之所云云爾。或者曰：近世征衣之制，多缺一襟，非獨便鞍馬，蓋

即溫郎遺事，以做夫遊子忘歸者。

《邯鄲郡》，思失職也。譬之鹽車駿馬，能無仰首一鳴，然知命者怨而不怒，有風人之義。

《賀蘭山》，思知己之難遇，而賢者忠愛之至也。汾陽偉人，太白奇士，思其事想見其為人，慨

當以慷，庶幾乎登場遇之。

《朱衣神》，思賢路也。文章一小技，而名器歸之。「九品中正」以後，舍此則其道無由，及其

權重而取精用宏，進退予奪之際，可勝慨哉！

《夜香臺》，思慎罰也。武宣之際，吏事刻深，不疑亦快吏也。史稱其嚴而不殘，訓由賢母，獲

以功名終。若夫嚴延年，母雖賢，曾莫救其子之惡。悲夫！

《發倉》，思可權也。為國家者，患莫甚乎棄民。大荒召亂，方其在難，君子饑不及餐，而曰待

救西江，不索我於枯魚之肆乎？詩曰載馳載驅，周爰咨度。汲長孺有焉。

《魯連臺》，思達節也。戰國策士縱橫，干秦貨楚惟魯連於世無求，獨伸大義於天下。其賢於人

遠矣！世稱魯連不死，嘗讀太史公書：子房東見滄海君，求力士而不著其姓氏。誰為滄海君，其

即魯連子非耶？

《荷花蕩》，思託孤寄命之難也。自昔衣冠多賢智，而愚不可及，每於廝養中得之。

《二郎神》，思德馨也。禮有功德於民者，則祀之。能捍大災禦大患者，則祀之。灑沈澹菑。禹

之明德遠矣。三代以降，遠績禹功而大庇民者，其惟蜀之二郎乎？香火千年，蜀人尊為川主。思

其德而歌舞之，宜矣。惟是神之姓氏，傳聞異辭，在正史為李氏子，在虞初家皆以為楊，豈灌口

有兩二郎耶？

《笏諫》，思遺直也。唐人有《相笏經》，當時吉凶頗驗，而不知美惡之在人。若夫萬笏朝天，而魏鄭公用以諫君顯，段太尉用以擊賊；聞此真笏之美者也。物以人重，信夫！

《配髻》，思重四也。孝子順孫，義夫節婦，天性淳篤，可維風化者，輒軒所及，代有旌揚。而連類及之，從無特獎義夫者。近事可徵，是用隱其名，顯其事，以備激揚之缺典云爾。

《露筋》，思勵俗也。煙花三月，歲歲揚州，詎二十四橋月色簫聲之外，有自苦如露筋娘者。來往邢江，敬瞻祠宇，輒借哀絲豪竹，濫寫其幽怨焉。

《掛劍》，思古交也。以劍何足道，而死生然諾之際，情見乎詞。

《卻金》，思祖德也。家藏有四知圖像，並被諸弦歌，亦白圭三復之義。

《下江南》，思武德也。夫武，禁暴戢兵。安民和眾。宋初李煜出降，錢氏納土，皆以全取勝。東南之民晏然，孰知百年而後，東南即其子孫獲以偏安處也。道之在天者日，其在人者心，心君氣母，內不受邪，則光曜直達，通徹三界，吾於昌黎發之。

《藍關》，思正直之不撓也。

《荀灌娘》，思奇節也。至性所動，然鬚眉巾幗，無總角成人，臨事激昂，則智勇俱出。如當日灌娘之救父，豈非動天地而泣鬼神者乎？

《葬金釵》，思補遺也。當日信陵破秦，歸魏封侯生之墓，吊晉鄙之魂，而為如姬發哀。蓋情事之所必有，而史不及載，輒用悲歌以補之。

《偷桃》，思諷諫也。遊方之外，飾智驚愚；愚實易驚，非仙實智。知之者，其滑稽之雄乎？

《換扇》，思攖寧也。攖而後寧。若夫得全於天，胸無滯礙，非夢亦非覺，何入而不自得乎？

《西塞山》，思物外觀也。風雨晦明，安危憂喜，頃刻萬端，用參物變。

《忙牙姑》，思死封疆之臣也。周有遣戍及勞旋帥之詩，所以慰其心者，至矣。而於死事者，缺焉。孔明瀘江酹酒，哀動三軍，僉曰：吾帥待死者如此，況其生者呼？

《凝碧池》，思志義之士也。妻子具則孝衰矣，爵祿具則忠衰矣，上失而求諸士，士失而求諸伶工賤人焉。昔晏子有言：非其私暱，誰敢任之。若雷海青者，其可同類而共薄之耶！

《大蒐嶺》，思返本也。是儒是釋，誰見道真，求諸語言文字之間，抑亦末矣。

《罷宴》，思罔極也。長言不足而嗟歎之，不自知其淚痕漬紙，哀絲急管，風木增聲，恐聽者與蓼莪具廢爾！

《翠微亭》，思英特也。蘄王忠智，出則夫婦同獎王室，退則閭門養威重；不出家而得泉石之友，似此唱隨，亦賢矣哉！

三十二種的本事，與其作意，都可從小序中見之。焦循《劇說》：「《吟風閣雜劇》中，有寇萊公罷宴一折，淋漓慷慨，音能感人。阮大中丞巡撫浙江，偶演此劇，中丞痛哭，時亦為之罷宴。」其實《吟風閣》中可以感人的，不止此折；楊潮觀以嬉笑怒罵，來自寫其懷抱。而在戲劇上，固定了短劇的

中國戲劇概論　196

規模，開文士劇的風氣，其功終不可埋沒的。

紅雪樓及其他作家

與楊潮觀同時的，有蔣士銓，他在傳奇上的貢獻，或者比雜劇還要大些；但他的雜劇也有足稱述者。

士銓，字清容，一字心餘，號苕生，又號藏園，江西鉛江人。乾隆二十三年進士，官編修。在他所作《紅雪樓九種曲》中，《一片石》、《第二碑》、《四弦秋》三種是雜劇，此外有《忉利天》、《康衢樂》、《長生籙》、《昇平瑞》（這四種雜劇，是他二十七歲時，為江西紳民，遙祝皇太后萬壽而作）。還有《采石磯》、《採樵圖》二種，也都是雜劇。但以《一片石》、《第二碑》、《四弦秋》三劇流行最遍。

《一片石》，敘的是彭青原為妻妃立墓石事。《第二碑》，又名《後一片石》，敘的也是實事：一個不得志的詩人阮龍光，讀《一片石》後，極佩服蔣士銓，拜訪士銓，聞妻妃墓還須廓清，於是為向他舅父吳山鳳慫恿，出貲給前占墓地者，而新建令又給墓前居者金，同日遷去。於是墓道廓如，並且封樹門坊了。如：

《一片石》是他少年之作，作《第二碑》時，他已五十二歲。垂暮之年，其情懷迥不是當日的光景了。如：

「狂歌醉吟，獨自首頻搔。無人與語，閒行狎漁樵。青衫半曳，也如君年少。今日呵，便酒樓依舊，怕向闌干重靠！還恐那守墓神鴉，認不出前度詩人有二毛！」

這樣文章，也很有些感動的人。《四弦秋》，固是他雜劇中出色的作品，就在他全體的戲曲中，恐怕也要算壓卷之作。《四弦秋》根據白居易《琵琶行》，很忠實的敘述，較元馬致遠的《青衫淚》，似乎還勝一籌。友人朱湘曾作蔣士銓一文，評到《四弦秋》，有六特色：「第一，《四弦秋》極為忠於本事。第二，《四弦秋》可以用了本事中的一點小種子，發出很美麗的花來。即如《琵琶行》足有『血色羅裙翻酒污』一名句，而蔣氏衍之成『你看這一點半點暈痕原有，天長地久，鸞交鳳友，但只願洗不淡的濃情，沁奴心，都似酒』一段妙文。又如《琵琶行》中『夢啼妝淚紅欄杆』一句之中的夢字，被蔣氏衍成了一齣美妙的『秋夢』皆是。第三，《四弦秋》解釋事實，極為滿意。如琵琶妓在南，何以知道北方的事；以及白居易為何貶謫等等問題，《四弦秋》中都回答的很圓滿。第四，蔣氏在他的《四弦秋》中讓他的詩才自發奇花，於是我們遂有看見：『恨採茶人搯斷春牙，把一縷茶煙吹折；待要消人渴吻熱，轉丟卻自己風生兩腋』這一類佳句的眼福。第五，《四弦秋》描寫活現，如第一齣中的吳名世想去又留一種的猶豫的光景，以及一言束裝一種堅決的光景，都是很活跳的。第六，《四弦秋》的最大好處，便是全劇的結構美妙。尤其是最末一齣，白居易與琵琶妓一問一答，一聲高似一聲，逼到山窮水盡的時候，逼出一場情緒的大發洩求。不單《青衫淚》，就是《琵琶行》原文，也沒有這樣的靈心慧舌。

「秋夢」這一齣，最是我所酷愛的，猶記其尾聲云：「少年情事堪追究，淚珠兒把闌干紅透，唉，但不知他那一擔的新茶可曾賣去否？」

把這一位商人婦的心理，很曲折宛轉的表達出來。厲鶚字太鴻，號樊榭，浙江錢塘人。他有《迎鑾新曲》，與士銓的《西江祝嘏》（即《長生籙》等）一樣的是應酬的作品，不須詳述。崔應階也有

《情中幻》、《煙花債》二種雜劇，頗罕見。石韞玉，字執如，號琢堂，吳縣人。年十八，補博士弟子員，乾隆庚戌進士，授翰林院修撰。仕至山東按察使，歸主紫陽書院二十多年，是死在道光十七年的，所作雜劇，叫做《花間九奏》。包含九種：《伏生授經》、《羅敷採桑》、《桃葉渡江》、《桃源漁父》、《梅妃作賦》、《賈島祭詩》、《琴操參禪》、《對山救友》。這一位石老先生是極方正的，據《郎潛紀聞》上說：「韞玉以文章伏一世，律身清謹，不愧道學中人。未達時，見淫詞小說，一切得罪名教之書，輒拉雜摧燒之。家置一紙庫，名曰『孽海』，收毀幾萬卷。一日閱《四朝聞見錄》，中有劾《朱文公疏》，誣詆極醜穢，忽拍案大怒，亟脫婦臂上金跳脫，質錢五十千，遍搜東南坊肆，得三百四十餘部，盡付諸一炬，可謂嚴於衛道矣！」如此的一個衛道士，而來寫雜劇，可謂少見，然有時不免庸腐枯澀，也是無足怪的。徐曦，吳江人，靈胎之子。他的《寫心雜劇》十八折，的確是創格，把一生的事蹟，分為十八節，每節以一折記之。仙風道骨，頗與九翁的氣味相同（此書我在長洲吳氏奢摩他室見過，南京國學圖書館的一部，可惜殘掉了）。周樂清，字文泉，號鍊情子，浙江海寧人。官同知。他因從前毛聲山評《琵琶記》中，有欲撰《補天石戲曲》的話，於是打了腹稿，道光九年在北上途中，便寫成了《補天石八種》：《宴金臺》，是燕太子丹亡秦事。《定中原》，是諸葛亮滅吳魏二國，統一天下事。《河梁歸》，是李陵從匈奴歸國，滅了匈奴事。《琵琶語》，是王昭君從匈奴再歸中國事。《紉蘭佩》，是屈原投汨羅遇救，再為楚王所用事。《醉金牌》，是秦檜被誅，岳飛滅金立功事。《紞如鼓》，是鄧伯道失子再得事。《波弋樂》，是荀粲之妻不死，夫妻偕老終身事。此八事皆取自歷史上有遺憾的故事，給以圓滿如意的結果。嚴廷中，字秋槎，生平事蹟無考。好像是一個

奔走四方，作幕為生的。與周文泉曾有交往。所作雜劇有《秋聲譜》。包含武則天風流案卷（一名《判豔》）、《沈媚娘秋窗情話》（一名《譜秋》）、《濟城殿無雙豔福》三種。其自序云：「故山歸後，忽忽寡歡，斜月在門，遠風生冰。秋聲從落葉中來，如怨竹哀絲，助人淒惻，秋以聲為譜，吾且以秋為譜；若賞音無人，則歌與寒蟲古樹聽之。」此記記於道光己亥，再有小記於咸豐甲寅。三種之中，我倒頗愛《譜秋》一劇。其中文章，很可代表文士劇的潔淨處。例如媚娘自訴的一段：

（梁州新郎）（旦）舊時情意，少年情況，又露在眉梢眼上。眼勾眉引，生疏往日秋娘。（生）看他盈盈笑臉，淡淡朱唇，想見輕年樣。（旦）風懷欲逗也轉羞郎。幾度低頭理繡裳。（生）怎歡娛候，翻怊恨。是了，為年華比似郎君長，難為煞謝秋娘。

（生）媚娘，則你南朝態度，不是北地風情。舊籍何方？因何至此？（旦）公子不嫌煩絮，請慢慢飲酒，待俺彈著琵琶細細說來。（生）願聞。（旦彈琵琶唱介）

（前腔）綠陰院落，青苔門巷，舊住紅橋西向。高家兵馬，紛紛圍住邗江。拋將畫閣，別了青樓，隨著楊花蕩。家鄉何處也？陣雲黃。羨小宛追隨尚有郎。（母女二人，來至山東地面）荏平縣，權依傍。歡餘生未了風塵眼，歌舊曲，換新妝。

（生）美人名士，一例飄流，古今同恨也！

（針線箱）（旦）好瓊花移來邗上，便推作群芳主將。假風情一笑他春心蕩，引逗得鶯貪燕想，

（北地風光，那有江南享受呵？）說甚麼同心夜月銷金帳也，沒個可意東風軟玉床。兒郎莾，大

半是匆匆行李，草草鴛鴦。（在此十年，那得個稱意郎君。豈料貌陋色衰，才逢公子。）

這決不是元明雜劇家的作風了。在這時，一方面固多一折二折的雜劇，同時也有六折或十折的。六折十折或六齣十齣，還能算是雜劇麼？說它是傳奇，未免太少；說是雜劇，又未免太多。在不久以前，我在河南，有人送一本《鬼中仙》來求序（也是道咸間人作的），就有十齣之多，我以為這種戲曲，與其列之雜劇，無寧列之傳奇。所以如梁廷枏的《小四夢》（《圓香夢》、《紅梅夢》、《曇花夢》、《斷緣夢》），也很難說它是雜劇。（現在也還有人把十齣左右的戲曲，列入雜劇之類）

雜劇的尾聲

在這時崑曲勢力已漸衰微，戲曲的格律已不漸為文士所知。其間作家卻也不少，大概是「不知而為之」者居多。黃燮清是模仿蔣士銓的一人，他所作以《金絡索》一調為最好，我在傳奇章中再說。所作的雜劇，就是敘曹子建遇洛神事的《凌波影》一種，頗為知名。但並無甚精采處。陳烺所作，乖律處更多。他的《悲鳳曲》雜劇，敘毛氏養媳王鳳姑被婆婆逼她為娼，不從，割下耳舌而死事。《燕子樓》雜劇，敘關盼盼事。此劇大概的情節，就是說唐張建封愛妾關盼盼，在張沒後，居舊第燕子樓中，作燕子樓詩。後來有人送給白居易看，白作詩為和，詩中

在元雜劇中，侯克中曾以此事寫過，可惜業已失傳。

責關不為張死，盼盼得白詩，即不食而死。事詳白的「燕子樓詩序」。徐鄂的《白頭新》雜劇（見《誦

荻齋曲二種》中），也是六折的。向有「八股氣」之譏，此劇更敘的是義夫貞女，酸腐誠然不免。曲文

受蔣氏影響也很大。例如：

（絳都春）春明夢後，剩十斛緇塵，歸逐東流。葉落庭空，滿階涼月添僝僽。鶴甊甊，兀自把梅

花守，盼不到南枝春透。簫聲隔斷，玉人何處？參辰卯酉。

開始的這一支曲，就可以代表其全書，本事在黃天河《金壺浪墨》中「白頭完婚」一則，說得極

詳細，這是洪楊以後的一部知名的雜劇。至於張薊雲的《木瓜道人五種》，是我在蜀中得著的（已贈與

鄭振鐸君）。其不合曲律，更加一層，有些簡直不是南北曲了。（像唐英的《古柏堂戲曲》中，如《麵

缸笑》之類，不是南北曲，所以概不提及了）雜劇的命運，本來是要斷絕在這時候了。但光緒十年，偏

偏吳瞿安先生出世了。吳先生名梅，號霜厓，所作有《霜厓三劇》（家刻本）。他的作劇史，最好我們

就看他的自序。序中說得很明白的：「霜厓居士少習舉子業，不能工。繼學詩古文辭，又不能工。年

近弱冠，讀姜堯章辛幼安詞，王實甫高則誠曲，心篤好之。操翰倚聲，就有道而正，輒譽多而毀少。心

益喜，遂為之不厭。初取戊戌政變事，成《萇宏血》十二折。後取瞿宗宣事，成《風洞山》二十四齣。

其實無所得也。居數年遊粱，過金粱橋，緬想周憲王流風餘韻，往往低個不能去。而《誠齋樂府》，是

時猶未見也。歸吳後，節衣食以購圖書，力所能舉，皆置篋衍。詞曲諸籍，亦粲然粗具。於是益肆力於

南北詞，春秋佳日，引吭長吟，世或以知音稱之，居士謙讓未遑也。此三劇中，《惆悵》五折，用力稍勤。《湘真》則潤色少作，《朱塵觴詠》，不過陳藏家故實。所謂案頭之書而已。又譜謝翱西臺慟哭，唐珏冬青行事，曰《義士記》者，擬合成四劇。卒以排場近熟，未脫古人範圍，既存復刪之。嗟乎，居士行年五十矣。苟全性命，刻意聲歌，思之不禁自笑。顧沈君庸秋風三疊，光焰萬丈，流譽旗亭，余書固不足錄，而劇數正與之同，則又欣然自壯焉。」其中《惆悵爨》包含：《香山老出放楊枝妓》、《湖州守乾作風月司》、《高子勉題情國香曲》、《陸務觀寄怨釵鳳》詞四種。首尾二種，皆因不滿桂馥之作，改而為之者。這四種差不多都精絕。而譜姜如須事的《湘真閣》一劇，在民國十七八年，上海蘇州好幾次扮演，很博得一時觀眾的彩聲。演劇的伶工，所謂「新樂府」這個班子，也曾經吳先生親自教過。吳先生弟子之為雜劇者，有丹徒趙祥瑗的《枯井淚》，譜光緒帝珍妃事。江陰王玉章的《玉抱肚》，譜李秀成事。和我的《飲虹五種》——《琵琶賺》，譜蔣檀青事。《仇宛娘》譜仇宛玉事。《無為州》，譜蔣師轍事。《茱萸會》，實際上譜我的家事。《燕子僧》，譜蘇玄瑛事。以上皆北曲。（有中山大學《木棉集》本、開明袖珍本、渭南嚴氏精刻本）是吳先生子懷孟所製譜，北方曾有人唱過。亡友劉鑑泉曾題一絕句，最知余意。詩曰：「慷慨悲歌亦等閒，家常本色自然妍，知君自有《茱萸會》，一任《琵琶賺》獨傳。」又近年作《南曲四種》，淳安邵次公為題名《四禪天》。此外有宗君志黃作《風雪錢唐》雜劇，常任俠君亦有所作，如《戲中戲》雜劇，我的學生金席庭、長瑛姊弟還作的有《雙犒師》諸劇。雜劇到了這民國以後，大概也就是尾聲的時候了。

本章參考書目

鄒式金《雜劇新編》

鄭振鐸《清人雜劇初集》（石印本）

許之衡《戲曲史》（末章）

青木正兒《近世支那戲曲史》（第二三兩編）

盧前《短劇論》

劉咸炘《推十齋曲論》

十、清代的傳奇

玉茗堂的餘風

從明末到清初的幾位傳奇家，的確受湯顯祖的影響，是不可諱言的事實。其中最顯著的，如阮大鋮、吳炳、范文若等。阮大鋮，字集之，號圓海，一號石巢，又號百子山樵，安徽懷寧人。萬曆四十四年進士，官至兵部尚書。初為魏忠賢黨，清兵入關，迎師至紫霞嶺。卒，時順治三年也。明史有傳，為八奸之一。其人的品行，雖然一無足取，但所作傳奇，卻多可取。一共是九種：《燕子箋》、《春燈謎》、《牟尼合》、《雙金榜》。這是所謂《石巢四種》的，傳本尚多。又見於《劇說》者，有《忠孝環》、《桃花笑》、《井中盟》、《獅子賺》、《賜恩環》。大鋮家蓄倡優，每一曲成，輒付演唱；當時反對他的人，如陳定生、侯朝宗輩，都很讚賞他的家伶。現在把這《石巢四種》略敘梗概：《燕子箋》計四十二齣，敘扶風霍都梁到京會試，住伎女華行雲家。畫了一幅「聽鶯撲蝶圖」，送到裝裱店

去。同時，禮部尚書酈安道有女飛雲，貌與行雲一般，正送一幅觀音像到這家裝裱店。店主繆酒鬼偏偏把兩家畫件互送錯了。飛雲小姐一見畫上的字：「茂陵霍都梁，寫贈雲娘粧次。」女的像自己，男的又如此翩翩，便暗中收藏好了。一個春日，填詞一首，為一燕子銜去，又落入都梁之手。後都梁為友人鮮于佶所陷，逃往別處。這裏飛雲在大亂中逃難，亦與其父母在途中相失。酈母偏遇了行雲，因貌似已女，收作義女。不久遇了安道，遂得歸宿。而飛雲被父執賈都南仲收容，也認作了義女。都梁改名卞無忌，在南仲幕中，獻策建功；南仲便妻以飛雲，未幾，亂定，大家團圓。行雲也嫁給都梁了。《春燈謎》一名《十錯認》，計四十一齣。敘巫山宇文行簡，有二子，義與彥。彥因獄中盧孔同待他好，遂改名盧更生，義不知就是他的兄弟，既釋出獄，彥也不知御史就是他的哥哥。後來彥登第，韋節度作媒，以李氏女相配，就是影娘。大家相會之後，一切才弄明白，所以叫做《十錯認》。《雙金榜》，敘洛陽皇甫敦，妻死，遺一子孝標，寄養詹家。自己在白馬寺讀書，一日，寺中來一行腳僧，寺僧不納，敦為之疏說，始允。一日，敦往汲嗣源太守家飲酒，這行腳僧本是廣東海盜，姓莫名飲，乘敦外出，取其衣巾，扮作書生，混到藍廷璋安撫宅中，去偷伽文佛珠，另取黃金一封，脫去衣巾而逃。卻把黃金封留到皇甫敦處。敦醉歸。第二天突然有一群公人來了，以衣巾黃金為證，定說是皇甫敦偷去了佛珠。汲太守雖再三為之伸冤，但

攜僮叫承應，影娘攜婢叫春櫻；兩下在招呼中，各人走錯了船。後來影娘被宇文母收作義女，而承應在韋舟中被捉投水，從水中救起，又以海盜的嫌疑，送進監獄。春櫻自殺了，而被認為宇文彥。既而彥兄大魁天下，被唱名者。改為李文義。授巡方御史。彥因獄中盧孔同待他好，遂改名盧更生，義不知就是

韋節度的船也泊於此，值元宵夜，韋女影娘，喬裝男子，上岸觀燈。彥與影娘猜謎賦詩，盡歡而別。彥隨母赴父任，泊舟黃河驛。剛剛

中國戲劇概論　206

始終無效。於是太守也辭官了。敦既到廣東，遇到莫佽飛，佽飛很抱歉的保護著。時有一豪族盧家，有一女，甚美，一夜得一夢。次日，和母親到多寶寺參拜。皇甫敦正住在寺中，兩下相遇，盧母便將女兒許許配給敦。敦歸，不見盧家，仍在番人中教學。十八年後，孝標、孝緒，都已長成。同在京應試。孝標中了狀元，孝緒因寄在詹家，改姓了詹，也點了探花。藍廷璋升了平章要職，以女配孝緒。這時汲嗣源，重行出山，升官尚書，以女配孝標。但孝標並不知與孝緒是同父異母兄弟，後來還是孝緒託人訪問敦的消息，皇甫敦才昭雪冤罪，召入翰林。二子也在翰林院，父子團圓而結束此段故事。相傳大鋮作此傳奇，所以自雪其附魏之恥。以皇甫敦與莫佽飛的關係，來暗示自己是被人誣蔑的。想來這句話相當的可信。

還有《牟尼合》，其情節是說梁武帝孫蕭思遠家，有達摩傳下來的一對牟尼珠。蕭生子曰，珠放異光，因取佛珠二字名其子，幼時便定了王潤之女。有一次，思遠到龍塘寺看濯龍會，遇酷吏封其部正欺侮芮小二，思遠救了小二，便同封結下仇來。設計要捕思遠，思遠又賴小二之助，躲起來。這時麻叔謀，喜偷食民間小孩，封其部就捕了佛珠，送給他。因佛珠衣中有牟尼珠，為麻部下王潤所救。潤後為追兵所逐，又把佛珠棄掉，為令狐頔拾得，取名佛賜。時思遠妻荀氏受王家之聘，教潤之女。偶然令狐頔聘他為西席，叫他教佛賜。佛賜既及第，娶潤女，思遠以牟尼珠一粒為禮，女師荀氏見之，大驚，追問原委，父子夫婦，於是團圓。佛賜所娶，也就是幼年所聘，可謂無巧不成書了。這就是《石巢四種》的大概，其結構之無依傍，全由想中自得，不借助於傳聞習說；與《玉茗堂四夢》之自出心裁是一樣的。吳炳，字石渠，號粲花主人，江蘇宜興人。萬曆四十七

年進士，崇禎末，官至江西提學副使。永明王即位，任兵部右侍郎，戶部尚書，東閣大學士。王奔靖州，炳從太子行，為清兵所執，送衡州，不食而死，可算明室忠臣，但他的謚法「節愍」，是乾隆間才題賜的。所以在此地敘述。他所作共五種：：《綠牡丹》、《畫中人》、《療妒羹》、《西園記》、《情

郵記》（《奢摩他室曲叢》第二集中，五種齊備）。《療妒羹》所敘小青的故事，是至今猶掛人口的。不過向來的傳說，小青因大婦之不能容，終於鬱鬱而死。但炳作以團圓了結。向來的傳說：小青自畫一幅肖像後，便香消玉殞，連與丈夫想再見一面，都不能如願；而此處說她得靈藥復活，是很牽強的收場，卻於此可見吳炳所受《玉茗堂》的影響之大。同此題材的，明代朱京藩有《風流院》，並且把湯顯祖和《牡丹亭》中的柳夢梅、杜麗娘，都加進去。以湯為風流院主，柳杜為仙，小青迴翔其間，情節更覺得冗而寡要了。《情郵記》，敘的是劉乾初因題詩而得慧娘和紫簫的事。其下場詩云：「曾聞一曲風光好，學士而今夢已醒。別譜揚州四酬和，須知不是舊郵亭。」可見本有所依據的。《綠牡丹》，敘謝英得妻事。《畫中人》，用唐人小說真真作底本。也極力模仿《還魂記》，《還魂記》有「叫畫」一齣，此劇也有一齣「叫畫」。《西園記》，是寫趙禮的西園，有張繼華者，誤認玉貞為趙女玉英。朝朝思慕，趙女死後，感其真誠，冒玉貞名，與之幽媾。後來繼華婚玉貞，以為玉英之魂。不知前所見者，是玉英之魂，而現在的，倒真是玉貞。此種故意的顛倒錯誤，本來是作劇家的長技，無足為異。范文若字香令，號荀鴨，自號吳儂，松江人。《吳騷合編》卷首《衡曲塵談》，評文若云：「惜年不永，一時歇絕。」看來好像死在清代以前，而《曲錄》列文若於清朝之部。所以在此敘述一下。他所作傳奇，有九種之多。《花筵賺》、《鴛鴦棒》、《夢花酊》，此三種合名《范氏三種》，有康熙間合刊本。

又《倩畫姻》、《勘皮鞋》、《花眉旦》、《雌雄旦》、《金明池》、《歡喜冤家》。《花筵賺》、《鴛鴦棒》兩種，比較容易見到些。《花筵賺》，與關漢卿的《溫太真玉鏡臺》雜劇，朱鼎的《玉鏡臺記》，同一故事。惟此劇插入謝鯤來配溫嶠，比較更覺有趣了。《鴛鴦棒》敘的，就是與《今古奇觀》中《金玉奴棒打薄情郎》的故事一樣。不過此劇男主角作薛季衡，女主角作錢惜惜，姓名不同，情節無異。文若文字之穠麗，是顯然的出於《玉茗堂》。在阮、吳、范三家之外，有幾家是必要的附敘於此的。袁于令，原名韞玉，字令昭，號籜庵，一號凫公，吳縣人。官荊州府知府。十餘年始終未升遷。一天，上司對他說：「聞君署中有三聲：弈棋聲、度曲聲、骰子聲。」（《民齋雜說》骰子聲作笛聲）于令說：「是的，聞公署中亦有三聲：天秤聲、算盤聲、板子聲。」上司大怒，遂至於免官。于令年逾七旬，強為少年態，還喜談閨中事。晚年留會稽，得了異疾，不食二十餘日而死。據孟森《西樓記考》（見《心史叢刊》），于令是死於康熙十三年甲寅。所作戲曲有：《西樓記》、《金鎖記》、《玉符記》、《珍珠記》、《蕭霜裘》（以上五種，合名《劍嘯閣傳奇》）。《長生樂》、《瑞玉記》。七種是傳奇，另有《雙鶯傳》是雜劇。以《西樓記》為最有名。宋犖《筠廊偶筆》上說：「籜庵以《西樓》負盛名，與人談及，輒有喜色。一日，出飲歸肩輿過一大姓門，其家宴賓，方演《霸王夜宴》。輿人曰：如此夜，何不唱『繡戶傳嬌語』（《西樓記》「錯夢」齣曲句），乃演《千金記》，邪！籜庵狂喜，幾墜輿。」高奕《傳奇品》評他的作風是：「海鶴鳴秋，聲清影淡。」《西樓記》是三十六齣的一部傳奇，敘于鵑事。鵑字叔夜，工詞曲，其父于魯頗以他不修舉業為憂，時加訓戒。時有妓穆麗華字素徽，讀所作《錦帆樂府》，心竊慕之，因錄其中《楚江情》一支於花箋上。于鵑過妓家，

為院中改趙祥所作曲詞，見花箋，遂問素徽，兩人訂盟而別。趙祥因于改已作，恨之甚，故意拆散他們。一面素徽被相國三子池同所逼，一面于鵑病倒了。關於此劇，後人有不少的考據。《書隱叢說》上說：是吳江的一個富豪沈同和，一日攜愛妓穆素徽遊虎丘。袁于令有意於素徽，在獄中于令便作成了這一部《西樓記》。陶煦《周莊志西樓記考》說：起初沈同和有友趙鳳鳴，極力為沈穆拉合；于鵑縊而殉。結果都沒有死，終以俠士胥表之力，使兩人團圓了。袁父懼，便把于令送去投案。袁于令下客馮某知于令意，赴沈舟奪素徽走。沈怒訴之官。就是于令自己了。《瑞玉記》是寫毛一鷺陷周忠介事。可知劇中的池同影射沈同和的，趙祥指趙鳳鳴，而于鵑人。所謂西樓，即在四通橋，本素徽之故居也。《蕭霜裘》是司馬相如的事。《金鎖記》是竇娥的事。《曠園偶錄》上說：「袁于令生平得意在《金鎖記》，而今人盛行《西樓》。」此說或未可遽信。蘇旦，字既揚，號沂然子，無錫人。作劇十種：以《書生願》、《醉月緣》、《戰荊軻》、《蘆中人》、《昭君夢》、《狀元旗》六種最著。《傳奇品》說他是：「鮫人泣淚，點滴成珠。」馬佶人，字更生，吳縣人。所作《梅花樓》、《荷花蕩》、《十錦塘》三種之中，以《荷花蕩》為著。《傳奇品》說他是：「五陵年少，白眼調人。」劉晉充，字方所，吳縣人。作《羅衫合》、《天馬媒》、《小桃源》三種，《傳奇品》說：「山中礔礰，應聲徐來。」葉稚斐，字美章，吳縣人。作《琥珀匙》、《女開科》、《開口笑》、《三擊節》、《英雄概》、《八翼飛》（一名《遜園疑》）、《鐵冠圖》、《人中人》八種。《傳奇品》說：「漁陽三撾，意氣縱橫，」可見其作風之一斑了。朱佐朝，字良卿，也是吳縣人。所作傳奇有三十種。《傳奇品》上著錄的有二十五種，如《漁湯樂》、《吉慶圖》、《九

蓮燈》、《豔雲亭》四種的零齣，至今常見於歌場。《吉慶圖》，敘嚴嵩事。《豔雲亭》，敘蕭鳳昭女惜芬，與洪繪事。《漁家樂》，敘的是鄔翁之女飛霞，裏面很有些神話。邱園，字嶼雪，常熟人。著有《虎囊彈》、《黨人碑》、《百福帶》、《蜀鵑啼》、《幻緣箱》、《歲寒松》、《御袍恩》、《鬧勾欄》等，一共九種。《傳奇品》評為：「入薄后廟，綺麗滿身。」還有前章所提過的吳偉業，他所作傳奇，名《秣陵春》，計四十一齣。敘徐適與黃展娘事，不亞於《牡丹亭》。尤侗的《鈞天樂》，三十二齣。敘科場的黑暗，為文士寫失意悲鬱之情。自序謂：「逆旅無聊，追尋往事，忽忽不樂。漫填詞為傳奇，率日一齣，齣成則酒澆之，歌哭自若，閱月而竣。」為此劇幾乎獲罪，然而從此後「登場一唱，座上貴人未有不色變者。」可見其入人之深，動人之切。嵇永仁有《雙報應》、《揚州夢》二種。《雙報應》是他獄中的絕筆。敘錢可貴妻周氏賣身救夫，而後來夫妻重聚。張子俊好男色，而其妻衛輕雲，便同他的狎友王文用通姦，毒殺子俊。情節雖平常，人物卻頗活躍，寫輕雲與文用處，極精采。《揚州夢》，是杜牧的故事，這在劇曲中是常見的情節，此處不須贅述了。

《一人永占》及其他

　　李玉是比較重要的一位作家。玉字玄玉，吳縣人。《傳奇品》評他的詞：「如康衢走馬，操縱自如。」所作傳奇共三十三種，名《笠庵傳奇》。《傳奇品》著錄的三十二種：《一捧雪》、《人獸

關》、《占花魁》、《永團圓》、《麒麟閣》、《風雲會》、《牛頭山》、《太平錢》、《連城璧》、《眉山秀》、《昊天塔》、《三生果》、《千忠會》、《五高風》、《兩鬚眉》、《長生像》、《鳳雲翹》、《禪真會》、《雙龍佩》、《千里舟》、《洛陽橋》、《武當山》、《清忠譜》、《掛玉帶》、《意中緣》、《萬里緣》、《麒麟種》、《羅天醮》、《秦樓舟》、《清忠譜》、《風雲會》和《太平錢》、《清忠譜》、《萬里緣》、《麒麟閣》五種，只存零齣；全本存在的，是《眉山秀》和《一捧雪》、《人獸關》、《永團圓》、《占花魁》，所謂《一人永占》這四種。論者把《一人永占》，媲美於湯氏《四夢》。

《一捧雪》，凡三十齣。敘莫懷古為著一支玉盃叫做「一捧雪」的，嚴世蕃幾乎把他殺掉。幸而義僕莫誠代死，又有良友緩頰，方才脫身。其子莫昊改姓更名，「一捧雪」又歸還原主，父母重聚。到現在此劇的情節，復演的皮黃戲中者，還常常在梨園中出演。《人獸關》，凡三十三齣。敘施濟好周濟窮苦。遇桂薪欠官債，欲鬻妻女以償，施濟為他代付，薪感激知遇，要將女兒獻他為妾；不料薪獲金暴富，就負心失約了。後來夢到冥中，歷經因果報應，才悟悔過來。此故事是有說教之意的。《永團圓》，凡三十二齣，敘蔡文英與江蘭芳幼年訂婚，因江父厭貧悔婚，生了許多波折。蔡訴之府尹高誼，府尹是主張以江女自己的意見為意見，但她已奔走出外了。府尹遂判以江之次女嫁蔡。至於蘭芳因父悔嫁不當，投江圖自盡，被人救起了。又被強盜劫去，遭幽禁。後來府尹升任山東巡撫，捕盜時搜出她來，剛剛蔡文英以進士及第，任山東寧陽縣尹，來謁高誼。誼又把蘭芳嫁了她，於是兩團圓了。《占花魁》，是說金人侵宋，各處大亂的時候，秦鍾是一個統判官的兒子，因逃難遠避異鄉。又一個宦家的女兒莘瑤琴，因亂中被人掠賣到勾闌裏。二人相遇，非常相好。後來秦鍾父升

中國戲劇概論　212

了樞密副使，二人完婚，各得封贈。相傳弘光帝即位南京時，曾演此劇，因劇中「泥馬渡康王」一節，與南明時事相同，所以極加讚賞。而此故事盛傳民間，提起《今古奇觀》中「賣油郎獨佔花魁女」來，誰不知道呢？《眉山秀》敘秦少遊和蘇小妹，也是膾炙人口的一段故事。李玄玉除了劇作，他的《北詞廣正譜》，至今譜北詞者奉為圭臬，也是曲上的一大貢獻。在他之外，還有些作家：如朱素臣，也是吳縣人，作劇有十八種之多。《傳奇品》評他是：「如少女簪花，修容自愛。」十八種之中，以《振三綱》、《未央天》、《聚寶盆》、《十五貫》、《瑤池宴》為著，尤以《十五貫》最著。《十五貫》的故事，是據南宋小說《錯斬崔寧》而略有變異的。《錯斬崔寧》的，說崔寧賣絲得到錢十五貫，偏偏與二娘子同行，蒙不白之冤，以至於被斬。此劇中人姓名更換了，又說是兄弟二人各被冤獄，幸得賢官審問，得以釋出；其結果好得多了。周坦倫號果庵，作劇十四種。以《火牛陣》、《綈袍贈》為自己最得意之作。《傳奇品》上說：他的詞如老僧談禪，真諦妙理。張大復，字星期，一字心其，號寒山子，蘇州人。《傳奇品》說他的詞：「如去病用兵，暗合孫吳。」作劇二十三種：《如是觀》、《醉菩提》、《海潮音》、《釣魚船》、《天下樂》、《井中天》、《快活三》、《金剛鳳》、《獺鏡緣》、《芭蕉井》、《喜重重》、《龍華會》、《雙節孝》、《雙福壽》、《讀書聲》、《娘子軍》，這十六種是《新傳奇品》上所著錄的。還有《天有眼》一種很有名。還有作《新傳奇品》的高奕，同時也是作劇家。奕字晉音，一字太初，會稽人。所作十四種是：《春秋筆》、《雙奇俠》、《貂裘賺》、《千金笑》、《聚獸牌》、《錦中花》、《擎香園》、《古交情》、《四美坊》、《眉仙嶺》、《如意冊》、《風雪緣》、《固哉翁》、《續青樓》。自謂：「清修潔操，不入世氣。」盛際時，字昌期，吳縣人。

作劇四種，以《飛龍蓋》、《雙虬判》為著，所謂「珍奇羅列，時發精光，」這八個字，是他的批評。朱雲從，字際飛，吳縣人。作劇十二種：《靈犀鏡》、《齊眉案》、《照膽鏡》、《人中虎》、《石點頭》、《別有天》、《龍燈賺》、《赤龍鬚》、《兒孫福》、《小蓬萊》、《兩乘龍》、《萬壽鼎》。陳二白，字于令，長洲人。作《雙冠誥》、《稱人心》、《彩衣歡》三種。陳子玉，字希甫，吳縣人。有《三合笑》、《玉殿元》、《雙喜緣》三種傳奇，有「盆花小景，工致自佳」的批評，是亦可備一家。王香裔，名里未詳。作《非非想》、《黃金臺》二種。丁耀亢，字野鶴，作《蚺蛇膽》、《仙人游》、《赤松遊》、《西湖扇》，在順治朝曾進呈的。明末到清初的傳奇界，可於此得一鳥瞰了。

李漁及其戲劇論

一個大劇作家，自己又兼是劇論家的，只有李漁。漁字笠翁，浙江蘭溪人。少游四方，交接名士。晚年從南京遷到杭州，住在西湖邊上，遂自號湖上笠翁，他住西湖時，是六十七歲，在康熙十六年，他的戲曲，淺顯近俗。以前的作家是偏重曲的，他卻偏重戲字。他所作的，有《奈何天》、《比目魚》、《蜃中樓》、《憐香伴》、《風箏誤》、《慎鸞交》、《鳳求凰》、《巧團圓》、《玉搔頭》、《意中緣》十種，稱李笠翁十種曲。另有《萬年歡》、《偷甲記》、《四元記》、《雙錘記》、《魚籃記》、

《萬全記》六種，知者較少。他的戲曲，雖見鄙於文士，然而頗得演者之歡受。日本人極愛重他，比他於詩中之杜甫。西洋人也有翻譯他的。他的《風箏誤》，在日本有《文學大觀》中宮原民平的譯注本。

他在他《閒情偶寄》中，有很好的戲劇論。內容分詞曲部（六項，三十七款。結構、詞采、音律、賓白、科諢及格局。）演習部（五項，十六款。選戲、調變、授曲、教白、脫套。）現在以吾友胡夢華的撮要附於下，可以見李漁評論之一斑：

（結構）論到曲的結構，應先立主腦。「一本戲中有無數人名，究竟俱屬陪賓，原其初心，止為一人而設。即此一人之身，自始至終，離合悲歡中，其無限情由，無窮關目，究竟俱屬衍文，原其初心，又止為一事而設。此一人一事即作傳奇（戲曲）之主腦也。」既立主腦，次當減頭緒，「後來作者不講根源，單籌拔節，謂多一人之事，事多則關目亦多，令觀者如入山陰道中，應接不暇。」此等思想，實屬大誤。「作傳奇者能以頭緒忌繁四字刻刻關心，則思路不分，文情專一；其為詞也，如孤桐勁竹，直上無枝。」主腦既立，頭緒亦減，則當密針線，重機絡。蓋「編戲有如縫衣，其初則以完全者剪碎，其後又以剪碎者湊成。……湊成之工，全在針線緊密，一節偶疎，全篇之破綻出矣。每編一折，必須前顧數折，後顧數折，顧前者欲其照映，顧後者便於埋伏。照映埋伏，不止照映一人，埋伏一人；凡是此劇中有名之人，關涉之事，與前此後此所說之話，節節俱要想到。……所謂無斷續痕者，非止一齣接一齣，一人頂一人，務使承上接下，血脈相連。即於情事截然絕不相關之處，亦有連環

細筍伏於其心，看到後來，方知其妙；如藕於未切之時，先長暗絲以待；絲於絡成之後，才知作繭之精。」以上係就大體而言，所謂埋伏照映，宜前宜後，尚有一定格局。「開場用末，沖場用生。開場數語包括通篇；沖場一齣蘊釀全部：此一定不可移者。開手宜靜不宜喧，終場忌冷不忌熱；生旦合為夫婦，外與老旦非充父母即作翁姑，此常格也。然遇情事變更，勢難仍舊，不得不通融兌換而用之，諸如此類，皆其可仍可改，聽人為政者也。」「開場數語謂之家門。雖云為字不多，然非結構已完，胸有成竹，不能措手。」「未說家門，先有一上場小曲，如《西江月》，《蝶戀花》之類，總無成格，聽人拈取。此曲向來不切本題，止是勸人對酒忘憂，逢場作戲諸套語。予謂詞曲中開場一折，即古文之冒頭，時人之破題，務使開門見山，不當借帽覆頂。即將本傳中立言大意，包括成文與後說家門一詞相為表裏。前是暗說，後是明說。暗說似破題，明說似

承題；如此立格，始為有根有據之文。」「開場第二折謂之沖場。沖場者，人未上而我先上也。」「此折之一引一詞，較之前必用一悠長引子；引子唱完，繼以詩詞及四六排語，謂之定場白。」「本傳中有名腳色，不宜出之太遲。如生為一齣，旦為一家，生之父母隨生而折家門一曲，尤難措手。務以寥寥數言，道盡本人一腔心事，又且蘊釀全部精神，猶家門之括盡無遺也。同屬包括之詞，而分離易於其間者，以家門可以明說，而沖場引子及定場詩詞全用暗射，無一字可以明言故也。」「本傳中有名腳色，不宜出之太遲。如生為一齣，旦為一家，生之父母隨生而出，旦之父母隨旦而出，以其為一部之主，餘皆客也。雖不定在一齣二齣，然不得出在五四折之後。太遲則先有他腳色上場，觀者反認為主；及見後來人，勢必反認為客矣。即淨丑腳色之關乎

全部者，亦不宜出之太遲。」「上半部之末齣暫攝情形，略收鑼鼓。名為小收煞；宜緊忌寬，宜熱忌冷。」「全本收場名為大收煞。此折之難，在無包括之痕，而有團圓之趣。如一部之內，要緊腳色共有五人，其先東西南北各自分開，到此必須會合。此理誰不知之！但其會合之故，須要自然而然，水到渠成，非由車牟。……骨肉團聚不過歡笑一場，以此收鑼罷鼓，有何趣味？水盡山窮之處，偏宜突起波浪，，或先驚而後喜，或始疑而終信，或喜信極而又致疑。」七情俱備，始為到底不懈之筆，愈遠愈大之才，所謂有團圓之樂者也。」綜觀傳奇──戲曲之結構，實與西洋戲劇暗合；雖折數之多寡與幕數（Act）場數（Scene）有懸殊，然劇情格局，則頗相似。傳奇中第一折家門與第二折沖場之包括通篇醞釀全部，猶如戲劇中第一幕第一二場之暗示（Hint），後來各種人物之意志與動作，咸於此半露。自沖場以至小收煞，猶如戲劇第二幕以至第三四幕之間，由繫結（Tying of knot）以至焦點（Climax）。而戲劇第二幕以後無新角色登場，亦正如傳奇不容在第四五折以後。自小收煞以至大收煞，猶如戲劇自焦點以降，由解結（Untying of knot）以至結局（Catastrophe）。登場角色，至此並須會合，以求結束，則戲劇與傳奇之成例，正屬一樣；而大收煞大都歡笑團圓，則又極似西洋之喜劇（Comedy）與諧劇（Farce）了。

（個性描寫）結構所以佈置戲劇的動作，而顯著之動作，則端賴個性描寫。笠翁曲評，雖無專項說明，然推重之語，散見篇中頗多，惟中國傳奇偏於音樂，以歌唱動人，與西洋戲劇，兼以表演取勝，略有區別。它的個性描寫，非以純粹動作表示，乃從靜的動作──語言中看出來，所以笠

翁說：「言者，心之聲也，欲代此一人立言，先以代此一人立心。若非夢往神遊，何謂設身處地？無論立心端正者，我當設身處地，代生端正之想。即遇立心邪僻者，我亦當舍經從權，暫為邪僻之思。務使心曲隱微，隨口唾出，說一人肖一人，勿使雷同，弗使浮泛。若《水滸傳》之敘事，吳道子之寫生，斯稱此道之絕技。」「極粗極俗之語，未嘗不入填詞，但宜從腳色起見。如在花面口中惟恐不粗不俗，一涉生旦之曲，便宜斟酌其詞。無論生為衣冠仕宦，旦為小姐夫人，出言吐詞，當有雋雅從容之度，即使生為僕從，旦作梅香，亦須擇言而發，不與淨丑同聲。以生旦有生旦之體，淨丑有淨丑之腔故也。」就是說到科諢笑話，也須因人而別，「生旦有生旦之科諢，外末有外末之科諢。」古人傳奇中之說白與科諢，不合於時代與環境者，且應當改易；因為「凡人做事，貴於見景生情。世道遷移，人心非舊，當日有當日之情態，今日有今日之情態。傳奇妙在入情，即使作者至今未死，亦當與世遷移，自嘲其舌，必不為膠柱鼓瑟之譚，以拂聽者之耳。」如此改易，一方面因為迎合聽眾之嗜好，一方面亦所以求合現代之個性。

（題材）文學題材，三事並重：——情感，想像，思想。傳奇不能自外於文學，當然也少不了這三種要素。笠翁評曲，雖無專項及此，然東鱗西爪，亦頗說得痛切。他論情感之妙用，最為清楚：

「予謂傳奇無冷熱，只怕不合人情。如其離合悲歡，皆為人情所必至：能使人哭，能使人笑，能使人怒髮衝冠，能使人驚魂欲絕；即使鼓板不動，場上寂然，而觀者叫絕之聲，反能震天動地。」情感妙用，在能喊起讀者或聽者之同感（Sympathy）並濾清（Purgingoff）他們胸中抑蓄之情，又被

笠翁數語道盡：「王道本乎人情，凡作傳奇，只當求於耳目之前，不當索諸聞見之外。無論詞曲，古今文字皆然，凡說人情物理者，千古相傳。」所謂情感之特質，不僅是普遍的，並且是永久不廢，江河萬古流的啊。然人情物理，一五一十老實的說來，亦未見奇；是必有待於想像。「傳奇無實，大半皆寓言耳。欲勸人為孝，則舉一孝子出名，但有一行可紀，則不必盡有其事；凡屬孝親所應有者，悉取而加之。亦猶『紂之不善，不如是之甚也，一居下流，天下之惡皆歸焉。』其餘表忠表節與種種勸人為善之戲，率同於此。」惟想像之極，乃能盡選擇之能事，而最理想之人生，得以表達。蓋「未有真境之所欲為，能出幻境縱橫之上者。」笠翁此語，真能窺見想像之妙用！情感，想像既具，若無思想，則言之無物，笠翁於此，也頗知注意；不過他的思想，還不出儒家「文以載道」之說。所以他開宗明義便宣言說：「傳奇一書，昔人以代木鐸。因愚夫愚婦知書識字者少，勸使為善，誡使勿惡，其道無由；故設此種文詞，借優人說法與大眾齊聽。」所以他力勸人重道德而戒淫穢：「於嬉笑詼諧之處，包含絕大文章；使忠孝節義之心，得此愈顯。」但笠翁並不是一個道學先生，把道德的話，連篇累牘的紀下來，作成訓誨的文章。他是一個很講風趣的人，他主張道德思想，要用旁觀假託的法子寫出來，所以他說：「所謂無道學氣者，非但風流跌宕之曲，花前月下之情，常以板腐為戒，即談忠孝節義，說悲苦哀怨之情，亦當抑聖為狂，寓哭於笑。」

（文詞）文詞分曲白二種而言。曲文之奧義雖多，要以「意深詞淺，全無一毫書本氣」為貴。「其事不取幽深，其人不搜隱僻，其句則採街談巷議。即有時偶涉詩書，亦係耳根聽熟之語，舌

端調慣之文，雖出詩書，實與街談巷議無別者。」「亦偶有用著成語之處，點出舊事之時，妙在信手拈來，無心巧合，竟似古人尋我，並非我覓古人。」說白切忌「只要紙上分明，不顧口中順逆。」「笠翁手則握筆，口卻登場面，全以身代梨園，復以神魂四繞，考其關目，試其聲音，好則直書，否則擱筆。」「更宜調聲協律，世人但知四六之句，平間仄，仄間平，非可混施疊用，不知散體之文，亦復如是。平仄仄平平仄仄。仄平平仄仄平平，乃千古作文之通訣，無一語一字可廢聲音者也。」且「北曲有北音之字南曲有南音之字，如南音自呼為我，北音呼人為您，自呼為俺為咱之類是也，」「曲白宜求一律。不可南北混雜。」故宜意取尖新。「不宜頻用方言，令人不解。」且「傳奇之為道也，愈纖愈密，愈巧愈精。」「當於著之初，以至脫稿之後，隔日一改，逾月一刪，始能淘沙得金，無瑕瑜互見之失矣。」

（音律）傳奇音律須恪守詞韻，凜遵曲譜，「依樣畫葫蘆一語，竟似為填詞而發；妙在依樣之中別好歹，稍有一線之出入，則葫蘆體樣不圓，弗近於方則類乎扁矣。葫蘆豈易畫者哉？」能「字字在聲音律法之中，言言無資格拘攣之苦，如蓮花生在火上，仙叟弈於橘中，始為盤根錯節之才，八面玲瓏之筆。」「凡作倔彊聱牙之不合句，自造新言，即當引用成語；成句在人口頭，即稍更數字，略變聲音，念來亦覺順口。」

（諧語）諧語即是科諢。「插科打諢，填詞之末技也。然欲雅俗同歡，智愚共賞，則當全在此處留神。文字佳，情節佳，而科諢不佳，非特俗人怕看，即雅人韻士，亦有瞌睡之時。作傳奇者全要善驅睡魔；睡魔一至，則後乎此者，雖鈞天之樂，霓裳羽衣之舞，皆付之不見不聞，如對泥人作揖，土佛談經矣。……若是，則科諢非科諢，乃看戲之人參湯也。養精益神，使人不倦，全在於此；可作小道觀乎？」「科諢之妙，在於近俗，而所忌者，又在於太俗，不俗則類腐儒之談，太俗非文人之筆。」又「妙在水到渠成，天機自露，我本無心說笑話，誰知笑話逼人來，斯為科諢之妙境耳。」我們在這裏，當能記得西洋戲劇，專門有一種丑角（Clown）癡漢（Fool）和詼諧的腳色（Humorist），他們所說的話，便和科諢一般兒功用。從學理上研究中國戲劇——傳奇——的本質，和西洋戲劇，比較起來，可說是大同小異；不過缺少一門佈景（Spectacle）。但這個在西洋古劇上並不重要，所以亞里斯多德論列悲劇六事，把它置於最後。就是後來到十六世紀的時候，還是可有可無。莎士比亞的戲劇傑作，也沒有佈景。有人替他辯護說：詩人想像中的背景（Setting）是佈不出來的，倒不如不佈，讓觀者用自己的想像去悟會。我們引了上面的話，替中國戲曲勉強解釋，亦未嘗不可。但有須要改良的地方，還是儘去改良為是。以前中國戲曲，沒有佈景，不必去責備求全；以後到不可不注意佈景，更須好好提倡佈景，俾中國戲曲有進於完美的機會。至於演習部，則純為笠翁經驗之譚。他所舉的選劇、調變、授曲、教白、脫套六項，即包括現在戲劇上劇本、導演、化裝三大問題。現在就他的原意綜合分析而解說於後。

（劇本問題）「選劇授歌童，當自古本始，古本既熟，然後間以新詞，切勿先今而後古。」「而古本又必從《琵琶》、《荊釵》、《幽閨》、《尋親》等曲唱起；蓋腔板之正，未有正於此者。」「此曲善唱，則以後所唱之曲，腔板皆不謬矣。」舊曲既熟，必須間以新詞，切勿聽拘士腐儒之言，謂新劇不知舊劇，一概棄而不習。戲曲限於曲調，他這種主張，自有他的相當價值；不能與西洋戲劇注重創作一例看。但他並不是一個迷信古本的人，他又主張變調；或縮長為短，或變舊為新；這種辦法，卻像西洋戲劇裏的「改作」（Adaptation）。

（導演問題）他僅顧到授曲，教白，聲音惡習，語言惡習，科諢惡習一方面；他僅顧到說唱，而沒有顧到動作──姿勢。這大概由於中國戲曲是專為「聽」的，不是為「看」的習慣。在未授曲教白以先，他主張先解明曲意。他說：「解明情節，和其意之所在，則唱出口時，儼然此種神情：問者是問，答者是答，悲者黯然魂銷，而不致反有喜色。歡者怡然自處，而不見稍有痒容。且其聲音齒頰之間，各種俱有分別。」這裏他的目的要表情洽當；也是導演分內重要的事。

（化妝問題）他僅顧到衣飾一項；主張什麼身分的人穿什麼衣服；如「飄巾儒雅風流，方巾老成持重，以之分別老少，可稱得宜。」現在演古裝劇，服飾實是一個值得研究的藝術問題！至於很重要的佈景問題。這裏也未提，大約也因不重「看」之故。

中國戲劇概論　222

他所作的傳奇，《風箏誤》在現今的昆班中，還常常的搬演。《逼婚》、《詫美》幾齣，看了沒有人不要發笑。他故意弄狡獪似的把情節安排得極曲折，他的確是精於排場的一個作家。觀其戲劇的理論，再看他的作品，可算能一致的。因為他的戲，在場上案頭易見的緣故，此處不再加以敘述了。

南洪北孔

在康熙的末葉，「南洪北孔」是傳奇界的兩顆明星。不但照耀已往，而且至今還依然閃爍著的。先從北孔說起：孔尚任字季重，號東塘又號雲亭山人，曲阜人。是孔子的後裔，官戶部郎中。作《小忽雷》及《桃花扇》二劇，《桃花扇》是足以使他不朽的。《桃花扇》之作，歷時十餘年，稿凡三易，經曲師王壽熙等的試拍，方才完成。所以如此的嘔心瀝肝去做，也想借戲曲傳南明的實史。他的自序云：「族兄方訓，崇禎末，為南部曹，聞宏光遺事甚悉，證以諸家稗記，無弗同者，香君面血濺扇，楊龍友以畫筆點成桃花，亦系龍友言於方訓者；遂本此以撰傳奇。於朝政得失，文人聚散，皆確考時地，全無假借。」許之衡《戲曲史》上說：「按此劇語多徵實，即小小科諢，亦有所本。如香君渾名「香扇墜」，見《板橋雜記》。藍田叔寄居媚香樓，見《南都雜事記》。王鐸書《燕子箋》，見《阮亭詩注》。以傳奇為信史，洵奇觀也。相傳當時進入內府，康熙帝最喜此劇，演至設朝選優諸折，帝歎曰：宏光雖欲不亡，其可得乎！往往為之罷酒云。」《桃花扇》的情節，大概是如此的：戶部尚書侯恂的兒子朝宗，應試落第，留在南

京。一日往約陳定生、吳次尾，未遇，去訪柳敬亭，一個有氣節的賣藝的人。這時秦淮河上有一名妓李貞麗，貞麗的養女李香，年方十六，才色雙絕。從曲師蘇崑生學唱《牡丹亭》。貞麗有一相知楊文聰，是罷官的一個縣令，常常過從。見李香，便想為朝宗拉合，因朝宗正在尋求佳麗。魏忠賢黨阮大鋮，是受復社排斥的。一次大鋮臨文廟的釋典，吳次尾等不讓他進去，並且毆打他。大鋮家蓄優伶，演《燕子箋》，名聞都下。陳定生宴客，將徵大鋮家伶，大鋮以為藉此可以與復社消除意見了。那知定生等在宴會上，一說到國事，便把大鋮罵得狗血淋漓。大鋮心中益加怨恨。楊文聰就對大鋮說：侯朝宗是陳吳的好友，現在朝宗將娶名妓李香，不如你送他些錢，結好於他。大鋮以為然，慨然出了三百金。朝宗在文聰口中，知道李香是如何的絕色了，但苦無餘金，不能如願。這天出來踏青，遇見敬亭，同訪李香去。偏偏李香母女，赴煖翠樓盒子會去了，再到煖翠樓，楊文聰、蘇崑生正在那兒，大家樓下相會。朝宗贈李香以自己的扇墜，香君也將汗巾包櫻桃，從樓上拋下來。兩下就這樣的定了情。過了一天，文聰又邀朝宗到香君處。一切由文聰佈置好，而朝宗坐享其成，當夕，方域以宮扇題詩，與李香兩情如漆。次日文聰來，達大鋮意，朝宗還沒回答，李香就把釵環首飾衣裳，一律退還大鋮，認為是不義之物。於是朝宗也謝絕文聰的請托。端陽節那一天，陳定生、吳次尾這班復社的文人，在水榭看燈船，飲酒，看見朝宗李香的船經過，眾召之入座。適值大鋮乘船來，窺見復社之會，急忙逃走。在這時候，總兵左良玉駐兵武昌，因為兵糧缺乏，將下令下江南。侍郎熊明遇急得沒有辦法，遂使楊文聰偽造侯恂書，因良玉原是侯恂舊部。柳敬亭送信到武昌，良玉就打銷下江南的意思。阮大鋮知道了這件事，乘機向當道說朝宗是良玉的內應。朝宗得信，就逃到史可法處。後來李自成陷北京，崇禎帝縊死煤山的消息傳出來了，弘

中國戲劇概論　224

光帝也在南京即位了。馬士英任兵部尚書，阮大鋮任光祿寺卿，楊文驄是禮部主事。大鋮的鄉人田仰起用遭撫，仰託文驄買妾，文驄便以李香對。那裏知道李香誓死不肯。馬士英為討好田仰，派家奴來強奪李香。李香拚死抵抗，剛拿著朝宗所贈的扇子，在自己臉上亂打，血滿頰上；文驄知不可屈，就命貞麗充著李香去。不久文驄再和藍崑生去訪李香，見李香獨在午睡，面橫宮扇，血跡斑斑。文驄便略施點染，成了一幅折枝桃花圖，笑著說：這真是一柄桃花扇呢。香君，欲託人將此扇寄與朝宗。崑生自願任此責。經過困難，總算交給朝宗了。然自崑生去後，李香被選入官了。媚香樓中，住了一位畫家藍瑛。朝宗特來訪香君，又未能遇著。文驄來，便將後來香君事告訴他。藍瑛剛畫好桃源圖，朝宗就將滿腹牢騷，為他題了一首詩。朝宗和蘇崑生去訪陳吳二人，經過三山街，不巧被大鋮見了，便將三人下了獄。崑生大憤，往求救於左良玉；良玉檄命柳敬亭赴南京散佈，也被大鋮捉了。及清兵下南京，獄中人盡出。朝宗與敬亭暫避棲霞山，李香從宮中出來，同崑生也逃至棲霞山。七月十五這天，白雲庵經壇，朝宗香君兩人才相見了。出扇敘情，被張道喝住，撕了扇子，道：在這時候還不斷私情，還能再談花月閒情麼？兩人悔悟，就皈依其教。蘇崑生後來作了樵夫，柳敬亭作了漁父；隱居南京城外，常相會晤，一日相逢，歌出朝代興亡之感，這便是全劇的收尾《餘韻》這一齣了。正在歌時，忽有縣役走來，為奉命求隱逸之士，要招他們，他們連忙就逃去了。這一齣《餘韻》的文章，在美麗之中有蒼涼的氣概⋯

（淨）那時疾忙回首，一路傷心，編成一套北曲，名為《哀江南》。待我唱來：（敲板，唱弋陽腔介）俺樵夫呵，〔哀江南〕〔北新水令〕山松野草帶花挑，猛抬頭秣陵重到。殘軍留廢壘，

瘦馬臥空壕。村郭蕭條，城對著夕陽道。〔駐馬聽〕野火頻燒，護墓馬楸多半焦。山羊群跑，守陵阿監幾時逃？鴟鴞蝙蝠糞滿堂拋，枯枝敗葉當階罩。誰祭掃，牧兒打碎龍碑帽。〔沈醉東風〕橫白玉八根柱倒，墜紅泥半堵牆高。碎琉璃瓦片多，爛翡翠窗櫺少。舞丹墀燕雀常朝，直入官門一路蒿，住幾個乞兒餓殍。〔折桂令〕問秦淮舊日窗寮破？紙迎風，壞檻當潮，目斷魂銷！當年粉黛，何處笙簫！罷燈船，端陽不鬧，收酒旗，重九無聊。白鳥飄飄，綠水滔滔。嫩黃花有些蝶飛，新紅葉無個人瞧。〔沽美酒〕你記得跨青溪，半里橋，舊紅板，沒一條，秋水長天人過少。冷清清的落照，剩一樹柳彎腰。〔太平令〕行到那舊院門，何用輕敲，也不怕小犬哮哮。無非是枯木頹巢，不過些磚苔砌草。手種的花條柳梢，儘意兒採樵。這黑灰是誰家廚灶？〔離亭宴帶歇拍煞〕俺曾見金陵玉殿鶯啼曉，秦淮水榭花開早，誰知道容易冰消！眼看他起朱樓，眼看他讌賓客，眼看他樓塌了。這青苔碧瓦堆，俺曾睡風流覺。將五十年興亡看飽；那烏衣巷不姓王，莫愁湖夜鬼哭，鳳凰臺棲梟鳥。殘山夢最真，舊境丟難掉，不信這輿圖換藁！謅一套《哀江南》，放悲聲唱到老！

孔尚任的友人顧彩，字天石，無錫人。以為尚任此作，於音律上不甚合式。其實《桃花扇》雖沒有好的聲音，卻有絕好的文詞。顧彩曾將《桃花扇》，改作《南桃花扇》，把一個絕好的收場，改作陳腐的生旦團圓式。點金成鐵之譏，顧彩誠難免於此了。《小忽雷傳奇》，是孔尚任立意而顧彩填詞的，此書成於康熙三十二年，在《桃花扇》完成五年之前。因為康熙三十年，孔尚任在北京一舉子家，

中國戲劇概論 226

得唐代的樂器「小忽雷」。於是才有此傳奇之擬作。這雖然是一部四十齣的大劇，但比起《桃花扇》

來，便遠不如了。此下且敘南洪。洪昇，字昉思，號稗村，錢塘人。他的雜劇，前章曾略為提及。他

本學詩於王漁洋，後來又從施愚山遊。他的妻是相國黃機的孫女，深於音律。時人贈昇詩有云：「丈

夫工顧曲，霓裳按圖新；大婦和冰弦，小婦調朱唇。」其閨中之樂可知。後來為在國忌日，出演他的

傳奇《長生殿》，一班名士，一時削籍，自此都不仕進。所謂「可憐一曲《長生殿》，斷送功名到白

頭。」康熙四十三年那一年，出遊過吳興潯溪，舟中飲酒，失足墜水而死，年紀還不到六十呢！所作的

傳奇，除《長生殿》外，有《迴文錦》、《迴龍院》、《錦繡圖》、《鬧高唐》、《節孝坊》、《舞霓

裳》、《沈香亭》。當然，《長生殿》最有名。《長生殿》是五十齣的傳奇，依據白居易《長恨歌》及

陳鴻的《長恨歌傳》而作。此劇所寫的楊玉環，就是一個癡情的女子罷了。並不像《太真外傳》中所寫

那樣的穢藝。情節的大概是如此的：弘農楊玉環，幼年父母都死了，養在叔父家。天生豐美，被選入宮

為宮女，得玄宗之寵，立為貴妃。定情之夕，玄宗賜以金盒。自此以後，玉環便獨擅其寵。兄楊國忠因

她的力量，擺做右相。姊三人封做秦國、韓國、虢國三夫人。三月三日這一天，貴妃與玄宗遊曲江，招

三夫人相陪。還宮，召虢國夫人，賜以飲宴，深得玄宗歡心。不料楊妃吃醋，因此玄宗大怒，將她貶出

宮外。玉環於是剪斷青絲，託高力士獻與玄宗。玄宗本非真恨，就又把她招進官來。這時節度使張守珪

有個部將安祿山，違犯軍法，送京問罪；因國忠之助，赦罪任職，又因貴妃之故，至封他東平郡王，賜

新第。這時國忠與三夫人，新邸輝煌，炫耀一時。武舉郭子儀待命上京，一天在酒家，聽說楊氏新第之

盛，想外戚寵盛，頗為感慨。安祿山又剛從樓下過，見其驕勢，知後日必有叛逆之事。因拜天德軍使之

命，匆匆上任。玉環再入官後，極力固己之寵，聽從玄宗。聞玄宗讚美梅妃，自己便努力歌舞，自作霓裳羽衣曲。六月初一，楊妃生辰，玄宗在驪山長生殿設宴，妃命樂部奏新曲，又親作盤旋之舞。玄宗大樂，益加寵愛。後來安祿山與國忠不和，玄宗命祿山出作范陽節度使。祿山自此心懷異志，養兵待動。

靈武太守郭子儀早已看出來，時加留心，練兵以備不測。玄宗和貴妃時在華清官，七月七夕，牛女兩星相會之夜，玄宗和她在長生殿指星立誓，願生生世世同為夫婦。在溫柔夢好之中，祿山造反，兵入潼關來降順。在凝碧池頭大張慶筵時，命樂工奏樂，雷海青獨不受命，以琵琶擊祿山，終於被祿山殺了。梨園有個領袖李龜年，亂時走出長安流落江南，貨斧斷絕，便靠彈琵琶賣唱自給。在青溪鷲峰寺大會中，自編一曲，（即《九轉貨郎兒》。）把楊妃盛時的事，一直敘到玄宗入蜀為止，聞者皆為感動。後來蕭宗在靈武即位，任郭子儀為朔方節度使，掃蕩安史，收復二都，才迎還聖駕。玄宗回鑾途中命高力士往馬嵬坡建築貴妃墳，不見屍體，但有一個香囊而已。雨夜聽張野狐唱《雨霖鈴曲》，百感叢生。夢中見楊妃差內侍來接，因召臨邛道士設法壇以尋玉環的芳魂。天上冥間，茫茫不見。畢竟在海外蓬萊仙山，找得了貴妃，貴妃給道士金釵、鈿盒，又一扇送與上皇。其後中秋，道士駕仙橋，導上皇入月宮，與玉環重聚。終以玉帝之旨，在忉利天宮永為夫婦。」昉思此作，不獨有絕妙的文詞，而且有絕妙的聲樂。我們只看這《貨郎兒九轉》的一段罷：

〔轉調貨郎兒〕唱不盡興亡夢幻，彈不盡悲傷感歎！抵多少淒涼滿眼對江山，我只待撥繁弦，傳

幽怨，翻別調，寫愁煩；漫漫的把天寶當年遺事彈。

唱來聽波。（末彈唱科）

（外）天寶遺事好題目也！（淨）大姐，他唱的是什麼曲兒？可就是咱家的西調麼？（丑）也差

不多兒。（小生）老丈，天寶年間遺事，一時那裏唱得盡者，請先把楊貴妃娘娘當時怎生進宮，

（丑）那貴妃娘娘，怎生模樣波？（淨）可有咱家大姐這樣標致麼？（副淨）且聽唱出來者。

（末彈唱科）

〔二轉〕想當初慶皇唐太平天下，訪麗色把娥媚選刷。有佳人生是在宏農楊氏家，深閨內端的是

玉無瑕。那君王一見了就歡無那，把鈿盒金釵親納，評跋做昭陽第一花。

〔三轉〕那娘娘生的來仙姿佚貌，說不盡幽閒窈窕。端的是花輸雙頰，柳輸腰。比昭君，較西

子，倍豐標。似觀音飛來海嶠，恍嫦娥偷離碧霄，更春情韻饒，春酣態嬌，春眠夢悄，抵多少百

樣娉婷難畫描

（副淨笑科）聽這老翁說的楊娘娘標致，恁般活現，倒像是親眼見的，敢則謊也。（淨）只要唱

得好聽，管他謊不謊。那時皇帝怎能麼樣看待他來？快唱下去者。（末彈唱科）

〔四轉〕那君王看承得似明珠沒兩，鎮日裏高擎在掌。賽過那漢飛燕在昭陽。可正是玉樓中巢翡翠，金殿上鎖著鴛鴦。宵偎晝傍，直弄得那官家丟不得捨不得那半刻心兒上。守住情場，占斷柔鄉，美甘甘寫不了風流賬。行廝並坐一雙，端的是歡濃愛長，博得個月夜花朝真受享。

（淨倒科）哎呀好快活，聽得咱似雪獅子向火哩。（丑扶科）怎樣說？（淨）化了。（眾笑科，小生）當日宮中有《霓裳羽衣》一曲，聞說出自御制；又說是貴妃娘娘所作。老丈可知其詳？請唱與小生聽咱。（末彈唱科）

〔五轉〕當日個那娘娘在荷亭把宮商細按，譜新聲將《霓裳》調翻。晝長時親自教雙鬟，舒素手，拍香檀，一字字都吐自朱唇皓齒間。恰便似一串驪珠聲和韻閒，恰便似鶯與燕弄關關，恰便似鳴泉花底流溪澗，恰便似明月下泠泠清梵，恰便似緱嶺上鶴唳高寒，恰便似步虛仙珮夜珊珊。傳集了梨園部，教坊班，向翠盤中高簇擁個美貌如花楊玉環。

（小生）一派仙音，宛然在耳，好形容波。（外歎科）哎，只可惜當日天子寵愛了貴妃，朝歡暮樂，致使漁陽兵起，說起來令人痛心也。（小生）老丈，休只埋怨貴妃娘娘。當日只為誤任邊將，委政權奸，以致廟謨顛倒，四海動搖，若使姚宋猶存，那見得有此。（外）只也說得是波。（末）嗨，若說起漁陽兵起一事，真是天翻地覆，慘目傷心，列位不嫌絮煩，待老漢再慢慢彈出來者。（眾）願聞。（末彈唱科）

〔六轉〕哎，恰恰正好喜孜孜《霓裳》歌舞，不提防鼕鼕漁陽戰鼓，劃地荒荒急急紛紛亂奏邊書，送得個九重內心惶懼。早則是驚驚恐恐倉倉卒卒，挨挨擠擠搶搶攘攘出延秋西路。攜著個嬌嬌滴滴貴妃同去。又則見密密匝匝的兵，重重疊疊的卒，鬧鬧吵吵轟轟劃劃四下喧呼，生逼散恩恩愛愛疼疼熱熱帝王夫婦。霎時間畫就一幅慘慘淒淒絕代佳人絕命圖。

（外副淨同歎科淚科）哎，天生麗質，遭此慘毒，真可憐也。（淨笑科）這是說唱，老兄怎麼認真掉下淚來！（丑）那貴妃娘娘死後，葬在何處？（末彈唱科）

〔七轉〕破不剌馬嵬驛舍，冷清清佛堂倒斜。一代紅顏為君絕，千秋遺恨滴羅巾血。半棵樹是薄命碑碣，一抔土是斷腸墓穴。再無人過荒涼野。（曖）莽天涯誰吊梨花謝，可憐那抱悲怨的孤魂，只伴著嗚咽咽的鵑聲冷嚥月。

（外）長安兵火之後，不知光景如何？（末）哎呀，列位！好端端一座錦繡長安，自被安祿山破陷，光景十分不堪了。聽我再唱波。（彈唱科）

〔八轉〕自鑾輿西巡蜀道，長安內兵戈肆擾。千官無複紫宸朝，把繁華頓消，頓消。六宮中朱戶掛蟏蛸，御榻旁白日狐狸嘯，叫鴟梟也麼哥，長蓬蒿也麼哥，野鹿兒亂跑。苑柳宮花，一半兒凋。有誰人去掃，去掃，玳瑁空梁燕泥兒拋。只留得缺月黃昏照，歎蕭條也麼哥，染腥臊也麼哥，染腥臊，玉砌空堆馬糞高。

（淨）呸！聽了半日，餓得慌了。大姐咱和你喝燒刀子，吃蒜包兒去

下）（外）天色將晚，我每也去吧。（送銀科）酒資在此。（末）多謝了。（外）無端唱出興亡

恨，（副淨）引得旁人也淚流。（同外下小生）老丈，我聽你這琵琶非同凡手，得自何人傳授？

乞道其詳。（末）

〔九轉〕這琵琶曾供奉開元皇帝，重提起心傷淚滴。（小生）這等說起來，定是梨園部內人了。

（末）俺也曾在梨園籍上姓名題，親向那沈香亭花裏去承值。華清宮宴上去追隨。（小生）莫不

是加貝老？（末）俺不是賀家的懷智。（小生）敢是黃旛綽？（末）黃旛綽同咱皆老輩。（小

生）這等想必是雷海青。（末）俺雖是弄琵琶，卻不姓雷。他呵，罵逆賊久已身死名垂。（小

生）這等想必是馬仙期了。（末）俺也不是擅場方響馬仙期，那些舊相識。都休噯提起。（小

生）老丈，因何來到這裏？（末）俺只為家亡國破兵戈沸，因此上孤兒流落在江南地。（小

畢竟是誰？（末）恁官人絮叨叨苦問俺為誰？則俺老伶工名喚做龜年身姓李！

這一段把玉環的當日，唐室的今朝，都赤現了出來。一種淒惋之情，在我們讀過以後，真不能自

己的要滴下淚來。在現在的昆班裏面，還常常的演著，此劇所可惜的，是把一個悲劇的氣味，讓這樣

的收場破壞了。昉思除了《長生殿》以外，還有所作的幾種：《迴文錦》，是敘竇滔妻蘇蕙織「錦字迴

文詩」給滔，挽回夫心的故事。《迴龍院》，敘山陽韓原睿及妻，以智勇避難平賊事。《鬧高唐》，

敘《水滸傳》柴進在高唐州失陷的事。這些劇作，都遠不如《長生殿》之著名。萬樹，字花農，一字紅友，宜興人。吳興祚作兩廣總督的時候，樹在他幕府裏。樹每脫一稿，興祚即令家伶捧笙璈按拍高歌以侑酒。他的雜劇，在前章已提過，所作傳奇，有《擁雙豔》三種，這三種就是：《風流棒》、《念八翻》、《空青石》。這三種同是敘一個才子，同時娶兩個佳人的事。三種之外，還有《錦塵帆》、《十串珠》、《黃金甕》、《金神鳳》、《資齊鑑》等。他是吳炳之甥，所以能深於韻律，當行出色。周穉廉，字冰持，別號可笑人，華亭人。所作傳奇很多，只有《珊瑚塊》、《雙忠廟》兩種著名。《珊瑚塊》是二十八齣，敘卜青與妻祁氏，兵亂中分離，碎珊瑚塊為二，各持其一，後來二人復得相見。祁氏生子，亦能成名。《雙忠廟》也是二十八齣的傳奇，敘舒真與廉國寶以忤劉瑾被殺，有義僕王保撫其孤。當救孤祀公孫杵臼、程嬰的雙忠廟時，忽然變為女子，生出雙乳以逃搜者之目。太監駱善也長了鬍鬚。劉瑾既誅，舒真之子與國寶之女，遂成婚姻，而王保也恢復男子模樣。盧見曾，字抱孫，號雅雨山人，德州人。官兩淮鹽運使，著《旗亭記》、《玉尺樓》二種。《旗亭記》所敘，即本《集異記》，王之渙、王昌齡、高適集飲旗亭的事。夏綸字惺齋，號瓅叟，錢塘人。作曲六種，都有意。《無瑕璧》題《褒忠傳奇》，敘明成祖殺鐵鉉事。《杏花村》題《闡孝傳奇》，敘王孝子殺父仇於杏花村事。《瑞筠圖》題《表節傳奇》，敘章貞母未婚守節，教子成名事。《廣寒梯》題《勸義傳奇》，敘王生傾囊助人，終獲高第事。《花萼吟》題《式好傳奇》，敘姚居仁、利仁兄弟友愛，利仁被陷入獄，居仁力救出之。二人結果大顯姓名事。《南陽樂》題《補恨傳奇》，敘諸葛亮與司馬懿戰，在五丈原沒有死，結果統一天下。這些教訓主義的作品，頗不易感動人。夏綸作劇時，年已六十，到七十三歲時，全集才

十、清代的傳奇

233

完成。晚年開始作劇的人，其風華自不如後進的少年呢。蔣士銓是重要的傳奇家，此處只約略的說一下。他所作有《紅雪樓九種曲》，除了三種雜劇，還有《香祖樓》、《空谷香》、《冬青樹》、《臨川夢》、《桂林霜》、《雪中人》。《香祖樓》凡三十二齣，敘仲約禮與妾李若蘭離合事。《空谷香》凡三十八齣，敘文天祥、謝枋得、趙子昂、汪水雲，諸遺民的悲痛，孤臣的失意，浩莽悲呼，與《桃花扇》有異曲同工之妙。還有董裕的《芝龕記》敘明末的史實，與兩家作意相同。裕字恒岩，號謙山，官九江府知府。士銓他作，如：《雪中人》，十六齣，敘吳六奇報查繼佐的恩。《臨川夢》是二十齣，就以四夢的作者湯顯祖，和四夢中的人物，一一請出來，和顯祖自己相周旋。此劇的體裁，也頗特異的。《桂林霜》，計二十四齣，敘馬文毅合家死廣西之難事。有人曾對士銓說：「讀君《空谷香》，如飲吾越醞，雖極清冽，猶醇體也。」此文則北地燒春，其辣逾甚。」可見《桂林霜》與《空谷香》的作風，是兩不相同的。張堅，字漱石，江寧人。有《玉燕堂四種曲》：《夢中緣》敘鍾心與文媚蘭，陰麗娟的遇合。《梅花簪》，敘徐苞與杜女以此簪訂婚約，苞在外遊學，杜氏受了無數的苦，幸而終於是團圓了。《懷沙記》敘屈原沉江事。《玉狐墜》，敘黃損與裴玉娥的遇合。這四種又合稱《夢梅懷玉》。張堅是一個老秀才，曾入唐英之幕的。唐英，字雋公，號蝸寄，官九江關監督。他的《古柏堂傳奇》，前章曾提過。此中戲劇很多，是在皮黃戲中流行的。如《梅龍鎮》、《釣金龜》之類。《女彈詞》一種，以天寶宮人賣唱，唱出太真故事；與《長生殿》中李龜年一樣。《英雄報》，敘韓信事。至於《麵缸笑》，寫一個可笑的典史，本是梆子腔的腳本，他改成崑腔的。此時亂彈紛起，崑腔本已走到末途，而傳奇也於是漸衰了。

傳奇的衰落

這兒還有值得補敘的：第一是內廷的七種戲文：《月令承應》，是按月搬演的故事。《法宮雅奏》，是祥徵瑞慶之事。《九九大慶》，是神仙賜福之事。《勸善金科》，是目蓮救母的故事。《昇平寶筏》，寫唐三藏西天取經事。相傳這五種是張照所作。照字得天，號涇南，華亭人。《鼎峙春秋》寫三國志中故事，是莊親王所作。《忠義璇圖》，是寫的徽欽北狩的事。相傳出周祥鈺、鄒金山等之手。宮廷承應，自然未可以平常的戲曲例之。在乾隆諸作家中，如沈起鳳，也有四種傳奇。起鳳字桐威，號蕡漁，又號紅心詞客，蘇州人。四種是《報恩緣》、《才人福》、《文星榜》、《伏虎韜》。《報恩緣》與《文星榜》同是敘才子遭難，終於及第，娶得數妻，是非常無謂的情節。《伏虎韜》，也是敘醫妒婦事。沈氏之外，宋廷魁有《介山記》，徐昆有《雨花臺》，研露老人有《雙仙記》，傅玉書有《鴛鴦鏡》，黃振有《石榴記》。振稍著名，字瘦石，如皐人。《石榴記》敘的是張幼謙圖圓報事，本情史。還有以《紅樓夢》為題材的，是仲雲澗的《紅樓夢傳奇》，與陳鍾麟的《紅樓夢傳奇》。雲澗號紅豆山樵，鍾麟字原甫，都是蘇州人。至於太倉人黃兆魁的《紅樓夢散套》，是介於傳奇與雜劇兩體之間的。後來步趨藏園的黃燮清，《倚晴樓》的幾部傳奇，《茂陵弦》，寫司馬相如卓文君事。《帝女花》，寫明思宗之女坤興公主嫁周世顯事，最為哀豔。其中的《金絡索》一調尤佳。如「眉銜一段悲，語雜三分喜，一個人兒，添入在心兒裏。」是如何的動人心脾的句子！《桃谿雪》寫烈婦吳絳雪事，亦甚著名。《鴛鴦鏡》，事本《池北偶談》。《居官鑒》，是敘王文錫為官清廉事。《脊令原》，敘《聊

齋》所載曾友于事。這幾種大都是作於道光十年至二十七年之間的。道光時代的作者，還有李文瀚，文瀚字雲生，安徽宣城人。所作有《胭脂寫》、《紫荊花》、《鳳飛樓》、《銀漢槎》四種。但都平淡無奇，沒有甚麼可以稱述的地方。到咸同之間，楊恩壽是比較有點名的。恩壽字蓬海，湖南長沙人。所作有《坦園六種》：《姽嫿封》、《桂枝香》、《麻灘驛》、《再來人》、《桃花源》、《理靈坡》。其中以《桂枝香》、《再來人》二種為佳。《桂枝香》取材《品花寶鑒》上田春航和優人李桂芳事。相傳是影射畢秋帆的。《再來人》，是寫福建陳仲英事。徐鄂的《梨花雪》，也作於此時的。在光緒初年，陳烺最知名。烺字叔明，號潛翁，陽湖人。以鹽官需次於浙江，浮沈下僚，甚不得志。最初作《玉獅堂四種曲》：《仙緣記》、《蜀錦袍》、《燕子樓》、《海虬記》。後加六種：《梅喜緣》、《同亭宴》、《迴流記》、《海雪吟》、《負薪記》、《錯姻緣》。分刊為前後二集。同時張雲驤有《芙蓉碣》、《風雲會》）。許之衡評謂：「強作解事，實則於此道瞢然，其餘更自鄶以下矣。」宣統間以至入民國後，丁傳靖有《滄桑鑒》之作。丁字闇公，丹徒人。音乖律違，文字的優劣且不必提了。林紓字琴南，閩侯人。也有《天妃廟》、《蜀鵑啼》、《合浦珠》之作，但也不合於曲律。吳瞿安先生早年作過《血花飛》，與《風洞山》二部傳奇，並未刊行。許之衡的幾種傳奇，也只是稿本。傳奇到了乾嘉以後，早已是衰落了，不必到光宣才衰落的。此中原因，當然是因為大眾的趨向，向亂彈而不向崑腔。崑腔雖至今還存在著，那早成了「雅樂，」而不是大眾的「樂曲」了。清一代的傳奇，並不如我所說的，這樣的少，在量上，未始不可媲美於明。就我所見過的，在此處沒有敘述到的很多。只就所敘的看來，

許玉泉有《許氏傳奇六種》（《神山張》、《靈焗石》、《茯苓仙》、《瘞雲岩》、《臕胭

我們已可知清代的傳奇是如此的無生氣，除了洪孔二家值得熱烈的稱讚以外，還有什麼作品可以值得我們特別注視的呢？傳奇，這一種體裁，在我想不會再有發達的一天了。

本章參考書目

吳梅《奢摩他室曲叢》一二集

吳梅《霜厓曲跋》

劉世珩《暖紅室彙刻傳奇》（《長生殿》、《桃花扇》都在內）

李漁《李笠翁十種曲》（清初刻本、石印本）

阮大鋮《石巢四種》（蕙氏誦芬室重刻本）

蔣士銓《紅雪樓十種曲》（藏園原刻本、重刻本、坊刻本、石印本）

萬樹《擁雙豔三種》（康熙刊本）

張堅《玉燕堂四種曲》（乾隆刊本）

黃燮清《倚晴樓七種曲》（光緒刊本）

陳烺《玉獅堂十種曲》（光緒刊本）

楊恩壽《坦園六種》（《坦園叢書》本，光緒年刊）

許善長《許氏傳奇六種》（《碧聲吟館叢書》本，光緒年刊）

十一、亂彈之紛起

花部雅部的對峙

　　在敘明代的傳奇章中，曾引《曲律》，說到弋陽、義烏等腔，足見當時崑腔以外，還有許多腔調。這些雖然與崑腔並行，但總敵不過崑腔的勢力。這就是因為崑腔比較雅些。適合於士大夫的口胃。所謂京腔、秦腔、弋陽腔、梆子調、高腔、二黃調之類，所謂「花部。」據《揚州畫舫錄》：兩淮鹽務，蓄有花雅兩部。其中除上面所說的幾種腔調，還有羅羅腔一種，凡此總稱為亂彈。從乾隆時代起，崑腔勢衰，而亂彈才漸漸抬起頭來，大有取而代之之意。這些腔調的起源，是怎樣的情形呢？且撮要的說來。弋陽腔，是起自江西弋陽。

　　弋陽腔，經過變革而成的。現在四川的高腔，河南的高腔，與陝西的高腔，頗不一致，想來當初的高腔是指高陽的高腔而言。京腔，在嘉靖時已成絕響，萬曆間，經過譚綸的修改，才慢慢複起。高腔，是弋陽傳到高陽，經過變革而成的。現十一集）於雜曲中，有亂彈腔、吹腔、高腔、西調四種。

也是弋陽流入京師而變的一種腔調。《新定十二律京腔譜凡例》上就說，舊日的弋陽腔淺陋猥瑣，而京腔是幾經潤色的。這三種腔調，其實就是弋陽一支，不過傳為三派罷了。二黃，是起於湖北黃陂、黃岡二縣的，後來流傳在湖南、廣東、廣西、安徽。總名又叫做湖廣調。一說本用胡琴，又用笛子。一說本用笛子，傳到北京後，改用胡琴的。秦腔，是出於陝西，其源或出於甘肅，大概在乾隆前，就傳到北京了。據《燕蘭小譜》所載：「不用笙笛，以胡琴為主，月琴副之。」至今尤盛，民國後還有新科班，專訓練秦腔的人才。西皮，據張亨甫《金臺殘淚記》說：「亂彈即弋陽腔，南方又謂『下江調』，謂甘肅腔曰『西皮調』。」照此說來，西皮是甘肅腔的別稱。《揚州畫舫錄》上說：「安徽之花部，合京秦兩腔，其班名曰三慶。」安徽的伶人，習秦腔甚好，西皮與秦腔相類，亦為梆子腔。梆子腔的起源，我們無從得知了。歐陽予倩在《談二黃戲》一文中，說梆子腔屬於弋陽腔的囃吟調，又稱吹腔。但《綴白裘》所載梆子腔戲，例如《買胭脂》一齣，如此排列著：梆子腔引、吹腔、梆子腔、前腔、吹腔、梆子駐雲飛六曲，好像吹腔與梆子腔有些區別。或者梆子腔一個總稱之中，另有梆子腔、吹腔的區分。現在皮黃之中，還有一個南梆子。另有山西梆子一種。歐陽予倩說：「西皮的慢板，快板，搖板等，和山西梆子的結構一樣，行腔亦甚相似；只韻味不同。」如此說來，山西梆子是和西皮極有關係。尤卓庵《陝西戲劇的概況》一文中說，北京戲園中所唱的梆子，是「京梆子，」因為經過北京伶人的修改。至於說秦腔傳到京中才有山西梆子的話，是不可信的。因為山西原有勾腔一種，所用樂器是碗琴，與今山西梆子相同。所以山西梆子不必只是秦腔所變的。或者來源也頗複雜呢。亂彈二字，據《畫

舫錄》作花部腔調的總稱。有時或指一腔而言。如《燕蘭小譜》說吳大保「本習崑曲，與蜀伶彭萬官同寓，因兼學亂彈。」這亂彈是指秦腔。而《金臺殘淚記》所說：「今都下徽班，皆習亂彈，偶演崑曲亦不佳。」這亂彈又與崑腔成對峙的名詞了。究竟亂彈包括多少腔調，不便指定。青木正兒君把以上諸腔，並列一表，於此表中可見其遞變之跡。也可以看出諸腔在地理上的遷播。要之，北京是當日樂腔的總匯，而乾隆朝前後是諸腔紛起的時代。茲列青木君所製表於下：

花部之所以能替雅部，亂彈之所以能代崑腔而起，不外時代與人物兩大原因。亂彈在重振旗鼓以後，是當時的新聲。喜新厭舊，本人情之常，一班人既愛此新聲，崑腔自然衰落。兼之崑曲比較難學，規矩極謹嚴。文字艱深，固受士大夫的欣賞，而非大眾之所喜。《夢中緣傳奇序》云：「長安之梨園稱盛——而所好惟秦聲，囉弋。厭聽吳騷，聞歌崑曲，輒哄然散去。」足見《燕蘭小譜》上說：「崑曲非北京人所喜」的話，並非隨意的論斷。亂彈文字既能諧俗，聲音又比較自由，容易見勝，得大眾的歡迎，自是時代之所趨，不可強求的。再說人物，花部如八達子、天保兒、白二之徒，皆一時佼佼者。《燕蘭小譜》上說：「京伶八達子係旗籍，在萃慶部，貌不甚妍，而聲容態

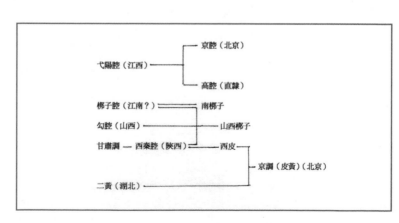

度，恬雅安詳，大小雜劇無不可人意，一時都下稱盛。」又「白二，大興人。原係旗籍，旦中之天然秀也。昔在王府大部，與八達子，天保兒擅一時盛譽。」這是京班的。再說蜀伶魏三。三本名魏長生，字婉卿，四川金堂人。秦腔中的名花旦，乾隆四十四年，演滾樓一齣，名震京城。貌既美，聲音又動人，裝女子，高蹺小腳，受寵於和珅。曾經在揚州江春家出演，《畫舫錄》上有過記載。他的徒弟陳銀官，亦能繼承師業。從此京秦兩腔，就不分家。有這樣出色的人物，亂彈安得不興起呢？

花部優伶的籍貫統計

從花部的人物上說來，就優伶的籍貫統計一下，可知亂彈在地理上的實力是如何普遍，以此與崑腔相比可知盛衰之無常。在《燕蘭小譜》所載四十四人之中，除了河南、湖北、湖南、江西、江蘇、貴州、雲南各一人外，其餘是：京兆十三人，四川十二人，直隸五人，陝西三人，山西二人，山東二人。

這是秦腔的黃金時代，京兆和四川是勢力最大的地方。這時北京只有保和部還勉強撐持崑腔的局面。保和本部只有十人，另聚永慶部二人，宜慶、太和、端瑞、吉祥、慶春、萃慶各一人。這班優伶的籍貫是：蘇州十一人，無錫三人，揚州、武進、常熟各一人，杭州二人，德清一人。而其中名角如吳太保、四喜官，皆兼亂彈。這時蘇州的集秀部，也不能再都是限於江浙兩省的。因為魏三兒挾其聲態，把吳儂子弟，都弄得想學亂彈為入時了。此事在沈起鳳《諧鐸》序上都提及振。

的，自秦腔中衰。徽班又入京了。高朗亭入京後，徽班兼習京秦兩腔，加上本腔，就成為「三慶部」。三慶起來，而宜慶、集慶、萃慶就被人遺忘。《夢華瑣簿》上說「三慶——乾隆五十五年庚戌，高宗八旬之萬歲節，入都祝釐，時稱三慶徽，是徽班之鼻祖。」高朗亭這個人，據《聽春新詠》說：蓮官，「得魏婉卿之風流。具高朗亭之神韻。」原注：「朗亭名月官三慶部，工《傻子成親》劇。」三慶班之後，在嘉慶中葉有五部，三慶、四喜、和春、春臺、三和。就中以四喜人才最盛，所以《都門竹枝詞》說：「新排一曲《桃花扇》，到處哄傳四喜班。」其實徽班中不盡是安徽人，《聽春新詠》上錄徽伶十五個先輩中：安慶二人，皖江三人，計安徽共五人。揚州四人，蘇州五人，太倉一人，計江蘇共十人。

又在名伶五十四之中，籍貫也很紛歧的。分配如下：安慶七人，皖江二人，計安徽共九人。揚州三十二人，蘇州七人，計江蘇共三十九人。直隸湖南各一人。北京湖北各二人。計其他各省共六人。

極盛的徽班

這時徽班是盛極了。起初徽班本自有腔調，這時是兼有各腔調。在《聽春新詠》上所載徽部名伶所演的戲目，其中或者還有崑腔，也或以其他的腔調來唱的。從這些戲目中，我們未敢斷定某戲是用某腔來唱的。其目如次：

《水關》、《斷橋》、《雷峰塔》、《醉歸獨占》（占花魁）、《絮閣》、《醉妃》（長生殿）、《拷紅》、《佳期》、《寄柬》（南西廂）、《捉姦》（義俠記）、《思凡》（孽海記）、《藏舟》（漁家樂）。《樓會》（西樓記）、《盤秋》（紅梨記）、《園會》（明珠記）、《折柳》（紫釵記）、《琴挑》（玉簪記）。《寄子》（浣紗記）、《殺惜》（水滸記）、《扇墳》（蝴蝶夢）、借扇（西遊記）、《瑤臺》（南柯記）、《相約》、《刺釧記）。（以上是崑腔部分）

《打麵》、《別妻》、《胭脂》、《花鼓》、《戲鳳》，（以上是梆子腔部分）

《背任》、《挑簾》、《裁衣》、《慶頂珠》、《香山贈鐲》、《檀香墜》、《殺四門》，（以上是秦腔部分）

《烤火》、《小寡婦上墳》、《賣餑餑》，（以上是二黃部分，但二黃未流行前，先有此戲）

《十二紅》、《關王廟》、《蕩湖船》、《洛陽橋》，（以上腔調不明）

徽部兼習各腔的例證，在《聽春新詠》中徽部鄭三寶條，就是他：「工崑劇，偶作秦聲，非其所

好。」又添慶條：「《絮閣寄束》，諸劇，歌喉圓亮——簡唱秦聲，亦委婉多風，靡靡動聽。」在同書中，還可見他部的腳色，併入徽班來的情形。如王桂林初隸金玉部，後亦入三和部，更改入三慶部。陸真馥初在金玉部，經富華部，入三和部。又羅霞林以前在金玉部，後入三和部。金玉部是崑腔，雙和是西部。又羅霞林以前也是崑部之一。大家一齊入徽班，可知徽班是如何的興盛了。徽班入京後，蜀班大受影響，總算還有：大順寧、景和、雙和三部。這三班優伶，年長的只四人，四川一，北京一，陝西二。年幼的，共十二人。揚州四，北京四，直隸、山東、山西、陝西各一。這時衰落的崑部，也只有：慶寧、迎福、金玉、彩華四部。優伶仍然蘇州人最多。自嘉慶到道光，徽班的勢力日增，別種腔都無生氣。所以《長安看花記》有「嘉慶以還，梨園子弟多皖人，吳兒漸少」的話。《夢華瑣簿》上說：「今樂部皖人最多，吳人亞之，維揚又亞之，蜀兒無知名者。」這是嘉慶後的記錄。現在再把徽班中的四班說一說。四班之中，在道光初，春臺、三慶兩班最著。三和又不如四喜。《夢華瑣簿》上說起四班在茶園演戲時，「觀者每人出錢百九十二」，曰「座兒錢」。此數已是當時最高的代價，當時只有嵩祝班可與四班賣同樣的價錢。又說：「戲莊之演劇必徽班，戲園之大者，如：廣德樓、廣和樓、慶樂園、三慶園，亦必以徽班為主。下此則徽班、小班、西班，相雜適均。」又「外城小戲園，徽班所不到者，分日演小班，西班。」這四大徽班，有何特色呢？《金臺殘淚記》上說四喜的「曲子」，餘羊尚存，不為淫哇。三慶的「軸子」，連日接排。和春的「把子」演《三國》、《水滸》，最為出色。春臺的「孩子」，因春臺班是孩兒班的緣故。孩兒班當是科班所本，此時的花部戲雖如此之熱鬧，但文學的意味，是無可說的。當在嘉慶時，徽班中還有兼崑腔的，道光以後，已置崑

腔於不顧，只有四喜班中還有會演崑戲的。後來有集芳班專演崑腔，《殘淚記》中說：「梨園有三法司之目，謂法齡、法慶、法保，三法並在四喜部。法保就婚南還，法齡、法慶，從四喜部之諸老曲師，分為集芳部，所譜皆崑曲，無西秦、南弋諸陋習，顧聽者落落然。」但《夢華瑣簿》卻說：「吳中舊有集秀班，其中皆梨園之父老，切究南北曲。——道光之初，京師有仿此例者，合諸名輩為一部，曰集芳班。皆一時之教師故老，大半四喜部中舊人。——先期遍張帖子告都人士，都人士亦延頸翹首，爭先聽覩為快。登場之日，座客常以千計。——時名譽聲價，無過集芳班者。」又道光十七年，四喜部有一個小天喜，以崑腔登場，《丁年玉笋志》上說：「小天喜，字聽香，扈姓。——四喜部後來之秀，近日崑腔之歌喉，推金麟第一。聽香出，遽掩其上。入春，凡四喜部登場面，座上之客，往往與春臺相埒，視前一二年已倍之。」足見崑腔在衰落後，也曾有過這稍為復起的一次。然而比起這時的花部，仍未可相提並論。到了道光末年，徽班固有的二黃調，忽然大盛起來。《天咫偶聞》云：「道光之末，忽二黃盛行。——其聲比弋則高急，其詞皆市井之鄙俚，無復崑弋之雅。」姚華在《曲海一勺》上，有過這樣的感慨：「予生以前，不得而見，海內之廣，又莫之詳也。然近三十年，京師習尚，頗有所聞；楚調始衰，秦聲競作。每賓筵秦伎，客坐消閒；急筦繁弦，耳聒而欲聵，茹聲逆氣，情肆而彌張。眾口所同，於斯為美，所謂樂姚冶以險，則民流慢鄙賤矣。夫聲音之道，與政通者也。故曰：治世之音安以樂，其政和。亂世之音怨以怒，其政乖。嘗推西腔之所以極盛，竊喟妖孽之先兆也。徵之近事：庚子大創，清政益窳，吏黷於上，民媮於下。綱紀日隳，奸匿四起，聰明趨於詐偽，強武潰而暴裂。喜則思淫，怒則機殺，淫成而樂生，殺成而哀集；喜與樂相乘，怒與哀互進。四者不相調，而人情遂失其中。每每流

露，顯於嗜好，梆子因緣時會，隨在觸發。音感於先，而情應之。情發於後，而音泄之。倚伏相尋，機勢相投。人心所向，趨勢遂成。山陝各部，旗幟遂增。以激昂之音，行暴慢之氣；非惟村鄙，實屬下流。既作淫盜之媒，遂破和平之序。歌者鳴其不平，聞者喻而思亂。浸淫演溢，充於江漢，優倡所習，草此為先。恣其所習，不可遏抑。馴至法令不行，廉恥盡喪；此清室所以終覆，而民國至今不靖也。若夫村謠坊曲，樵歌漁唱，以及時劇雜弄，何地蔑有。推波助瀾，莫能悉數矣。綜而言之：其音益蕩，其傳益遠，此誠情天之星孛，而慾海之迷津也。流傳異域，為他人笑；今猶未洒，夫復何言！若此之倫，今之鄭聲，放之不暇，何與於樂。執政悠悠，聽其猖狂。國家之患，猶未已也。譬之文章，諧媚之作，士夫喜之，往往習之，蓋弦索之遺制，燕樂之偏裨也。第以簡易過甚，流俗易通。皮黃品介雅俗，規隨雅操，亦既酬應，笑樂則有餘，陶寫則不足。且其起也晚，淵源授受，不出教坊。音節律度，囿於市井。未經通人，為之斧藻，似有待於議論，即無與於性情。百戲一端，何關得失；然而濡染正音，規隨雅操，亦既有合於習俗，而復不得罪於風雅。雖羊欣羞澀，未忘揣摸，然中郎典型，已堪歡賞。苟宮詞主盟，以之敷佐，猶足鼓吹休明，粉藻豐樂。等諸鄶下，尚存舊國之風。即愧盧前，不廢當時之體。蓋皮黃之於崑調，猶元曲之於宋詞。家法雖變，臭味猶親，予以曲餘之褒，宜存京調之譜。或亦論世者之所必原，而審音者之所不斥也乎！」姚先生對秦腔，是如此的擯斥；而對於二黃，還給它以相當的位置。二黃之所以崛興，還是因為咸豐年間，徽班突然出了傑出的人才，就是安徽人程長庚。長庚本是三慶班的老生，生性最聰明，時時對於戲曲加以修正，所以才能有一日千里的進步。因此長庚得主持當日的伶界。與他同時如張二奎、余三勝，享得相當的聲譽。三人之中，余三勝擅長西皮，花腔

最多；而程長庚是擅長二黃，不大使花腔的。張二奎卻以做工與二人相抗衡。繼此三人而出名的是汪桂芬、譚鑫培、孫菊仙。汪桂芬學的程長庚，譚鑫培學的余三勝，只有孫菊仙沒有師承。但這三人始終是皮黃戲的鼎足。此外文武老生楊月樓，武生俞菊生，正旦余紫雲，陳石頭就是後來改名的陳德霖，時小福。老旦龔雲甫，淨黃三，丑劉趕三一班名角，後來造成皮黃的極峰，這是在光緒朝的事了。不過程張余三人是以去老生角著名的，非若前此專以旦角受人的捧贊。

亂彈中的名劇

在同治末年，與皮黃抗衡的，有山西梆子，據《朝市叢載》所說：梆子有瑞勝和、源順和、慶順和三班，與三大徽班相峙。出演的戲園，有廣和樓、慶樂園、中和園、三慶園、同樂軒等處，與三徽班同。不過徽班別在廣和樓、廣德樓；梆子別在天樂園、裕樂園出演。梆子中的人才，以元紅、達子紅、楊麻子，諸老生；金相玉、油糕旦、諸正旦；想九霄、十三旦，諸貼旦為著。小生還有個胖小生的。梆子的聲音，似乎更不合於南耳的。附在此處，我再說一說崑班的窮途。崑班在北方，因洪楊之亂而凋替。在蘇州的，光緒初年，有高天小班，還有追步集秀班之概，後來有聚福班。聚福班有兩部，一是在城中不動的「坐城班，」一是在外跑的「江湖班。」光緒末，聚福班又瓦解，結果併在江湖班內。到民國十年前後，穆藕初等辦了崑曲傳習所，只辦了傳習兩班，習字輩還沒學得成，現在的新樂府、仙

霓社，都是傳字輩的人。除了治曲的人，對於崑班是很少有趣味的，此所以清唱不發達，而崑戲終於一蹶不振。代替崑戲的亂彈，其曲本是無足掛齒的。此下我將談一談這花部的曲本。在花部諸腔全本劇可能考出的，有下列的十七種：（據《燕蘭小譜》、《綴白裘》、《花部叢譚》和《劇說》）

《蜈蚣嶺》　《淤泥河》　《清風亭》　《三英記》　《三荊記》　《王大娘補缸》
《鐵邱墳》　《龍鳳閣》　《兩狼山》　《賽琵琶》　《義兒恩》　《雙富貴》　《桃花女》
《周公鬥法》　《沈香太子》　《劈山救母》　《五雷陣》

通行的散齣，不能成本完備的，有下列的九十五種：（據《綴白裘》、《燕蘭小譜》、《聽春新泳》）

《買胭脂》　《落店》　《偷雞》　《花鼓》　《途歎》　《問路》　《雪擁》　《點化》
《陰送》　《搬場》　《拐妻》　《探親》　《相罵》　《堆仙》　《上街》　《連廟》
《殺貨》　《打店》　《借妻》　《回門》　《月城》　《堂斷》　《猩猩》　《看燈》
《鬧燈》　《搶甥》　《瞎混》　《趕子》　《請師斬妖》　《鬧店》　《奪林》　《繳令》
《遣將》　《下山》　《擂檯》　《大戰》　《回山》　《戲鳳》　《私行》　《算命》
《別妻》　《斬貂》　《上墳》　《除盜》　《借靴》　《擋馬》　《磨房》　《串戲》
《打麵缸》　《宿關》　《逃關》　《二關》　《番釁》　《敗虜》　《屈辱》　《計陷》

《血疏》　《亂箭》　《哭夫》　《顯靈》　《烤火》　《賣餑餑》　《吃醋打門》

《鎖雲囊》　《龍蛇鎮》　《小寡婦上墳》　《浪子踢球》　《背娃子》　《打灶王》

《思春》　《潘金蓮葡萄架》　《吉星臺》　《百花公主》　《樊梨花送枕》　《如意鉤》

《訂婚》　《倒聽》　《賜環》　《梅降雪》　《富春樓》　《戲叔》

《裁衣》　《滾樓》　《檀香墜》　《香山》　《縫帶》　《登樓》　《賣藝》

《剃頭》　《贈鐲》

《溫涼盞》　《無底洞》　《殺四門》　《慶頂珠》

這是嘉慶以前的花部劇。全本中《淤泥河》敘羅成叫關的事。《清風亭》又名《天雷報》。《兩狼山》是演楊業的事，就是《李陵碑》。散齣中《戲鳳》又名《梅龍鎮》，《花鼓》又名《打花鼓》，《借妻》是《張古董借妻》，《請師斬妖》又名《青石山》，《磨房串戲》今題《十八扯》，還有《彩樓配》、《三擊掌》、《探寒窰》、《趕三關》、《武家坡》、《迴龍閣》、《小上墳》等等，都至今還在皮黃戲中。尤其是《慶頂珠》，一名《打漁殺家》的，歐陽予倩很稱讚這齣戲的，他道：「二黃戲在編劇藝術上有價值的也不少，待我舉幾齣來說說，例如《慶頂珠》，編得何等緊湊，桂英上唱的：

『太湖石邊把網撒，江水照得兩眼花，青山綠水難描畫，那一個漁人常在家。』寫景寫情都好，蕭恩接唱：『父女打魚在江下，貧窮那怕人笑俏，桂英兒掌穩柁父把網撒，無奈我年邁蒼蒼氣力不加。』桂英說：『爹爹年邁，河下生意不作也罷。』蕭恩說：『本當不作河下生理，只是我囊中……唉！』說到此處，桂英長歎拭淚，蕭恩說：『傻孩子，不必如此，將船搖到柳陰之下，為父要涼爽涼爽。』於是他們

將船搖了過去。蕭恩又說：『兒啊，將今晨打的兩尾鮮魚燒熟，為父要吃酒。』這父女二人的身世於此可見。他們失望的悲哀，在末後幾句話完全表現出來了。一會兒李俊、倪榮來訪蕭恩，倪榮要試試蕭恩的氣力，被蕭恩一手架住，這下就可以知道蕭恩是個精藝的漢子。他們坐下喝酒，丁家催魚稅來了，蕭恩只得說魚不上網的話去敷衍他；卻怒惱了那兩位朋友，將那人叫回來，說了幾句硬話，在問他：『有無旨意公文？……』簡單幾句話，我們便早知道是一種鄉紳專橫的事。而在催稅之先，來一人偷看桂英，露輕薄之意，及蕭恩問他：『作甚麼？』他只好推說問路，問他問的是那裏，他便推說是問丁府。這種烘托與介紹的筆法，實在有力量。倪李二人與蕭恩的對話也很好，他們問蕭恩為何那等軟弱？蕭答：『他們的人多。』倪李說：『我們的人也不少。』蕭說：『他們的勢力大。』倪李說：『欺壓俺弟兄不成。』蕭說：『這就難講話了。』這種地方，可以看得出蕭恩是一個老於江湖閱歷深沉的人，不免有點暮氣了。李倪二人去後，桂英問：『二位叔父是誰？』蕭恩唱幾句，追敘二人的身世，很為自然。

這齣戲第一場丁郎兒到河下催漁稅，是表明紳衿丁府結托知縣魚肉鄉民的暴行，這對於蕭恩是一次催逼。教師爺到蕭恩家裏去是第二次的催逼。在這時候，寫教師爺怕蕭恩，可見蕭恩雖然流落江湖，人家不敢把他當作普通的漁夫看待。蕭恩在頭場的態度，只想是打魚養家口，多一事不如少一事，到了丁家派出教師欺負到他頭上來了，他也不能不施展些手段，為正當的防衛，便把他久經沉寂的英雄氣概，復活起來（蕭恩即梁山阮小七，見《續水滸》）。他說：『……江湖上叫蕭恩不才是我，大戰場小戰場見過了許多。我好比出山虎獨自一個。那怕你看家犬一群一窩；你本是奴下奴，敢來欺我。……』他說著打著，那教師只好望風而逃，卻是蕭恩雖然打個把教師爺不算數，他如何能夠敵得上丁府的勢力？他

只想到縣衙搶一個原告，他明知法律不能夠保障平民，也不過希冀縣官在公事上，不敢公然舞法，那他闖得禍也就可以暫時了結。誰知又經一次壓迫，那縣官不由分說的，打他四十大板，趕出衙門，還要叫他當夜到丁府去謝罪。慢說他是個昂藏的男子，不肯這樣受屈；萬一他順從了，從桂英倒茶起，到同去報仇止，寫得十分充足。他與桂英父女的愛情，到同去報仇止，寫得十分充足。他父女有如此的深情，所以從來都是隱忍，直到捱了板子，他覺悟到生活不自由，縱然是父女安居，還有甚麼生趣。只得狠狠心，父女二人，同去冒那危險。不自由，毋寧死！這齣戲我當它是弱者的呼聲的。這齣戲從打魚到殺家止，是完完全全一齣好戲。人家問我打魚殺家的整本是怎麼樣？我必然說，這就是整本。若必如秦腔班裏演到桂英投河遇救種種，那就索然無味了。」只從歐陽予倩論《慶頂珠》這一段文章中，我們就知皮黃的結構，是比較起初期的秦腔來，已有相當的進步。實際上皮黃戲有很多劇情，是用的崑腔，如：《六月雪》本諸《金雀記》，《大劈棺》本《蝴蝶夢》，《喬醋》也出自《金雀記》，《白蛇傳》本諸《雷峰塔》，《擊鼓罵曹》出《四聲猿》，《紅梅閣》出《紅梅記》，《烏龍院》出自《水滸記》，《別母亂箭》出《表忠記》，《馬前潑水》出自《爛柯山》，《景陽岡戲》叔》出《義俠記》，《拾黃金》出《三元記》。這皆顯明的例子。最近梅蘭芳、程硯秋諸人新排的戲，有時連文句，都取自崑腔而加以改動的。像梁巨川、三麻子、夏月珊、夏月潤諸伶，有時自己也作劇。汪笑儂更是著名的一個。《黨人碑》、《馬前潑水》、《受禪臺》、《哭祖廟》、《馬嵬坡》，相傳就出他的手筆。不過最重要的皮黃戲作家，要數余治。青木正兒君說他是光緒初年的人，因為他所作《庶幾堂今樂》是光緒六年刊本。但據俞樾的序，是同治十二年。他的自序，作於咸豐十年，他總算咸同間

人。前此在道光二十年，有觀劇道人，根據二黃調，作《極樂世界傳奇》，這是並沒有甚麼力量一部曲本。皮黃的名作，當然仍以余治為最重要的。據原書鄭官應跋，知治字蓮村，金匱人。他作曲本，很有用意的。鄭跋云：「金匱余蓮村先生，敦行善事，垂五十年。大江南北，無賢愚疏戚，咸曰余善人。其徒數十人，承其師說，凡濟物利人之事靡弗為；而先生晚年獨取近世足為勸戒事，演為雜劇，牧童豎子無告者，令梨園老優，教以歌歈，攜以出遊，資用屢困，謗讟屢作。先生力經營之不少衰，至病作，不能自強，乃散諸僮，各為之所；而以所演雜劇編訂付梓；將俟有力者終成其事，工未竟，而先生歸道山，故世未盡見也。余求之有年，光緒己卯炊樓主人，為輾轉搜輯，得先刻小板九種，近刻六種，草稿十餘種。參互釐定，得二十八種，盡付梓人。凡孝弟節義，咸可勸之事，約略備具。刻成，將約同志讀呈當路，頒諸梨園，令日演一二折，而嚴禁婬媒諸戲，猶先生志也。先生嘗謂：人紀之壞，亂獄之豐，其始無不起於耳目濡染之微。自懸象讀法，教化不行，常人耳目所傾注而易於感動者，惟觀劇時尚有其機，其聲容情事入於人心而不能忘。而不識字愚無知人，其感尤至。通都大邑，鞠部盛鳴，男女雜遝，每為靡聲妖態，以供謔浪；鄉村賽社，尤而效之，則淫僻之罪，寖不可制。以其習於惡而惡之易，則知習於善而善之無難也。君子於此，宜為之防而導於正，不當相與縱任如見溺而不為援，見焚而不之撲滅也。嗟乎！以先生閱世之深，用心之切，而窮老盡氣所自任者，惟是之為亟，則非闊疏迂淺而無效，可知也。苟推行而無廢，使世人聞見所及，油然以興，怵然以戒，罪罟消於無形，善良薰而成俗，斯豈惟先生之幸，抑亦凡有耳目者所共幸者矣。先生歿之日，出所著《祛邪崇正》、《條議教化兩大敵論》貽廉訪使應公寶時，謂：『淫書宜毀，淫戲宜禁。』又嘗自撰楹帖云：

『自晉頭銜，木鐸老人村學究。群誇手段，淫書劈板戲翻腔。』其惓惓如此」云云。這樣一位道學先生，其作品之流為教訓主義的曲本，自無可疑。現在就其集中，所得有《後勸農》、《活佛圖》、《同胞案》、《義民記》、《海烈婦記》、《岳侯訓子》、《英雄譜》、《風流鑒》、《延壽籙》、《育怪圖》、《老年福》、《文星現》、《掃螺記》、《前出劫圖》、《後出劫圖》、《公平判》、《陰陽獄》、《朱砂痣》、《同科報》、《福善圖》、《酒樓記》、《綠林鐸》、《劫海圖》、《燒香案》、《回頭峰》、《義犬記》、《推磨記》，二十七個題目。其中如《朱砂痣》，到現在還流行著的。《庶幾堂今樂》之外，就要數到李世忠所編的《梨園集成》十八卷，收皮黃戲四十六種，其中《魚藏劍》、《取南郡》、《罵曹》、《探母》、《走雪》等，也是至今還流行的戲文。王大錯的《戲考》，和坊間的《戲學彙考》，更載有不少的皮黃戲本；皮黃的曲本，大略已備於此了。

皮黃的衰落

　　皮黃是亂彈中的幸運兒，差不多咸同以來皮黃，就足以代表整個的亂彈戲。其所以進步至於此極的，因為亂彈本尚自由，在前面已說過，就因為可以自由。在聲音方面，但求悅聽者之耳，所以沒有很悠久的時間，而皮黃就漸漸衰落了。我且仍以人物來作敘述的中心，從程張余三人再說起，程派、余派，和張二奎的奎派，這是皮黃的發動力。與三人同時而勢力迥不如的，是安徽人王九齡，《選元

戒》、《定軍山》是他的拿手戲。繼程長庚而起的汪桂芬，前面所提過的，他也自成一個汪派，因為他自己有天才，已能變了程氏的面目。孫菊仙，前面所說過並沒有學誰的一個人，但他頗能兼取派、奎派而有之。他是天津人，把一副極洪亮的嗓音，任意直來直往，一泄他那傲慢粗獷之氣。不過使人可以聽一個痛快，沒有規矩；做工、臺步，初不在意，且有土音，所以北京人並不重視他。在天津、上海是極有名的，《逍遙津》、《教子》一類戲，是孫派拿手。這時馮柱、盧臺子也自成一派，但他兩人嗓音都不好，所以全以花腔取勝。馮柱是江蘇人，他就是多囉腔（一種連續不斷的西皮流水板）的創造者。他演起《宮門帶》、《天水關》、《焚綿山》、《罵閻羅》這些戲來，很享盛名的。盧臺子是江西一個落第的舉子，唱工勉強平正，而做工念白極佳。他的戲是《盜宗卷》、《打嚴嵩》之類。相傳《舌戰群儒》等戲，就是他自己編的。李三的一派，嗓音充實，靠把亦好，尤能紅生。《斬黃袍》是《灑金橋》、《龍虎鬥》、《澠池會》，曾博得一時美譽。其弟李五能盡傳其技。龍長勝是用左嗓，極其尖銳，能高不能低，所以聲名不震。與汪、孫鼎立的譚鑫培，他的嗓音與氣魄，雖都不及汪、孫，但他巧走低音；能熔化一切的長處，甚至於鼓詞的韻味，都含在裏面。他那樣委靡流蕩的神情，適合清末的風氣，上自慈禧太后王公貴人，以至天橋的混混兒，差不多都趨之如狂。只有劉鴻聲差可與敵。劉是順義人，嗓音黏厚，極其高亮，運轉抑揚，所向如意，因為他天賦特厚的緣故。他的「三斬（《斬黃袍》、《斬馬謖》、《斬子》）一探（《四郎探母》）。」一時稱最。這些名派的傳人，在奎派中楊月樓、周春奎、許蔭棠、德建堂，皆能保張氏遺規。楊氏的《迴龍閣》，周氏的《除三害》，許氏的《打金枝》，皆是代表的作品。又劉景烈也以奎派見稱；他演《審頭刺湯》這齣戲，是比較著名的。王

九齡派，在長江一帶，有王玉芳，卻不十分著名。汪派的繼響，王鳳卿字不能真切，而工夫極深，鄧遠芳天賦也差，卻善於運用。孫派有時慧寶、白文奎。又雙處本孫派，而晚年歸於奎派。馮柱、盧臺子之後，有個吳良奎，融合兩家。演《開山府》、《清官冊》，竟與譚鑫培相頡頑。在譚派盛行的時候，還有足稱述的是票友下海（非伶人而串演曰票友，由票友而做伶人曰下海）的王雨田，與譚氏的門徒賈洪林。王以《奇冤報》、《失街亭》名於時；賈演《打棍出箱》、《斷臂說書》，能得譚氏之傳。貴俊卿也是譚派名角，其餘張毓庭、孟樸齋、李鑫甫瑕瑜互見。劉鴻聲的模仿者，是陳福壽，還有王斌芬，又是也不甚出色。後來的伶人，大都學譚派的，王又宸是鑫培的女婿，譚小培是鑫培第五子，譚富英，又是小培之子。貫大元、羅小寶，也都是譚派的嫡系。言菊朋也是譚派的一員，但繼譚氏而起，據老生行的首席的，終是余叔岩。余氏是唱念做打，色以圓滑見長的。後之學譚者，大都學的余。同余相抗者，是馬連良，馬名過於余，實際上比不上余叔岩的。譚派有了余、馬，而譚之真味，便失其傳了。同時又有高慶奎，本以劉調名，兼融並取，不能定他是誰派的。至於張榮奎、王少芳、張春彥、雷喜福，也還各有可觀處。坤生去老生的，於譚派有小翠喜、孟小冬，劉派只一李桂芬最好。以上說的老生行。至於因為他演《西遊記》極佳。俞派中還有于德芳，以至小振庭、茹富蘭，皆師法小樓。黃月山念唱有聲紅生戲，在前並非專行，自三麻子（即王洪壽）依據俗傳關羽像，創出種種身段工架，成為一種「老爺戲。」所以當時有「活關公」之譽。其次武生，以武生享名的，有俞菊笙、黃月山。至今還是俞黃二派。俞有子振庭，傳其父業；不過光大俞派的是楊小樓。其父月樓，本也能武戲，曾有楊猴子的外號。色，長於悲歌慷慨的戲，後來馬德成，瑞德寶都學他。另有張長保，專唱猴子戲，亦有大名。小生，起

初分徽、鄂兩派，曹眉仙是徽人，龍德雲是鄂人。其後蘇州人徐小香，師法曹氏而取精於昆班，遂成小生的祖師。繼起者有王桂官、程繼仙、李桂芳，亦小生的正宗。還有鮑福山長於雉尾，陸杏林、馮惠林長於窮酸。鮑弟子有朱素雲，馮弟子有姜妙香。正旦有兩派，從胡喜祿、羅巧福、時小福，到孫怡雲、張子仙、陳德霖，兼演花旦的余紫雲，及後起的尚小雲、王幼卿，是舊派。新派自王瑤卿起，他本學於余紫雲，把假嗓改為低腔，大變舊調。而梅蘭芳、程豔秋、徐碧雲、荀慧生等，從此競尚新腔了。此可謂之新派。花旦是重說白，不重唱工的，早年有田桂鳳、梅巧玲、楊桂雲。繼起者楊小朵、秦五九、路三寶。後來的有王蕙芳、小翠花。武旦也沒甚派別的，前有朱文英、余玉琴。後有九陣風、朱桂芳，皆有名。說到老旦，是惟有龔雲甫獨尊的了。而坤角初興，只在天津、上海。清亡以後，北京才有。後來便興盛起來。大概花旦昔以劉喜奎、王克琴為著。正旦有蘇蘭舫、任絳仙、李慧琴、小蘭芬、汪碧雲。兼演花旦的，如潘雪豔、新豔秋、雪豔琴、容麗娟，並是一時之選。武旦中有小金鈴、傅綺英、粉菊花、小菊鈴。老旦有尚俊卿，也是龔派。在淨角裏，大花臉以何桂山最著。後起如楊永春、裘桂仙，雖宗何而不能至。何桂山是所謂舊派的。穆鳳山兼用鼻音，聲調峭拔，是新派的祖師。自金秀山兼師何、穆，而能以沈厚見長，後來的淨角，都以金氏為依歸。其子少山與劉壽峰，都是金派的名腳。少山氣魄極大，而深沈之致，不如壽峰。二花臉（所謂架子花臉）中，慶春圃、錢寶峰二家為著，黃潤甫集二家之長，遂成了二花臉的大師。李連仲及後來侯喜瑞、郝壽臣都宗黃氏，名極盛。不過郝稍過火，而侯又火力不及，不無遺憾。武淨以錢金福為宗，錢之後范寶亭、許德義，也還各有所長。丑角上，前面提過劉趕三，與趕三同時有羅百歲。後有李百歲，張文斌。兼文武丑的是王長林，蕭長華是以方巾丑見長的。

後輩中馬富祿師王，茹富蕙師蕭，於是丑角也分起派來，此外曹二庚，略差強人意。武丑，前有麻德子、張黑，和王長林。後有傅小山，武藝尚可觀。皮黃本以北京為根據地，而具有完全的規模。各處演皮黃而不合正當軌範的，都叫做「外江派。」楊四立是外江的祖師，通行一種極長的怪腔由他創始的。潘月樵、麒麟童是所謂「做工老生。」武生方面趨向粗暴，李吉瑞之黃派，楊瑞亭之俞派，都是有名的外江老生。短打以李春來與其徒蓋叫天，為領袖人物。旦行中趙君玉、小楊月樓、劉小衡名氣最大。淨角中文淨有李長勝、增長勝，武淨有馮志奎。上海是流行外江派戲的，本來上海的外江戲，與別處本來無異。但後來大排其《狸貓換太子》、《諸葛亮出世》之類的戲，於是在外江派中，變成獨具的「海派。」小達子、常春恒，與坤角露蘭春、張文豔，皆是海派中的中心人物。皮黃到了海派的出現，而皮黃也衰落到不可挽回的地步。歐陽予倩說得好：「如此二黃已經近到破產了。固然不妨當古物一般，將他保存，不過也無須惋惜。因為它雖有些好處，已是過時之物，現在的社會，決不以這種藝術為滿足。我們很熱烈的期望有新藝術產生，決不希望費些無謂的光陰，去在朽木上加以雕漆。」今後究竟是什麼新的戲劇才能代替舊有的地位？我想：一方面是應大眾的要求，一方面要顧到戲劇上世界的趨勢。所以在皮黃流行的時候，而話劇已暗暗的輸入了。

中國戲劇概論　258

參考書目

青木正兒《從崑腔到皮黃的變遷》（單行本）（又《近世支那戲曲史》第三篇）

焦循《花部叢譚》（《懷幽雜俎》本）

楊掌生《京塵雜錄》（石印本）

周明泰《幾禮居戲曲叢書三種》（一）《都門紀略中之戲曲史料》（二）《五十年來北平戲劇史材》（三）《道咸以來梨園繫年小錄》

吳太初《燕蘭小譜》（《雙梅景闇叢書》本）

余治《庶幾堂今樂》（光緒刻本）

李世忠《梨園集成》（光緒刻本）

王大錯《戲考》（排字本）

呂仙呂《皮黃戲指迷》（藍皮小書本）

歐陽予倩《談二黃戲》（《中國文學研究》本）

十二、話劇之輸入

初期的話劇

這是中國戲劇史上更新的一頁。一方面由於雅戲的衰微，一方面由於皮黃戲本身之缺少價值；更一方面就是戲劇上世界的趨勢。中國之有話劇，最初是在西洋人所辦的學校裏開始的。從民國紀元前十年起，到民國三年止，這十多年的「戲劇信史」，我們可以根據朱編的《新劇史》中「內篇」，分年的記載裏，知道話劇發展的經過：

光緒二十八年，即一九〇二年，己亥十一月，上海基督教約翰書院創始演劇，徐匯公學踵而效之。然所演皆歐西故事，所操皆英法語言，苟非熟諳蟹行文字者，則相對茫然，莫名其妙也。

光緒二十九年，即一九○三年，庚子冬十二月，上海南洋公學演劇一次。是年適丁拳亂，因年假餘暇，私取六君子及義和團事編成新劇，就課堂試演，知者絕鮮。

光緒三十年，即一九○四年，甲辰秋七月，上海南洋中學及上海民立中學並演新劇。

光緒三十一年，即一九○五年，乙巳冬，汪優游創文友會於海上。（汪優游者，民立中學學生也。民立之演新劇，優游實肇成之。顧其願猶未足，因藉年假餘暇，創文友會於城東，節取時事之有裨社會，有益世道者，編纂新劇。越歲丙午元夜，假畫錦牌坊陳宅試演，觀者殊濟濟矣。開今日各劇社之先聲，優游誠人傑哉。）

光緒三十二年，即一九○六年，丙午春正月，上海滬學會組織演劇部，群學會亦如之（滬學會就會堂試演，主其事者為美術家李叔同）。冬十月，上海明德學校演劇籌款（此次攔入《化子拾金》一劇，致見輕識者。售券之數頓減，而後此新舊劇之雜然並奏者，實自此始）。冬十一月，南翔鎮南翔小學演劇。（所演《黑龍江》新劇，慷慨激昂，全場多為感動）是月朱雙雲，汪優游，王幻身等，立開明演劇會於滬。南市商會學堂演劇。是月，青年會組織演劇部。冬十二月，

光緒三十三年，即一九○七年，丁未春正月，任天樹，金應谷，合組益友會。假座張園演劇。春二

月，春柳社成立於東京（留日學生曾存吳、李叔同、吳我尊、謝抗白等，慨祖國文藝之墮落，發起

春柳社於東京。會徐淮告災，酒演《巴黎茶花女遺事》，集資振之，日人驚為創舉，嘖嘖稱道，即

各報亦多譽辭。嗣是新劇於社會之益。人多知之。伶人之稍具思想者，亦相率規仿以趨時尚，時丹

桂之《潘烈士投海》、《惠興女士》，春仙之《瓜種蘭因》、《武士魂》等，並受社會歡迎。上海

各日報亦提倡不遺餘力，因是而新戲之價值日增，流至今日，而其風始昌）。春三月，上海南洋公

學聯合徐匯公學演劇三日。演《冬青引》劇，悉用只代衣冠，實開今日各劇社演歷史劇之先河）。夏六月，管西園、

得資助振。（徐淮患水，待振甚迫，南洋學生乃合徐匯學生假座李公祠演劇三日，

孫芝圃立公益會演於上海英租界議事廳。（所演多《教子》、《碰碑》等舊劇）。秋七月開明演劇會

聯合上海學生調查會演於春仙戲園。秋八月，上海徐家匯商部高等實業學校演劇。秋九月王鐘聲來

滬，立春陽社（新劇之優於舊劇，已昭昭在人耳目。至布景一端，則固發源鐘聲與春陽社。王鐘聲

者，莫知其家世，或謂系浙江世胄。來滬自命為調查戒煙丸委員，以演說而識馬湘伯，與沈鍾禮。未

幾遂與馬沈二人發起春陽社，借圓明圓路愛提西戲園大演新劇，並刻意布景，以新閱者耳目）。冬

十一月，春柳社又演於東京（陸鏡若、馬絳士、歐陽予倩等連翩入春柳，同志漸眾，因演《黑奴籲

天》、《生相憐》等劇於東京之本鄉座，賣座甚盛）。冬十二月，馬絳士立奇生社，陸鏡若立申西

會（二社皆春柳之旁枝，實未嘗自別於母社，演《電術奇談》、《熱血》等劇，日人自歎勿如）。

光緒三十四年，即一九〇八年，戊申春正月，春陽社又演於張園，旋即解散。春二月，王鐘聲與

任天知合創通鑑學校於滬。春三月，通鑑學校試演於春仙戲園。是月，通鑑學校往吳。夏四月，

通鑑學校由吳適杭。是月通鑑學校返滬，演於愚園，旋即解散（連演《張汶祥刺馬》劇，計七日。賣座寥寥，因即解散）。夏五月，龔玉灰立可社（可社，又新劇中之別派也）。緣彼所演各劇，多帶唱者。嘗演於丹桂，觀者頗盛。崔靈芝雖以演《惠興女士》新劇名，然其所謂新劇者，多

鐘聲北走燕京（燕京初無所謂新劇也）。有之，自王鐘聲始）。鐘聲既屢蹶於上海，不得已迺北走燕京，提倡新劇。演於某園，大為時重。於是劉木鐸，徐光華輩，乘時崛起，遂成一時之盛。夏六月，汪優游、朱雙雲、任天樹，合組一社演於天仙，得資助振。劇為《新加官》、《一劍憤》、《訴哀

鴻》、《烈女傳》等。同時錢紹芬組織達社演於滬南，金應谷組織慈善會演於張園，姚桂生，陳無我合組天義社演於大觀戲園。秋七月，滬南沈景麟、陸申麟合組仁社，演於天仙。劇為《上海故事》、《小鏡子》、《本地風光》。秋八月，上海民立中學演劇祝聖，王安民起而糾之。秋九

月，滬北屠開徵，李廉甫等合組餘時學會。

宣統元年，即一九○九年，己酉春正月，一社、天義社、仁社，慈善會合組為上海演劇聯合會，演於春桂（劇社之多，於斯為盛。姚桂生以各立門戶之為前途障也，爰謀諸朱雙雲、任天樹等，合各小團而為一大團，庶幾群策群力，不致陷新劇於危途。朱任等力贊其成。迺聯合各團，合組

為上海演劇聯合會。本擬就城內福佑路康園舉行，嗣以不得警廳之許，乃改就春桂開演。事出倉卒，多未預備，故賣座甚稀）。春三月，上海演劇聯合會，如吳演三日。夏五月，上海演劇聯合

會演於張園，劇為《金田波真械相搏》。夏六月，上海袁蓋之立亦社，演於張園。秋九月，蘇州東吳大學演劇。主其事者為陳大悲。所演皆西洋劇。

宣統二年，即一九一○年，庚戌夏六月，王鐘聲、陸鏡若、徐半梅，合組文藝新劇場，演於張園。演《愛海波》、《猛回頭》諸劇，秋七月，汪處盧組織廣濟社演劇於張園。冬十一月，任天知來滬，立進化團。冬十二月，蘇州福音醫院學生組織遊藝會演劇助皖振，會長楊君謀被創。劇為《血手印》，該社長楊君謀自為大班濮樂士。演至被刺一幕，忽為飾葛恩之陳耀德真殺，全場大潰。耀德之殺君謀，其說不一，卒以戲殺定罪。而楊氏家族為之力求減等，當道不之許，判為無期徒刑。未幾，死於獄。除夕，進化團如寧。

宣統三年，即一九一一年，辛亥春正月，進化團演於南京昇平戲園。首日演《血蓑衣》，二三日演《東亞風雲》，四五日演《新茶花》，寧人趨之若鶩。天知以其道得行，迺於門前高張旗幟，大書特書曰：天知派新劇。春二月，進化團副團長溫亞魂，出而別立為醒世新劇團，演於鎮江，旋即失敗。夏四月，進化團由南京至蕪湖（首日演《恨海》）夏五月，蕪湖齊悦義發起迪智群。是月，蕪湖警察廳廳長丁幼蘭禁進化團演劇，駐寧日領事起而交涉。夏六月，上海張雪林組織世界新劇團，演於留園夜花園。是月，進化團由蕪湖至漢口將門幕，為鄂督瑞澂所禁，並下令拘捕。是月，蕪湖迪智群開幕。秋七月，徐半梅立社會教育團，演於上海謀得利戲園（演《鏡中

影》、《猛回頭》、《誰先死》、《明盲目》、《遺囑》、《閨門訓》諸劇）。是月，尚義隊成立。秋八月，世界新劇團演於歌舞臺。是月，迪智群由蕪湖之九江。冬十月，進化團演於張園，（南京光復。滬人謀所以紀念之者，乃發起東南光復紀念大會於張園。並請進化團演《赤血黃金》及《新加官》諸劇）。是月，王鐘聲死於燕（上海光復後，王鐘聲隻身北上運動軍隊，事淺被害）。冬十一月，社會教育團如蘇。冬十二月，社會教育團如常州。是月，改進團演於第一臺（劇為《薄命花》，隱刺時事，為時盛稱）。

民國元年，即一九一二年，壬子春正月，溫亞魂立愛群社演於謀得利。是月，蘇州王守仁、朱亞仁等發起遊藝助餉團。春二月，迪智群演於南昌。春三月，劉藝舟來滬，入新舞臺（劉藝舟者，木鐸之化名也。初演於北京，頗為時重。辛亥鼎革，木鐸棄優投軍，恢復登州。自謂有功，以不得志於時，退而仍為劇。來滬入新舞臺，與沈縵雲、葉惠鈞等同日登場。首夕演《波蘭亡國慘史》，二夕演《吳祿貞》，賣座之盛，為該臺從來所未有）。是月，社會教育團適漢。是月陸鏡若立新劇同志會，演於張園。是月，進化團入新新舞臺，旋即失敗。是月，顧無為、陳無我等去進化團而如甬。是月，中華演劇團與新劇同志會，合演於上海青年會（劇為《家庭恩怨記》《自由結婚》）。是月新劇同志會，演於新新舞臺。是月，學生遊藝會與新劇同志會，合演於張園。是月新劇同志會，演於新新舞臺。是月，徐光華來滬，演於新舞臺，僅二日。夏四月，新劇同志會由滬之蘇。是月，哀鳴團演於華洋遊藝賽珍會。夏五月，進化團如甬，是月，蘇州新劇研究會，演於全浙會館（王守仁等所

組織之遊藝助餉團，久而無所舉，於是陳萬里、劉航燕輩，將其舊部，改組為新劇研究會）。是月，女子參政會，演劇於張園（女子演劇，前未之聞，有之，自女子參政會始）。是月，社會教育團演劇於新舞臺（劇為《猛回頭》）。是月，中西書院演劇。是月李君磐、朱旭東合組之開明社，演於大舞臺（所演，都注重於音樂跳舞）。是月，戴天仇、吳稚暉、王君復等演於新舞臺（民權報記者戴天仇等，以勸國民捐，現身說法於新舞臺，志在刺激人心，故並不售券）。是月，南洋大學學生演於新舞臺，特排新劇二齣。一為西洋戲《雙騙計》，一為時事戲《榴花血》（徐錫麟故事）。是月，南洋中學學生發起學生勸捐團，演劇於鳴盛梨園。是月，南洋大學學生又演於大舞臺。是月，黃喃喃之自由演劇團，演於愛提西。是月，開明社演於謀得利。是月，自由演劇團演於大舞臺，黃興與焉。是月，文士演劇團演於張園，夏六月，蘇州新劇進行社演於全劇同志會如常州。是月，上海顧靜鶴，立飛鳴社，出發至杭州。是月，曹開元以同志會名義，赴杭演劇。是月汪優游、顧無為、范天聲等由甬而鎮。是月，安慶張惱吾立醒民新劇團，王無恐、王山樵、陳天曉歸之。是月，安慶醒民新劇團之一部分出，而別樹為新民團，開往壽州。是月，上海開明社演於中華大戲園，三日而輟。是月，上海新劇俱進會成立（社會教育團團員王漢祥，浙會館。是月，新劇同志會演於謀得利。秋七月，書業商團演於徐園。是月，許黑珍組織之醒社，演於張園（演《鐵血健兒》、《謀產奇談》兩劇）。是月，林孟鳴、陶天演合組社會教育團，出發之溫州。秋八月，黃喃喃立流天影新劇團於滬（演《誰之罪》劇於愛提西）。是月，新

以海上新劇摧殘殆盡，用發起新劇俱進會，以通聲氣）。是月，蘇州貝晉美，立開明新劇社，演於全浙會館。是月，紹興何悲夫立模範新劇團，王無恐、查天影等輩與焉。是月，汪優游、范天聲輩由鎮江之蕪湖，秋九月，安慶之醒民新劇團，易名為新劇流動團。往大通。是月，進化團之維揚。是月，童子演劇團，出現於大通。冬十二月，上海城東女學演劇（劇為《女律師》）。是月，開明社之蜀，是月，新劇流動團之青陽。

民國二年，即一九一三年，癸丑春正月，汪優游等由揚之漢。春二月，新劇流動團由青陽而木鎮，復由青陽而寧陽。是月，錢樵孫、樊琅圃等立上海國民俱樂部於滬。春三月，劉藝舟入漢，旋即之汴。是月，新劇流動團由寧陽，而徽州，而屯鎮。是月張翠翠等發起蘇州進化團，演於全浙會館。夏四月，新劇流動團由寧陽，而徽州，而屯鎮。夏五月，吳寄塵等發起新劇社演於群樂，及全浙會館，更出發至梨里、周莊、冉澤等鎮。夏五月，紹興模範新劇團散，王無恐輩之漢。夏六月，迪智群由江西之安慶。是月，汪優游、王無恐等之湘，立社會教育進化團。秋七月，鄭正秋創新民社，新劇中興於上海。繼起者有經營三之民鳴社，孫玉聲之啟民社，林孟鳴之移風社，而開明社遂反自蜀，同志會亦返自湘矣。

民國三年，即一九一四年，甲寅春三月，新劇公會成立。是月移風社，易名為文明新劇團。夏四月，十有一日，新民、民鳴、啟明、開明、同志、文明六大團體，聯合演劇於民鳴社。

這一段初期話劇的最詳盡的史料，是頗可珍貴的，因為一切的活動，都盡於此年表之中。不過在角色上分出的種類，此地要附帶敘述著：

（生類）

激烈派　憤氣填胸，目眦盡裂，奮不顧身，斯為激烈。（劉藝舟、顧無為是所擅也）

莊嚴派　舉止大方，言詞誠摯，氣度從容，望之儼然，是曰莊嚴派。（王無恐是所擅也）

寒酸派　低頭下氣，足進趑趄，口言囁嚅，是為寒酸派。（鄭正秋是所擅也）

瀟灑派　翩翩年少，彬彬儒雅，吐屬雋而不俚，舉止放而不佻，是曰瀟灑。（汪優游之所擅也）

風流派　輕浮華麗，放浪不羈，顧影翩翩，風流自詡，是曰風流派。（查天影是所擅也）

迂腐派　空談古學，閉塞不通，迂闊腐敗，不近人情，是曰迂腐派。（沈冰血是所擅也）

龍鍾派　傴僂其背，龍鍾其狀，言語宜緩，舉止宜遲，是曰龍鍾。（肖天呆、曹龍鍾是所擅也）

滑稽派　談言微中，可以解紛，寓莊於諧，不流輕薄，是謂滑稽。（徐半梅、鍾笑吾、蔣鏡澄是所擅也）

（旦類）

哀豔派　天生麗質，遭際不逢，薄命紅顏，自傷自歎，是謂哀豔。（凌憐影、馬絳士是所擅也）

嬌憨派　天真爛漫，哭笑無端，是謂嬌憨。（陸子美是所擅也）

閨閣派　幽嫻貞靜，大家風範，不苟言笑，敦柔溫厚。（徐寒梅、張翠翠是所擅也）

花騷派　目語眉挑，妖冶備至，是謂花騷。（張雙宜是所擅也）

豪爽派　倜儻不群，爽利無匹，是謂豪爽。（陳素素是所擅也）

潑辣派　（辯）潑之與辣，絕然不同，萬不可相提並論。顧今之論者，輒以潑辣二字連用，殊不知失之毫釐，謬以千里矣。潑者蠻悍之謂；辣者陰狠之謂。《馬介甫》之尹氏，潑者也。《風月鑒》之熙鳳，辣者也。苟以尹氏之做工，移而至於熙鳳，未有不失身分，故潑辣二字，萬萬不可誤會。陳鏡花、張雙宜皆以潑辣派稱者，其實皆潑也，而非辣也。惟汪優游之柔雲，斯可謂之辣矣。

因為這時的話劇，（所謂文明戲的）只重演員個人，所以才有許多派別可分。在演出時，又沒有固定的臺詞，所以這時候的話劇，還不是成熟的話劇。要有成熟的話劇，是非從翻譯劇本上檢討不可。所以下節是注意敘述西洋劇本的輸入。

西洋戲劇的翻譯

中國文字翻譯各國劇本，比翻譯小說晚得多了。最初的一部，大概就是在巴黎翻的萬國美術研究社所出版的法國莫里哀（當時譯作穆雷）的《鳴不平》，與波蘭廖抗夫的《夜未央》。因為中國正在鬧革命的時候，所以這兩個劇本的介紹，是有意義的鼓吹。這不獨是戲劇翻譯之祖，而且也是有目的的

文學作品介紹的先聲。後來馬君武譯了一部德國西喇的《威廉退爾》，在《大中華》雜誌上發表。是文言譯的，所以有很多不能達出的地方。到了民國七年以後。西洋劇本才開始有人很重視的介紹，最先是《新青年》雜誌出了一本易卜生號。是易卜生的《挪拉》、《小愛友夫》、《國民之敵》。於是寫實派的作品，便傳到中國來。同時新浪漫派的劇本，也有譯成中文的了。當時雜誌和日報最努力的是：《新潮》、《新青年》、《新中國》，與《時事新報》、《晨報》、《小說月報》。叢書方面，也有《共學社叢書》與《文學研究叢書》。在民國十年以前，據各雜誌叢書的刊載。我們知道翻譯成中文的，有下列的許多劇本。

一、關於英國的，有：蕭伯納的《華倫夫人之職業》，及《遺扇記》。王爾德的《意中人》、《莎樂美》、《同名異娶》、《少奶奶的扇子》，及《一個不重要的婦人》。高士倭塞的《銀匣》。

二、關於愛爾蘭的，有：格利各雷夫人的《月上》。

三、關於法國的，有：《白利安的梅毒》及《紅袍記》。

四、關於北歐的，有：易卜生的《海上夫人》、《國民之敵》、《挪拉》、《小愛友夫》、《社會柱石》。般生的《新結婚的一雙》。

五、關於俄國的，有：歌郭里的《巡按》。阿史特洛夫斯基的《雷雨》。屠格涅夫的《村中之月》。托爾斯泰的《黑暗之勢力》、《教育之果》。柴霍甫的《海鷗》、《萬尼亞叔父》、《伊凡諾夫》。

六、關於德國的，有：西喇的《威廉退爾》、蘇德曼的《福利慈欣》。

七、關於比利時的，有：梅德林的《青鳥》、《丁太尼之死》、《白侶哀與梅立桑》、《婀拉亭與巴羅米德》。

八、關於西班牙的，有：阿爾伐‧昆戴羅斯兄弟的《婦人鎮》。

九、關於印度的，有：太戈爾的《齊德拉》。

十、關於日本的，有：武者小路實篤的《一個青年的夢》等等。

因為翻譯的漸盛，又有人感覺到不適合於中國舞臺，於是喜歡「改譯」（Adaptation）。這時間或搬演西洋名劇在中國舞臺之上，不過因觀眾的鑒賞力薄，始終不能大歡迎。最近十年來的努力，氣象迥然不同了。有專家集的翻譯，如：《易卜生集》、《蕭俄全集》等。有國別集的翻譯，如《俄國戲曲集》、《日本名劇選》等。在舞臺上的更新，也非十年前的景況。在以上所說這初期的戲劇翻譯，缺點是很多的。鄭振鐸君曾在質的方面，指出五種通病來：「第一，好把原戲的名稱改了；換上一個與中國人習氣相投的名稱。如把《縕德麥夫人之扇》，改為《遺扇記》。把《忠實之重要》，改為《同名異娶》之類。這種習慣，非常不好。不惟對於原文不忠實，並且或許引起人家對於原文的誤會。還有一層毛病，就是使人看了，不知原名是什麼？泰東圖書局出版的一本《同名異娶》，我始終不知道他就是《忠實之重要》的改名，所以對他沒有注意，沒有買他。後來編定《文學叢書》的目錄，把《忠實之重要》也寫進去，寫信請大悲擔任翻譯。他回信說，已經有人譯了。名稱改為《同名異娶》，我們可以不必再譯。我把他買來一看，才明白原來他就是《忠實之重要》。像這一類的事實，常常發生。我想，欲

求免除，非譯本極忠實的照原文的名稱不可。第二，譯文體例互異，時而用現在的體裁，時而又仿照宋元戲曲的辦法；如《紅袍記》的譯本，前面敍動作之處，都照原文，如：『出了門提著外套跑上去，』『慕容入施禮作冷淡狀，』『作驕傲狀』等，到了第三幕，忽然把敍動作的地方，仿《西廂記》、《牡丹亭》的樣子，下面加上一個介字，如：「入介」、「預備作出門介」、「作證介」、「作接讀介」、「尚作微笑介」、「作起身介」等，成了很可笑的新舊合璧的句子。這種例子，雖然不多見，但決不可不預防。譯者也應該注意，求不再犯。第三，有許多譯文，於中文多不可通，祗是字對字的把原文搬了過來，使人看了，非對照原文不能明其意，這是極不好的。如果譯文不可通，又何必譯呢？我固是主張直譯的一人，但直譯的限度，只能做到句對句的譯法。決不能字對字的譯。為求更充分的留存原文的神韻與用字的新穎起見，我們有時也把譯文顛倒著，或用於中文上向未用過的形容詞。但譯文卻決不能有說不通的地方。所寫的雖不必像中國人所常寫的一樣，卻並不是不正確不明瞭的中文。這一層，譯者應該格外注意。因為犯的人太多了，雖不單是譯戲曲的人犯之，然而譯戲曲的人犯之尤多且甚。所以我在此特別提一下，希望譯戲曲的人，對此更注意一些。第四，戲曲的譯本上，錯誤的譯文，也是常常的遇到。並且較小說尤易遇見錯誤。其原因大概是因為戲曲中多是對話。而各國的言語中，特別用語與成語，通用俗語，在戲曲中用的特別多。非十分精通這一國的言語，多與其國人交際的，差不多是無由知之。所以普通的譯者遇見這種地方，是必定要錯的。除了這個錯以外，譯者也常有因不小心而致誤。這種錯處，譯者應該負完全責任。求譯本的忠實，與不會貽誤他人，頭一件事，應該於這一層大加注意。第五，中國通英語的人最多，通別國的話的人較少，肯翻譯文學作品的人尤少。所以近一二年來所翻譯

的德法北歐各國的劇本，都是由英譯本中重譯出來的。我固不反對重譯，因為不重譯，則此種譯本之介紹，將不知何日始得成功。不過重譯有許多壞處，大家不可不防備：第一所據的重譯的本子，應該極有價值，不能胡亂取一本來重譯。英國所譯的東西也有極壞的，並且有很多錯的。第二應該取好幾個譯本，來互相對照著譯──如果有好幾個譯本的話，如此才可以更為精密。如果能夠叫一兩個通原文的人拿原本來校對一下，那是更好了。」這五種質上的通病，的確已漸漸的更正，在最近的譯本中，雖不能完全免除，但已有很大的進步。在量上，更是有大批的收穫。只要讀者把各出版家的書目展開，就可以一目了然的。從民國三年到民國十年，除了劇本的翻譯，還有甚麼可稱述呢？同時我們應當注意的，就是自己的創作。我將於下節中，把幾位較知名的作家，加以敘論。

一些努力寫劇的人

　　說到努力寫劇的人，第一是陳大悲。大悲的戲劇，是受前期話劇（即文明戲）的影響很深的。他在戲劇上的功績，是從幕表制改變到正式的劇本。他最早的劇作，有《幽蘭女士》、《不如歸》、《英雄與美人》等。前兩個是從日本小說改作的。其餘還有《父親的兒子》、《維持風化》、《良心》、《虎去狼來》（皆多幕劇）。獨幕劇有：《平民恩人》、《愛國賊》。另有《說不出》（一幕啞劇）。論者以為《英雄與美人》是他的代表作。與大悲相近者有蒲伯英，他作兩劇：《道義之交》，與《闊人的孝

道》。他們曾主辦一個人藝戲劇專門學校，是開戲劇教育這條途徑的。在前期話劇活動的人物，如汪仲賢（即汪優游）也有《好兒子》一劇之作。劇中寫一個家庭負擔迫得使用假鈔票，因而被捕的事。是一部描寫比較深刻些的戲劇。又歐陽予倩，在後期的努力，遠過於他在前期的活動。他也作了些戲劇的：《潑婦》、《回家以後》、《屏風後》等等，和歌劇《劉三妹》、《楊貴妃》、《潘金蓮》等。以他在舞臺的實際經驗，來從事於寫作，自然適合現有的觀眾。尤其他最近在廣州所辦的戲劇研究所，對於中國戲劇上是有相當貢獻的。當《新青年》上談到戲劇改良的時候，胡適作了他惟一的一本獨幕劇叫《終身大事》。這個劇可以叫它做婚姻解放的宣言。作者正言的告訴了大家：「若是父母頑固，聽什麼瞎子的話。或者講道學，你便以一跑了之，田女士已經作你們的榜樣了。」比胡適在技巧上高強一些的，有熊佛西，他在美國是專門治戲劇的人。所作如《新聞記者》、《新人的生活》、《這是誰的錯》、《青春的悲哀》，都似乎含有揭破秘密的意思。去國後，又作《洋狀元》、《一片愛國心》等。而《長城之神》一劇，梁實秋稱為「技術上毫無缺憾」的作品。與熊氏相近的有侯曜。侯曜有《復活的玫瑰》、《山河淚》、《棄婦》、《頑石點頭》、《可憐閨裏月》諸作。他的努力，是相當可佩服的。王成組有《飛》之作，是敘一個少爺戀一婢女的事，而終於這婢女飛了。顧一樵作《孤鴻》。後來他是喜歡以歷史故事來寫劇的，此處暫不述及。有以寫短劇著名的，是丁西林。他作有四個獨幕劇：《一隻馬蜂》、《酒後》、《親愛的丈夫》和《壓迫》。《一隻馬蜂》，寫吉先生和看護婦余小姐，看了非常令人發笑。《親愛的丈夫》：寫旦角男伶黃鳳卿與文人任先生的滑稽的故事。《酒後》，是根據凌叔華的小說改編的。《壓迫》，寫一個男子要在北京租房子，臨時來了一位女客，權且認做夫婦，把房子租

定了。作者捉住了趣味的事實，才寫成這些有彈力的令人發笑的腳本。在這時最著名的，而且比較成功的作家田漢，我們值得較詳的敘述一下。他的劇作集，最初是一本《咖啡店之一夜》，包含四個劇本，

《在咖啡店之一夜》一劇中，寫白秋英和李乾卿，是用很悲傷的調子寫出來的。《午飯之前》含有一些

教訓主義的意味，《落花時節》是他心平氣和的，合乎中庸的創造些人物，創造了這一幕劇。第四種

《鄉愁》，卻只是一篇對話式的東西，他繼此以後，又作了不少的劇，最近有《戲曲全集》之輯計：

第一集內含：《瓌珴璘與薔薇》（三幕）《靈光》（一幕）《薛亞羅之鬼》（一幕）《少女時代》（二幕）

第二集內含：《咖啡店之一夜》（一幕）《午飯之前》（一幕）《獲虎之夜》（一幕）《不朽之愛》（四幕）

第三集內含：《湖上的悲劇》（一幕）《蘇州夜話》（一幕）《生之意志》（一幕）《名優之死》（三幕）

第四集內含：《南歸》（一幕）《第五號病室》（三幕）《顫慄》（一幕）《古潭的聲音》（一幕）

第五集內含：《一致》（一幕）《垃圾桶》（一幕）《火之跳舞》（三幕）《孫中山之死》（一幕）

第六集內含：《水道》（四幕）《獄中記》（三幕）《彈子房之戀》（一幕）《裁判》（一幕）

沒有收入這六集以內的，還有《暴風雨中七個女性》等。他所主持的南國社，倡導所謂南國運動的，在最近戲劇史上，很可紀念的事情。我們讀他所作《我們的自己批判》（見《南國月刊》二卷一期）一文，可以知道南國社的詳細的經過。與田漢齊名的，是洪深。他兩人所表現的內容，完全不同。

洪深是第一個到西洋學戲劇的人，同時他有舞臺經驗，所以他的戲劇，也是稱為比較成功的作品。在《洪深戲曲集》中，每一劇作，都為人所愛好的，尤其是《趙閻王》，是話劇中罕見的名作。田漢初發表劇作的雜誌《少年中國》上，還有張聞天的《青春的夢》，注意的人較少。創造社的郭沫若，他也有《三個叛逆的女性》之作，內含：《聶嫈》、《卓文君》、《王昭君》及《孤竹君之二子》，皆以歷史上的故事，寫所謂歷史劇的。是以近代的精神注入到已死的屍體中。借古人的事實，來寫自己所要說的話。顧一樵所寫的《岳飛》、《項羽》、《荊軻》，也都是這類的作品。還有趙伯顏的《宋江》，也與此同出一轍。染有感傷氣味的還有王新命，他有三幕劇《蔓蘿姑娘》，是寫的一個華俄混血兒。與他同樣含有異國情調的，還有曹清華的《恐怖之夜》，也是三幕劇，描寫往俄國去的傾向共產黨的青年。白薇女士的詩劇《琳麗》，曾被推為中國最好的十部書之一，又有《訪雯》一劇，也出於她的手筆。陶晶孫有《黑衣人》，和《尼庵》兩種。徐葆炎作的有《受戒》、《惜春賦》、《結婚之前日》等。朋其有《她的兄弟》、《刮臉之晨》、《來客》，是四幕劇。《慶滿月》、《磨鏡》是兩幕獨幕劇。成仿吾有《歡迎會》，張資平有《軍用票》，王統照有《死後的勝利》，這些恐怕都不適宜於舞臺的。余上沅有獨幕劇《白鴿》、《兵變》。顧千里有《畫家之妻》，孫俍工有《死刑》，孫景章有三幕劇《寶珠小姐》，張鳴岐有獨幕劇《雷田之夜》。而陳楚淮是後起的一個努力的作家，他的集子叫《金絲籠》。我們若更詳盡的把這十年來的作家和劇作，無遺的敘述起來，恐非十幾萬言不能盡。而且自民國十年以後的情形，是不致為大眾所遺忘的。所以簡陋的在此處作一鳥瞰式的說明。而上海戲劇協社，及趙太侔所主持的國立藝術專門學校的戲劇系等，愛美戲劇團體、職業戲劇團體，及戲劇的教育機關，不

能一一有所記載。在這複雜的進展的中國戲劇的前途上，這最近十年的努力，與前期文明戲劇團體的紛起，是同一的紛歧，不能集中力量，這實在是可惜的事。雖然在此十年之中，中國的話劇雖不能與各國齊驅，卻已向著這個方向走來了。

中國戲劇的前途

未來的，不是我們所能預知。然希望是向著未來前進的。歌劇與話劇，同在我們希望之中，用以去建築中國戲劇前途的理想。歐陽予倩在《戲劇改革之理論與實際》文中，對於歌劇，有這樣的希望：

一、劇本　應當有美的具體化的緒論，有適時代的中心思想，有詩的文詞，有劇的行為，有鮮明的性格，有表現的技巧，須求整個的完成，不取片段的齊整。中國舊歌劇，對於美的情緒的表現多半用詞藻，而不在劇的本身。所以全劇的情緒，不能全劇貫串，如此便不能整個的具體化。過去的思想已經不適於現代，而且有許多戲，只注意片段的技藝，本無行為與思想之可言。至於歌詞，全是二二三與三三四的句法，不能令人滿意。最好改為長短句，但不是擬古詩，也不是按曲牌填詞，要崇尚素樸的美，不取傳奇式的專趣於典麗。道白要能適合音樂，但也不能去實生活的言語太遠，所謂「詩的」，也只求有詩意，不必立於詩格。元曲的精神，最為可採，性格在中能打破詞曲的舊套，而學元曲，必有成就；如《還魂》、《紫釵》之類，頗為不取。性格在中

國戲中，從不注意，卻如《桃花扇》中之李香君、侯朝宗、史閣部、柳敬亭，《賣馬》中的秦瓊，《捉放》中的曹、陳，性格都寫得很好。元曲更有些好的，如《救風塵》之類。《救風塵》這齣劇，結構、運詞、性格、描寫，都比《漢宮秋》好。稱美《漢宮秋》的，是詞家之論，不是戲劇家之論。至於多數的傳奇，只顧敷衍故事，毫不顧到性格，已經落了下乘。到了目下，弄到連故事都不成立，所以說中國沒有戲劇，並非過言。中國戲的結構，照元曲四折的辦法，頗為經濟。但行為的進展多不完全，明清之傳奇，變為冗長，平鋪直敘之中，又胡拉許多不相干的情節進去，越弄得莫明其妙。如《琵琶記》之隆馬，《牡丹亭》之勸農、鬧學之類，都與正文無關。可是皮黃戲除些簡短的數齣外，稍進一點的戲，到皮黃戲完全打破。這戲劇史上是進步。這種十項角式之弊，仍然是廢場子很多。一來不善於用暗場，二來不懂行為進展的道理，三來除了平直的敘事，不懂得分析式的技巧，四來舞臺太幼稚，沒有分幕的段落。……

二、音樂　倘若劇本更變，表演當然不同。第一發生問題的，就是音樂。（中略）治本的辦法，是將中國古今的音樂，算一算總賬。根本整理一下，再把各處的民間音樂，集攏來鑄過一下，改造樂器，厘訂樂譜，訂正標準音，參考西樂而編制中國的和聲學。這種重大的問題，都要按次一一解決，這當然不是一天的事。應急的辦法，是就現有的場面，向著我們需要的方面逐漸改革，漸次將嗓音的樂器減少，將樂音的樂器加多。在編劇方面，將劇的大體確定，音樂可以跟著一步步走，由勉強做到自然，由少做到多，由單調作成完備，待之以時日，也可以逐漸有比較好的歌劇出來。……

二、音樂

中國戲劇概論　278

在劇本與音樂之外，對於動作，舞臺裝置，化妝與服裝三點，歐陽君也有很好的理論。大體是：動作與劇中的情感要調和，舞臺裝置也要看劇的性質如何，而求其適當。服裝自然要注重時代，但不必如考古家的拘泥。而他歸根到底的主張：歌劇與話劇表演的方式，雖然不同；精神應當一樣，因為歌劇也不能出人生範圍以外。所以他說：「就是靈的表演，也不能與肉毫不相干。而時代的精神，和超時代的理想，尤其萬不可忽略。」同時他對於話劇，也有下列的言論：

論話劇之將來，必先談談話劇與文明新戲的分別。（一）文明戲沒有劇本，話劇是有完全劇本。（二）文明戲即令有劇本，也是照舊戲或傳奇的方法來組織，專以敷衍情節為主，話劇是根據戲劇的原則，用分析的技巧，表現具體的情緒，進展整個的行為；（三）文明戲雖有許多不近人情的地方，亦能描寫現實，但是文明戲的寫實，不過真菜，真嘛嘛水上臺，真燒紙錠哭親夫之類，話劇的寫實，是用銳敏的觀察，整齊的排列，精當的對話，顯出作者的中心思想，描寫的是社會某種生活人物的某種性格，時代的某種精神；（四）文明戲多以低等滑稽，迎合低級社會之心理，話劇是拿嚴格的批評態度，站在社會前面，代表民眾的呼聲；（五）文明戲以淺薄的教訓將就觀客；話劇是以藝術的精神領導觀眾。我們所希望完成的話劇，絕對不是文明新戲。歐洲的戲劇有很多的派別，從古典主義以至於表現主義，各有各的一種精神。我們對於這許多派別，應當持怎麼一種態度？卻是一個問題。據我的意見，以為現在應當從寫實主義作起。（中略）寫實主義戲曲的對社會是直接的，革命的中國，用不著藏頭露尾虛與委蛇的說話，應當痛痛快快處理

一下社會的各種問題。我們主張寫實主義的理由，大致如此，不過有幾句緊要的話，非鄭重的說一說不可。因醜惡描寫而起的厭世思想，因決定而起的頹廢，因縱一己的情慾而流於無意義的感傷，這是決然不取的。（中略）寫實主義簡單的解釋，就是鏡中看影般的如實描寫。不過這也不限於存形，何嘗不可以存神？尤以神形並存，方為上乘。靈的寫實當然不能忽略，所以不妨拿寫實兩個字廣義的解釋一下。譬如三一律第四堵牆之類，本來無遵守的必要；描寫的技巧，也不是一定要畫著格子走方步的。演《機織工》而用酸菜，與乎那種應有盡有的舞臺佈置，都未免太蠢。又譬如兩片灰布並垂，就算門算窗戶，戲裏要用桌子，就放個桌子，要椅子，就佈置把椅子，不是客室，就一定要擺全堂酸枝，掛全堂字畫，臥室必定要連床几沙法、痰盂、便器、字畫、鐘錶、氈毯、被褥，弄得巨細無遺，才算寫實。佈景如此，表演法也就可以推想而知了。

有能履行這許多建議的人，才能有新的話劇底創造。總之，在茫茫的前途，是要大眾集中力量去前進的。我就停筆於這個熱烈的希望之中了。

中國戲劇概論　280

參考書目

朱雙雲《新劇史》（新劇小說社出版）

歐陽予倩《自我演戲以來》（《戲劇月刊》及單行本）

鄭振鐸《現在的戲劇翻譯界》（民眾戲劇社所編《戲劇雜誌》一卷二號）

歐陽予倩《編譯劇本的困難》（《戲劇月刊》第一期）

向培良《中國戲劇概評》（《狂飆叢書》，勵群書局本）

田漢《我們的自己批判》（《南國月刊》二卷一期）

謝壽康《中國的戲劇運動》（《矛盾月刊》第五六期合刊本）

歐陽予倩《戲劇改革之理論與實際》（《戲劇月刊》第一期）

美學藝術類　PH0052

中國戲劇概論

作　　者／盧　前
主　　編／蔡登山
責任編輯／蔡曉雯
圖文排版／陳宛鈴
封面設計／王嵩賀

發 行 人／宋政坤
法律顧問／毛國樑　律師
印製出版／秀威資訊科技股份有限公司
　　　　　114台北市內湖區瑞光路76巷65號1樓
　　　　　電話：+886-2-2796-3638　傳真：+886-2-2796-1377
　　　　　http://www.showwe.com.tw
劃撥帳號／19563868　戶名：秀威資訊科技股份有限公司
　　　　　讀者服務信箱：service@showwe.com.tw
展售門市／國家書店（松江門市）
　　　　　104台北市中山區松江路209號1樓
　　　　　電話：+886-2-2518-0207　傳真：+886-2-2518-0778
網路訂購／秀威網路書店：http://www.bodbooks.com.tw
　　　　　國家網路書店：http://www.govbooks.com.tw
圖書經銷／紅螞蟻圖書有限公司
　　　　　114台北市內湖區舊宗路二段121巷28、32號4樓
　　　　　電話：+886-2-2795-3656　傳真：+886-2-2795-4100

2011年9月BOD一版
定價：350元
版權所有　翻印必究
本書如有缺頁、破損或裝訂錯誤，請寄回更換

國家圖書館出版品預行編目

中國戲劇概論 / 盧前著. -- 一版. -- 臺北市：秀威
資訊科技, 2011.09
 面； 公分. -- (美學藝術類 ; PH0052)
BOD版
ISBN 978-986-221-819-8(平裝)

 1. 中國戲劇 2. 戲劇史

982.7 100015512

讀 者 回 函 卡

感謝您購買本書，為提升服務品質，請填妥以下資料，將讀者回函卡直接寄回或傳真本公司，收到您的寶貴意見後，我們會收藏記錄及檢討，謝謝！
如您需要了解本公司最新出版書目、購書優惠或企劃活動，歡迎您上網查詢或下載相關資料：http:// www.showwe.com.tw

您購買的書名：_____

出生日期：_____年_____月_____日

學歷：□高中 (含) 以下　　□大專　　□研究所 (含) 以上

職業：□製造業　□金融業　□資訊業　□軍警　□傳播業　□自由業
　　　□服務業　□公務員　□教職　　□學生　□家管　　□其它_____

購書地點：□網路書店　□實體書店　□書展　□郵購　□贈閱　□其他

您從何得知本書的消息？

　　□網路書店　□實體書店　□網路搜尋　□電子報　□書訊　□雜誌

　　□傳播媒體　□親友推薦　□網站推薦　□部落格　□其他_____

您對本書的評價：(請填代號　1.非常滿意　2.滿意　3.尚可　4.再改進)

　　封面設計____　版面編排____　內容____　文／譯筆____　價格____

讀完書後您覺得：

　　□很有收穫　□有收穫　□收穫不多　□沒收穫

對我們的建議：_____

11466
台北市內湖區瑞光路 76 巷 65 號 1 樓

秀威資訊科技股份有限公司　　　收

　　　　　　　　BOD 數位出版事業部

···

（請沿線對折寄回，謝謝！）

姓　　名：＿＿＿＿＿＿＿＿＿　年齡：＿＿＿＿　性別：□女　□男

郵遞區號：□□□□□

地　　址：＿＿＿＿＿＿＿＿＿＿＿＿＿＿＿＿＿＿＿＿＿＿＿＿＿＿

聯絡電話：(日) ＿＿＿＿＿＿＿＿＿＿＿　(夜) ＿＿＿＿＿＿＿＿＿＿＿

E - m a i l：＿＿＿＿＿＿＿＿＿＿＿＿＿＿＿＿＿＿＿＿＿＿＿＿＿＿